中國地方小戲音樂之探討

施德玉 著

薛手東署端

學海出版社 印行

目　　錄

緒　論

　　所謂「小戲」，就是演員少至一個或三兩個，情節極爲簡單，藝術形式尙未脫離鄉土歌舞的戲曲之總稱。

　　中國地方小戲是長時間流傳於鄉間、農村，由地方上的百姓農民集體創作，歷代口傳相授沿襲形成的一種表演藝術。以當地的方言、腔調、民間歌舞、生活習俗等爲基礎，發展形成的綜合藝術，是語言傳承文化與形體表演文化的綜合體，能充分表現蘊藏在文化底層的歷史、習俗和社會意識。

　　小戲對民族文化而言，可以說是最具體而原始的表徵。因爲它涵蘊最多誠摯，流露最多真聲；也因此，自古以來，最爲樸實的村夫野婦所喜聞樂見。村夫野婦也用此來陶冶他們小小的心靈，驅遣他們累積的愁苦；也從中追求他們的真善美，完成他們的夢想。因此小戲有其民族藝術文化上的特性和價質。也就是說中國地方小戲是很值得研究的論題。

　　爲此著者已著有《中國地方小戲之研究》一書，對於小戲的名義、歷代傳統小戲之名目、小戲形成之基礎、小戲劇種命義之探討、小戲發展的徑路與類型和小戲之題材類別、文學特色與藝術性格等，均有所探討和研究。關於小戲音樂的部份，則是就中國大陸和台灣所見的小戲劇種音樂，進行探討。著者以目前大陸已出版之《中國戲曲志》、《中國戲曲劇種大辭典》和田野調查台灣小戲劇種資料爲基礎，翻檢出小戲劇種近百種，再以《中國戲曲音樂集成》、《中國民間歌曲集成》、《中國民族民間器樂曲集成》、楊兆禎著《客家民謠九腔十八調的研究》、黃玲玉《台灣車鼓之研究》、黃芝岡《從秧歌到地方戲》、李忠奇等合著之《老調簡管史》、楊明等主編之《演劇史》、紀根垠《柳子戲簡史》、賴伯疆等之《粵劇史》、龍華《湖南戲曲史稿》、高竼義《越劇史話》、鄧運佳《中國川劇通史》、王遠廷《閩西漢劇史》、雲南省戲劇創

1

作研究室《雲南戲曲曲藝概論》、魯克義《山西劇種概說》、崔克昌《黔北花燈初探》、俞伯巍《貴州儺戲》、王恒富《黔劇藝術》、沈福馨等《安順地方戲論集》、黃道德《梓潼陽戲》、陳耕等《百年坎坷歌仔戲》、方光城等《湖北聲腔劇種研究》以及曾永義《台灣歌仔戲的發展與變遷》、黃心穎《台灣客家戲劇現況之研究》、林素春《宜蘭本地歌仔之研究》、陳雨璋《台灣三腳採茶戲》等資料；以及以劇種音樂為題，著為專書者則有賈右《湖南花鼓戲音樂研究》、黃石鈞等《薌劇音樂》、張炫文《台灣歌仔戲音樂》、安徽省文學藝術研究所《江淮戲曲譜》、廣西省藝術研究所《廣西戲曲音樂簡論》、王耀華等《福建南音初探》、常靜之《論梆子腔》、徐麗紗《從歌仔到歌仔戲》、時白林《黃梅戲音樂概論》、周大風《越劇音樂概論》、呂亦非《河北梆子音樂概論》等，進行詳密分析歸納，探究目前小戲音樂的現況及其種種現象，因為分量過為繁重，所以別出單行，成為此書。而將本書所分析之中國大陸秧歌戲、花鼓戲、花燈戲、採茶戲的各小戲劇種音樂，以及台灣所見小戲車鼓戲、客家三腳採茶戲、竹馬戲之音樂，摘取其一、二類型為例，並將各類型之結論摘錄於文中，以求《中國地方小戲之研究》一書之全面和完整性。也就是說本書是有關中國地方小戲音樂的研究過程，而《中國地方小戲之研究》一書中之＜中國小戲音樂＞則是其撮要。

　　中國戲曲的音樂主要在腔調，而中國戲曲的腔調源自方言，方言不同，則腔調有別。一般來說，詩讚系唱詞的音樂屬板腔系，即以腔調和板式為其構成因素。詞曲系唱詞的音樂屬曲牌系，曲牌必有所屬的宮調或管色，以及所以歌唱的腔調和板眼；也因此，宮調（管色）、曲牌、腔調、板眼四者便是構成曲牌系音樂的要素。曲牌系音樂所以較諸板腔系音樂為精緻的緣故，乃因為其制約的條件較多。

　　據著者觀察自古以來中國戲曲音樂；由簡單到繁複，由單曲到綴合聯套的現象，約有以下幾種方式：

1. 重頭：即一曲反覆使用，如宋代鼓子詞；如民歌，〔四季相思〕、〔五更調〕、〔十二月調〕。又南北曲用此法者亦多，南曲稱「前腔」，北曲稱「么篇」。詞牌、曲牌之重頭，如開首數句變化者，則稱換頭；其為南曲稱「前腔換頭」，其為北曲稱「么篇換頭」。

2. 重頭變奏：如唐宋大曲〔梁州〕，即以〔梁州〕一調反覆使用，而以散序、排遍、入破「三部曲」變化其音樂形態，散序為散板的器樂曲，排遍為有板有眼的歌唱曲，入破為節奏加快的舞曲，不僅音樂內容有變奏，速度也不相同。

3. 子母調：即兩曲交互反覆使用，如北曲正宮〔滾繡毬〕、〔倘秀才〕二曲循環交替，如南曲〔風入松〕必帶〔急三鎗〕等。此與西洋音樂的迴旋曲有異曲同工之妙。

4. 帶過曲：結合二至三個曲牌固定連用，形成一新的曲調。見於元人散曲，其曲牌間或曰「帶」；或曰「過」；或曰「兼」，如〔雁兒落帶得勝令〕、〔十二月過堯民歌〕、〔醉高歌兼攤破喜春來〕等，其形式有三種，其一，同宮帶過，如〔雁兒落〕帶〔得勝令〕；其二，異宮帶過，如正宮〔叨叨令〕帶雙調〔折桂令〕；其三，南北曲帶過，如南〔楚江情〕帶北〔金字經〕，北〔紅繡鞋〕帶南〔紅繡鞋〕等。

5. 民歌小調雜綴：即依情節需要擇取不同的曲調運用，彼此不依宮調或管色相同與板眼相接之基本聯套規律，所以曲調之間各自獨立，如《長生殿》第十五齣＜進果＞用正宮過曲〔柳穿魚〕、雙調過曲〔撼動山〕、正宮過曲〔十棒鼓〕、雙調過曲〔蛾郎兒〕、黃鐘過曲〔小引〕、羽調〔急急令〕、南呂過曲〔恁麻郎〕三支，皆為各宮調之小曲。

6. 聯套：有南曲聯套，北曲聯套，即同宮調或管色相同之曲牌，按照音樂曲式板眼銜接的原則，聯綴成一套緊密結合的大型樂曲。諸宮調音樂大多已屬於聯套形式。就北套而言，前有首曲，中有正曲，末有尾曲；就南套而言，有引子、過曲、尾聲。南

套之套式有以下四種：其一，引子、過曲、尾聲三者俱備；其二，無引子有過曲有尾聲；其三，有引子、過曲無尾聲；其四，但有過曲，無引子與尾聲。

7. 合套：即南套與北套合用，一北一南或一南一北交相遞進。其結構規範較嚴謹，例如構成合套中的南曲與北曲必須同一宮調；每個套曲多以兩個調式為主等。合套的形式有以下三種，其一，由各不相重的北曲與南曲交替出現；其二，在一套北曲裡，反覆插入同一南曲曲牌；其三，在一套北曲裡，插入幾隻不同的南曲曲牌等。南戲如《宦門子弟錯立身》，散曲如沈和的《瀟湘八景》都曾使用南北合套，明清時應用更廣。

8. 集曲：即採用若干支曲牌，各摘取其中的若干樂句，重新組成一支新的曲牌。因此集曲乃是多首曲調的綜合，為南曲中較為普遍運用的一種曲調變化方法。例如〔山桃紅〕是〔下山虎〕與〔小桃紅〕二曲集成。音樂曲式上，集曲的曲牌應是管色相同、屬性相同。其次集曲的首數句和末數句，必須是原曲的首數句和末數句，集曲的中間各句較為靈活，可依音樂的邏輯性、和協性與完整性而加以安排。

9. 犯調：犯調有三種意義，其一為轉宮（調高）、轉調（調式）之意，即一曲的音階形式轉換調門或樂曲轉換樂句調式性格，使人有耳目一新或不同的感受。其二指的是南曲中之「集曲」或北曲中之「借宮」。其三為南曲中狹義之犯調，即一支曲保留首尾，中間插入其他同宮調或同管色（調高）的幾支曲，結合成為一支新曲，插入一支稱「一犯」，插入二支即「二犯」，普通不超過「三犯」。為我國傳統音樂中豐富曲調變化的方法。

　　如果我們根據這九種方式為戲曲音樂繁簡之基準，而將小戲音樂排比分析，探究其結構，再來與之比對，即可看出某類小戲之音樂已達到什麼樣的層級和現象。

　　由於小戲主要是以所謂「踏謠」之鄉土歌舞所形成，所以著

者探討小戲之音樂結構，便以秧歌戲、花鼓戲、採茶戲、花燈戲四大小戲系統爲主要對象；然而生養視息於台灣，對於自己鄉土現存之小戲音樂如車鼓戲、客家三腳採茶戲、竹馬戲，又不可不知，因而別立一單元加以探討。

著者排比分析、探究小戲音樂結構的方法，是採取這樣步驟：

1. 首先辨明其屬於上述九種之何種「體式」。

2. 其次就「體式」分析樂曲之「調式」、「調高」、「旋律」及其「節奏」和「速度」。

3. 就歌詞與樂曲觀察其詞情、聲情配搭之情況，論其是否能相得益彰，從而論斷其聲情之特色。

4. 綜合說明其音樂之現象。

透過以上四步驟之探討，一方面可以辨明小戲音樂的體式結構，另一方面從其調性、調式之屬性，亦能觀察小戲音樂之性格內涵；就調高、旋律與節奏之變化，更能凸顯小戲音樂之風格特色。但由於小戲音樂大體爲歌謠小調，本身之制約性極小，由歌詞之語言與歌者之行腔而呈現出不同之情調，變化極多，因此難以確切探討其詞情與聲請之關係。本文茲就秧歌、花鼓、花燈、採茶四大體系，和台灣的車鼓戲、客家三腳採茶戲與竹馬戲，分別舉例分析探究，並加以說明，以見著者探討小戲音樂結構之方法，從而得其音樂現象與特色之一斑。

本文中秧歌、花鼓、花燈、採茶四大體系之曲例均取材自《中國戲曲音樂集成》、《中國戲曲劇種大辭典》或《中國戲曲志》。而台灣的車鼓戲曲例取材自黃玲玉著《台灣車鼓戲之研究》；客家三腳採茶戲曲例取材自楊兆禎著《客家民謠九腔十八調的研究》；竹馬戲曲例由新營土庫里「竹馬陣」團花龍雄先生提供，以下譜例分析處不一一註明。但要特別說明的是，譜例原本皆爲簡譜，五線譜爲著者所附加。

壹、秧歌戲之音樂結構

前　言

　　秧歌戲的音樂源於農民插秧時，為了消除疲憊，增加勞動生產力，調劑身心，使工作時心情愉快；從而抒發情感、傳遞情意，信口所唱出來的歌曲。這些由勞動群眾所傳唱出的秧歌與當地的舞蹈，各種技藝相結合，再貫穿故事內容，以代言體進行表演，便形成戲曲。因此秧歌戲的音樂，初期是源於各地方言土語流傳的歌謠小調。

　　秧歌戲在民間逐漸形成時，農民在工作餘暇，便進行演練，以排遣辛勞、增加生活情趣。不僅孕育於民間，並在「社火」[1]中汲取各種表演藝術的養份，而得到很好的發展。此時期稱為「鬧秧歌」[2]。

　　「鬧秧歌」在社火中汲取了其他表演藝術的形式、內容，音樂後，逐漸發展成由二、三演員，演唱民歌小曲，搬演反映民間生活故事的「對對戲」。因與農民生活息息相關，所以在民間廣為流傳，此時期的音樂，仍以「歌謠小曲」為主。

　　清中葉梆子腔劇種興起後，由於流行地區與秧歌戲流行區地緣相近[3]，無形中互相影響，彼此借鑑。因此秧歌戲受到梆子腔劇種的影響，在音樂方面又產生了很大的變化，進而增強了戲劇張力。音樂上不僅以歌謠小曲為主，又增加了板式變化，甚而有小曲與板式變化相結合的情形，豐富了秧歌戲的音樂形式、內涵及藝術性。

[1]　社火：每年農曆正月，民間舉辦的各種表演活動，聚集演出的熱鬧場面。

[2]　見《中國大百科全書·戲曲曲藝篇》第 527 節。

[3]　秧歌戲主要分佈於山西、河北、陝西以及山東、蒙古等地區；梆子腔主要流行於山西、陝西、甘肅、寧夏、青海、新疆等西北地區。

秧歌戲，流行地域主要分布於山西、河北、陝西以及內蒙古、山東一帶。各地的秧歌戲，各以興起或流行的地區命名，如山西的祁太秧歌[4]、太原秧歌、朔縣秧歌、繁峙秧歌、廣靈秧歌、襄武秧歌[5]、壺關秧歌、沁源秧歌、澤州秧歌；河北的定縣秧歌、隆堯秧歌、蔚縣秧歌、懷來秧歌、陝西的韓城秧歌、陝北秧歌等。

　　另外還有一些流行於山西、陝西、河北、山東一帶的其他劇種，雖不以秧歌命名，而具有秧歌的特質，尤其是「音樂」的部分，也稱為「秧歌系」的劇種。著者從《中國戲曲志》整理出，由「秧歌」的鄉土歌舞為重要因素而形成戲曲的劇種，並以「秧歌」為其發展的主要徑路。依其大、小戲的形態分述如下：

（一）秧歌系小戲的劇種：

　　1.南鑼（河北）

　　2.二人台（陝西）

　　3.陝北秧歌（陝西）

　　4.關中秧歌（陝西）

　　5.隆德曲子（寧夏）

　　6.海城喇叭戲（遼寧）

　　7.二人轉（遼寧）

　　8.大秧歌（內蒙）

　　9.新疆曲子劇（新疆）少數民族

　　10.錫伯族汗都春（新疆）少數民族

[4] 祁太秧歌是指山西省祁縣太谷一帶流行的秧歌，又稱「晉中秧歌」。

[5] 襄武秧歌是指山西省襄垣武鄉一帶流行的秧歌。

11. 中衛秧歌（寧夏）

（二）以小戲爲主，逐漸有大戲形態的秧歌系劇種：

1. 秧歌（河北）

2. 朔縣大秧歌（山西）

3. 繁峙秧歌（山西）

4. 汾孝秧歌（山西）

5. 介休干調秧歌（山西）

6. 壺關秧歌（山西）

7. 翼城秧歌（山西）

8. 襄武秧歌（山西）

9. 祁太秧歌（山西）

10. 太原秧歌（山西）

11. 沁原秧歌（山西）

12. 喝喝腔（河北）

（三）目前已由小戲發展爲大戲但仍保留有小戲劇種的秧歌系劇
種：

1. 淮海戲（江蘇）

目前所整理出以秧歌爲發展徑路的「秧歌戲」劇種有以上二
十四種[6]。

[6] 除了本文以上所列述二十四個劇種之外，還有屬於多元性因素（包括秧歌）形
成小戲和逐漸發展成大戲的劇種，分列如下：湖北省荊州花鼓戲（含秧歌、花鼓）；
山東省五音戲（含秧歌、花鼓）；內蒙的二人轉（含秧歌、說唱）；安徽省黃梅戲（含
秧歌、採茶、花鼓、漁歌、樵歌、花燈）；黑龍江的龍江劇（含秧歌、說唱、當地
歌舞等）；河北省評劇、小落子（含秧歌、說唱）；吉林省吉劇（含秧歌、說唱）；
安徽省廬劇（含秧歌、花燈）等共九劇種。

著者就以上所列秧歌戲劇種之音樂曲式結構而言，一一予以排比分析，得出四種形式：

（一）單曲重頭體

（二）多曲雜綴體

（三）板式變化體

（四）雜曲與板式變化混合體

即此四種形式，亦可見其音樂未臻南戲北劇等大戲之精緻與完備。茲舉例論說如下：本文所舉曲例，爲便於讀者研究，分別以五線譜和簡譜呈現，原曲未標示調高，則以 C 調定調，唱者可以適合音域加以調適。

一、單曲重頭體

在屬於秧歌系中，有許多劇種是一劇一曲，或者早期階段是專曲專用。整齣戲僅用一首民歌的曲調，使用「分節歌」[7]的形式，分別將劇中不同唱詞填入曲中。雖然劇情不斷的發展，而每次唱腔部份的音樂卻是「同調重頭」。例如山西省的左權小花戲在明清「小秧歌」時期是一劇一曲的形式；陝西省的關中秧歌也有專劇專曲的情形；遼寧省的二人轉、海域喇叭戲也有專劇專曲的形式等。山西省的左權小花戲是一劇一曲體的典型代表。舉例分析如下：其曲體結構，有上下句體和四句體；也有以「垛字句」[8]和穿插「泛聲」[9]反覆而成的曲式。

[7] 「分節歌」爲民砍中一種形式，是以一段曲調爲一段落，運用反覆曲式，將每一段音樂中填入不同的唱詞，形成多段式同一曲調不同唱詞內容的民歌曲體。

[8] 垛字句：指民歌正常的樂句結構之中，在句中或句末，插入一字或若干排比性的長短不同的句子，從而使音樂在結構上和節奏上產生變化。

[9] 泛聲：民歌中常加入些「哎、咳、嘿、哈、喲、啦‧‧‧」等，不具實質意義的唱詞、曲調稱泛聲。

捎帶上賣扁食

《賣扁食》秀英〔旦〕唱腔

李明芳演唱
杜志明記譜

1 = C

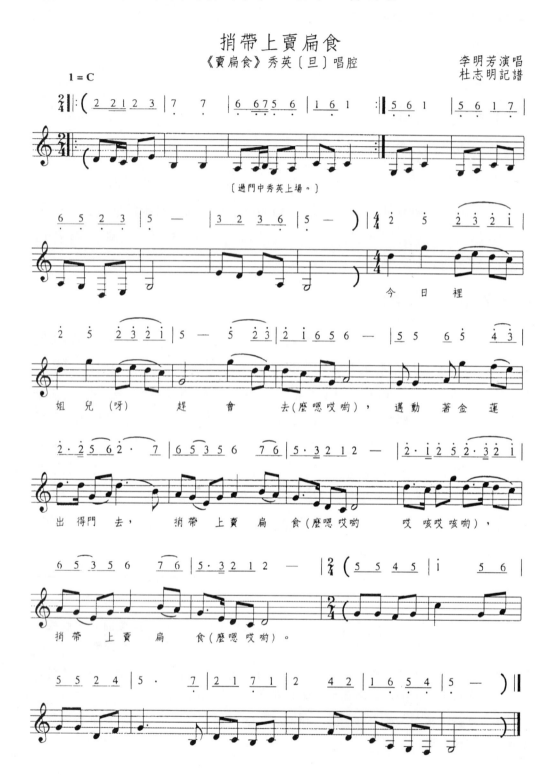

〔過門中秀英上場。〕

今 日 裡

姐 兒 （呀） 趕 會 去（麼嗯哎喲）， 邁 動 著 金 蓮

出 得 門 去， 捎 帶 上 賣 扁 食（麼嗯哎喲 哎 咳哎咳喲），

捎 帶 上 賣 扁 食（麼嗯哎喲）。

左權小花戲音樂結構：

A、調式：以徵調式為主，也有宮調式、羽調式、商調式及各種不同的交替調式。

B、旋律：屬於婉轉悅耳、明快流暢的左權民歌，常用小跳和大跳音程，增強其活潑和跳躍性 [10]。

C、節奏：有單一的 2/4、3/4、4/4、3/8、6/8，以及各種混合節拍等多種類型。以八分音符為主，其次為四分音符與二分音符。也運用附點音符和切分節奏增加變化。

D、速度：分為慢板、中板、快板、散板等。

另外山西省的塑縣大秧歌也有一劇一曲的音樂曲式，並且曲劇同名，大部份用於早期的劇目有《打酸棗》、《割紅綾》、《賣鵝梨》、《拉老漢》、《摘南瓜》等。

[10] 左權小花戲從民國以後，有的劇目選用了「左權大腔」，是左權一帶的一種聯曲體的民間曲調，旋律迂迴曲折，近似說唱，宜於敘事。

曲例二：《打酸棗》

打酸棗

《打酸棗》女聲齊唱

金翠花等演唱
趙　　良記譜

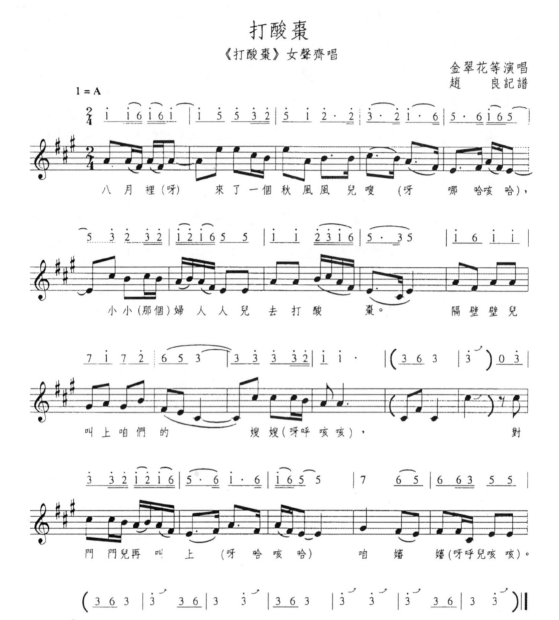

以下分析《打酸棗》的音樂結構

A、調高：A調。

B、調式：徵調式。

C、旋律：屬於輕快活潑的形式，音程跳躍性大，常有八度大跳的情形，並常使用上滑音，增加詼諧的喜感。經常使用泛聲，曲末泛聲長達近8小節，使鄉土氣息濃郁。

D、節奏：2/4，以八分音符與十六分音符爲主，少用長音符，經常是一字一音，腔簡詞繁。鮮明的節奏型態，最易表現歡快、詼諧的色彩。

E、速度：流暢、輕快，敘事性強。

二、多曲雜綴體

　　將多首民歌依故事劇情需要綴合使用。雖然樂曲結構是以不同歌謠貫串而成，但是唱詞是連貫性的，並不因樂曲更換而中斷。由於專劇專曲的音樂，是以同一首民歌的曲調反覆重頭的方式演唱一齣戲，旋律的變化性小，雖易上口，但重覆性太大，加以腳色劃分之需求，與劇情趨於複雜之搭配，乃逐漸發展爲一劇多曲。秧歌系中「一劇多曲」，用的是小曲雜綴。屬於此種唱腔音樂結構的劇種有陝西省的二人台、關中秧歌、寧夏省的隆德曲子、山西省的太原秧歌、汾孝秧歌、遼寧省的二人轉等。是將不同民歌雜曲依劇情需要串連演唱故事內容。例如，江西省的塑縣大秧歌唱腔音樂結構，常使用民歌曲調綴合的雜綴曲體。

曲例三：《姜郎休妻》＜姜書童在書館兩淚滾滾＞

姜書童在書館兩淚滾滾

《姜郎休妻》姜書童〔生〕唱腔

周元（蘭花紅）演唱
趙　良記譜

1 = E

$\frac{4}{4}$

（札 且且乙且且且乙且乙且 光·來且且 乙且且乙且乙且 光·來且且乙且且乙且乙且

光·來乙且且且且且光且且 光且且光光 乙光來乙光乙且 光·打太太 太太衣太太 太）

〔平訓〕

姜 書童（喲哎） 在 書 館（哎） 兩（哎 咳 哎咳）淚

滾（咳 呀哎 咳啊 得來咳）滾（咳哈）， 且且乙且乙且 光·打太太 太太乙太太太

開 言 再 叫（哎 呀咳哈） 小（呀哈哎咳 咳咳哎哈）

14

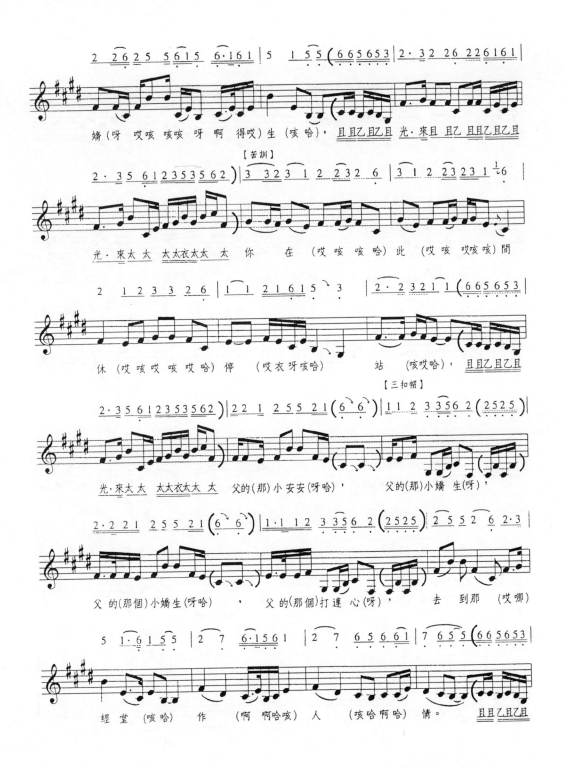

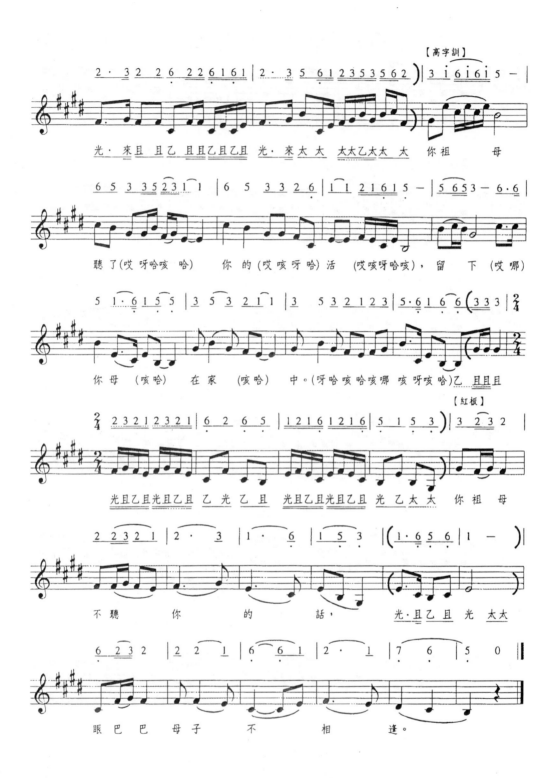

【高字訓】

光．來且　且乙　且且乙且乙且　光．來太太　太太乙太太太　你祖　母

聽了(哎　呀哈咳　哈)　你的(哎咳呀哈)　活　(哎咳呀哈咳)，留　下　(哎哪)

你母　(咳哈)　在家　(咳哈)　中。(呀哈咳哈咳哪　咳呀咳哈)乙　且且且

【紅板】

光且乙且光且乙且　乙光　乙且　光且乙且光且乙且　光乙太太　你祖　母

不聽　你　的　話，　光．且乙且　光太太

眼巴巴　母子　不　相　逢。

16

《姜郎休妻》中＜姜書童在書館兩淚滾滾＞，全曲是由山西秧歌曲調中的「訓調」與「紅板」中的曲調聯綴組合而成，在分析此曲之前先說明何謂「訓調」、何調「紅板」。

　　訓調：屬於上下句結構，因表現不同情感內涵而有不同的曲調內容。例如：表現沉思、憂鬱、悲傷等情感用〔平訓〕、〔苦訓〕、〔大悠板〕、〔二悠板〕、〔五音堂〕、〔苦相思〕等，為一板三眼(4/4)，速度緩慢；表現喜悅心情和敘事時，用〔四平訓〕、〔越來調〕、〔趕山訓〕、〔銀紐絲〕等，也是一板三眼，但為中速；表現歡樂活潑的情緒時，用〔芫荽調〕、〔連頭訓〕、〔閃半邊〕、〔高字訓〕、〔下山訓〕等，屬於一板一眼（2/4）速度較輕快。

　　紅板：上下句結構。因應劇情內容的改變也有不同的曲調變化名稱。例如：表現憂鬱、苦悶的情緒，用〔苦紅板〕、〔慢紅板〕，為一板一眼（2/4），速度較緩慢，聲調沉緩；表現慷慨激昂的感情時，用〔緊紅板〕，速度快，聲調高亢。基本上〔苦紅板〕、〔慢紅板〕與〔緊紅板〕骨幹音相同，而速度與節奏上的差異形成不同情感的變化，此曲調已向「板腔體」發展。

　　＜姜書童在書館兩淚滾滾＞樂曲聯綴是由〔平訓〕接〔苦訓〕接〔三扣帽〕接〔高字訓〕再接〔紅板〕結束。使用五種曲調聯綴而表達秧歌戲中同一情緒的一段劇情。樂曲結構分析如下：

　　A、調高：全曲使用 E 調。

　　B、調式：〔平訓〕是徵調式、〔苦訓〕是宮調式、〔三扣帽〕是徵調式、〔高字訓〕是徵調式、〔紅板〕是徵調式[11]。

　　C、旋律：音程經常使用大跳[12]，增加強烈跳動的誇大情緒，

[11] 塑縣大秧歌的訓調，紅板唱腔一般是宮調式，但也有的訓調是商調式或羽調式，或用交替調式。因劇情內容的需要，而有調整的空間，此例即是。

[12] 塑縣大秧歌的旋律跳動較大，七、八度以上的大跳經常出現。在演唱中，多採用「咳腔」、「舌音」、「花腔」，有時也用「拖腔」，有豐富唱腔色彩，增強表現力的作用。

更增添此曲哀傷哭泣氣氛。每曲銜接都有一或長或短的過門。使用裝飾音、滑音使地方色彩更濃鬱。大量的使用泛聲是秧歌小戲的特色之一。

　　D、節奏：〔平訓〕、〔苦訓〕、〔三扣帽〕、〔高字訓〕是 4/4；〔紅板〕轉 2/4，使重音增加哀傷氣氛更濃。多為一字一音，少托長腔。附點音符、切分節奏使樂曲更生動而富於變化。打擊樂加入前奏，使過門凸顯了旋律的節奏感。

　　E、速度：由緩慢轉快再加更快結束，表現哀傷轉激動的情緒。

　　F、連綴形式：〔平訓〕接〔苦訓〕，使用過門尾音級進銜接，〔苦訓〕接〔三扣帽〕，使用同音銜接；〔三扣帽〕接〔高字訓〕，使用過門尾音級進銜接；〔高字訓〕接〔紅板〕，由於節奏、速度均起了變化，採同音高八度銜接。每首曲調都用級進或同音連接，不僅使每曲音樂連貫自然、不著痕跡，加上旋律、節奏的共性，使五種曲調聯綴，有一氣呵成的感覺，此乃秧歌小戲音樂的特色之二。

　　另外寧夏省的隆德曲子戲也是屬於樂曲雜綴的曲式。常用的曲調有〔採花〕〔凍花〕、〔玩花燈〕、〔四季花〕、〔繡荷包〕、〔五更鳥〕、〔越調〕、〔背宮〕、〔大十片〕、〔小十片〕、〔大道情〕、〔小道情〕、〔十道黑〕、〔道謝曲〕、〔連香調〕、〔西京調〕、〔羅江怨〕、〔哭調〕等。運用這些曲調的串連表現劇情內容的唱腔部份，和伴奏過門等 [13]。

　　隆德曲子戲的雜綴體，一般以〔越頭〕開始，以〔越尾〕結束。

[13] 隆德曲子戲大量的吸收一些民歌曲調作用有三，其一，為填補節目之間的空白，調劑氣氛，不使觀眾感到冷場。其二，使演員有換裝或歇息的機會。其三，隨鄉土風俗的需要，如表演前先唱＜請神曲＞，表演完再唱＜道謝曲＞，這形成了隆德曲子戲的獨特形式。

曲例四：《雙官誥》

雙官誥

小川村曲子班演唱
鄒榮、傅全盛記譜

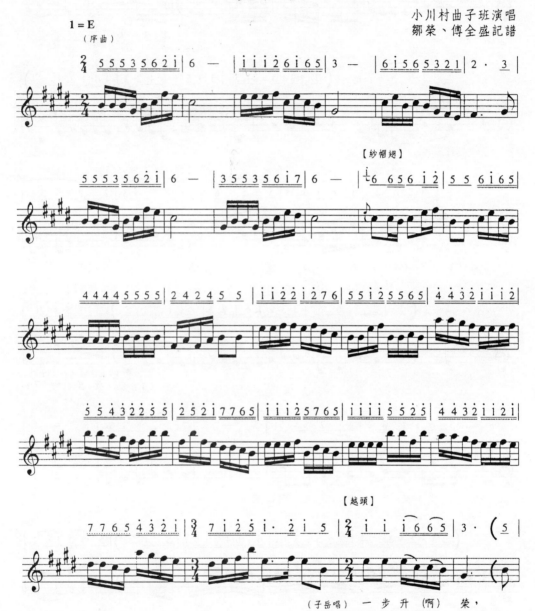

（子岳唱）一步升（啊）榮，

居家 人 受 王

封，

（三娘唱）多蒙（的）老爺 授 高 名。（哪）

【越調】

（子岳唱）欣喜（的呀）

一 步 榮升 能 回（啊）程。

（子岳唱）實 想 說

20

居家 人 遭了禍 災，(三娘唱)哪裡 想 (的)榮耀

轉著回 來，(子岳唱)柴灰(著)生 火 焰。(三娘唱)殘 花又重

開，(子岳唱)這才 是喜從(安) 天上 降來。(安)

【五更】

(子岳唱)夫 人 你 甚 賢

良， (三娘唱)(安 哎衣呀

哎 喲）老爺你 多 榮 光，

（子岳唱）斷 機 教 子

抓 下 了 小 兒 郎，

把 夫 人 的 賢 名 兒 子 岳 我 天 下 揚。

（薛保唱）薛 保 我 聞 言，

喜 在 了 我 心 間。

端 一 把 凳 兒

等 一 等 看 何 人 來 到 此 間。

（薛一哥上場，耍馬）

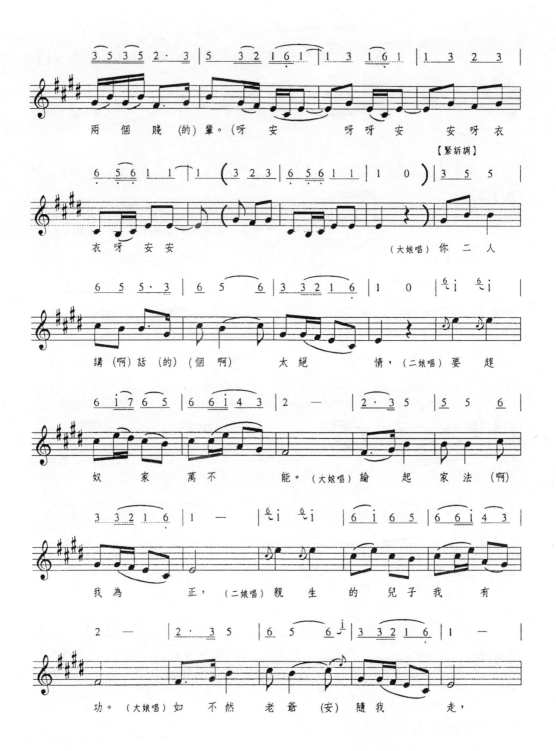

【緊訴調】

兩 個 賤 (的) 輩。(呀 安 呀 呀 安 安 呀 衣

衣 呀 安 安 (大娘唱)你 二 人

講 (啊)話 (的)(個啊) 太 絕 情,(二娘唱)要 趕

奴 家 萬 不 能。(大娘唱)論 起 家 法 (啊)

我 為 正,(二娘唱)親 生 的 兒 子 我 有

功。(大娘唱)如 不 然 老 爺 (安)隨 我 走,

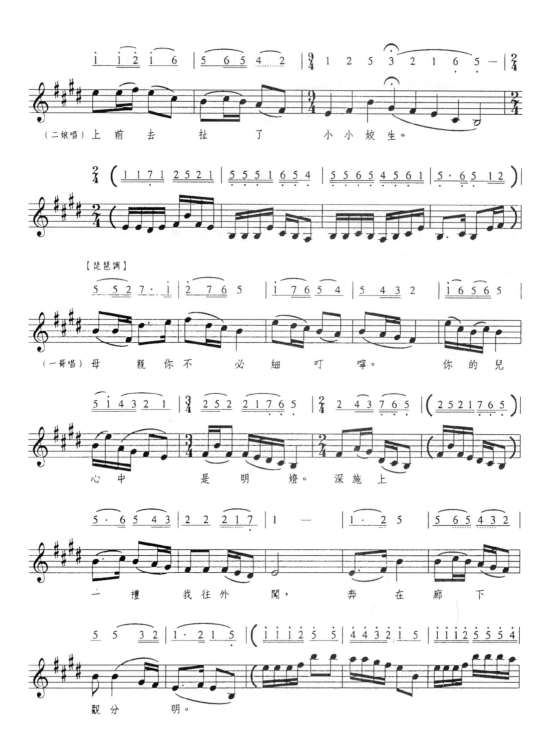

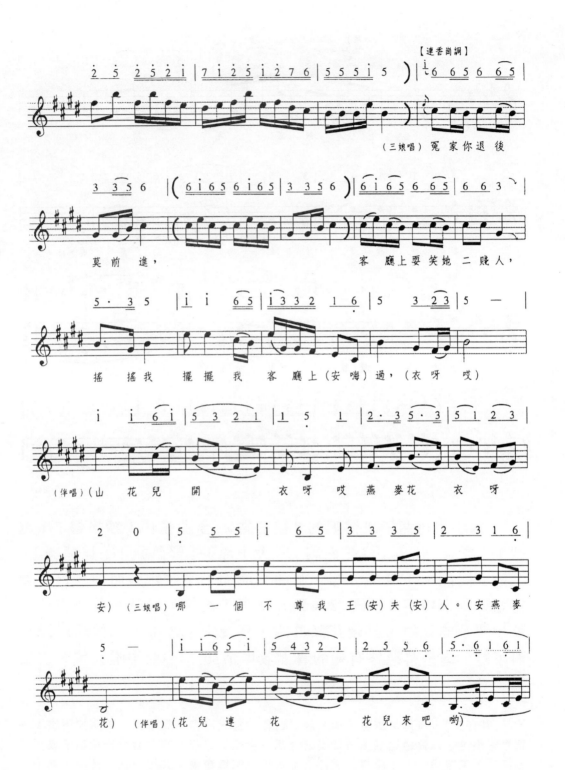

【連香崗調】

（三娘唱）冤家你退後

莫前進，　　　　　客廳上耍笑她二賤人，

搖搖我擺擺我客廳上（安嗨）過，（衣呀哎）

（伴唱）（山花兒開　衣呀哎燕麥花　衣呀

安）（三娘唱）哪一個不尊我王（安）夫（安）人。（安燕麥

花）（伴唱）（花兒連花　花兒來吧喲）

27

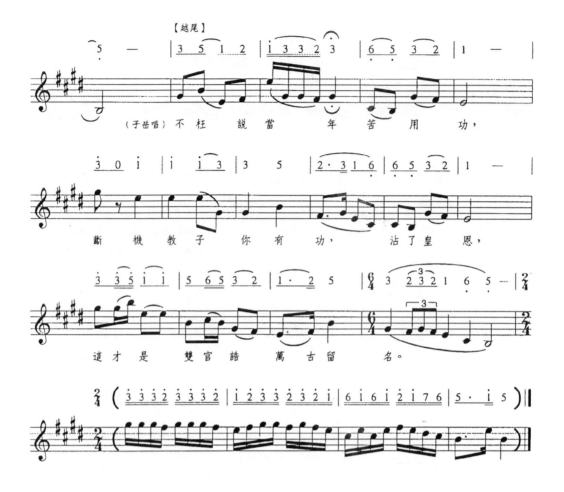

由小川村曲子班演唱的《雙官誥》，全曲是由〔紗帽翅〕、〔越頭〕、〔越調〕、〔五更〕、〔崗調〕、〔大十片〕、〔緊訴調〕、〔琵琶調〕、〔連香崗調〕、〔越尾〕等十個曲調前加一序曲雜綴而成。這《雙官誥》劇情內容，父子二人榮升為官，衣錦榮歸時。受盡委曲，斷機教子的三娘，如殘花又重開。喜慶中，大娘、二娘紛紛邀功而不得，這是善惡終有報的喜劇收場情節[14]。曲中唯大娘、二娘

[14] 《雙官誥》，清傳奇劇目。清初陳二白作。寫大同書生馮琳如，為仇家所害，被迫棄家出走，以醫道馳名。傳聞馮之死訊，妻妾皆改嫁。婢女碧蓮撫養馮子成人。馮因為于謙醫病，得于謙提拔官至兵部尚書，回鄉尋親，方知諱情。此時，馮子亦高中，馮琳如乃立碧蓮為夫人。妻妾聞之，皆來求歸，欲得封典。琳如拒之不納。

唱段激動些，使用〔緊訴調〕，其餘唱段和音樂皆為歡樂氣氛的性格。

樂曲結構分析如下：

A、調高：全曲使用 E 調，沒有轉調的情形。

B、調式：序曲是羽調式，〔紗帽翅〕是徵調式、〔越頭〕是宮調式，〔越調〕是徵調式、〔五更〕是徵調式、〔崗調〕是徵調式、〔大十片〕是宮調式、〔緊訴調〕是宮調式、〔琵琶調〕是徵調、〔連香崗調〕是徵調式、〔越尾〕是徵與宮調式。除了序曲為羽調式外，全曲以徵調式為主，宮調式為輔，其調式色彩變化不大，使情緒、調性有統一效果。

C、旋律：序曲與〔紗帽翅〕是屬於前奏部份，僅有音樂伴奏無唱詞，因此以連續十六分音符為主，音程以跳躍性為主，引射此劇歡愉雀躍情節。其他曲調，多用裝飾音，和滑音，增加地方性的色彩。過門旋律緊湊音符多，並且經常同音連用，加強顆粒感和節奏性。

D、節奏：由於使用曲調多，樂曲冗長、節奏上連續有 2/4、3/4、2/4、3/4、2/4、散板 2/4、3/4、2/4、散板、2/4。以 2/4 為主，只有情緒激動和尾聲用了很短的散板；而 3/4 每次出現也僅一小節。此曲正規節奏多，偶用附點和切分節奏。雖然分別用十首樂曲雜綴，但節奏上相當統一，使每曲連貫痕跡不明顯，有一氣呵成之感。

E、速度：因為全曲是敘述性的歡愉氣氛，速度變化不大，唯〔緊訴調〕力度較強，速度較快。尾聲用散板自由速度結束。

F、雜綴形式：每曲之間幾乎都使用同音（時有高八度）銜

與數間屋，給衣食而已。馮子奉詔省親，父子官誥，皆歸碧蓮，故曰雙官誥。京劇《三娘教子》即出於此劇，僅改馮姓為薛而已。寧夏隆德曲子秧歌戲又從京戲轉移，而劇目則保持原來。雖然秧歌已向大戲取材，來豐富自己，可是在音樂上仍保留秧歌小戲的特色，表示秧歌小戲已向大戲的方向發展。

接，或五度三度音程連接，使音樂自然連貫。

三、板式變化體

　　秧歌戲不斷演進過程中，板式變化體得到很好的發展，是運用同一曲調將其音樂節奏、速度、力度、音量做適當的變化，使其具有不同情緒內涵的色彩。不論唱腔或伴奏音樂，由於受到梆子腔板腔體的影響，而逐漸形成的曲式。不僅豐富了秧歌戲的音樂形態，更增強了秧歌戲的戲劇張力，提升了秧歌戲的表演藝術。例如：河北省的定縣秧歌、襄武秧歌、山西省的壺關秧歌。茲以河北省的定縣秧歌為例，唱腔中除了少數的民間歌謠外，大多為板腔體。基本的板式有：

　　〔慢二六〕，一板一眼（2/4），可反覆演唱，上下句各有一個固定的尾腔，是區分上下句的立要標誌。女腔旋律婉轉，男腔較直樸。

曲例五：選自《雙鎖柜》小蒲姐唱段（女腔）

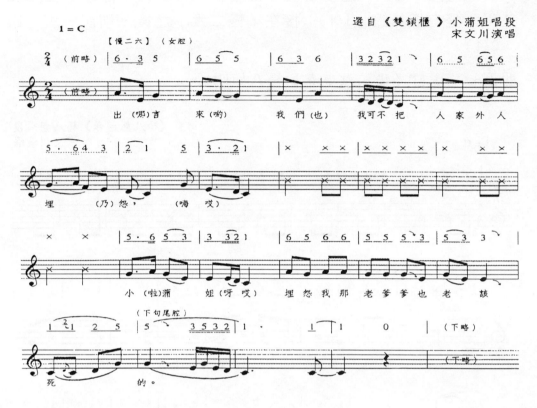

選自《雙鎖櫃》小蒲姐唱段
宋文川演唱

曲例六：選自《安安送米》安安唱段（男腔）

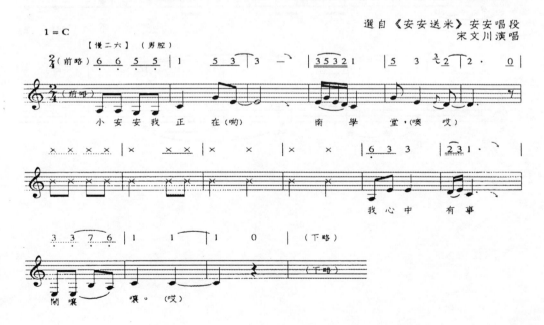

選自《安安送米》安安唱段
宋文川演唱

31

〔快二六板〕，速度較快，常用在〔慢二六〕之後，如單獨使用，是有板無眼（1/4）；接在〔慢二六〕之後，則記一板一眼（2/4）。

曲例七：選自《楊八姐遊春》楊八姐唱段

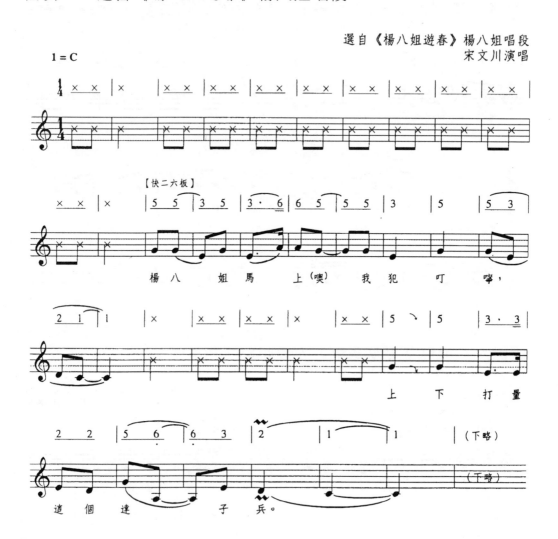

選自《楊八姐遊春》楊八姐唱段
宋文川演唱

〔撥子〕，無板無眼，是散板形式，上下句可反覆演唱，句間以鑼鼓爲過門。男女腔相同，上句落 Re 音；下句落 Do 音。

曲例八：選自《劈山救母》沉香唱段

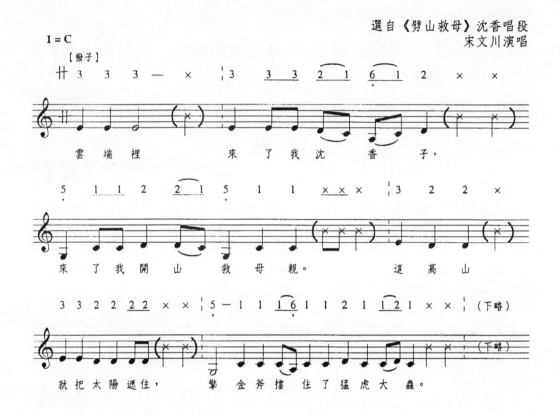

選自《劈山救母》沈香唱段
宋文川演唱

1 = C

除了以上主要板式外，還有一些輔助板式：

〔慢寸板〕，用於兩個〔二六板〕之間，不能單獨使用，有一定的數唱性質。唱詞結構規整嚴謹，五字句、七字句、十字句均可使用。通常開唱前用三聲鑼，中間無過門。

〔快寸板〕，是〔慢寸板〕的緊縮，且腳使用較多，爲有板無眼（1/4）。上句落音變化較大，有多種落音的音符；下句落音爲 Do 音。唱段結尾往往多一個下句，做爲補充終止。

〔導板〕，是散板，多用於唱段的開頭，句數依劇情需要，沒有一定格式。下句的後半句必須轉入〔二六板〕。

〔起板〕，是散板，通常是唱段的第一句，起唱時使用。多
在幕後「搭架子」[15] 起唱。

　　另外，山西省的塑縣大秧歌唱腔也有板式變化體，共分為六
種基本板式，說明及分析如下：

（1）、〔頭性〕：又稱〔紐子〕，為抒情的慢板，使用梆子為擊節
　　　　樂器，擊在板上。

曲例九：〔頭性〕選自《夜宿花亭》張美英唱段

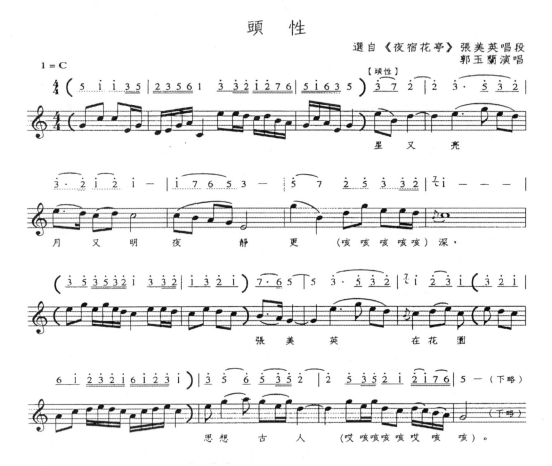

34

A、板式：一板三眼，慢板。

B、調式：宮調式

C、旋律：以級進、小跳音程爲主，曲首、句中有過門。

D、節奏：除正規節奏外，有附點節奏、切分音等。過門及泛聲多用十六分音符，一字一音節奏型態。

（2）、〔二性〕：俗稱〔二杠子〕，一般爲中速，但因劇情的需要可快可慢，喜、怒、哀、樂各種感情均可表現。梆子擊在板上。

曲例十：〔二性〕選自《夜宿花亭》張美英唱段

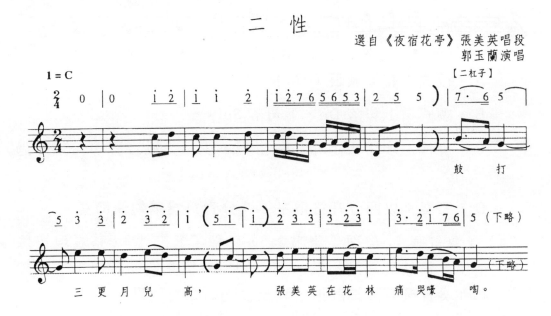

二　性

選自《夜宿花亭》張美英唱段
郭玉蘭演唱
【二杠子】

A、板式：一板一眼（2/4），中板。

B、調式：上句落 Do，下句落 Sol。

C、旋律：以級進音程爲主，偶有大跳。曲首句中有過門。

D、節奏：多用掛留、切分、附點等音符。打擊樂配合過門節奏演奏。

（3）、〔三性〕：緊板，節奏性強，一般是表現激昂的情緒，梆子
　　　擊節，每拍都打。

曲例十一：選自《汾河灣》薛丁山唱段

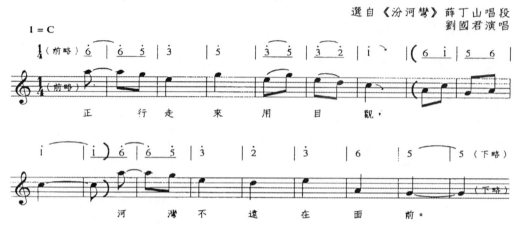

A、板式：有板無眼（1/4），快板。

B、調式：上句落 Do，下句落 Sol。

C、旋律：多用級進和小跳音程，少用大跳音程。句末有過
　　　門。

D、節奏：以四分音符為主，八分音符為輔的快節奏。

（4）、〔急紅眼〕：俗稱〔急鴻崖〕，又稱〔緊三性〕，是表現特殊
　　　情境，情緒高漲到極點，或不知所措慌亂情節時使用，唱腔
　　　和伴奏音樂有緊拍散拍、緊拉慢唱的張力效果。

曲例十二：〔急紅眼〕選自《何文秀私訪》何文秀唱段

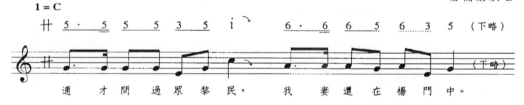

A、板式：無板無眼，散板。

B、調式：上句落 Do，下句落 Sol。

C、旋律：以級進和小跳爲主，第一句末有一滑音。

D、節奏：以八分音符爲主，句首用附點節奏，速度自由。

（5）、〔介板〕：散板形式，適於表現憤怒、悲哀之情。梆子隨唱
腔節奏擊節，音樂自由，伸縮性大。

曲例十三：〔介板〕選自《汾河灣》薛丁山唱段

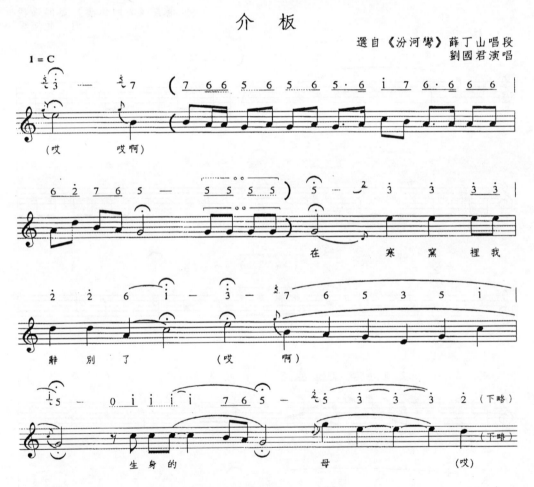

A、板式：無板無眼，散板。

B、調式：上句落 Do，下句落 Sol。

C、旋律：多用滑音、裝飾音，大跳音程，旋律線起伏很大，
句首、句中有泛聲過門，句末拉冗長旋律。

D、節奏：經常使用延長音，節奏自由。

（6）、〔滾白〕：散板形式，有部份音樂僅唱不加伴奏，適宜表現
悲痛的情感，不用梆子繫節。

曲例十四：〔滾白〕選自《姜郎休妻》姜郎唱段

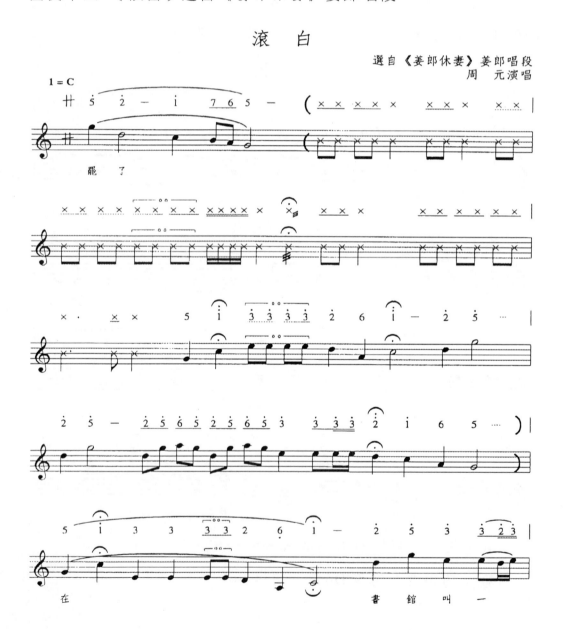

滾 白

選自《姜郎休妻》姜郎唱段
周　元演唱

聲 小 安 安, 　 父 的 兒 呀 兒

兒,

休 你 母 親 莫 怨 為 父 之 過,

那 是 你 高 堂 祖 母 聽 了 外 人 之 言, 　 可 說 是 小 安 安

父 的 兒 啊

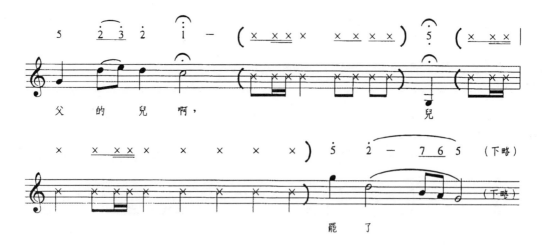

A、板式：無板無眼，散板。

B、調式：上句落Ｒｅ，下句落Ｓｏｌ。

C、旋律：常用大小跳音程，旋律自由，起伏很大，有冗長
　　　的打擊樂過門。

D、節奏：自由，句末托長音，常使用延長記號，句中一連
　　　串同音八分音符銜接，更增加了自由節奏中過於規律產
　　　生的張力感。

　　另外輔助板式還有：〔引子〕、〔起板〕、〔倒起板〕、〔導板〕、
〔留板〕、〔切板〕、〔垛板〕、〔假介板〕以及“撩撥子”、“一兩
二錢三”、“大要腔”等腔調，對基本板式唱腔，起了補充和銜
接作用。

四、雜綴曲體與板式變化混合體

　　戲曲音樂演進過程中，小戲與小戲之間，小戲與大戲之間彼
此互相模仿、互相學習，在唱腔音樂的表現上也不斷的改變、調
整。此種混合體的音樂結構，體製比較複雜、表現力比較豐富，
各種情節內容，情緒的表達、情感的傳遞，都能深刻而明確的與
劇情配合得絲絲入扣，有相得益彰的整體呈現。因此小戲的許多
劇種唱腔音樂，慢慢的都趨向於使用雜曲體與板式變化混合體。

例如：山西省的塑縣大秧歌、廣靈大秧歌、澤州秧歌、介休干調秧歌、翼城秧歌、陝西省的二人台等。在秧歌戲初期以民歌、小調爲其音樂基礎，並且僅以鑼鼓伴奏，無文場音樂，後來逐漸發展爲板式的變化，音樂也逐漸加入絲竹等伴奏樂器，使其豐富而增強了戲劇性。陝西省二人台的音樂唱腔，不僅保持原民歌的原始狀態，其中一部份在民歌基礎上而有所發展。例如，將原有民歌的開始兩句或四句變爲〔散板〕形式，謂之〔亮調〕，爲無板無眼節奏。再將原音樂的節奏拓寬爲一板三眼的〔慢板〕，具有很強的抒情性。曲中又把一板三眼轉換成一板一眼節奏的〔流水板〕，中等速度，帶有敘說性。最後再由〔流水板〕轉爲〔快板〕結束。初步形成了一定的板式變化體形式。

曲例十五：選自《走西口》生、旦唱段

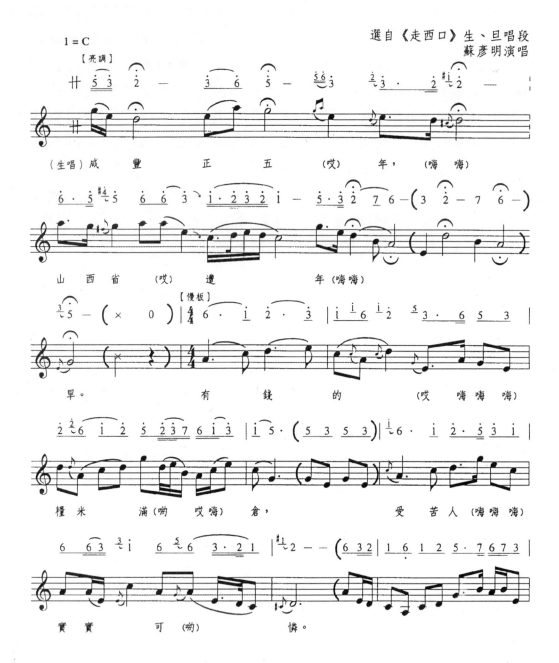

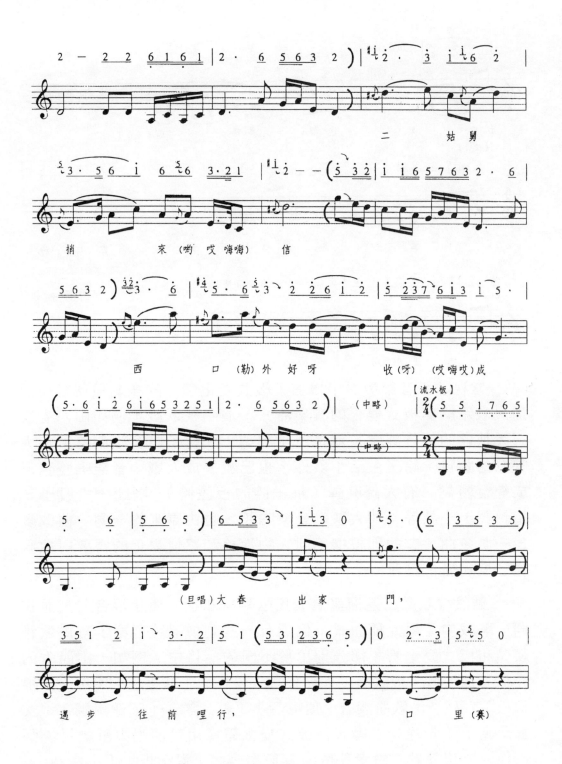

二　　　姑舅

捎　　來（喲哎嗨嗨）信

西　　口（勒）外好呀　　收（呀）（哎嗨哎）成

（中略）　　　　　　　【流水板】

（旦唱）大春　　出家　門，

邁步往前哩行，　　　　　　口里（賽）

43

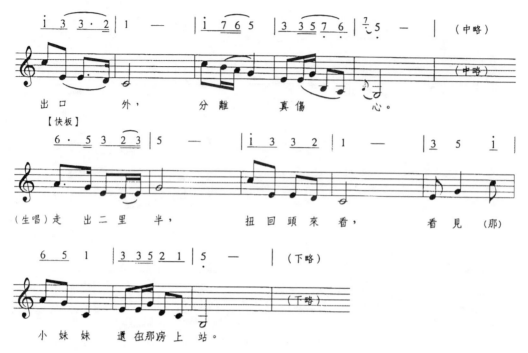

　　當秧歌戲音樂發展中增加了板式變化體，許多劇種便紛紛運用民歌雜綴與板式變化的音樂曲式，演唱秧歌戲，例如山西省廣靈大秧歌的《打經堂》就是用〔訓調〕和梆子腔演唱的；繁峙大秧歌的劇目，除了生活小戲外，也已發展成大戲，音樂唱腔也形成綜合體制，有大調亂彈（梆子腔的板腔體）、訓調、六股子、道情調、小調等；祁太秧歌音樂唱腔，也由原來的一劇一曲改變為一劇多曲，有的則根據不同人物性格和感情變化的需要對曲調作了板式變化處理。

　　雖然秧歌戲已逐漸發展成民歌雜綴和板式變化混合體，並在同一齣戲中運用此種曲式；但還有一些劇種唱腔音樂，有民歌雜綴體和板式變化體，郤分別用於不同的劇目中，例如，山西省的介休干調秧歌，板式有〔大介板〕、〔慢板〕、〔緊板〕、〔哭板〕、〔綿綿板〕六種；民歌曲調有〔頂嘴調〕、〔釘缸調〕、〔下四川調〕、〔女寫狀調〕、〔句垛垛〕等，而板式變化體僅用於演唱大戲劇目；踩街秧歌才用民歌。汾孝秧歌的音樂唱腔有〔過街板〕、〔小曲調〕，後增加了〔戲曲板〕包括〔七字腔〕和〔十字腔〕，而〔戲曲板〕

也是專門用來唱大戲的，一個劇種中雖然運用了民歌雜綴體與板式變化體，其實二種曲式是分別用於不同的劇目中，亦即為各自獨立的曲體。

實際上同一劇種，同一劇目中，成套的唱腔將民歌雜綴體和板式變化體交替使用時，是有其曲式理論的。如山西省塑縣大秧歌音樂唱腔中，運用民歌雜綴與板式交替時，均用〔肩膀頭〕過渡相連；訓調唱腔向板式變化體唱腔過渡時，一般用〔高子訓〕；由板式變化體唱腔向民歌雜綴體唱腔過渡時則用〔叫板〕、〔罷了〕或〔紅板〕與板式變化體唱腔直接連接[16]。

塑縣大秧歌音樂工作者，於五十年代在原來〔二性〕的基礎上，改革發展出新腔〔慢二性〕、〔緊垛板〕、〔大要腔〕；1963 年，訓調與板式變化體唱腔，由原先的不可直接連接，變為可以直接連接使用。

小　結

綜觀以上分析秧歌音樂的唱腔音樂結構與曲體結構，分析出秧歌系統音樂有以下十項特點，分述如下：

其一，秧歌唱腔音樂，是由流行於當地民歌曲調基礎上形成的，並且每一曲調已有其特定的情感呈現。例如寧夏省的隆德曲子音樂，是在隆德流行的民歌小調基礎上，吸收陝西關中移民帶到當地的眉戶音樂相結合而形成的。常用曲調中〔背宮〕，是隆德曲子戲裡表現傷感、痛苦情緒時常用的曲調；〔五更〕是長於敘述的曲調：〔緊訴調〕是表現緊張、激動的場面；〔打洞調〕是表現極度激動或悲傷的情緒；〔鴨子調〕是長於表現詼諧、風趣的情緒等。

其二，秧歌音樂的吸收力很強，例如遼寧省的二人轉拉場戲

[16]　見＜中國戲曲誌・山西卷＞第 287 頁。

音樂是在唱秧歌的基礎上，借鑒吸收民歌小調、海域喇叭戲、皮影、大鼓、單鼓、蓮花落、什不閑以及梆子腔等逐漸衍化而成。

其三，秧歌音樂曲體有單曲重頭民歌曲體、多首民歌雜綴曲體、板式變化體和雜曲體與板式變化混合體[17]等，體式堪稱多樣，但未臻於精緻的曲牌聯套體。

其四，秧歌音樂中體式雖多，但以一劇一曲，專曲專用體式為主要。例如山西省朔縣大秧歌的《打酸棗》、《割紅綾》、《賣鵝梨》、《拉老漢》、《摘南瓜》等；陝西省的＜關中秧歌＞的《凍冰花》、《十里墩》、《織手巾》、《十對花》、《十愛姐》、《五點紅》等，其劇名即由曲名而來。

其五，秧歌音樂中大量運用泛聲，以增強音樂特色和民間鄉土色彩。有許多襯字、虛詞"咳嘿喲哎呀哈哪…等；雖然在唱詞上不具實質意義，也使劇情停滯不直接向下發展，但在音樂上卻產生了更多的變化和豐富的姿彩。例如山西省祁太秧歌中的〔花支支〕便是顯著的例子；另外無論是民間藝人創作的〔偷南瓜〕、〔賣高底〕，還是移植其他劇種的〔小放牛〕、〔對花〕、〔茉莉花〕等曲調都是以泛聲為其特色和音樂的菁華。

其六，秧歌音樂的調式，因地域、劇情的不同，有宮、商、角、徵、羽各種調式，並且一曲調除了單一調式外，還有調式交替[18]的情形。

其七，秧歌音樂旋律起伏大，音程跳躍性強，具有活潑、明朗的性格。

其八，秧歌音樂節奏多樣，常用切分音和附點節奏，增強衝

[17] 本文中已詳細說明並分別有例證。

[18] 調式交替，即一曲或多曲中，隨音樂與劇情配合發展，調式也隨著轉換，互相交替使用的手法。如秧歌唱腔中句式結構為兩句式，上句落音為 Do，下句落音為 Sol 音時，此曲調已從宮調式轉徵調式。

擊效果，和閃賺的特色。

其九，秧歌音樂早期只有打擊樂伴奏，無管弦樂，是「干板秧歌」；到「地圪圈秧歌」時期才加入文場樂器；直至有職業歌班社，搬上舞台演出後，便形成了傳統樂隊擔任伴奏。早期的幕後幫腔，逐漸衍化爲樂隊演奏的過門。樂隊傳統伴奏使用「托腔」[19]或「塞掛兒」[20]。由此也可以看出由民歌到小戲音樂成長的過程。

其十，秧歌音樂唱腔是用民歌唱法演唱，有男女聲同腔調和男女分腔調二種，應劇情需要有鼓唱、吟唱、唸唱、說白等，說白使用當地方言。

總此十項，即構成了秧歌與秧歌戲在音樂上的獨特風格。至於本文對於「秧歌戲」系統劇種的音樂結構，分析研究所得的類型，爲清眉目，請見以下附表。

秧歌戲系統劇種的音樂結構類型表

劇種名稱	地域	音樂結構	音樂唱腔	主要伴奏樂器
南鑼	河北	小曲、單曲體	打棗竿曲調，擅用上下滑音和花舌音	嗩吶、管子、龍頭胡、笙
二人台	陝西	單曲體、聯曲體、簡單板腔體，一劇一曲	大彎大調，填滿腔吸收山西梆子、蒙族音樂、道情、咳咳腔	笛、四胡、揚琴、四塊瓦
陝北秧歌	陝西	小曲、單曲體、聯曲體	場子曲，有獨唱、對唱、齊唱等。有幫腔稱「接音」、「回音」	嗩吶、打擊樂、四胡

[19] 托腔即托腔保調，傳統戲曲伴奏法，隨唱腔走。演員清唱上半句，樂隊隨跟下半句，簡稱「跟腔」，樂隊伴奏時隨意性很強。

[20] 塞掛兒，是遼寧一帶對傳統樂隊伴奏時，在唱腔的樂逗或樂句的空隙處加花伴奏的稱呼。

關中秧歌	陝西	民歌體	民歌調、秧歌調、專曲調、快板調有對唱或齊唱	早期：只有打擊樂、大鈸馬鑼，唱時不奏、奏時不唱
隆德曲子	寧夏	單曲體、民歌體、一劇一曲	民歌小調，吸收眉戶曲調加幫腔	板胡、三弦、二胡、干鼓、檀板撞鐘
海城喇叭戲	遼寧	曲牌體、地方小曲、民歌	喇叭戲腔調（七十二孩兒）	嗩吶、鐵梆、竹板、小鈸、大鈸、抬鼓
二人轉	遼寧	曲牌體、輔助曲牌、專調、小帽小曲	九腔十八調、七十二咳咳	板胡、嗩吶、竹板較有特色
大秧歌	內蒙	單曲體、聯曲體、板腔體	曲子、梆子腔、訓調、紅板	板胡、笛、小三弦、笙、板鼓、馬鑼、水鈸、小鑼、手板、梆子
新疆曲子劇	新疆	聯曲體、曲牌體、民歌	新疆曲子腔	四胡、三弦、鼓板、打擊樂器
錫伯族汗都春	新疆	單曲體、聯曲體、民歌	越調、平調	四胡、三弦、揚琴、飛子、夾板
中衛秧歌	寧夏	單曲反覆體、民歌	民歌曲調	打擊樂
秧歌	河北	板腔體、民歌	徒歌唱民歌	打擊樂：大鼓、大鐃、大鈸，不用管弦
朔縣大秧歌	山西	板腔體（大調曲牌體（小調小曲	訓調、紅板、紐子、頭性、二杠子、于性，吸收梆子戲解板、滾白、導板	呼胡、笛、笙、小三弦、鼓板、水鈸、馬鑼、小鑼
繁峙秧歌	山西	板腔體、曲牌體、小調	大調、訓子、六股、地方小調	早期只有打擊樂，後加管弦。鼓板、鐃鈸、馬鑼、小鑼、大胡、二大胡、笛
汾孝秧歌	山西	板腔體、小曲	過街板、戲曲板、七字腔、十字腔	早期只有打擊樂，後加管弦
介休干調秧歌	山西	板腔體、一劇一曲	三字腔、七字腔、十字腔、小調	打擊樂，不用文場
壺關秧歌	山西	板腔體、民歌、小曲	板腔體、各腳色有不同唱腔，後吸收上黨梆子上黨落子唱腔	早期只有打擊樂器，後加管弦，過門突出彈撥樂
翼城秧歌	山西	板腔體	歡快、高昂、柔美	鼓板、尺板、鼓、

			熱情：平板、摧板、踩板、跌板、跌拆腰、走流水、高腔；悲憤、愁苦哀怨：哭板、慢板、介板	大鈸、小鈸、馬鑼、梆子、小鑼、板胡、二胡、笛、三弦、小提琴、大提琴
襄武秧歌	山西	板腔體	挑高的民間演唱形式，板式少唱法多，有濃厚山歌風味	二簧、二把、呼胡
祁太秧歌	山西	民歌體	兩支支、三支支、四支支、五支支、垛句、花支支	板胡
太原秧歌	山西	民歌體一劇一曲、一劇多曲	十字大調、有幫腔	早期只有鑼鼓後期加入管弦
沁原秧歌	山西	多調式民歌體	民間歌調，多泛聲	早期：鑼鼓後期：加入管弦
喝喝腔	河北	板腔體	梆子腔、哈哈腔、東調、西調	文場東路有四胡、長頸月琴；西路有板胡、笙、笛武場：與京劇、河北梆子同
淮海戲	江蘇	板腔體、聯曲體	東方調、好風光、二泛子、訴堂調、丑調、彩腔、嗨嗨調	文場：板三弦、淮海高胡、二胡、琵琶、月琴、板胡、揚琴、笛、笙、嗩吶。武場板鼓、堂鼓、大鼓、簡板、大鑼、小鑼、鐃鈸

貳、花鼓戲之音樂結構

前　言

　　「花鼓戲」有廣義和狹義二層意義，廣義是指湖南、湖北、安徽一帶的地方小戲花鼓、花燈、採茶的總稱，狹意是指由流行地區的山歌里謠雜曲小調爲基礎，搬演時以擊腰鼓爲節奏命名的「花鼓戲」。若取其廣義，則無法細分和明確探究其音樂特性，故取其狹義，單指各地以「花鼓」音樂、表演藝術爲主體的民間小戲之音樂結構。

　　花鼓是一種以歌唱爲主的「打花鼓」表演，這種花鼓是由二人演唱，分別一人打鼓，一人敲鑼，形成一丑一旦演唱的花鼓戲初期形式，清嘉慶二十三年（1818）刊行的《瀏陽縣誌》談及湖南當地元宵節玩燈籠的情況云：

　　　　又以童子裝丑旦劇唱，金鼓喧鬧，自初旬起至是夜止。

　　這說明一旦一丑演唱「花鼓戲」的情形。從聲腔和劇目觀察，初期是以民間小調和牌子曲演唱邊歌邊舞的生活小戲，如《打鳥》、《盤花》、《送表妹》、《看相》等。此時期的花鼓戲，只有半職業性班社，在農村作季節性演出，農忙務農，農閒從藝。就音樂方面而言是屬於一劇一曲或民歌雜綴的曲式結構。

　　逐漸在二小的生活小戲中加入劇情和表演藝術，形成三小的「花鼓戲」。據楊恩壽《坦園日記》，清同治元年（1862），楊恩壽在湖南永興觀看的「花鼓詞」（即花鼓戲）中，已有書生、書童、柳鶯、柳鶯婢四個角色，而且情節、表演都很生動，這說明當時的花鼓戲，不僅已發展成「三小戲」，而且演出形式也具有一定規模。

　　光緒以後演出花鼓戲班社，逐漸活躍起來，訓練演員採隨班跟師方式，也有收徒傳藝的稱「教場」或「教館」，每場數十天，

教三、四齣戲。還有「半台班」、「半戲半調」、「陰陽班子」[1]等。直至 1949 年後才有專業劇團，使花鼓戲得到更好的發展。自從「打鑼腔」與「川調」被汲取融入花鼓戲後，配合班社的完整性才又出現故事性較強的民間傳說題材劇目。打鑼腔主要劇目有《清風亭》、《蘆林會》、《八百里洞庭》、《雪梅教子》等。川調主要劇目有《劉海戲蟾》、《鞭打蘆林》、《張光達上壽》、《趕子上路》等。此時期不僅劇目增加，表演性豐富，音樂部份除了民歌小曲外也增加了板式變化體和曲牌聯套等曲式結構。

　　花鼓戲流行於湖北、湖南、安徽、陝西、河南、山東、山西、江蘇、上海、廣東等地，分佈地域非常廣。因與各地民歌、方言、風俗相結合，又發展成具有各地方特色的劇種，分別以地名、伴奏樂器、音樂唱腔命名。依其大、小戲發展情形分述如下：

（一）花鼓戲系統的小戲：

　　　1.東路花鼓（湖北）

　　　2.二夾弦（河南）

　　　3.四平調（河南）

　　　4.豫南花鼓戲（河南）

　　　5.滬劇（上海）

　　　6.兩夾弦（山東）

　　　7.柳琴戲（山東）

　　　8.樂昌花鼓戲（廣東）

　　　9.長沙花鼓戲（湖南）

[1] 由於花鼓戲經常遭受歧視和禁演，各地花鼓戲班都曾兼演當地流行的大戲劇目以作掩護，這種班社稱「半台班」、「半戲半調」、「陰陽班子」等。

10.常德花鼓戲（湖南）

11.岳陽花鼓戲（湖南）

12.邵陽花鼓戲（湖南）

13.平陸花鼓戲（山西）

（二）以小戲為主，逐漸有大戲形態的花鼓系劇種：

1.鳳陽花鼓戲（安徽）

2.隨縣花鼓戲（湖北）

3.八岔（陝西）

4.花鼓戲（陝西）

（三）已由小戲發展形成大戲，但仍保留有小戲劇目的花鼓系劇種

1.提琴戲（湖北）

2.廬劇（安徽）

（四）已由小戲發展形成大戲的花鼓系劇種

1.大筒子（陝西）

2.襄陽花鼓戲（湖北）

3.四股弦（河北）

4.揚劇（江蘇）

5.蘇劇（江蘇）

6.一勾勾（山東）

7.四平調（山東）

以上所列「花鼓戲」劇種，是以單一「花鼓」為因素而形成

的劇種共二十六種 [2]。而各省所流佈的「花鼓戲」，又因地域不同，而發展形成各自的音樂特色，分別有不同的音樂內涵。例如：湖南花鼓戲的音樂，分爲川調 [3]、打鑼腔 [4]、牌子 [5]、小調 [6] 等四類。皖南花鼓唱腔分主腔 [7] 和花腔 [8] 二類，使用幫腔，也由原來只用鑼鼓伴奏發展成有管弦伴奏。湖北花鼓戲唱腔以打鑼腔 [9] 和大筒腔 [10] 爲主。陝西花鼓戲由花鼓子 [11]、八岔子 [12]、大筒子 [13] 所構

[2]　另外還有多元因素（包含花鼓），形成的戲曲劇種，如湖北省荊州花鼓戲、山東省五音戲，含花鼓與秧歌；粵北採茶戲含花鼓、花燈、採茶與當地民歌；湖北省梁山調含花鼓與花燈；安徽省推劇含花鼓、說唱和當地民歌；安徽省黃梅戲含花鼓、採茶、秧歌、漁歌、樵歌、花燈等；湖北省遠安花鼓戲含花鼓和當地小調、民歌和說唱；江蘇省柳琴戲含花鼓和秧歌；河南省嗨子戲含花鼓和當地民歌；湖北省陽新採茶戲含花鼓、採茶、小調等；湖北省楚劇含花鼓、花燈；湖北省黃梅採茶戲含花鼓、說唱；山東省柳腔含花鼓、秧歌、說唱等共十三種。

[3]　湖南花鼓戲的〔川調〕，或稱正宮調，即弦子調、大筒、嗩吶伴奏，曲調由過門樂句與唱腔樂句組成，調式與旋律變化豐富，是花鼓戲的主要唱腔。

[4]　湖南花鼓戲的〔打鑼腔〕，又稱鑼腔，曲調雜綴結構，"腔"、"流"（數板）結合，不托管絃，一人啓口，眾人幫和，有如高腔，是長沙、岳陽、常德花鼓戲，主要唱腔之一。

[5]　湖南花鼓戲的牌子，有走場牌子和鑼鼓牌子，源於湘南民歌，以小嗩吶、鑼鼓伴奏、活潑、輕快，適用於歌舞戲，是湘南諸流派主要唱腔之一。

[6]　湖南花鼓戲的小調，有民歌小調和絲弦小調之分，後者雖屬明、清時調小曲系統，但已地方化，具有粗獷、爽朗的特點。

[7]　皖南花鼓戲主腔有淘腔、四平調、北扭子調等。

[8]　花腔均爲燈曲和民歌小調，用於歌舞小戲，一劇一曲或數曲，明快清新，豐富多彩。

[9]　湖北花鼓戲的的打鑼腔，是在鄂東民歌小調的基礎上，受淸戲（高腔）影響而形成，當地稱「哦呵腔」，唱這種聲腔的劇種有黃梅採茶、東路花鼓、黃孝花鼓、天沔花鼓、襄陽花鼓、遠安花鼓、陽新採茶，演唱時有人聲幫腔，鑼鼓和絲弦伴奏。

[10]　湖北花鼓戲的大筒腔，因主奏樂器爲大筒胡琴而得名，源於四川梁山，亦稱梁山調。唱此聲腔的劇種有鐘祥、荊門的梁山調，崇陽、通城的提琴戲，鶴峰、五峰的楊花柳（柳子戲），恩施的燈戲，巴東的堂戲等。另外兼唱打鑼腔和大筒腔的有鄖陽花鼓和隨縣花鼓。

[11]　用商洛一帶民歌小調演出的劇目，也稱「小調戲」，多反映當地人民的勞動與愛情生活。

成。山東花鼓系劇種音樂以「花鼓丁香」[14] 為主。豫南花鼓戲音樂有二種說法，其一是弋陽腔傳入豫南後和大別山區的民歌小調結合而形成；其二是柳子與常地民歌、地燈相結合而形成。

　　儘管各地區花鼓系劇種有其共通性、脈絡性，但因與當地民歌、小調甚或牌子相結合後，基於語言腔調的因素，加以性格風俗特性，又形成具有各地方特色的花鼓音樂。即使同一聲腔，在各劇種中，因地域差異也分別有不同的名稱，如〔打鑼腔〕，在東路花鼓稱〔東腔〕；在黃孝花鼓稱〔迓腔〕；在天沔花鼓稱〔高腔〕和〔圻水〕；在襄陽花鼓和遠安花鼓稱〔桃腔〕；在陽新採茶稱〔北腔〕等。僅一個打鑼腔，因流傳到不同的地區，就有如此多不同的稱謂，足見在同一音樂基礎中，因滲入了各地特色的內涵，形成不同風格的花鼓音樂。然而其名雖異，論其淵源彼此關係又極為密切，並且具有共同特點。此乃各地區花鼓系劇種音樂同中有異，異中有同的情形。

　　以上所論諸聲腔的劇種，就其音樂曲式結構而言，經排比分析有以下五種形式：

[12]　由湖北鄖陽傳入陝南，原名「鄖陽調」，也叫「花鼓戲」後經在陝南地區發展演變，更名為「陽八岔」，結合當地的民間小調為基礎，吸收鄖陽花鼓成分而形成的「陰八岔」合稱「八岔子」。採用民間鼓樂曲調，表演動作為民間小場步。

[13]　因主奏樂器為大筒子胡琴而得名，從湖南、湖北、四川遷移到旬陽、安康、漢陰、鎮南、山陽等山區的移民中有善唱大筒子戲，多在雨天、多閒等工作餘暇，或春節前後進行地攤坐唱或表演唱，後發展為半職業性，常為鄉紳富戶的紅白喜事搭低台棚子演唱（不能超過大戲台子），直至同治光緒年間（1862~1908）才開始擔任廟會、堂會演出。

[14]　魯、蘇、豫、皖邊緣地帶流行的花鼓形式，通稱「花鼓丁香」，分為淮北花鼓（碭山花鼓）、蘇北花鼓、河南溜等支派。早期「打地攤」演唱，少則三、五人，多則七、八人組成一班，演員與樂隊不分，伴奏樂器有大、小鑼、鼓、鈸、梆子，邊打鼓邊唱。劇目多為民間生活故事，動作性強，唱腔優美，很受群眾歡迎。

（一）單曲重頭體

（二）多曲雜綴體

（三）板式變化體

（四）雜曲與板式變化混合體

（五）曲牌體

　　從其音樂結構的五種形式，可見已向大戲的方向發展，音樂方面不僅保留鄉土色彩，重頭、雜綴等曲式，也有較精緻嚴謹的曲牌體和板式變化體。茲舉例論說如下：

一、單曲重頭體

　　花鼓戲是在民間歌舞的基礎上發展而成，音樂唱腔是直接取材於山歌、民歌等。因此常用一劇一曲、專曲專用的劇種相當多，例如：湖北東路花鼓、隋縣花鼓戲、提琴戲、襄陽花鼓戲；湖南長沙花鼓戲、常德花鼓戲、岳陽花鼓戲、邵陽花鼓戲；廣東樂昌花鼓；山西平陸花鼓戲；陝西八岔等。茲舉湖北襄陽花鼓戲為例：

　　襄陽花鼓戲音樂唱腔有桃腔、漢腔、四平以及乾梆子、彩腔（小調）等，其中桃腔、四平均為板腔體；乾梆子為緊打慢唱的數板形式；彩調則為生活小戲中的專用小調，如《賣翠花》中的〔賣翠花調〕、《賣絨絨》中的〔賣絨絨調〕、《賣白布》中的〔賣白布調〕、《賣京貨》中的〔賣京貨調〕、《腌臘菜》中的〔腌臘菜調〕等，戲名即調名。

曲例一：〔賣翠花調〕

《賣翠花》郭大相〔小生〕唱

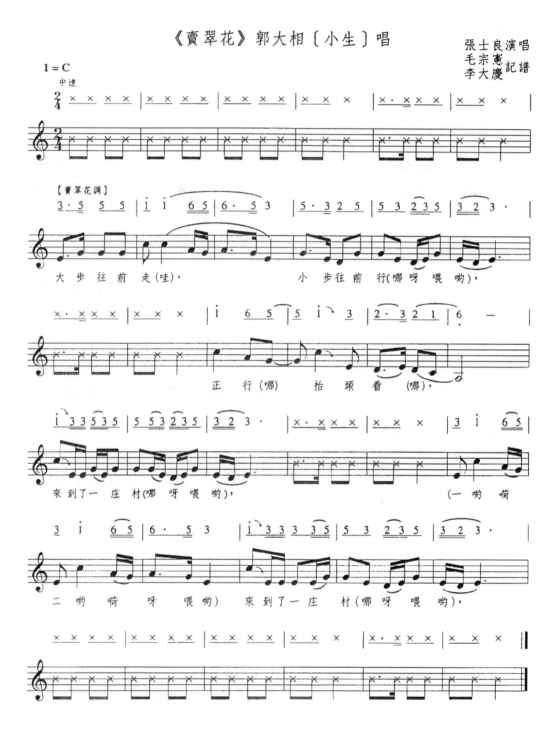

張士良演唱
毛宗憲
李大慶 記譜

曲例二：〔賣絨線調〕

《賣絨線》貨郎〔丑〕唱

王萬金演唱
李大慶記譜
毛宗憲

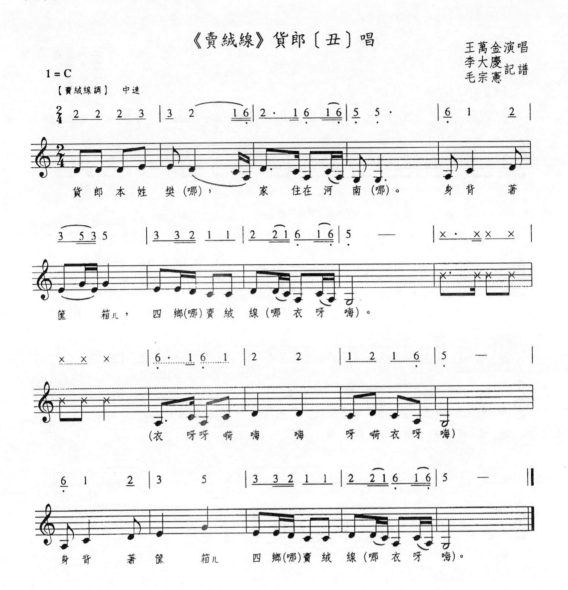

57

曲例三：〔賣白布調〕

《賣白布》賣布郎〔丑〕唱

王萬金演唱
李大慶記譜
毛宗憲

1 = C

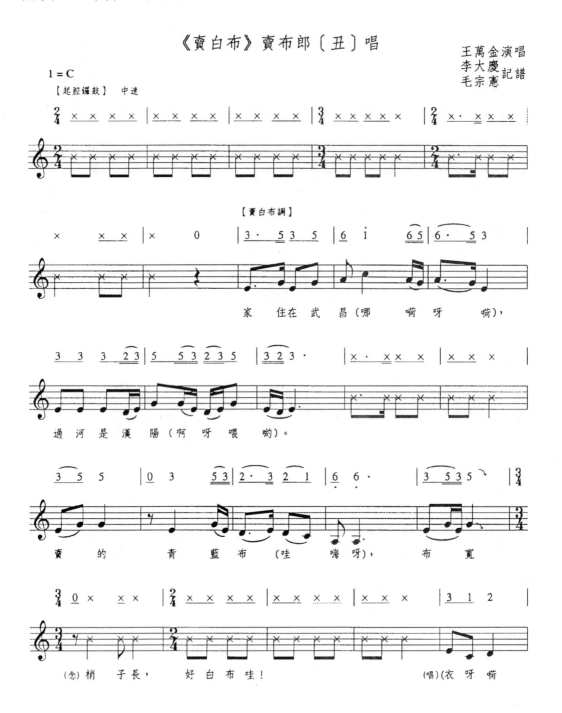

58

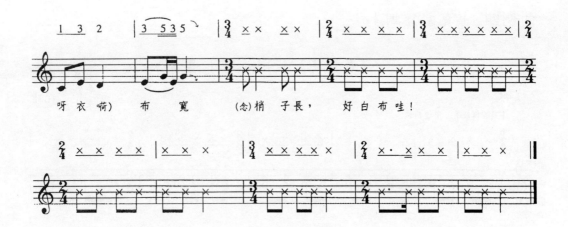

呀衣嗬） 布 寬 （念）梢 子 長， 好 白 布 哇！

曲例四：〔賣京貨調〕

《賣京貨》貨郎〔丑〕唱

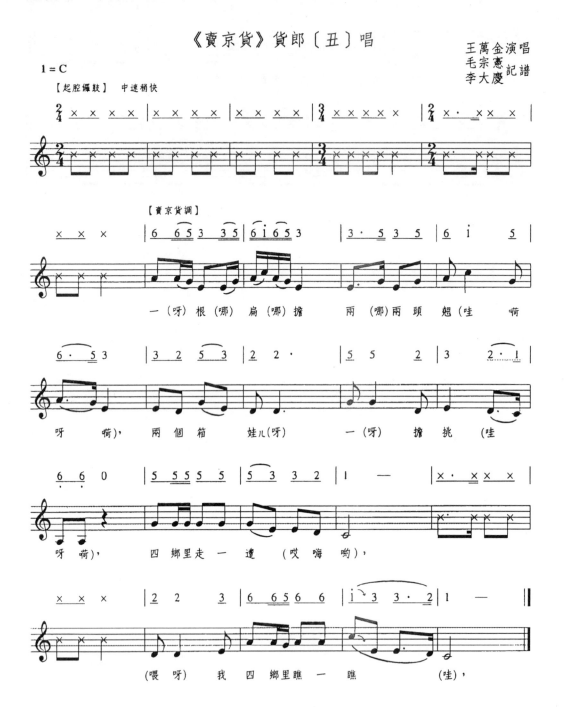

王萬金演唱
毛宗憲 記譜
李大慶

60

曲例五：〔腌臘菜調〕

《腌臘菜》周毛點〔丑〕周妻〔花旦〕唱

張士良　李維海演唱
李大慶　毛宗憲記譜

1 = C

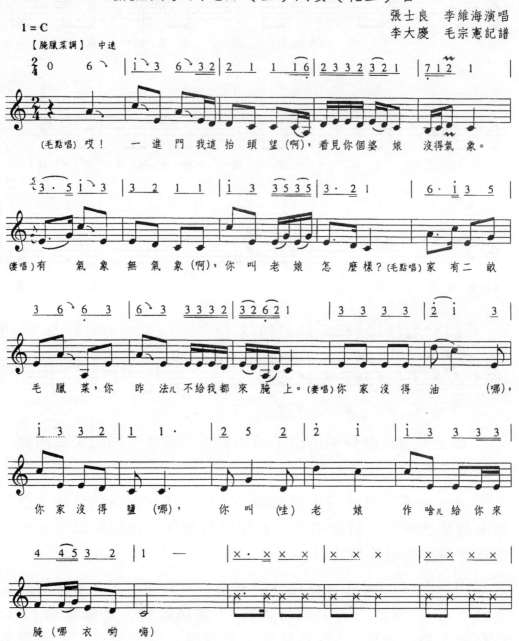

（毛點唱）哎！　一進門我這抬頭望（啊），看見你個婆　娘　沒得氣象。

（妻唱）有　氣象無氣象（啊），你叫老娘怎麼樣？（毛點唱）家有二畝

毛臘菜，你咋法儿不給我都來腌上。（妻唱）你家沒得油　（哪），

你家沒得鹽（哪），　你叫（哇）老娘　作啥儿給你來

腌（哪衣喲　嗨）

61

（數板）

（毛點念）憨婆娘，哈婆娘，隔壁子有一個

王老三，油成缸，鹽成壇，借來醃醃有何難。

（妻唱）老娘走來 七八子（呀）年， 我從來

不到人家借油鹽（哪）。

以上五曲例雖分別出自不同的劇目，表達不同的劇情內容，但音樂內涵卻有其共通性，論述如下：

A·調高：五曲皆不標示調高，即可依演唱者的音域，自行移高或移低調門，給演唱者一些騰挪的空間。也就是說在定調上並沒有嚴謹的規範和設限。

B·調式：因五首樂曲分別表達不同情感內容，所使用調式必然不同，〔賣翠花調〕是角調式；〔賣絨絨調〕是徵調式；〔賣白布調〕是角調式；〔賣京貨調〕是羽調式轉宮調式'〔醃臘菜調〕是宮調式，因出自不同劇目內容各有不同調式色彩。

C・旋律：視劇情內容而有不同的旋律特點，〔賣翠花調〕和〔腌臢菜調〕、〔賣京貨調〕常用到大跳滑音，如高音 do 下行到中音 mi 六度大跳，採滑音下行頗有地方色彩。〔賣絨絨調〕和〔賣白布調〕，則多級進和小跳音程，敘述性較強。「滑音」為襄陽花鼓戲音樂中彩調的旋律一大特色。另外大量使用「泛音」為其另一特點。

D・節奏：曲例中五曲調，是以 2/4 中速為主要節奏形態。其中〔賣白布調〕板式變化較大，由 2/4 與 3/4 拍子循環交替使用，增加變化，並加入數板，使小戲色彩更濃。附點節奏、切分節奏在曲中頻繁運用為其特點。

E・樂曲結構：前四首樂曲均為上下句結構，唯〔腌臢菜調〕是二人對唱形式，每人唱唸三句，因此是六樂句式，唱中帶唸，具有鄉土民間色彩。

二、多曲雜綴體

花鼓戲系統的劇種源於民間歌舞，以廣闊的鄉村為基地產生、孕育、發展。基本上由小戲逐漸衍變，往大戲方向發展，經歷了“兩小戲”、“三小戲”的階段，由於與民間鄉土性、生活性的風格極為密切，因此各地區劇種中仍保留有許多小戲劇目，並受到廣大群眾的喜愛。例如湖南長沙花鼓戲雖已由小戲發展到了多行當體制的整本大戲，但仍以小戲劇目為劇種的主體，如《看鏡》、《扯筍》、《扯蘿卜菜》、《小藍橋》、《小槐蔭》、《遊春》、《賣胭脂》、《小姑賢》、《討學錢》、《劉海砍樵》、《南莊收租》等都是以小戲形態搬演的劇目。

長沙花鼓戲在形成發展的三個階段中，第一階段“對子花鼓”時期，唱腔主要是鄉土民歌、燈調和地花鼓曲調，基本屬於民歌聯唱，多曲雜綴的體制。第二階段“三小戲”時期，由於加入「打鑼腔」和「川調」，是花鼓戲的發展史中最有特點的一個階段。湘北洞庭湖區的山歌、號子和薅歌，同高腔結合發展，逐

漸形成了以鼓擊節，一唱眾和的「打鑼腔」。以及由川北燈戲的「梁山調」同淵源的分節歌結構體之「川調」這二腔調，在此時期逐漸形成並廣為運用。除一部份歌舞性小戲仍沿用鄉土民歌外，正劇、悲劇多唱「打鑼腔」，部份愛情戲、喜劇則發展了「川調」。第三階段的"多行當體制"時期，則是將川調、打鑼腔逐步完善並與其他聲腔綜合發展的時期。長沙花鼓戲的三個發展階段中，第一、第二階段都是運用多曲雜綴體音樂結構，將多首民歌曲調貫穿使用，搬演一個故事。

曲例如下：《劉海砍樵》

劉海砍樵
（根據1952年錄音記錄整理）

賈　古記譜

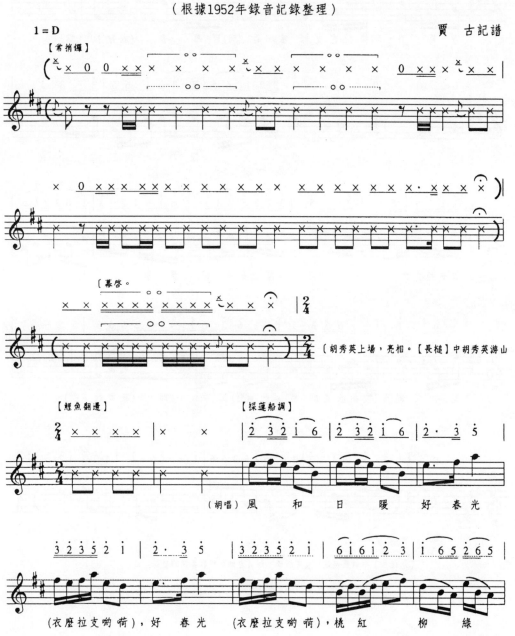

65

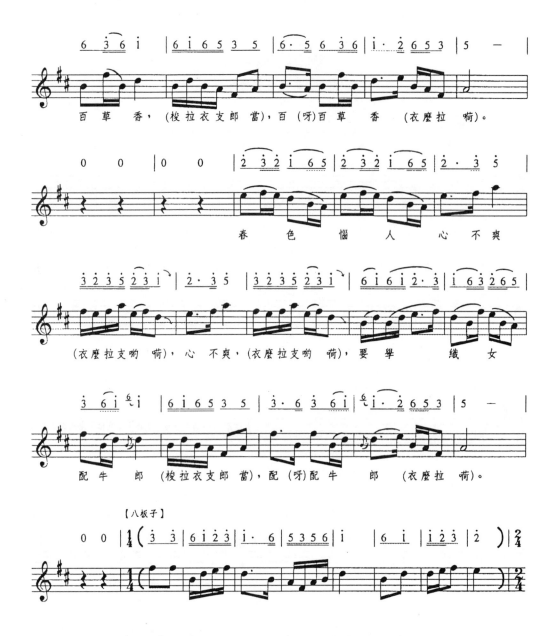

百草香，(梭拉衣支郎 當)，百(呀)百草香 (衣麼拉 荷)。

春 色 惱 人 心 不 爽

(衣麼拉支喲 荷)，心 不爽，(衣麼拉支喲 荷)，要學 織 女

配牛 郎 (梭拉衣支郎當)，配(呀)配牛 郎 (衣麼拉 荷)。

【八板子】

【八板子】中胡秀英觀花欣賞風景：到溪邊借水照容喜悅的整裝、羞。

胡秀英　好春光啊—

66

過了

一 山 又 一 山，

叢 林 茂 密 遮 日

光，

蓮 理 枝 頭 比 翼 鳥，

彩 蝶 成 對

67

燕成　雙。

來　在　山前　用目　望，

遠見

一人　他走忙　忙。　[做戴草帽身段，背扞擔身段

（白）好、好、好、　　好哇！

【三流】

（唱）不　是別　人　　　　　　　是

與 他　　　　　　成 婚 配，

【梢腔】自由速度

前去 和 他 做 商 量。

【慢上緊】

（接【長捎鑼】轉場）
（嗩吶伴奏）

[胡秀英下場

（劉海內唱）走　哇！

[劉海上場、亮相。

日 出 東 方　　　晚 落 西 沈，

70

整日裡靠打樵不得留停（哪荷荷咳）。

家不幸老爹爹早年喪命（羅荷荷），

丟下了母子們苦度光陽（哪荷咳）。

嘆老母她眼失明　　無人侍奉(哪荷荷)，

心只想討房親撐持門　　庭荷荷咳

怎奈我家貧窮　　無衣無食(哪荷荷)，

推 愿意 來與我 定下婚　　　姻(哪 葀 葀 咳)?

一 路上　胡亂想　　神魂不　定(唔 葀 葀)

到 山林 見干樵 真可愛　　　人(哪 葀 葀 咳)。

73

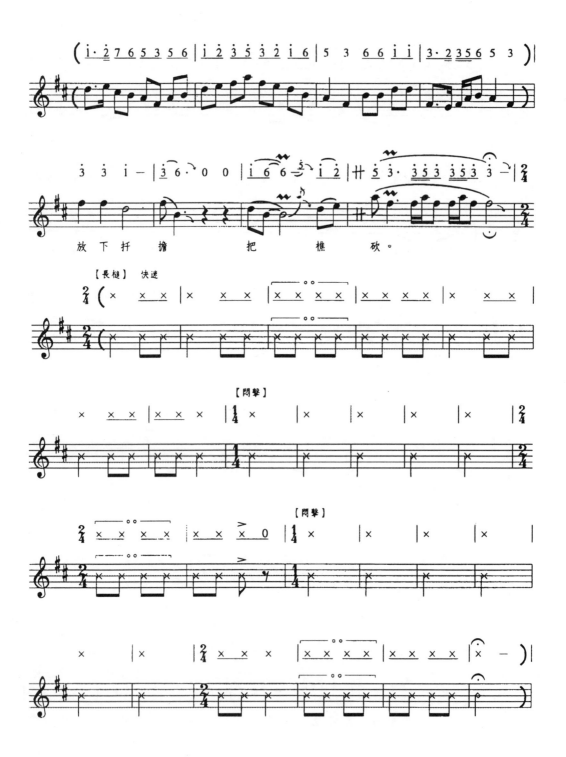

放下扦擔　把樵砍。

【長槌】中，劉海砍樵。胡秀英上場，欽佩地看著劉海勞動，暗地幫助劉海，為劉海打扇。
劉海擔柴，鑼鼓止。

【挑五槌】

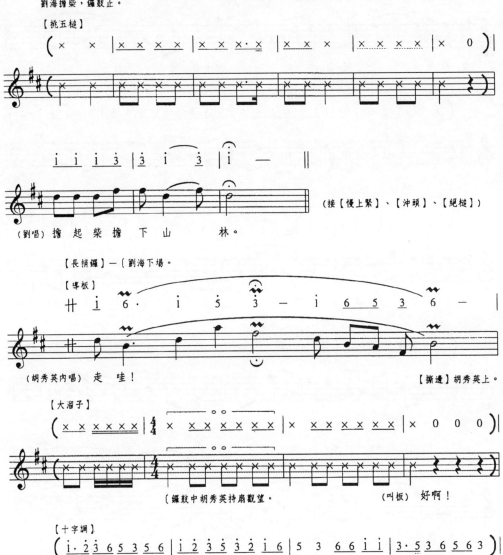

(接【慢上緊】、【沖頭】、【紐槌】)

(劉唱) 擔 起 柴 擔 下 山　林。

【長捎鑼】—〔劉海下場。

【導板】

(胡秀英內唱) 走　哇！　　　　　　　　　　　　【撕邊】胡秀英上。

【大淌子】

〔鑼鼓中胡秀英持扇觀望。　　　　　　(叫板) 好啊！

【十字調】

75

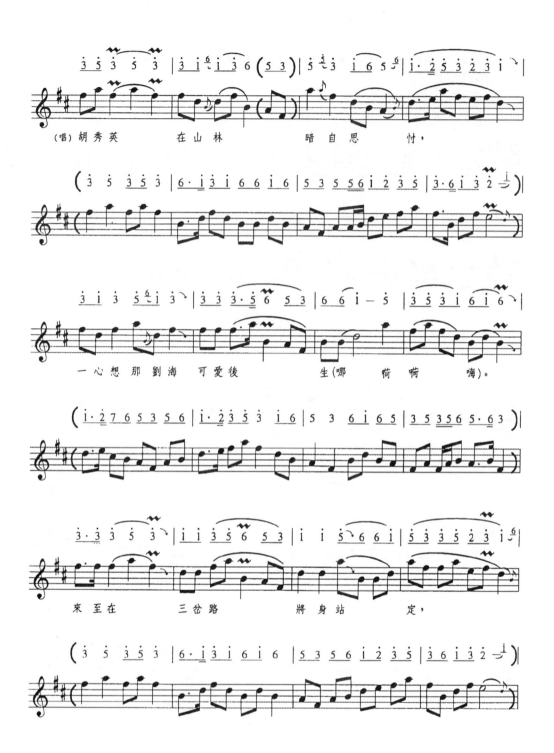

76

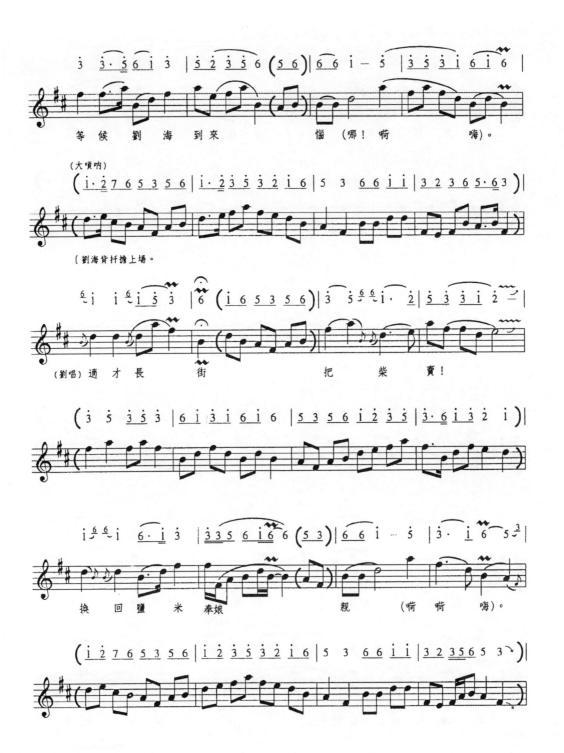

等候劉海到來惱（哪！喈嗨）。

（大嗩吶）

〔劉海背扦擔上場。

（劉唱）適才長街把柴賣！

換回鹽米奉娘親（喈喈嗨）。

77

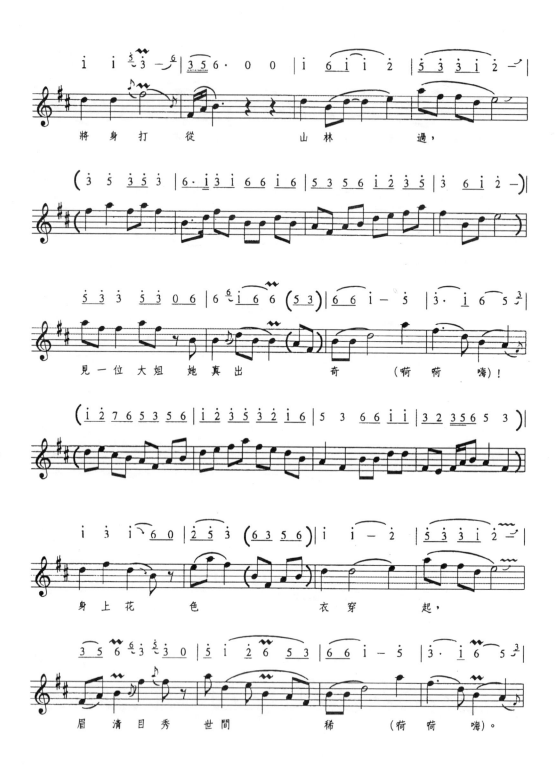

将身打从　　山林　过，

见一位大姐　她真出　　奇　　（荷　荷　嗨）！

身上花　色　　衣穿　起，

眉清目秀世间　　　稀　　（荷　荷　嗨）。

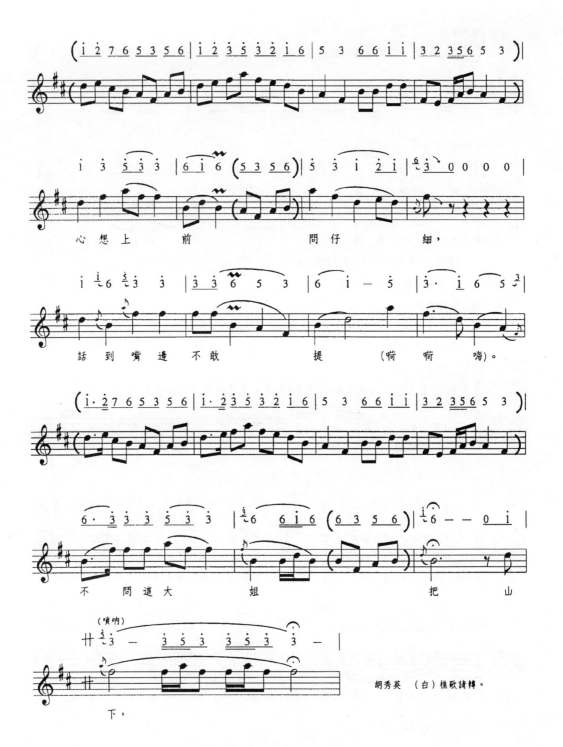

心想上　前　　　問仔　　細，

話到嘴邊不敢　　　　提（嗬嗬　嗨）。

不　問這大　　　姐　　　把　山

（嗩呐）

下，

胡秀英　（白）樵歌請轉。

79

【挑五槌】

（嗩吶）

（劉海唱）大姐　叫我　做怎　的

　　　　　（劉海、胡秀英互表身世，提親允親略）

胡秀英：劉海哥，我把你好有一比！

劉　海：好比何來？

胡秀英：那你聽（冬冬………冬　昌　）（哎）道呀！（冬冬………冬　昌　）

　　　　〔二人身段、對唱。

【比古調】　中速

　　　　　（胡唱）我這　裡

將海哥　好有一　比，（劉唱）胡大姐！（胡唱）呃！（劉唱）我的妻，（胡唱）啊，

（劉唱）你把我　比做什麼人（羅嗬嗬）（胡唱）我把　你　比牛　郎　不差毫

分。　（劉唱）那我有些比不　上（羅嗬嗬）。（胡唱）比　過還　有多（羅嗬嗬）。

（劉唱）胡大姐　你是我的　妻（羅嗬嗬），（胡唱）劉海哥　你是我的　夫，

（劉唱）胡大姐　你　隨著我　來走（羅嗬嗬），（胡唱）劉海哥　帶路往前　行！

（劉唱）走（羅嗬嗬），（胡唱）行（羅嗬嗬），（劉唱）走（羅嗬嗬），（胡唱）行（羅嗬嗬）（合唱）得兒

來　得兒來　得兒來　哎）！

（劉唱）我　這裡

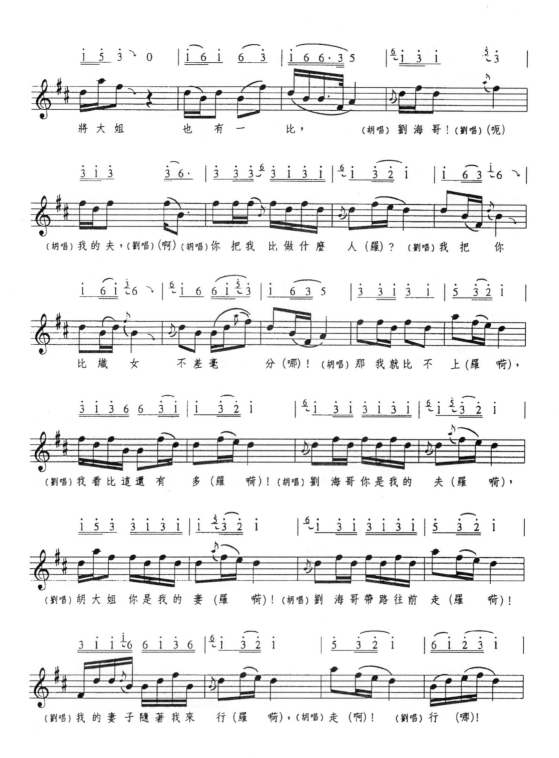

將大姐　　也有一　比，　(胡唱)劉海哥！(劉唱)(呃)

(胡唱)我的夫,(劉唱)(啊)(胡唱)你把我　比做什麼　人(羅)？(劉唱)我把　你

比織女　　不差毫　　　分(哪)！(胡唱)那我就比不　上(羅嗬),

(劉唱)我看比遺還有　多(羅嗬)！(胡唱)劉海哥你是我的　夫(羅　嗬),

(劉唱)胡大姐你是我的　妻(羅　嗬)！(胡唱)劉海哥帶路往前　走(羅嗬)！

(劉唱)我的妻子隨著我來　行(羅嗬),(胡唱)走(啊)！　(劉唱)行　(哪)！

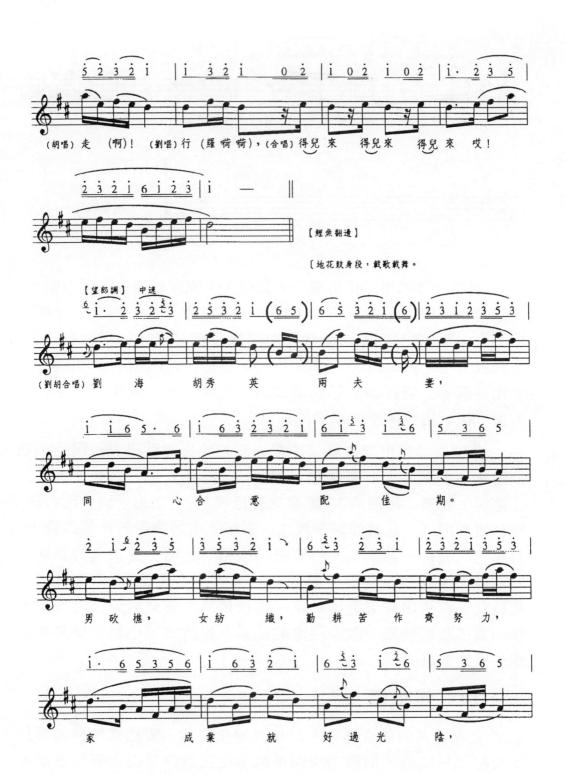

5 3 2 3 i | i 3 2 i　0 2 | i 0 2 i 0 2 | i．2 3 5 |

(胡唱) 走 (啊)! (劉唱) 行 (羅啣啣), (合唱) 得兒來　得兒來　得兒來 哎!

2 3 2 i 6 i 2 3 | i － ‖

【鯉魚翻邊】

〔地花鼓身段,載歌載舞。

【望郎調】中速
6 i．2 3 2 5 3 | 2 5 3 2 i (6 5) | 6 5 3 2 i (6) | 2 3 i 2 3 5 3 |

(劉胡合唱) 劉　海　胡秀　英　　兩　夫　妻,

i i 6 5．6 | i 6 3 2 3 2 i | 6 5 3　i 3 6 | 5 3 6 5 |

同　　心　合　意　配　　佳　期。

2 i 6 2 3 5 | 3 5 3 2 i | 6 5 3　2 3 i | 2 3 2 i 3 5 3 |

男砍樵,　女紡　織,　勤耕苦　作　齊努力,

i．6 5 3 5 6 | i 6 3 2 i | 6 5 3　i 2 6 | 5 3 6 5 |

家　　成業　就　好過光　陰,

83

（衣 支 呀 衣 喲 喏），好 過 光 陰。

〔劉海抱胡秀英下場。

　　劇中先後運用〔長捎鑼〕、〔長槌〕、〔鯉魚翻邊〕、〔慢上緊〕、〔留捎〕、〔悶擊〕、〔沖頭〕、〔絕槌〕、〔撕邊〕、〔大溜子〕、〔挑五槌〕等十一個鑼鼓點配合劇情和曲調重覆使用，加以〔採蓮船調〕、〔八板子〕、〔西湖調〕、〔三流〕、〔梢腔〕、〔十字調〕、〔十字調〕、〔比古調〕、〔望郎調〕等八個曲調，貫穿而成，其中〔十字調〕反覆一次。這一劇多曲雜綴的曲式。

　　此例樂曲是根據傳統二小戲的唱腔節奏特點與表演程式，加以變化與創新，尤其是鑼鼓的設計，〔長槌〕接〔鯉魚翻邊〕或〔連槌〕起唱〔西湖調〕，節奏吻合通暢；〔十字調〕與〔比古調〕雙鈔演奏過門，曲調輕鬆、歡快。鑼鼓、嗩吶演奏的〔望郎調〕，再現地花鼓的火熱氣氛。特別是“砍樵”一場，生活化的表演程式細膩而又誇張，伴奏的鑼鼓點，卻僅是〔長槌〕，憑演奏的輕重緩急，抑揚頓挫來渲染氣氛，烘托情感。音樂與鑼鼓的設計不僅凸顯了故事情節中歡快活潑的氣氛，也增強了小戲音樂多曲雜綴的緊密效果。

三、板式變化體

　　在花鼓系劇種音樂中，以板式變化體為主要曲式結構是屬於比較晚才形成的，例如山東四平調是在花鼓腔基礎上吸收京劇、評劇、山東柳子而形成，河北四股弦是在花鼓丁香基礎吸收河北

梆子腔而形成，陝西大筒子也在道光、咸豐（1821~1862）年間才有地攤坐唱形式，河南四平調更在民國初年由蘇北花鼓（碭山花鼓）演變而成。板式變化體的唱腔及伴奏音樂是運用曲調的不同板式、不同速度呈現不同情境的故事內容，由於節奏明顯的變化，使觀眾極易產生耳目一新的不同感受，讓戲劇情節得以渲染，達到戲劇張力的效果。

例如：河南四平調有〔平板〕、〔直板〕、〔念板〕、〔散板〕、〔慢板〕等板式。其中最常用的板式〔平板〕，是在花鼓腔的"平唱"基礎上，吸收借鑒了其他劇種唱腔旋律和演唱方法，逐漸發展衍變而成的。它是四平調唱腔基本板式。同一個〔平板〕的曲調有男腔、女腔之別，又分慢、中、快三種速度，分別表示不同的情境，曲例如下：

曲例一：〔平板〕（女腔）片段

1 = C

《陳三兩》陳三兩唱段

自從五帝和三皇，

哪有妓院開學堂。

可笑我煙花妓女陳三兩，

沒館教書在西樓房。

86

曲例二：〔平板〕（男腔）片段

《三元會》薛保安唱段

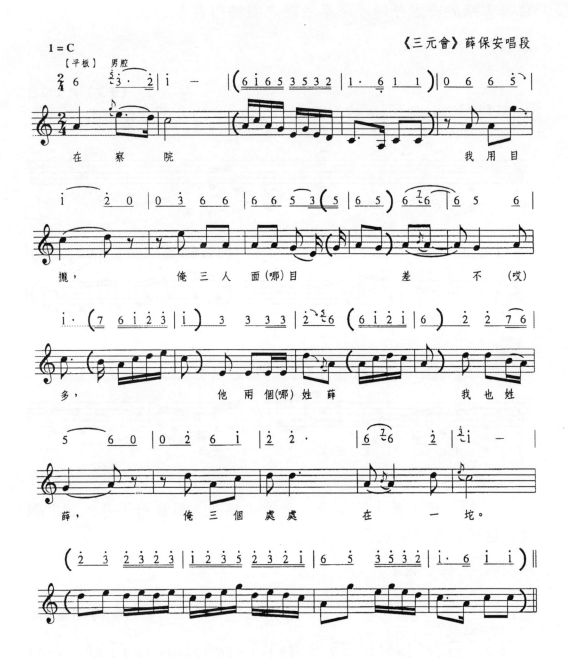

不論男腔或女腔，其基本結構大致相同，以一板一眼爲主，上句落音自由，沒有定律，唯不落於 Do，而下句一定落在 Do 音。

散板起，接一板一眼，多使用四連音形，速度較慢，旋律較繁復，適於表達抒情或深厚情感之劇情內容。

曲例三：〔慢平板〕

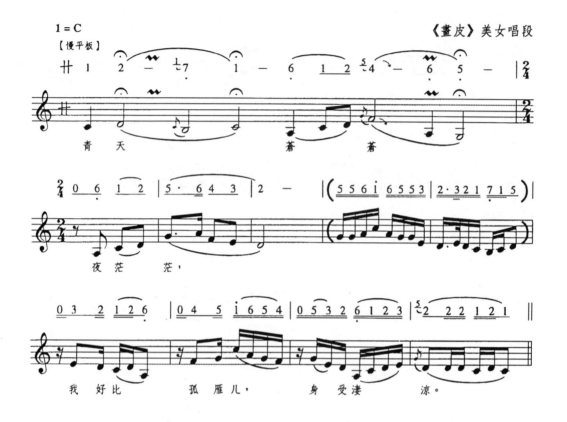

〔快平板〕基本結構與〔平板〕相同，但音符不多，速度較快，適於敘事性劇情內容。

曲例四：〔快平板〕片段

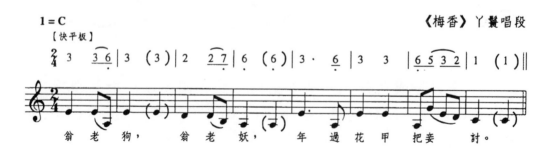

另外〔平板〕還有一些變化結構形式，如"送板"和"住板"。平板中之"送板"用於劇情中為帶出某種表演動作，或遞送給另一角色接唱作準備的過渡音樂。"住板"是將〔平板〕音樂中上句加以伸展；在下句時則有收腔的作用，增強了〔平板〕的功能，更豐富了〔平板〕的音樂特性。

曲例五：〔平板〕（送板）片段

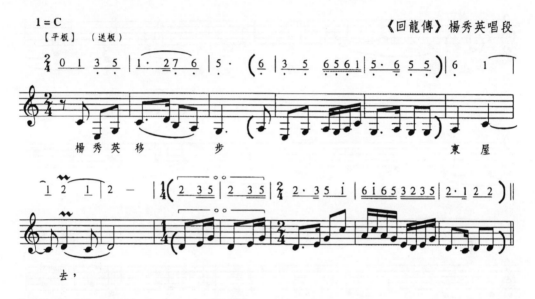

曲例六：〔平板〕（住板）片段

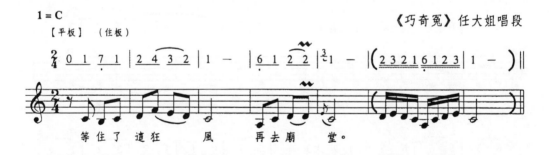

　　〔直板〕是在〔平板〕的基礎上衍化出的一種有板無眼（1/4）的板式，屬於"緊打散唱"，唱腔旋律較舒展，下行音形為多，適於表現悲傷淒涼的劇情內容，亦稱"直板哭腔"。曲例中姐妹

二人緊密接唱的部份，是穿插於散唱中字密腔簡的垛句，稱爲“直板垛”不僅悲淒，還帶有敘事性。

曲例七：〔直板〕片段

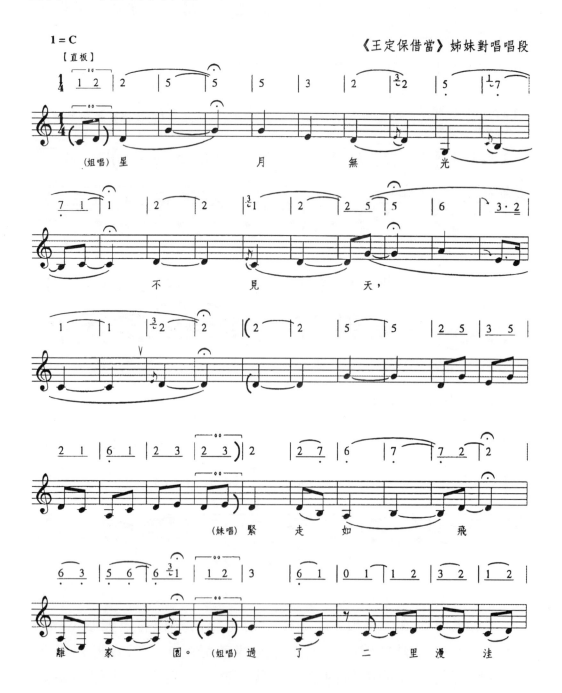

〔念板〕包括〔念板〕、〔扭板〕、〔貨郎調〕三種板式。其共同特徵是有板無眼（1/4）字密腔簡，並可緊打慢唱，其上下句可反覆，但通常都不獨立構成唱段，多轉入〔平板〕或〔直板〕。其中〔念板〕唱詞為七句或十字句，上下句均閃板起，頂板落（弱拍起，強拍結束）。〔貨郎調〕上下句是頂板起，頂板落。

曲例八：〔念板〕

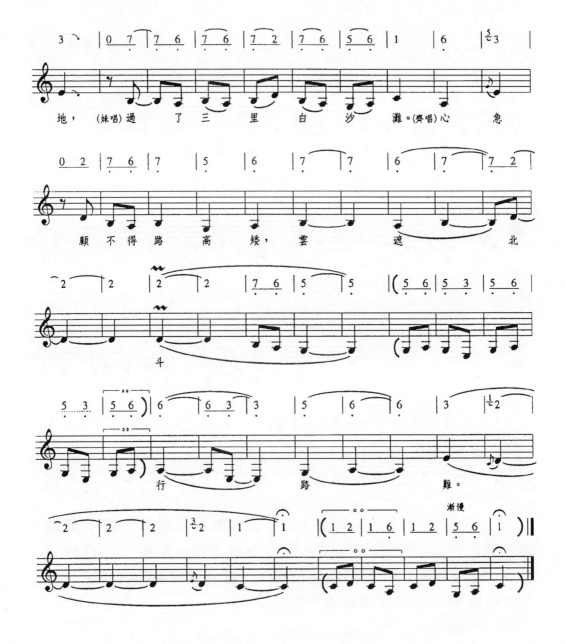

〔散板〕包括〔散板〕與〔喝拉板〕兩種板式。均屬於無板無眼的自由節奏，通常為劇中較特殊的情節時使用，對表達情感有強化、渲染的作用，若為哀傷處，使用〔散板〕則更顯悲淒；愉快時使用〔散板〕則氣氛更歡樂。讓演唱者有較多自由發揮的空間。

曲例九：〔喝拉板〕片段

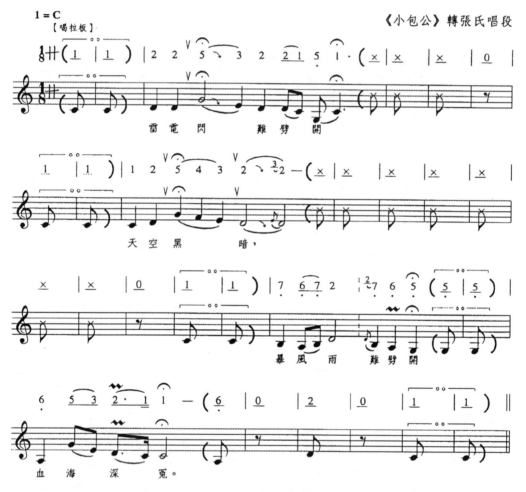

　　〔喝拉板〕又名〔鑼鼓沖〕，是從豫劇〔緊二八板〕借鑒而來，屬於“緊打散唱”形式。有〔慢板〕和〔顛板〕二種板式，屬於一板三眼（4/4）眼起板落的形式。前者速度較慢，旋律繁複，為字疏腔密；後者速度較快，字密腔簡。

曲例十：〔慢板〕片段

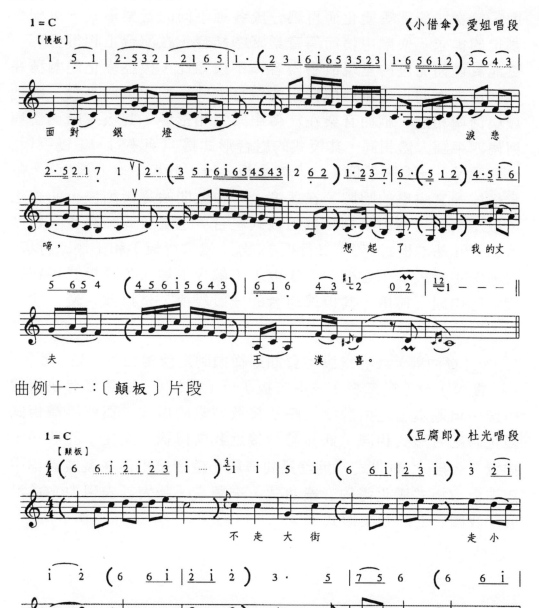

曲例十一：〔顛板〕片段

從以上論述，得知四平調劇種中幾種板式變化體，又依其速度、節奏、旋律等變化而再細分成各種不同的音樂形式，以配合劇情的需求，使劇中情節與音樂緊密結合，在配合上相得益彰，更能具體而完整的呈現故事內容。不僅如此，板腔變化體劇種在板式曲調之間也已發展成特定的組合方式。如山東四平調，因地域與河南相近，戲曲音樂在流傳中常互相影響，其板式結構體與河南四平調大體相同，其板式的組合形式為：〔起板〕→〔慢平板〕→〔平板〕→〔快平板〕→〔流水板〕→〔散板〕→〔鎖板〕，串聯組成一套完整的唱腔。在速度上，由散開始逐漸加快，曲終也以散結束。另外山東柳琴戲的板式組合，也屬於此種節奏、速度形態。其基本板式有：〔二行板〕（分〔慢二行板〕和〔快二行板〕兩種）、〔慢板〕、〔吞板〕、〔快板〕、〔散板〕等。各種板式可在大段唱腔中組合運用，其板式組合的一般規律，是以散、慢、快、垛、散的排列順序為主。

　　《賣油郎》旦唱這段＜賣油郎從頭到尾說情由＞，是〔散板〕→〔慢板〕→〔慢二板〕→〔二板〕→〔散板〕，雖然沒有快板的速度，但基本上是由散接慢轉快接散結束的形式，與四平調板式變化體組合形式相同。此曲體極接近我國傳統「大曲」的散序、排遍、入破 [15] 的曲式，足證民間傳統小戲音樂不僅在發展過程中逐漸汲取板式變化體的音樂曲式，來豐富、壯大其表現力，並沿襲了我國古老的音樂形式。

[15] 唐大曲的散序為自由節奏屬於器樂曲；排遍有板式變化，速度逐漸加快，是歌唱曲；入破速度更快，為舞蹈音樂。

賣油郎從頭到尾說情由

《賣油郎》花魁〔旦〕唱

王傳玲演唱
張明奎記譜

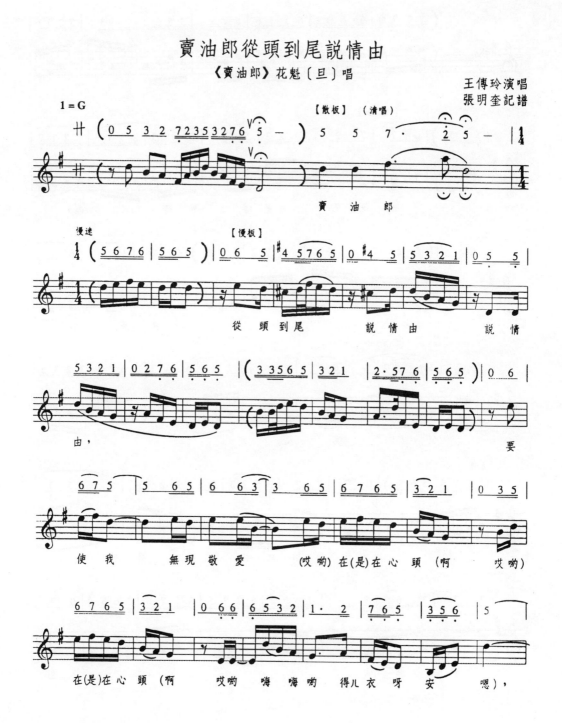

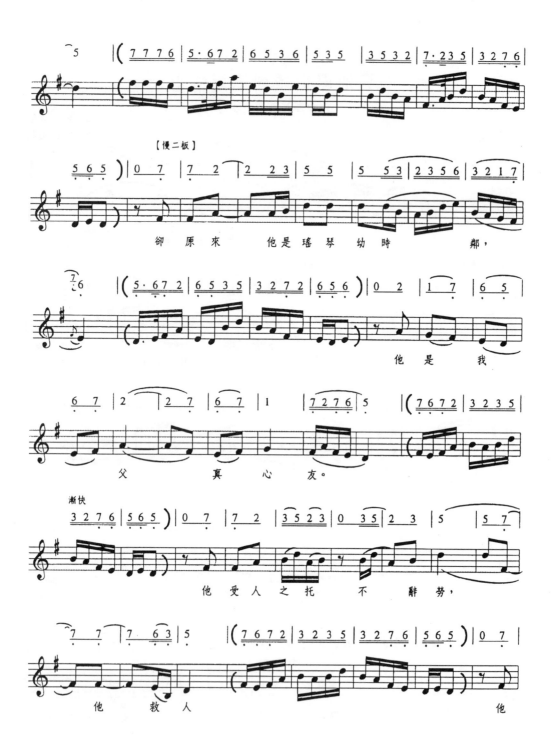

却原来　他是瑶琴幼时　邻，

他是我

父　真　心　友。

他受人之托不辞劳，

他救人　他

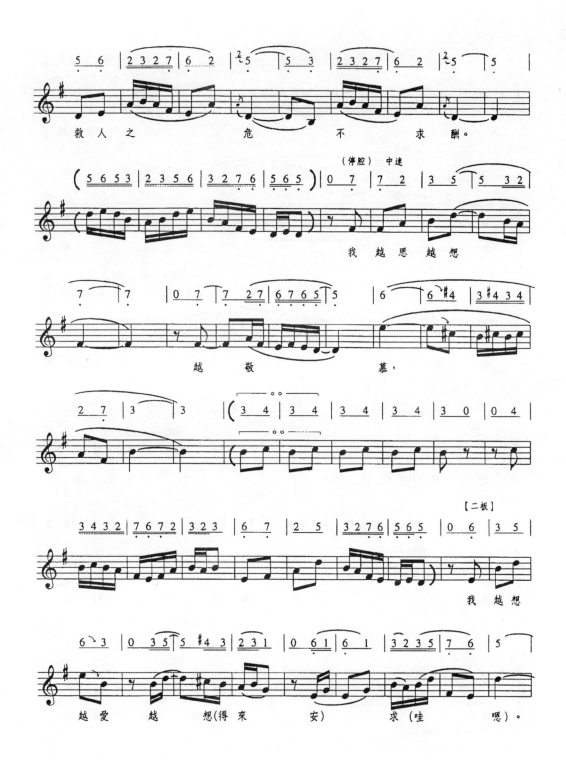

救人之 危 不 求 酬。

（停腔）中速

我 越 思 越 想

越 敬 慕，

【二板】

我 越 想

越 愛 越 想(得 來 安) 求(哇 嗯)。

97

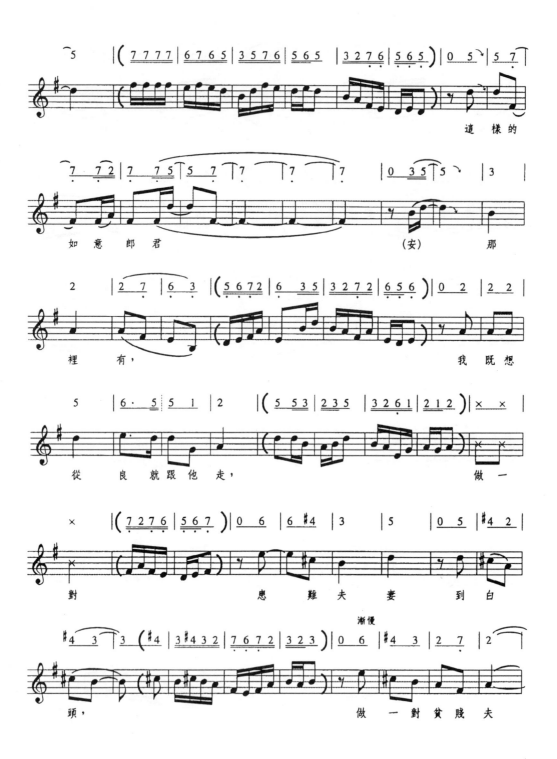

这 样 的

如 意 郎 君 （安） 那

里 有，　　　我 既 想

从 良 就 跟 他 走，　　　做 一

对　　　患 难 夫 妻 到 白

头，　　　做 一 对 贫 贱 夫

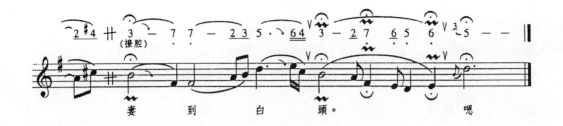

妻 到 白 頭。 嗯

四、雜曲與板式變化混合體

　　花鼓戲音樂，雖然是由各地流行的民歌發展而成，但在傳唱過程中不斷吸收其他劇種音樂的特性，加以本身的蛻變，衍進形成雜曲體與板式變化混合體。又因各地傳唱內容形態不一，對板式加入的程度有二種層次，其一是簡單的板式雛型。例如：河南豫南花鼓戲、廣東樂昌花鼓戲、湖南長沙花鼓戲、安徽鳳陽花鼓戲等，都是以民歌曲調為主，逐漸向板式變化體發展，但仍屬於板式變化體雛型的階段，因此是雜曲體與簡單板式變化混合體；其二是板式的變化有較完整的曲式，例如：河南和山東的四平調、河北四股弦、陝西大筒子、花鼓戲、湖北提琴戲、山東兩夾弦、柳琴戲等劇種中，板式變化體已得到很好的發展，形成雜曲體與完整的板式變化混合體。分別舉例如下：

　　其一，雜曲體與簡單的板式雛型混合體，如安徽鳳陽花鼓戲民間簡稱「衛調」，是在鳳陽花鼓及鳳陽花鼓燈的基礎上發展起來的地方劇種音樂，唱腔音樂分為「主腔」和「花腔」兩類。主腔有〔娃子〕和〔羊子〕兩種曲調，它們的詞格和曲式有一定的規範，〔娃子〕的詞格結構為上帽（兩個六字句）、上撐（七字句）和身子（兩個七字句）、下撐（七字句）加下帽（兩個七字句）。〔羊子〕的詞格結構為：帽兒（四個十字句）、楚兒（兩個六字句）、身子（兩個十字句）、座兒（兩對上句七字、下句十字的上下句）。這在音樂上就形成了固定的樂句數，表示此二曲已從歌謠向雜曲曲牌音樂過渡，但由於沒有平仄律、音節形式、聲調律等規範，因此約制較小，仍屬歌謠向曲牌體發展的「小曲」階段。

在〔娃子〕和〔羊子〕兩個唱腔的基礎上又衍化出了〔五字緊〕、〔五字錦〕、〔緊板〕、〔流水〕、〔慢趕牛〕、〔慢板〕、〔大調子〕等不同板式的唱腔，並且各板式還可銜接使用。例曲如下：

曲例一：〔娃子〕

勒馬停槍站窗前

《化仙莊》薛丁山〔生〕唱

侯玉成演唱
陳廣歧記譜

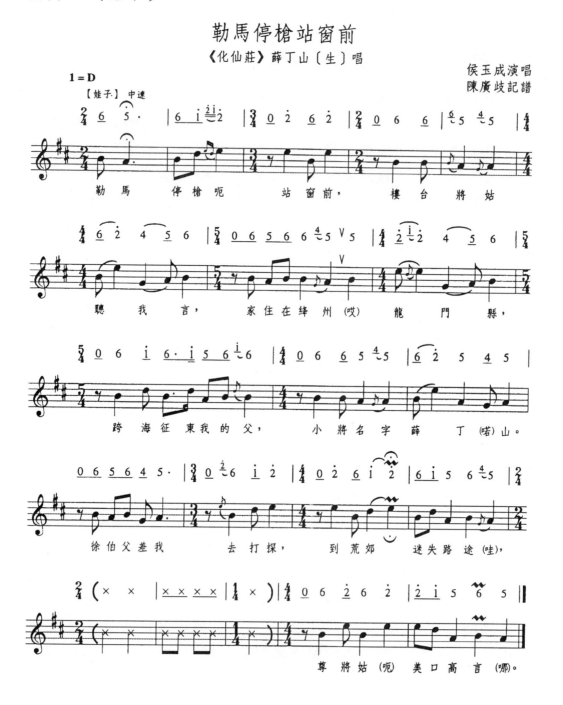

曲例二：〔羊子〕

王三姐直來到寒窯以外

《王三姐挑菜》王寶釧〔旦〕唱

侯玉成演唱
陳廣歧記譜

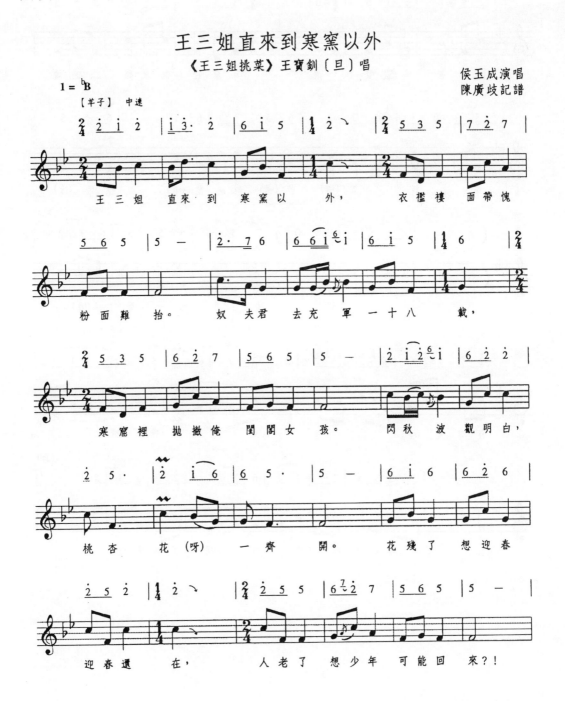

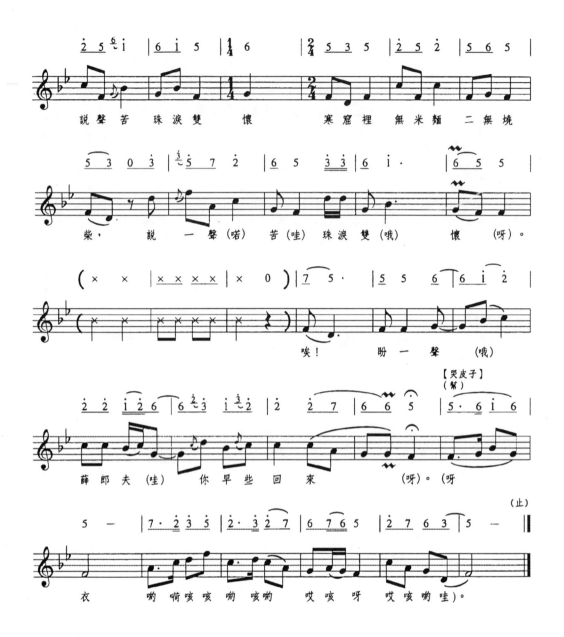

說聲苦　珠淚雙　懷　　寒窰裡　無米麵　二無燒

柴，　說　一聲（喏）苦（哇）珠淚雙（哦）　懷　（呀）。

（× × | × × × × | × 0）　　　　　　　　　　　　

唉！　　盼一聲　（哦）

【哭皮子】
（幫）

薛郎夫（哇）你早些回來　　　　（呀）。（呀

（止）

衣　喲嗬咳咳喲咳喲　哎咳呀　哎咳喲哇）。

102

鳳陽花鼓戲唱腔的節奏有多種類形，其一平穩單一，其二節奏多變，其三活潑跳躍，其四是散板的自由形式。對於板式變化經常頻繁轉換，如曲例一〔娃子〕，八句唱詞先後換了十二次板式：2/4 換 3/4 換 2/4 換 4/4 換 5/4 換 4/4 換 5/4 換 4/4 換 3/4 換 4/4 換 2/4 換 4/4，幾乎每小節就更換一次拍數，形成重音頻繁和節奏多變的色彩。

曲例三：〔流水〕

去掉梨樹栽海棠

《七歧州搬兵》崔金定〔旦〕唱

倪開國演唱
陳廣岐記譜

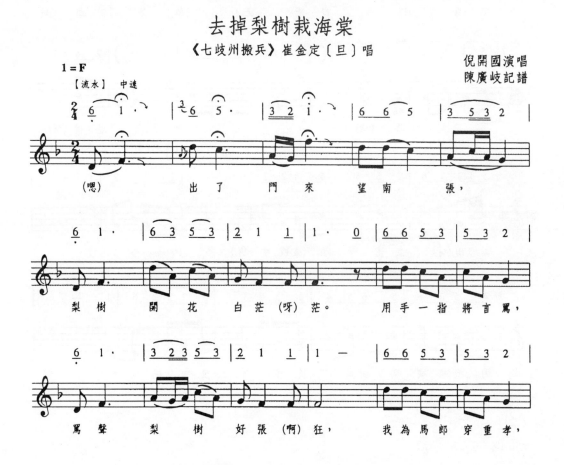

103

你為何人身掛霜？　　不用人説我知道，

它為自身白茫茫。　　單等湖坡

回來路(哇)，　　　　　　　去掉(呀)

梨樹(呀)　栽海　棠(來哎咳呀)。　(呀　哈哈　衣，

喲　荷咳咳　喲　咳喲　　哎咳　呀　哎咳　喲　哇)。

104

曲例四：〔慢板〕

抓一把黃蒿擋上窯

《王三姐挑菜》王寶釧〔旦〕唱

周獻之演唱
陳廣岐記譜

105

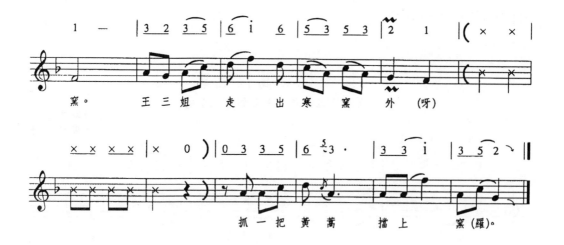

王三姐 走 出 寒 窯 外 (呀)

抓一把 黃 蒿 擋上 窯(囉)。

曲例五:〔五字錦〕接〔大調子〕接〔緊板〕

小唐王江山一擔擔

《樊梨花點兵》樊梨花〔旦〕唱

侯玉成演唱
王樹培記譜

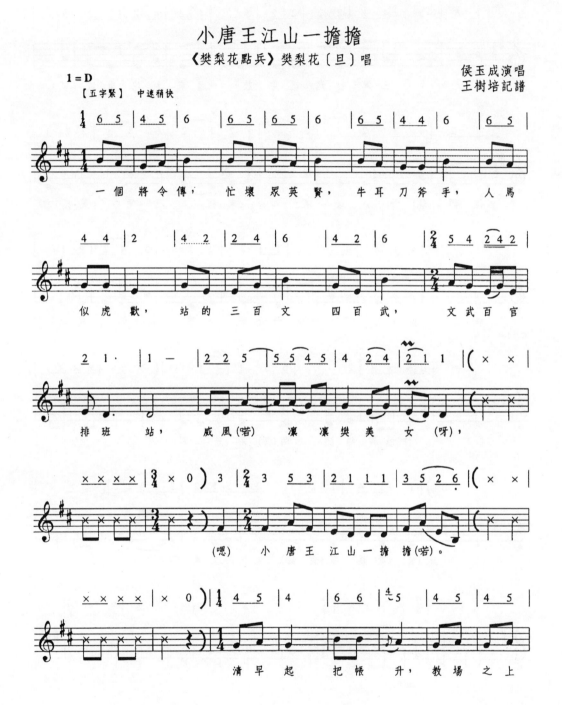

1 = D

【五字緊】 中速稍快

一個 將 令 傳, 忙 壞 眾 英 賢, 牛耳 刀 斧 手, 人 馬

似 虎 歡, 站 的 三 百 文 四 百 武, 文武百官

排班 站, 威風(喏) 凜 凜 樊 美 女 (呀),

(嗯) 小唐王 江山 一擔 擔(喏)。

清早 起 把帳 升, 教場 之 上

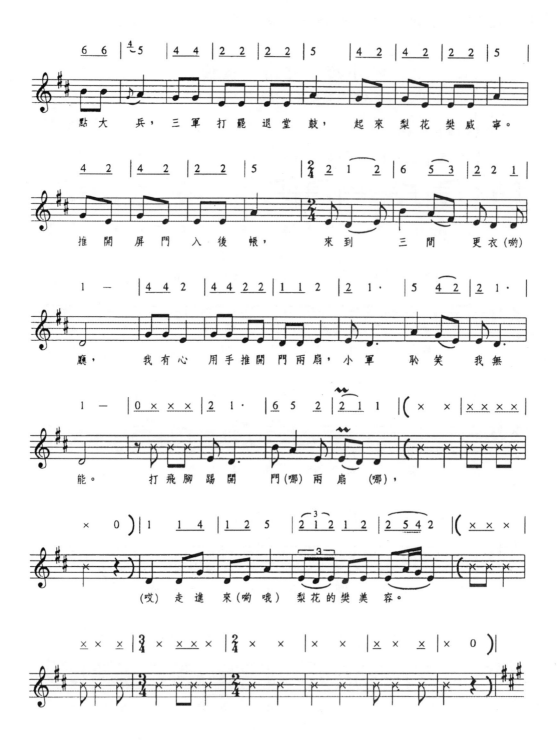

【大調子】1 = A

有梨花 進帳篷 四下觀 看，　有刀槍 和箭戟(喲)列擺幾

層，　打盈盒 亮甲冑 雉毛箍 帶，　有珠子 和奇寶

齊放光 明。　戴一頂 鳳雉金盔仰臥虎，赤須須 雉雞

翎毛 插兩 根。　顫巍巍 五彩靴子穿一對，勒一條

十滿 繡花(是) 虎皮(呀)裙。　(哎)跨一把 吹毛雕刃

七星劍，明朗朗 護心 寶鏡 泛光 明。　跨一把

109

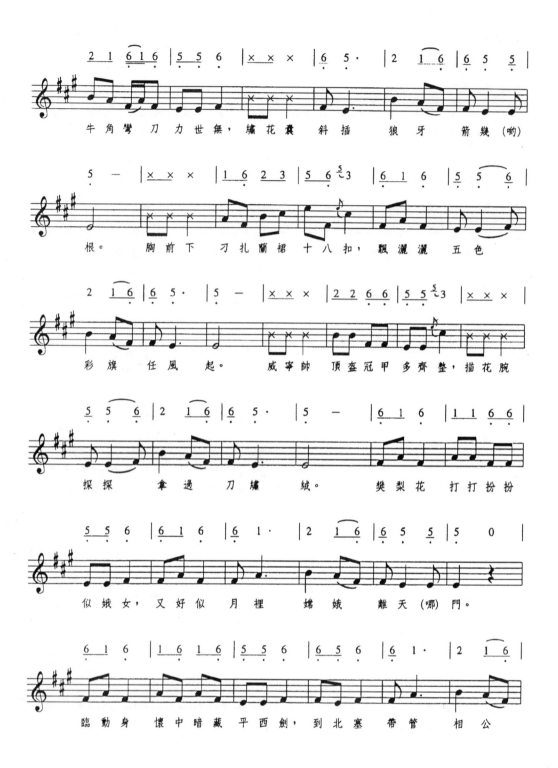

牛角彎刀力世無，繡花囊斜插狼牙箭幾（喲）

根。　　胸前下刁扎蘭裙十八扣，飄灑灑五色

彩旗任風起。　　威寧帥頂盔冠甲多齊整，描花腕

探探拿過刀繡絨。　　樊梨花打打扮扮

似娥女，又好似月裡嫦娥離天（哪）門。

臨動身懷中暗藏平西劍，到北塞帶管相公

$\underset{\cdot}{6}$ $\underset{\cdot}{5}$· $|\underset{\cdot}{5}$ $-$ $|6\underset{\cdot}{1}$ 6 $|1166|55\overset{5}{\cdot}\underset{\cdot}{6}$ $|323|61$·$|$

薛　總　　戎。　　　一扭臉　款步走出　更房外，　瞧了瞧　小軍

2 $\underset{\cdot}{1}\underset{\cdot}{6}$ $|\underset{\cdot}{6}$ $\underset{\cdot}{5}$· $|\underset{\cdot}{5}$ $-$ $|\underset{\cdot}{5}\underset{\cdot}{6}$ $\underset{\cdot}{5}$ $35|\underset{\cdot}{6}\underset{\cdot}{2}$ $\underset{\cdot}{6}$ $|\underset{\cdot}{6}\underset{\cdot}{5}5|$

帶　過　馬　桃　紅。　　　蝴蝶擺風　上坐(喇)　騎　(呀)，

$(\times\times\ \times\ |\times\times\times\times\ |\times\ 0)$ $|\underset{\cdot}{7}$·　$\underset{\cdot}{7}$　$|2\underset{\cdot}{7}$ $\underset{\cdot}{7}$ $2|\underset{\cdot}{7}$ 5 $\underset{\cdot}{7}$ $2|$

(安)　鞍　橋上端坐　菊花蕊(喏)。

$\underset{\cdot}{6}$ $\underset{\cdot}{3}$ 0 $|(\times\times\ \times\ |\times\times\times\times\ |\times\ \times\times\ |\times\ \times\ |\times\times\times|$

【緊板】1 = D

$\times\times\times\times\ |\times\ \times\times\ |\times\ 0)$ $|\frac{1}{4}\underset{\cdot}{5}5|55|45|\overset{4}{\cdot}5|$

梨　花　打刀　抖絲　鞭，

$44|44|42|6$ $-$ $|42|24|24|2$ $|24|24|$

有輩　古人　上心　腸，　習日　倒有　關雲　長，　他保　甘糜

$\underset{\underset{\cdot}{\;}}{}$

111

二皇娘，過五關斬六將，戰鼓三通斬蔡

陽。他保劉備坐(喲)天下(呀)，

(哎)樊梨花保的(小)李(喲)唐王(哦)。

一個催馬

向前行，小軍攔馬報一聲。忽聽小軍一聲報，

跪塵(喏)埃。 梨花抬起頭來看,亞賽 昔日 斗寶 台。 樊梨花將 台 并(喏)并手(呀), (安) 文武(小)百官爬起 來(喇)

　　雖然以上諸曲是由〔娃子〕和〔羊子〕衍生而出的不同板式變化體,但有些曲調,不受原曲詞組的嚴格限制,如〔流水〕源自〔娃子〕,但其結構已脫離〔娃子〕詞格的規範,是:

起句→‖:上句　--　--　下句　:‖→　落腔

帽子→‖:　身　--　--　　子　:‖→　座兒　的形式。

　　〔大調子〕源自〔羊子〕,而整個唱段是以十字句演唱,句式也不受〔羊子〕的限制。因此在原「曲牌」的基礎上經過板式變化的綜合體制中,逐漸蛻變出一些新的板式曲調。這些新的曲調由於不同的唱詞結構,和唱腔的不同速度分別命名。如〔八句娃子〕、〔十二句羊子〕、〔慢趕牛〕、〔五句緊〕等。

　　〔花腔〕具有鮮明的地方特色和濃鬱的鄉土氣息,屬於小調雜曲體,多用於後場小戲裡,每個小戲都有自已的專用腔調,如〔繡花調〕、〔紡線調〕、〔紡綿花〕、〔鳳陽歌〕、〔恨小禿調〕、〔祝英台調〕等。

曲例六：〔鳳陽歌〕

緊打鼓慢敲鑼

《推小車》蘭花〔旦〕唱

陳敬之演唱
石重群
周津源記譜
沈仁浪

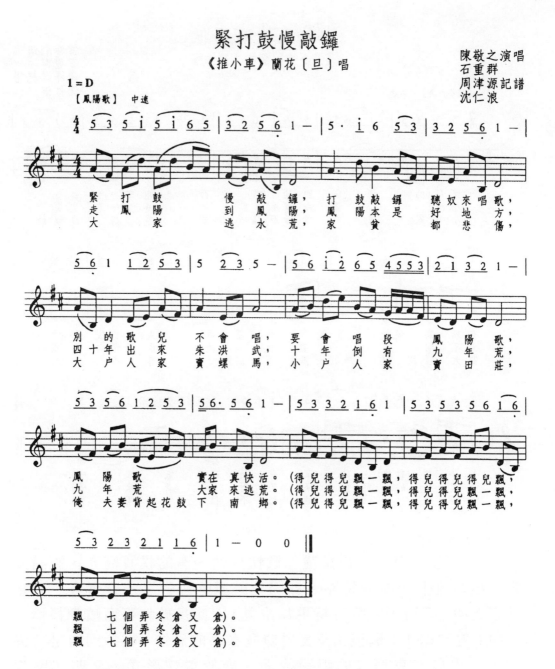

緊打鼓慢敲鑼，打鼓敲鑼聽奴來唱歌，
走鳳陽到鳳陽鳳陽本是好地方，
大家逃水荒，家家都悲傷，

別的歌兒不會唱，要會唱段鳳陽歌，
四十年出來朱洪武，十年倒有九年荒，
大戶人家賣騾馬，小戶人家賣田莊，

鳳陽歌實在真快活。（得兒得兒飄一飄，得兒得兒得兒飄，
九年荒大家來逃荒。（得兒得兒飄一飄，得兒得兒飄一飄，
俺夫妻背起花鼓下南鄉。（得兒得兒飄一飄，得兒得兒飄一飄，

飄七個弄冬倉又倉）。
飄七七個弄冬倉又倉）。
飄七個弄冬倉又倉）。

曲例七：〔恨小禿調〕

十分人才有高低

《恨小禿》蘭花〔旦〕唱

常春利演唱
石重群
周澤源記譜
沈仁浪

這些腔調有的活潑跳躍、歡快抒情，有的樸實高亢、詼諧風趣，極具淮北小調的特點。鳳陽花鼓戲唱腔一字一音者多，一字多音者少，連續十六分音符更為少見，因此長於敘事而較少抒情。其中〔五字緊〕、〔緊板〕多表現慷慨激昂的感情，較特別的是"哭皮子"用於悲哀痛苦的唱段後面，屬於幫腔形式，又叫"哭皮鑼"，演唱時鑼鼓隨唱腔節奏同步進行，以加強悲劇效果。五十年代起，也用於歡樂激情的唱段。

鳳陽花鼓戲唱腔另有些特點，首先是多以"嗯"、"安"、"嗯哪"開腔，由於傳統演唱僅以鑼鼓伴奏而無管弦跟腔，亦無固定腳本，虛詞開腔便於思考。在唱腔進行中，也常加進一些泛聲，擁有濃厚民歌特點，並保持著粗獷高昂的樸實風格。其次，是唱段的落腔有時不落於主音，使調式性格不明顯，如落音在 Re 的唱段 <u>35</u> 2，有時唱成 <u>35</u> <u>26</u>；落音應在 La 的唱段 <u>72</u> 6，會唱成 <u>72</u> <u>63</u>，造成旋律的不穩定感，以利於唱腔的繼續進行。另外鳳陽花鼓戲只有男女腳色之別，無行當之分，尤其女腔婉轉抒情，滑音裝飾有濃厚的韻味。經常以喉音造成假聲，及在腔尾以翻高七度或六度的假聲落腔，形成另一特色。男腔高亢粗獷，多以散板起腔，切分節奏頻繁，唱詞多用上下對偶形式。以變化重覆的方法進行演唱同一音形曲調，如 2 1 · | 1 － 或 <u>6 5</u> · | 5 － 構成鳳陽花唱腔的鮮明風格。

其二，雜曲體與完整的板式變化混合體，如湖北隨縣花鼓戲，是由西路子花鼓戲、北路子花鼓戲、梁山調經隨州市藝人不斷兼收並蓄而地方化，乃逐漸形成的，早期稱"地花鼓"、"花鼓子"、"花鼓戲"。音樂唱腔由蠻調、奮調、梁山調、彩調所組成。其中彩調是屬於民歌小曲曲式，其餘均為板腔體，並且各有其特定的板式。（如附表）

腔　類	腔　調	板　式	板　　　眼
蠻　調	雅　腔	慢　板	一板三眼
		中　板	一板一眼
		快　板	有板無眼
		搖　板	緊打慢唱
		散　板	
	四平腔	中　板	一板一眼
		快　板	有板無眼
		散　板	
	大悲腔	中　板	一板一眼
奮　調	侉　腔	正　板	有板無眼
		垛　板	有板無眼
		散　板	
	奮四平	正　板	一板一眼
梁山調	平板腔	慢　板	一板三眼
		中　板	一板一眼
		快　板	有板無眼
		搖　板	緊打慢唱
		散　板	
	黑胡子腔	慢　板	一板三眼
		中　板	一板一眼
	白胡子腔	慢　板	一板三眼
		中　板	一板一眼

　　蠻調類，包括雅腔、四平、大悲、十字悲、牌子腔（又名十枝梅）等，雅腔曲調粗獷質樸，抒展流暢，善於抒情，亦可敘事，唱腔結構由起板、正板、上煞、下煞四個部份組成。板式有一板三眼（4/4）的〔慢板〕、〔正板〕、一板一眼（2/4）的〔中板〕、有板無眼（1/4）的〔快板〕〔垛板〕、和無板無眼的〔散板〕、〔搖板〕等。曲例如下：

曲例一：《珍珠塔》〔雅腔〕起板、正板、上煞、快板、下煞

《珍珠塔》方卿〔生〕陳翠娥〔旦〕唱腔

石玉明、劉鳳梅演唱
朱玉梅記譜

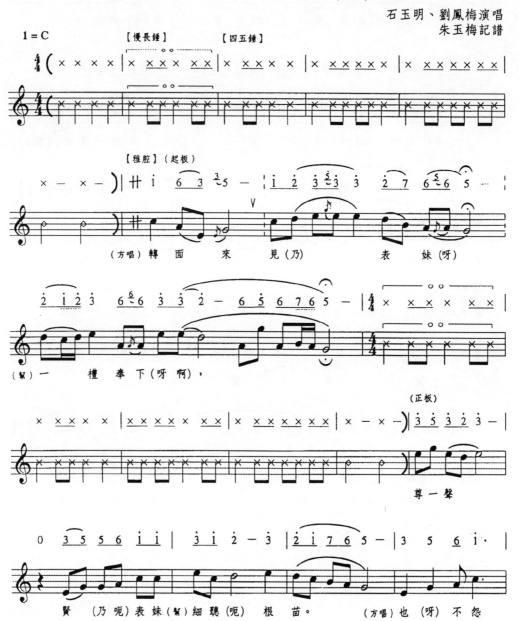

119

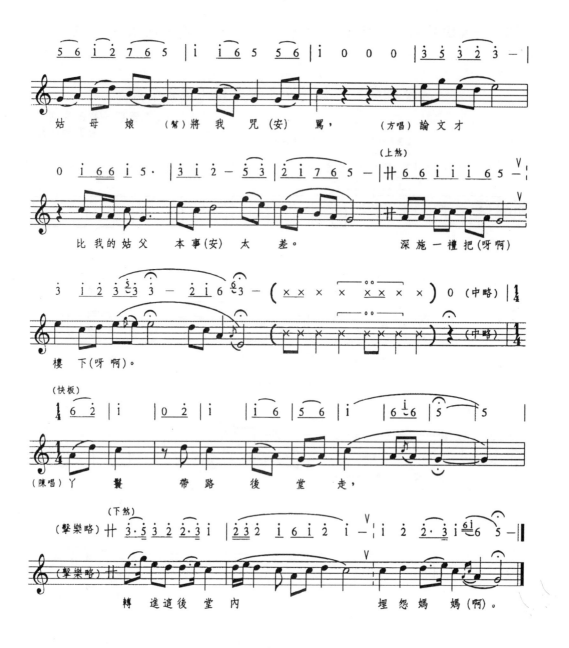

姑 母 娘 (帮)將 我 咒(安) 罵， (方唱)論文才

比我的姑父 本事(安) 太 差。 深施一禮把(呀啊)

樓 下(呀啊)。

(陳唱)丫 鬟 帶 路 後 堂 走，

轉 進 這 後 堂 內 埋 怨 媽 媽(啊)。

〔雅腔〕爲〔蠻調〕中主要腔調，上下句結構，男女同腔，唱腔上句多落 Do，下句落 Sol。唱段一般由起板、正板、上煞、煞板四個部份組成。起板是唱段的首句，多爲散唱；正板部份是唱段的主體，爲上下句腔反覆演唱；上煞爲唱段之轉折式腔句，是一個上句腔；煞板爲唱段的終止腔句，句幅略有擴展，速度自然減慢，具有明顯的終止感。

〔四平〕唱腔由四句組成，爲四句頭式，男女同腔，板式有一板一眼（2/4）的〔中板〕、有板無眼（1/4）的〔快板〕、〔垛板〕及節奏自由的〔散板〕等。〔四平〕可與歡快的〔腊花腔〕連接演唱，唱腔由平穩深沉的〔四平〕，轉入明快活潑的〔腊花腔〕，以表現強烈的情緒對比。

曲例二：〔四平〕接〔腊花腔〕

《九度林英》林英〔正旦〕韓湘子〔正生〕唱

聶太金 演唱
石玉明
朱玉梅 記譜

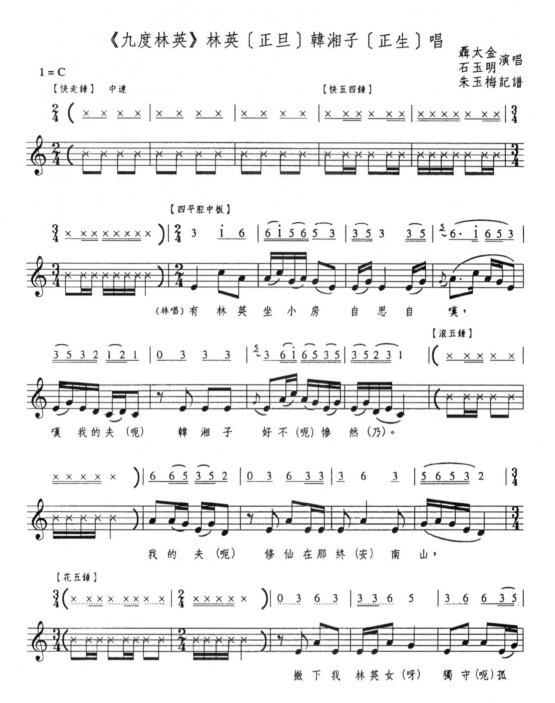

1 = C

（林唱）有 林英 坐 小房 自思自 嘆，

嘆 我的夫（呃） 韓湘子 好不（呃）慘 然（乃）。

我的 夫（呃） 修仙在那終（安） 南 山，

撇下我 林英女（呀） 獨守（呃）孤

122

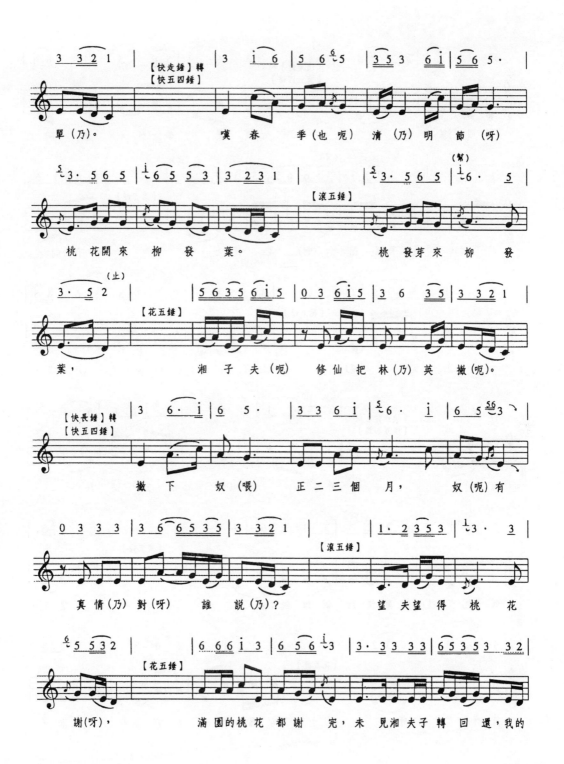

3 3 2 1 | 【快走錘】轉 | 3 <u>i 6</u> | 5 <u>6</u> ⁶<u>5</u> | <u>3 5</u> 3 <u>6 i</u> | <u>5 6</u> 5 · |
　　　　　　　　　【快五四錘】

罩（乃）。　　　嘆春　季（也呃）清（乃）明　節（呀）

⁵<u>3</u>·<u>5 6 5</u> | <u>i 6 5 5</u> 3 | 3 <u>2</u> 3 1 | 　 | ⁵<u>3</u>·<u>5 6 5</u> | <u>i</u> 6· 5 |
　　　　　　　　　　　　　　　【滾五錘】　　　　　　　　　　　　　　　　（幫）

桃花　開　來柳　發　葉。　　　　桃　發　芽來　柳　發

3·<u>5</u> 2 | | <u>5 6 3 5 6 i 5</u> | 0 3 <u>6 i 5</u> | 3 6 <u>3 5</u> | 3 3 2 1 |
（止）
　　　　　　　【花五錘】

葉，　　　湘　子　夫（呃）修仙把林（乃）英　撒（呃）。

【快長錘】轉 | 3 6·<u>i</u> 6 | 5· | 3 3 <u>6 i</u> | ⁵<u>6</u>· <u>i</u> | 6 5 ⁵<u>6</u>3 |
【快五四錘】

撒　下　奴（喂）正二三個　月，　　奴（呃）有

0 3 3 3 | <u>3 6</u> <u>6 5 3 5</u> | 3 3 2 1 | | 1·<u>2</u> <u>3 5</u> 3 | ⁱ3·　3 |
　　　　　　　　　　　　　　　【滾五錘】

真情（乃）對（呀）　誰　說（乃）？　　望夫望　得　桃　花

⁶<u>5</u> <u>5 5</u> 3 2 | | 6 <u>6 6 i</u> 3 | 6 <u>5 6</u> ⁱ3 | 3·<u>3</u> <u>3 3</u> | <u>6 5 3 5 3</u> 3 2 |
　　　　　　　　【花五錘】

謝（呀），　　滿園的桃花都　謝　完，未見湘夫子轉回還，我的

123

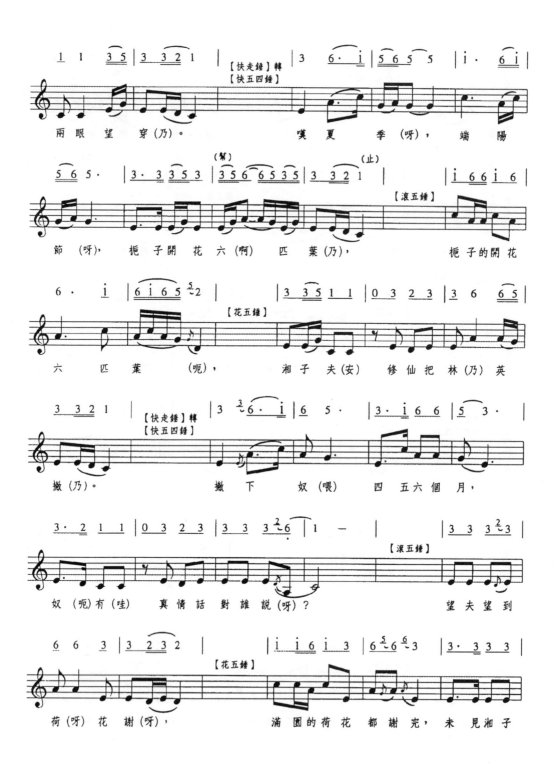

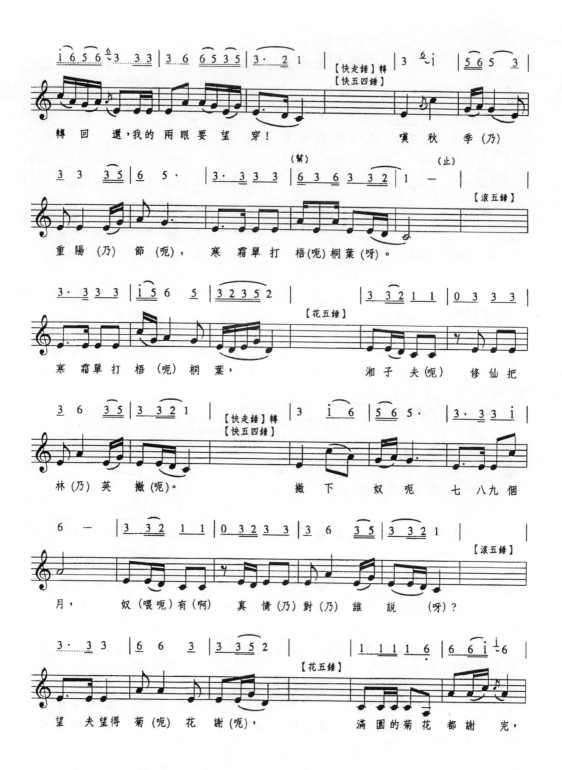

【快走鎚】轉
【快五四鎚】

轉　回　還，我的　兩眼　要　望　穿！　　　莫　秋　季（乃）

（幫）　　　　　　　　　　（止）
【滾五鎚】

重陽（乃）節（呃），　寒　霜　單　打　梧（呃）桐葉（呀）。

【花五鎚】

寒　霜　單　打　梧（呃）桐葉，　　湘　子　夫（呃）　修　仙　把

【快走鎚】轉
【快五四鎚】

林（乃）英　撒（呃）。　　　　撒　下　奴　呃　七　八　九　個

【滾五鎚】

月，　　奴（喂呃）有（啊）　真　情（乃）對（乃）誰　説　（呀）？

【花五鎚】

望　夫　望得　菊（呃）花　謝（呃），　　滿　園　的　菊花　都　謝　完，

125

未　見　湘子　轉　回　還，我的　兩眼　又　望　穿！　　嘆　冬

季（呃）臘　八　節（呀），鵝毛大雪往（啊）下撒（呀）。

鵝毛大雪往（啊）下撒，　　湘　子夫（啊）

修　仙　把林（乃）英　撒。　　　撒　下　奴（呃）

十一二個月（呃）　奴（呃）有（呃）真情（乃）對（呀）誰　　説（呃）？

望夫望到臘梅謝（呃），　　滿園的臘梅

126

127

〔四平〕的四句式，落音分別爲 Sol、Do、Re、Do，其中第一、二句連唱，第二、三、四句腔後皆有鑼鼓過門，唱段結束處可上板煞或散煞。

〔蠻調〕諸腔調的起落板規律分別爲：〔雅腔〕頂板（強拍）起，句中漏板（常用弱起拍），頂板落（強拍結束）；〔大悲腔〕板起板落；〔四平〕第一句頂板唱，二、三、四句中有頂板（強拍）開唱，也有漏板（弱拍）開唱的，唱段結束時則強拍收腔。

曲例二中使用多種鑼鼓點，隨縣花鼓戲音樂中打擊樂分爲「通用鑼鼓」和「專用鑼鼓」兩類，通用鑼鼓多用於配合演員身段動作的伴奏，如〔走錘〕、〔參錘〕、〔水連魚〕等；用於唱腔的鑼鼓有〔挖四錘〕、〔滾五錘〕、〔花二錘〕、〔挑手〕等。專用鑼鼓是各種不同的唱腔伴奏鑼鼓，如蠻調、奮調的〔前三錘〕、〔奮八錘〕、〔軟硬三錘〕、〔四五錘〕、〔撩子〕、〔花三錘〕、〔奮二八〕、〔奮四平打頭〕、〔腊花撩子打頭〕，梁山調的快、慢〔起板鑼鼓〕，以及彩調中的〔工尺上〕、〔觀燈打頭〕、〔跛四錘〕、〔花五錘〕、〔車水鑼鼓〕等。曲例二中有多種鑼鼓點銜接曲調的譜例。

蠻調大悲，曲調深沉，委婉哀怨。另外十磨與十字悲也屬於悲腔。蠻牌子腔（又名十枝梅）則曲調明快流暢，長於敘事，亦適抒情，唱腔和大悲相同爲宮調式，曲調分起板、正板、煞腔三部份，起、煞多爲節奏自由的散板。

奮調類，包括奮腔（侉腔）、奮四平、奮哀子（哭悲）、腊花等腔調，其中以奮腔爲主。

曲例三：〔奮調〕〔侉腔〕

選自《佔花牆》王美蓉、丫鬟唱段

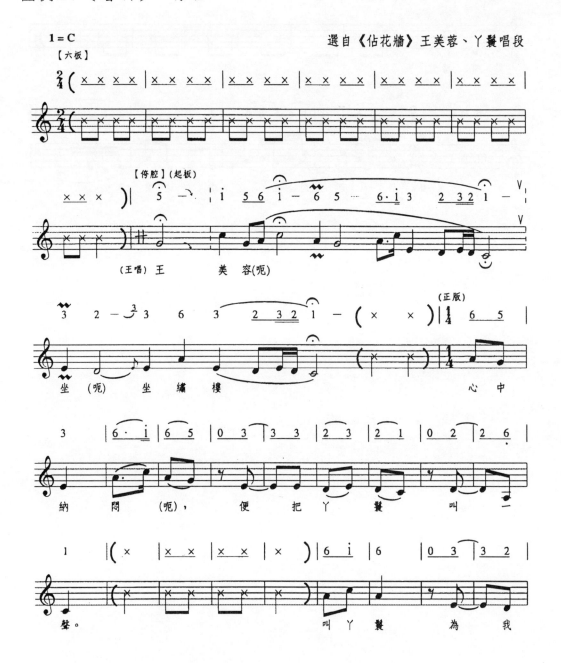

131

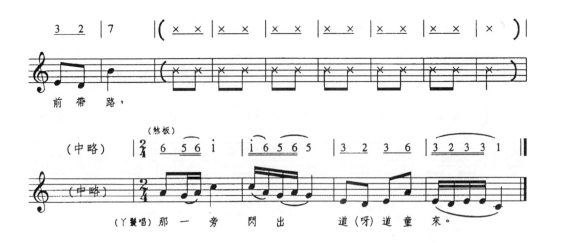

前 帶 路，

(中略)　(中略)　(Y鬟唱)那 一 旁 閃 出 道 (呀) 道 童 來。

曲例四：〔奮調〕〔奮四平〕

《瞧乾娘》石大娘〔老旦〕陳大郎〔丑〕唱

李福元演唱
黃秀芳演唱
朱玉梅記譜

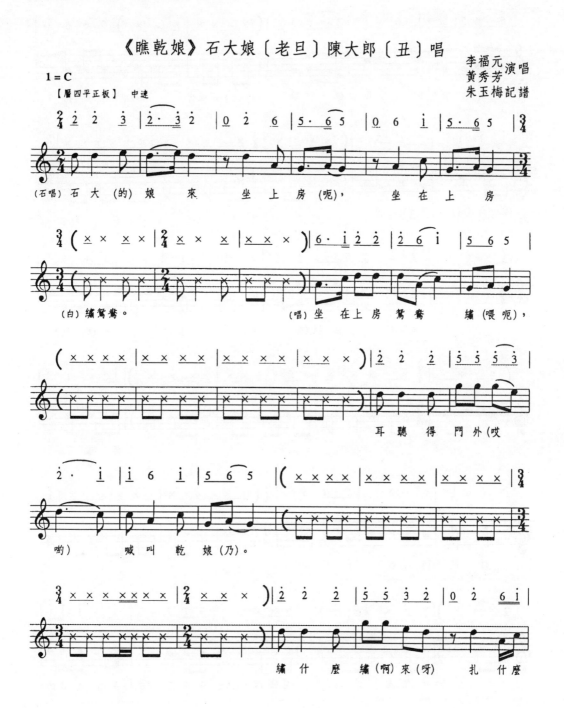

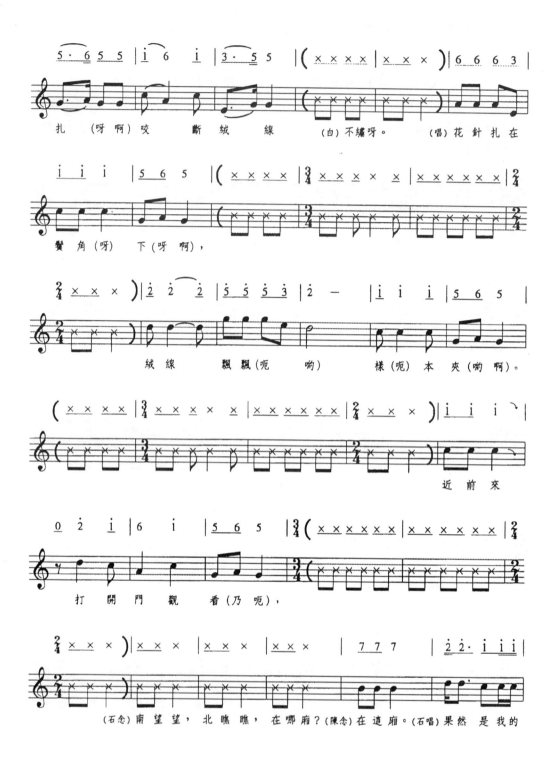

扎（呀啊）咬　断絨線　　（白）不繡呀。　　（唱）花針扎在

臂角（呀）下（呀啊），

絨線　飄飄（呃　喲）　　様（呃）本夾（喲啊）。

近前來

打開門觀　看（乃呃），

（石念）南望望，北瞧瞧，在哪厢？（陳念）在這厢。（石唱）果然　是我的

134

乾兒(乃 喲) 陳(呃)大 郎。

大 郎兒(哪) 今 天

從 天 降(哪啊),

什麼風吹到 喲 娘的家鄉 (啊)?

石大娘 說罷前 帶 路(喂呃),

(陳唱)後　面　的　緊跟(乃呃　喲)

陳(乃)　大　郎(呃哎)。

(石唱)八　字(呃)　門　樓

三　滴　水(呀啊)，　　　　(陳念)走前堂，到後堂，

(唱)一同　(的)　跑到(喲)　嘿　　乾媽的床上　(呃)。(石白)堂上。

(石唱)忙把　(的)

湖南 的 茶葉（也　喲）　香甜 美（味呀啊）。

　　奮調的〔侉腔〕和〔奮四平〕均爲四句式結構，男女同腔，以四句腔構成一段，可反覆演唱。唱段一般由起板、正板、煞板三部份組成。起板多爲散唱形式；正板爲上下句腔反覆演唱；煞板分散煞和整煞兩種。〔侉腔〕四句落音爲 Sol 、Do、 Mi 、Do，板式有：有板無眼（1/4）的正板、垛子板及自由節奏的散板，唱腔結尾可接唱〔哭皇天〕、〔臘花腔〕等專用調。曲調粗獷樸實，腔少字多，口語化強，善於敘事，腔調偏穩重。奮四平四句的落音均爲 Sol 音（徵調式），只有一板一眼的〔正板〕，曲調詼諧幽默較歡快，並可在唱中夾白，另外奮調還有 "哭皇天"（2/4 拍）、"單垛子"（1/4 拍）、"對口垛子"（4/4 拍）等。

　　梁山調（又名筒子調）腔類，包括平板腔、黑鬍子調（生行、小生專用）、白鬍子調（老生專用）、大板、裁縫調、輕調、放牛調（丑行專用）、趕八板、陰調、翠調丑腳腔等。平板腔是其中主要唱腔，有起板、正板、煞板之分，用於小生、旦行演唱，板式以〔慢板〕和〔中板〕爲主，還有〔快板〕、〔散板〕、〔搖板〕、〔二流〕等。

曲例五：〔平板腔〕

《天仙配》七女〔旦〕唱腔

張世宗演唱
朱玉梅記譜

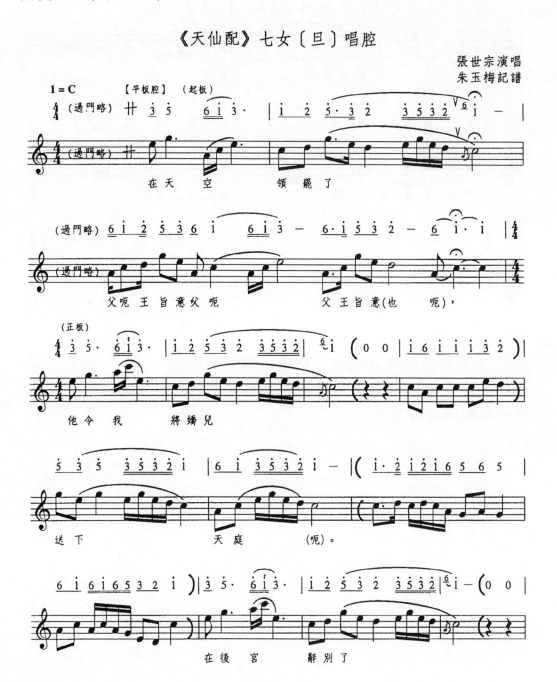

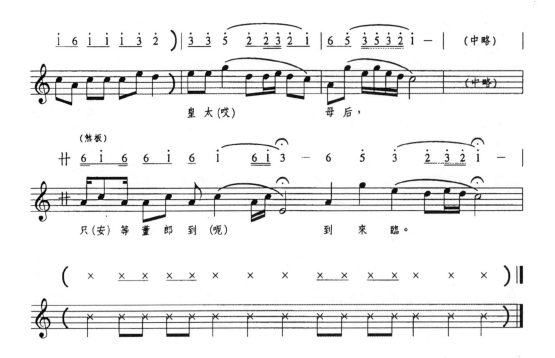

皇太(哎)　　母后，

只(安)等董郎到(呃)　　到　來　臨。

　　平板腔曲調高亢優美，旋律跳躍，常出現六度、七度的大跳
音程，唱腔結構以上下句為基礎，男女同腔，以宮調式為主，徵
調式和徵商交替調式次之。

曲例六：〔平板腔慢板〕

《楊氏送飯》楊氏〔正旦〕唱

劉鳳梅演唱
朱玉梅記譜

（楊氏唱）楊 氏 女（乃） 出 門 庭（乃呃），

要 往 南 沖 走 一 程（吶）。

正 是 行 走（乃）

往 前 行（乃呃），

141

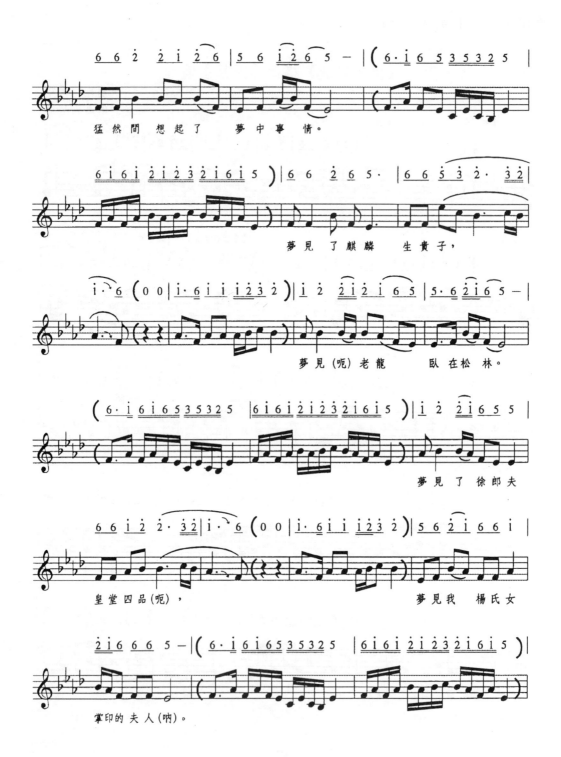

猛然間　想起了　夢中事情。

夢見　了麒麟　生貴子，

夢見(呃)老龍　臥在松林。

夢見了　徐郎夫

皇堂四品(呃)，　　　夢見我　楊氏女

掌印的　夫人(吶)。

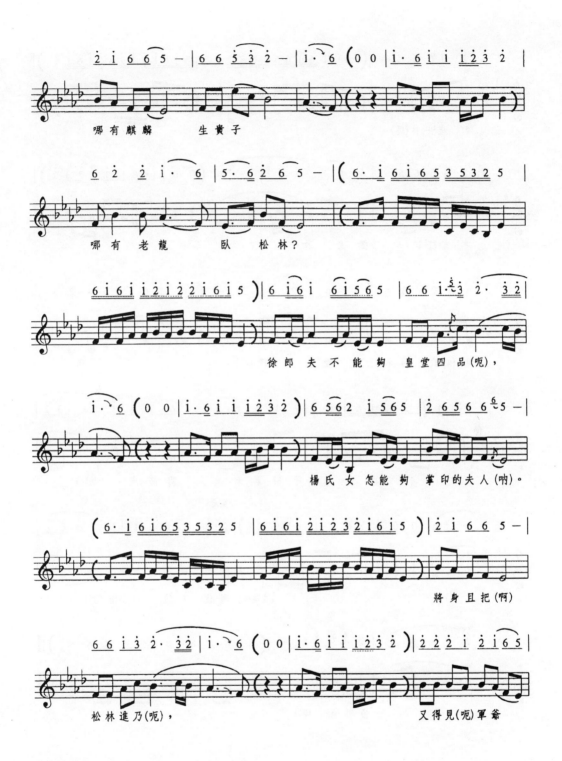

哪有麒麟 生贵子

哪有老龍 臥 松林？

徐郎夫不能夠 皇堂四品(呃)，

楊氏女怎能夠 掌印的夫人(呐)。

將身且把(啊)

松林進乃(呃)，　　　　　　又得見(呃)軍爺

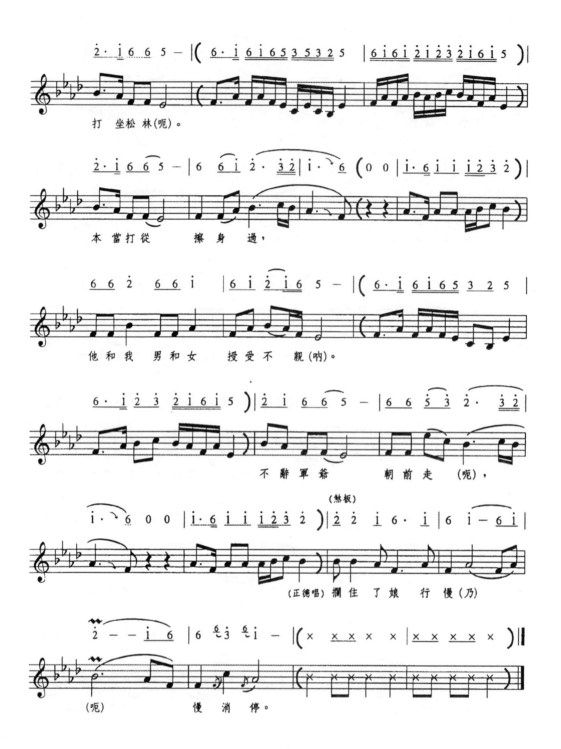

打　坐松林(呃)。

本當打從　擦身　過，

他和我男和女　授受不　親(吶)。

不辭軍爺　朝前走　(呃)，

(熬板)

(正德唱)攔住　了娘　行慢(乃)

(呃)　慢消停。

144

〔平板腔慢板〕唱腔為一板三眼（4/4），其特點多為一句唱詞分用上下兩句腔演唱，曲調旋律性強，速度較慢，適於抒情。〔平板中板〕唱腔為一板一眼（2/4），或一板三眼（4/4），兩句唱詞用兩句腔演唱，字多腔少，宜於敘事。另外白鬍子調、黑鬍子調、丑腳腔、翠調則是由平板腔派生出的行當腔調，其結構與平板腔大致相同。放牛詞和大板是丑行專用調。趕八板只有一板一眼（2/4）的〔中板〕，特點是前半句唱詞用一句腔演唱，後半句唱詞用一句腔演唱，上句腔加過門共八板，下句腔加過門只有四板，唱段呈前鬆後緊的特點。曲調歡快跳躍，活潑風趣，多適合於詢問答對時演唱。陰調是劇中鬼魂、神仙的專用腔，曲調也為上下句式，多只唱四、六、八句即收腔，板式只有一板三眼的〔慢板〕一種。二流，又稱中板為一板一眼（2/4），常與慢板相互轉唱，亦可獨立成段。曲調流暢，節奏適中，口語性強，善於敘事。梁山調的起落板均為板起板落，板式以一板一眼（2/4）和一板三眼（4/4）為主。

彩調類，包括雜腔、小調，約七十多種。其中一劇一曲式專曲專用的小調有〔賣白布〕、〔賣絨絨〕、〔鬧花園〕、〔掛招牌〕、〔賣雜貨〕、〔梳妝調〕、〔賣棉紗〕、〔賣豆腐〕、〔討學錢〕等。

〔梳妝調〕曲調歡快，調式以宮調式和徵調為主，經常使用泛聲，配合鑼鼓節奏更增活潑氣氛，經常使用切分節奏增加跳躍愉悅之風格。

曲例七：〔梳妝調〕

《小觀燈》李玉蘭〔正旦〕唱

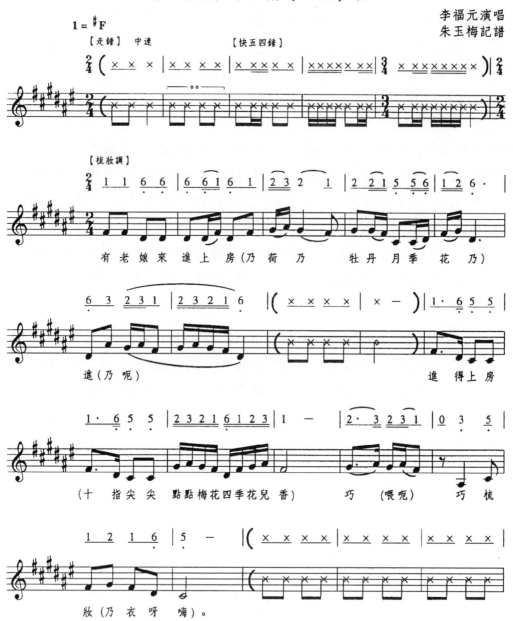

李福元演唱
朱玉梅記譜

有老娘來進上房（乃荷乃　牡丹月季花乃）

進（乃呃）　　　　　　　進得上房

（十指尖尖　點點梅花四季花兒香）　巧（喂呃）巧梳

妝（乃衣呀嗨）。

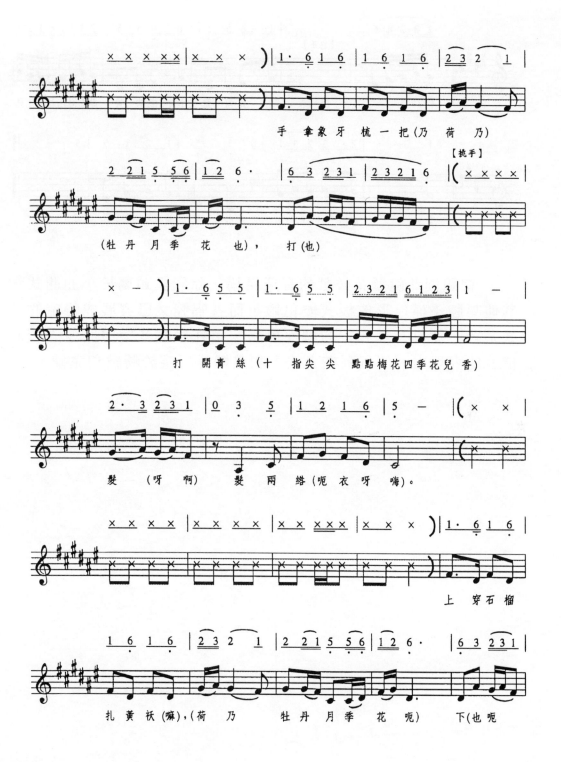

手拿象牙梳一把(乃 荷 乃)

(牡 丹 月 季 花 也)，打(也)

打 開青絲(十 指尖尖 點點梅花四季花兒香)

髮 (呀 啊) 髮 兩綹(呃衣呀 嗨)。

上 穿石榴

扎黄袄(嘛),(荷 乃 牡丹月季花 呃) 下(也呃

147

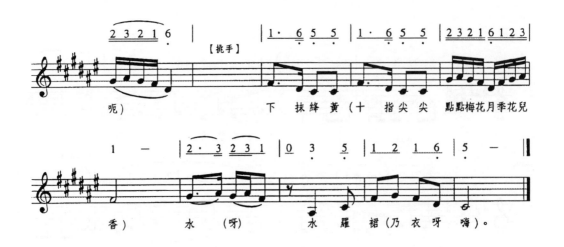

綜觀湖北隨縣花鼓戲的音樂結構，除彩調類屬於小曲曲式，其他唱腔不僅已形成板式變化體，而各唱腔又已發展成特定的板式系統，並具有其獨特的調性風格，這在小戲音樂中已邁入較高情境的表現力，使戲劇在表達上和整體呈現趨於精緻和完備。

五、曲牌體

　　前文已論及中國戲曲音樂由簡單到繁複，由單曲到綴合聯套現象，是有一定的發展形成規律，一般來說，小戲屬於戲曲的雛型階段，音樂結構形式，多以民歌或小調為音樂基礎，唱詞和樂句的約制性並不那麼嚴謹，因此擁有濃鬱的地方性和鄉土色彩，但是屬於「花鼓系」的劇種音樂中，卻已發展形成，規律嚴謹的「曲牌體」。

　　民歌、小曲都是源於勞動階層群眾，是各民族民間音樂生活中，由群體世代口頭傳唱，並不斷加以提煉而成的一種具有變異特點、地域風貌和民族特色的非專業音樂創作的音樂類型，是群眾表達自己的思想、情感、意志和願望的一種形式。它反映了群眾的生活，藉以抒發憂愁、悲苦以及歡樂的情緒。由於是創發於庶民階層，又便於口頭傳唱，因此形式較簡單，使用句式簡短而固定的長短句形式，句中多泛聲，至多長短句中有押韻，但平仄不分。其約制性弱，自由運轉的空間就強，因此民歌小調的變化性大，此類曲牌被稱「粗曲」，可以體現的個性不明顯。同一曲調，套入不同唱詞，運用不同唱法，可以展現各種不同的情感，即雜曲小調曲調本身並沒有特定的性格，具有靈活運用的特性。

　　曲牌體的音樂，在發展過程中，進入較精緻的階段，基本條件增多，約制性增強。句式上除了字數、句數有嚴格的規範，平仄律、對偶律、協韻律、聲調律以及音節形式等也都有一定的規律，由於結構嚴謹，可變性受到特定約束，因而趨於精緻、細膩，此類曲牌被稱為「細曲」，因此曲牌體的音樂，性格比較明顯，可以套用固定的宮調形式。好些花鼓系小戲劇種向大戲發展過程中，音樂結構，已從雜曲小調雜綴形式變為曲牌體的曲式。一方面樂曲本身走向精緻化；另一方面在樂曲銜接上也具有嚴謹的規範和法則。例如江蘇蘇劇和揚劇等。

　　蘇劇的前身是蘇灘，由南詞、花鼓灘簧、崑曲合流衍變而成，

南詞之腔調最早與北方弦索流入江南有關，至遲形成於明萬曆年間，約於清康熙前後分流爲彈詞和南詞。彈詞唱敘事體曲詞；南詞唱代言體戲文，稱「弦索調」。弦索調是南詞發軔期主要腔調之一，在乾隆期間又逐步吸收、融化、創造了某些與弦索調相近的曲調，如〔費伽調〕、〔昵媚調〕等。另外有〔太平調〕簡稱〔平調〕，是蘇劇的基本曲調，運用最爲廣泛。它不僅是蘇劇中唯一男女分腔的曲調，而且還根據不同角色行當分爲多種行當唱腔，主要有〔小生平調〕、〔花旦平調〕、〔老生平調〕等。此外還有其派生或與其他曲調融合衍變而成的曲調，如〔反四平〕、〔陳調〕、〔哩杏調〕、〔牧童調〕、〔平調一環〕、〔三環調〕和〔九轉三環〕等。

〔太平調〕生、旦腔採用「同調異腔」，在同一宮調的基礎上，腔的骨幹音呈四、五度不很規則的移位關係，形成同一宮調的兩個不同腔調類別，兼有抒情與敘事兩種功能。其基本結構單位是一對相稱的上下句（藝人稱上下呼），上下句用多次變化重複的方式，構成大小不一的唱段。而〔太平調〕是運用首句的“起腔”和末句的“落調”之間容納數量不等的上下句構成的。除了規整的上下句式外，有時用三句式，稱「鳳點頭」，也有單句式、連環句、多句體，也偶用三、三、五、五排句型句式和長短句等，因此在詞式句法上雖以上下句爲基本結構，但仍有其他多種變化性的組合，音樂樂句自然變化也大，其約制性弱，樂曲性格便不明顯，仍屬於雜曲小調階段，尚未進展到曲牌體。

曲例一：〔太平調〕

《看燈》〔旦〕〔貼旦〕〔丑〕眾唱

華和笙 朱筱峰 演唱
沈　雪　芳
姜　守　良 記譜

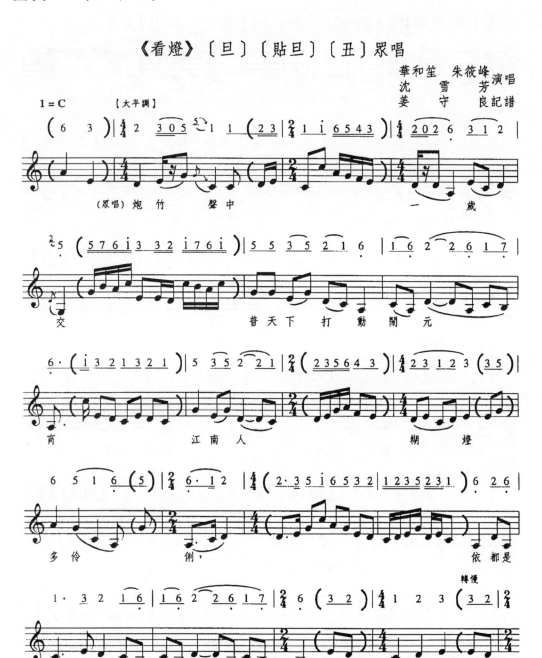

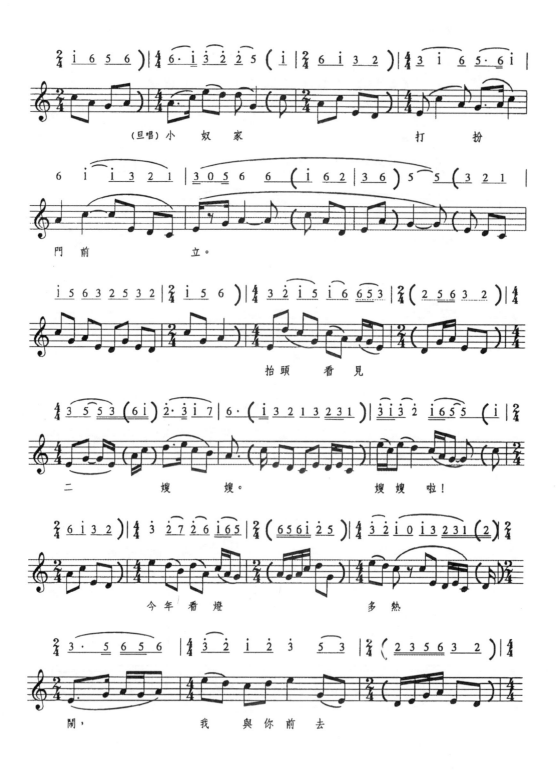

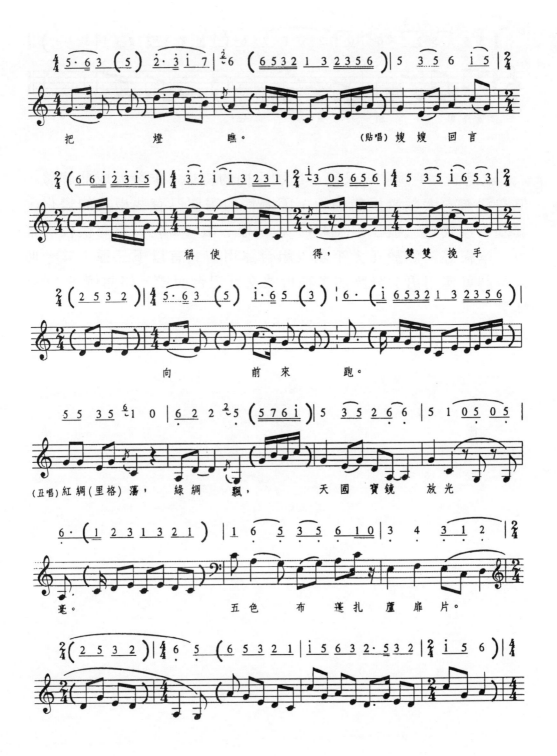

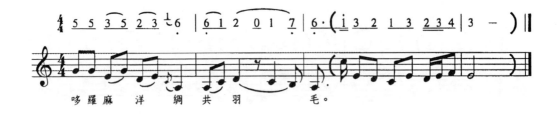

哆 羅 麻 洋 綢 共 羽 毛。

　　雖然〔太平調〕仍保留了民歌小曲的特性，未發展成曲牌體，
但在逐漸向大戲發展的過程，因劇情的需要已有些板式的變化，
其基本板式是一板三眼（4/4）和一板一眼（2/4），還有快板、搖
板、清板等。關於〔太平調〕組合運用方式有以下三種：其一曲
太平調可運用男女分腔的多種板式交互組合而成。如曲例二：《合
缽》

曲例二：《合缽》

娘娘正在把頭梳

《合缽》白娘娘〔旦〕許仙〔小生〕唱

張　嫻演唱
金　砂記譜

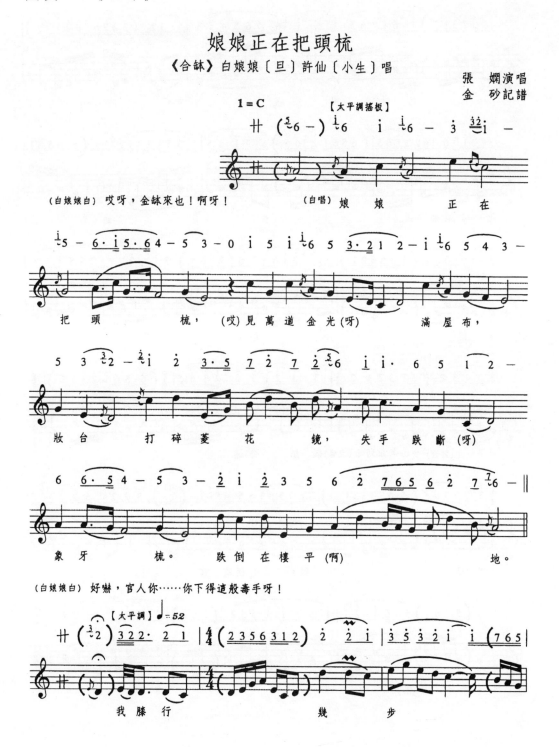

(白娘娘白) 哎呀，金缽來也！啊呀！　　　(白唱) 娘　娘　正在

把　頭　　梳，　(哎)見萬道金光(呀)　　滿屋布，

妝台　打碎菱花　鏡，　失手跌斷(呀)

象牙　　梳。　　跌倒在樓平(啊)　　　　地。

(白娘娘白)　好嚇，官人你……你下得這般毒手呀！

我膝行　　　幾　步

155

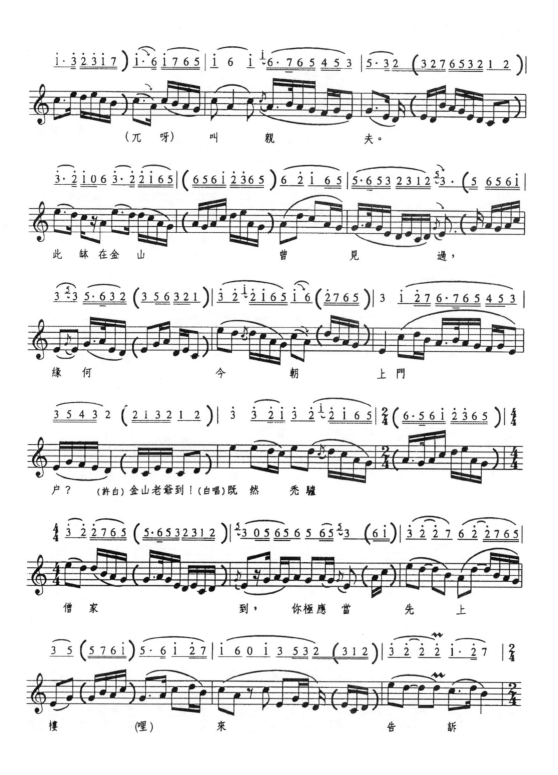

(兀呀) 叫 親 夫。

此 缽 在 金 山　　曾 見 過，

緣 何　　今 朝 上 門

戶？ (許白)金山老爺到！(白唱)既 然 禿 驢

僧 家　　　　到， 你 極 應 當 先 上

樓 (哩) 來　　告 訴

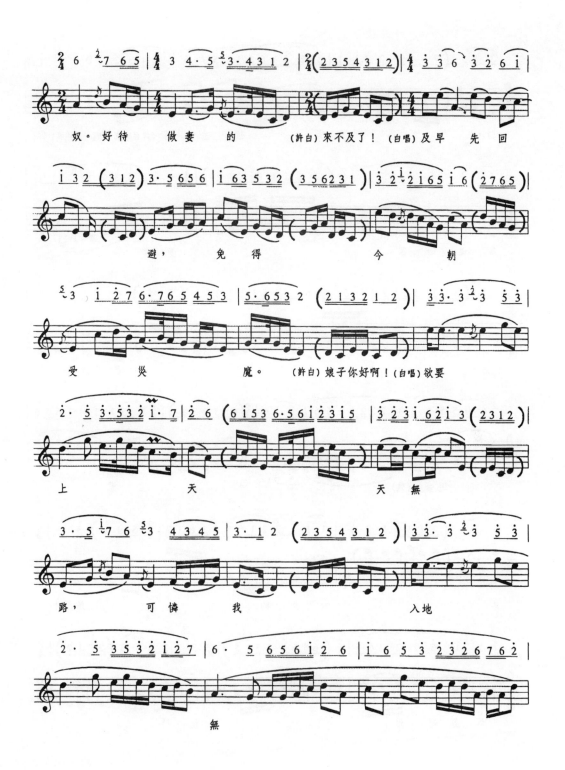

奴。好待 做妻 的 (許白)來不及了！(白唱)及早 先 回

避， 免得 今 朝

受 災 魔。 (許白)娘子你好啊！(白唱)欲要

上 天 天無

路， 可憐 我 入地

無

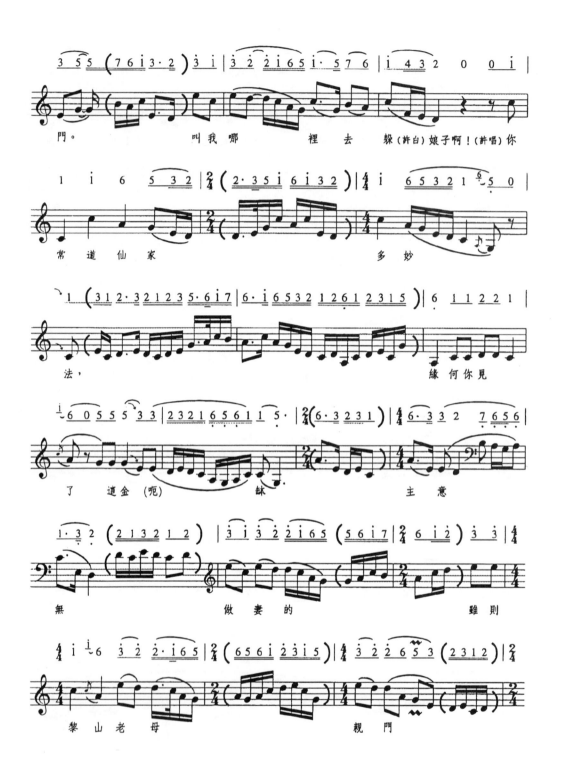

下，　　　仙法　　　　怎有道

佛法　　多。　　　　　你口口聲聲

道　　　奴是妖魔

怪。　　與你兩載夫妻　　　待你如

何？（許白）禪師道你要害我呀！（白唱）要害　官人

早把　　夫君　　　害

160

一到　　　冬　　　　　　天

瑞　雪　　　紛　紛　　　　　　　　下，　我是

命青　兒　　　　　　　　雙　手

送暖　　　爐。　　　　　到晚　來

一床　冷被

妻先　　　　　　　　睡，　　　空留半枕

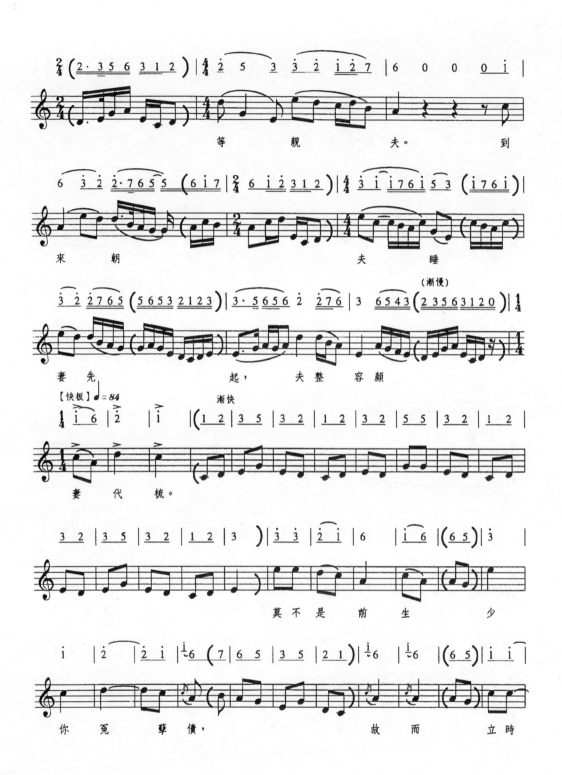

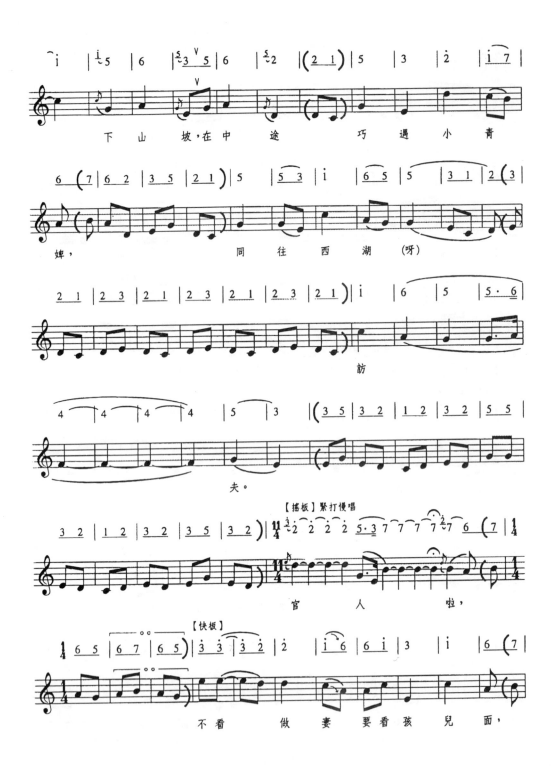

下　山　坡，在中　途　巧　遇　小　青

婢，　　　　同　往　西　湖　（呀）

訪

夫。

【搖板】緊打慢唱

官　人　　　啦，

【快板】

不看　做　妻　要看　孩　兒　面，

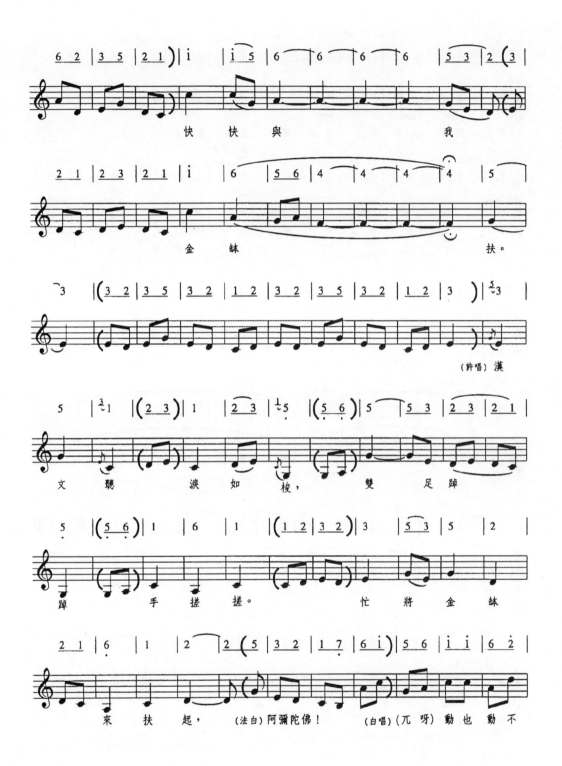

快 快 與　　我

金 釵　　　　扶。

(許唱)漢

文 聽 　淚如 梭，　雙 足 踔

踔 　手 搓 搓。　　忙 將 金 釵

來 扶 起，　(法白)阿彌陀佛！　(白唱)(兀 呀)動也 動不

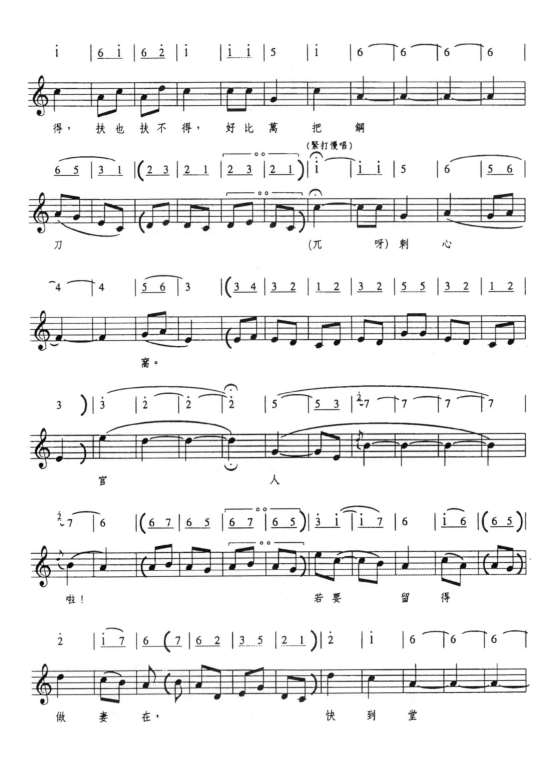

166

前　　　　　　　　　　求 佛

祖。　　　　　　　　　　(許唱) 揀 衣 快

步　忙 把 高 樓 下，

來 到 堂 前　　　　　求 佛 祖，

禪 師 啊 我 妻 雖 是　　　妖 魔

怪，　　　　　　　　　　待 我 的 恩

其二是以〔太平調〕爲主，與多種曲調組合而成，例如《牡丹亭·勸農》，主角杜寶唱段由〔太平調〕三支與〔曲頭〕、〔尾聲〕組合而成，農夫唱腔由〔山歌〕、〔鎖南枝〕、〔羽調排歌〕組成，採茶女則唱民歌〔鮮花調〕。

其三是由數量不拘，不分主次的數支曲調組合而成。如《花魁記·勸妝》，爲表現劉四媽油滑嘴臉，連用〔太平調〕、〔流水板〕、〔哩杏調〕等十支不同的曲調，並以〔尾聲〕作結。

花鼓灘簧早在明萬曆年間已形成"小戲"形式，故又稱「花鼓小戲」，其曲調主要吸收蘇、浙、皖毗鄰地區的各種民間山歌、

小曲、時調等逐步衍變而成。南詞與花鼓灘簧合流，大抵在清乾隆年間，乾隆末年（1795）成書的《霓裳續譜》卷八中已收有〔南詞彈簧調〕兩支，增加了蘇灘表演藝術，豐富了蘇灘的音樂唱腔，使其更具地方色彩。

崑曲與南詞結合，最先表現在崑劇移植並兼演弦索調時劇，接著南詞亦將崑曲劇目改編爲代言體戲文，以南詞曲調演唱，最早可見於嘉慶九年（1804）《白雪遺音》卷四所收南詞＜醉歸＞、＜獨占＞二折，崑曲中嚴謹規範的曲牌體音樂與蘇灘的音樂，結合運用於蘇劇劇目中，使原以小曲爲基礎的說唱音樂，向更精緻的曲牌體融合。

至咸豐初，文人詞客改編崑曲劇目爲南詞之風大盛。演唱中運用南詞與崑曲曲牌共同組合而成，常用的曲牌如〔曲頭〕、〔曲尾〕、〔一江風〕、〔點絳唇〕、〔朝元歌〕、〔鎖南枝〕、〔六么令〕、〔羽調排歌〕等。此時所唱的是代言體劇本，演出形式爲五至七人圍坐一桌，分任各種角色，自拉自唱，以第一人稱出現，無說唱人的敘述，是一種素衣清唱。稱爲"錢攤"[16]又稱"全攤"。開場唱段及尾聲用崑曲，中間用南詞演唱。此時期全攤已具大戲前身的基本特質，並逐漸發展中。

咸、同年間蘇州出現一種半崑半灘的堂名班，光緒年間「半崑灘堂名」盛行於蘇州城內，凡婚嫁、壽誕喜事、主家多安排演出。演唱時以全灘劇目爲正戲，之後再唱一些移植、仿作自花鼓灘簧或其他劇種中以丑腳爲主的玩笑戲。因其油腔滑調而被稱爲"油灘"，又因安排在正戲之後，而被稱爲"後灘"，與此同時全灘又被稱爲"前灘"。

前灘的劇目不但多改編自崑劇，在音樂風格上也受崑劇的影響，使其曲調細膩幽雅，而後灘仍保留了諧謔的灘簧小戲，蘇劇

16 錢灘：據說因倡始者爲蘇州舉人錢明樹，以其姓氏命名。

169

至今尚演《賣草囤》、《賣青炭》、《賣橄欖》、《捉拉圾》、《蕩湖船》等小戲劇目。音樂是以小調雜曲 [17] 和南詞的〔太平調〕、〔費伽調〕等綜合運用，並具有板式雛形。例如〔流水板〕常為丑角唱腔主曲，節奏明快跳躍，曲調流暢詼諧。

曲例三：〔流水板〕

《勸妝》劉四媽〔老旦〕唱

張惠芳演唱
周家熹記譜

17 蘇劇後灘的劇目和時劇中，吸收運用了很多民歌小調，如《和番》中的〔夜夜遊〕、〔數金鈴〕，《嫖院》中的〔跳牆調〕、〔五更十送〕，《羅夢》中的〔漁夫調〕等。

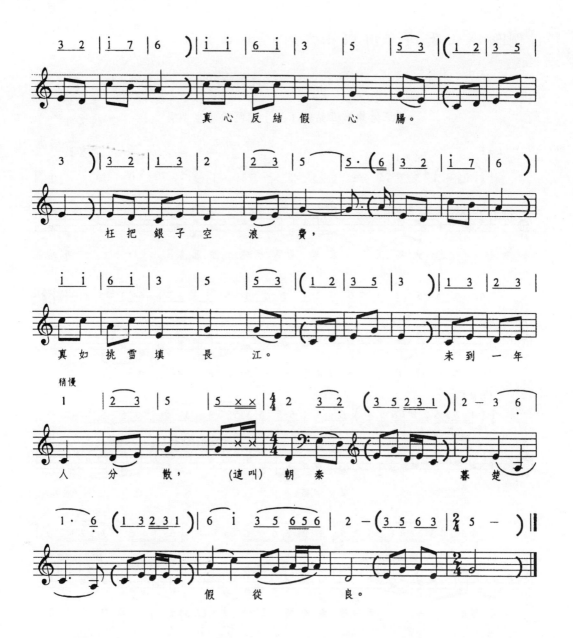

〔流水板〕屬於有板無眼（1/4），由於節奏緊湊，每個分句之間的停頓不太明顯，是敘述性較強的曲調，常用上下對句的形式。另外〔快平調〕也常作後灘戲，旦角唱腔主曲，與流水板相同，都屬於有板無眼（1/4）的快節奏形態音樂，此外還有節奏輕快的〔費伽調〕、〔春調〕、〔南方調〕、〔銀絞絲〕、〔五更十送〕等時調小曲，並以曲調銜接的組合方式進行演唱。

曲例四：〔山歌〕〔春調〕〔南方調〕〔春調〕

四　望

《五姑娘》五姑娘〔旦〕徐阿天〔生〕唱

王　芳演唱
趙文林
金　砂編曲
周友良

172

方家演碰著阿哥 阿嫂死 冤家。 左猜 右猜猜來猜去

總歸 勿吉 利,我 喊一 聲老天爺爺 我呢 規規矩矩一點一劃種田活命格 人家,

1 = C

總歸災難不斷 究竟為 啥?

【南方調】

(徐唱)新 年 裡 鑼鼓 鬧盈

盈, 徐阿天聽見陣陣 鑼鼓

$\underline{3}$ $\underline{5}$ $\underline{5}$ $\underline{5}$ $\underline{3}$ $\underline{2}$ $\overset{3}{2}$ 0 $\underline{5}$ $\underline{3}$ | $\underline{2}$ $\underline{5}$ $\underline{6}$ $\underline{2}$ $\underline{7}$ $\underline{6}$ $\overset{6}{5}$ 5 - | 1 $\underline{1}$ $\underline{5}$ $\underline{3}$ $\underline{7}$ 6 0 $\underline{1 \cdot 6}$ 1 |

淚 紛 紛。　　　　　　　　　楊金 大 告 我

$\underline{6}$ $\underline{6}$ $\underline{5}$ $\underline{5}$ 0 $\underline{2}$ $\underline{5}$ $\underline{2}$ $\underline{5}$ $\underline{4}$ $\underline{3}$ | $\underline{2}$ $\underline{2}$ $\underline{5}$ $\underline{5}$ $\underline{3}$ $\underline{2}$ $\overset{3}{2}$ $\underline{5}$ $\underline{6}$ $\underline{7}$ | $\underline{2}$ $\underline{7}$ $\underline{2}$ $\underline{7}$ $\underline{6}$ $\underline{5}$ ($\underline{2}$ $\underline{2}$ $\underline{7}$ $\underline{6}$ 5) |

通奸 放火 犯人命，　繩捆 索綁 拿我

$\overset{5}{3 \cdot}$ $\underline{5}$ $\underline{5}$ $\underline{3}$ $\underline{2}$ 2 0 $\underline{5}$ $\underline{3}$ | $\underline{2}$ $\underline{5}$ $\underline{6}$ $\underline{2}$ $\underline{7}$ $\underline{6}$ $\overset{6}{5 \cdot}$ ($\underline{3}$ $\underline{5}$ | $\underline{6 \cdot 1}$ $\underline{2}$ $\underline{3}$ $\underline{2}$ $\underline{1}$ $\underline{6}$ $\underline{5}$ $\underline{1}$ $\underline{2}$ $\underline{3}$ 1) |

送　衙　門。　　　　　　

$\underline{7 \cdot 6}$ $\underline{5}$ $\underline{3}$ $\overset{\approx}{5}$ $\overset{\approx}{6 \cdot}$ ($\underline{6 \cdot 1}$ $\underline{5}$ 6) | $\overset{>}{6}$ $\underline{6}$ $\underline{6}$ $\underline{6}$ $\overset{>}{5}$ $\overset{5}{2}$ 4 0 $\underline{4}$ $\underline{5}$ $\underline{6}$ | $\overset{5}{3}$ ($\underline{3}$ $\underline{6}$ $\underline{1}$ $\underline{2}$) $\underline{5}$ $\underline{5}$ $\underline{3}$ $\underline{2}$ $\underline{2}$ 7 |

身落 牢 門　　　飛 不起來 跳 不出，　　　想起 五小

$\underline{6}$ $\underline{6}$ 0 $\underline{6}$ $\underline{5}$ $\underline{5}$ $\underline{3}$ $\underline{5}$ $\underline{3}$ $\underline{2}$ | $\overset{3}{2}$ 0 $\underline{2}$ $\underline{6}$ $\underline{7}$ $\underline{6}$ $\underline{5 \cdot}$ ($\underline{6}$ $\underline{1}$ 2) | $\overset{\approx}{4 \cdot}$ $\underline{3}$ $\underline{5}$ $\underline{2}$ $\underline{2}$ $\overset{\approx}{2 \cdot}$ $\underline{2}$ 1 |

阿妹 賽過 萬 箭 穿　心。　　　　　我 像 一片 樹葉

$\underline{5}$ $\underline{5}$ $\underline{3}$ $\underline{2}$ $\underline{1}$ $\underline{2}$ $\underline{2}$ $\underline{5}$ $\underline{6}$ 7 | $\underline{6}$ $\underline{6}$ $\underline{6}$ $\underline{5}$ $\underline{4}$ $\underline{4}$ $\underline{3}$ $\underline{2}$ $\underline{2}$ $\underline{6}$ $\underline{1}$ $\underline{2}$ 0 3 | $\underline{5}$ $\underline{5}$ $\underline{5}$ $\underline{2}$ $\underline{4}$ $\underline{3}$ $\overset{3}{2}$ ($\underline{5}$ $\underline{4}$ 3) |

被風 吹得無 蹤　影，倢拉屋里一定 急得　　落魄 又 喪　魂。

五小妹 倐身 體單 薄 懷抱尼子行 走勿方 便。 四 海茫 茫

訊息 全 無 倐又 到啥 場化 去尋倐格當 家 人。

瘟官誣陷我 罪名一條 連一 條,自忖 思量 殺頭格罪名

勿 能 逃。 人說 一年四季風向勿同 樣,

倒 是堂堂官府衙 門丟下來格全 是 殺人 刀,

稍慢　　　　　　　　　　　　原速

5 3·5 3 5 2 3 2 0 5 3 | 2 5 6 2 7 6 5 - |(6·1 2 3 2 1 6 5 1 2 3 1·1 1 1)|

殺　人　刀。

7 7 6 5 3 1 7 1·7 6 5 5 3 | i 7·6 6 3 5 6 | 2 2 2 5 5 3 2 2 0 7 |

想著仔楊金大借 刀殺 人 心腸 毒，　　　不由人眼淚 紛紛

6 6 2 7 6 6·5·(2 7 6 5)| 5 3 5 3 5 3 2 2 5 3 2 1 | 2 3 2 2 5 1 7 6·5 6 |

往下　落。　　　暗叫一聲賢賢慧慧格家小五小妹，我說

i·7 2 6 5 6 6 i 6 6 5 3 0 | 2·2 2 1 6 6 3 5 0 0 5 3 | 2 5 6 2 7 6 5·(6 i |

稍慢

要 想 見面看上去只好在 夢裡頭廂抱頭 哭。

1=F 【春調】

7·6 6·i 5 3 2·6 6 5 5 3 | 5 5 6 2 7 6 5 -)‖ 2/4 (1·2 3 5 2 1 7 6 | 5 6 5 6 |

5 6 5 1 2)| 1 1 i 6 6 5 | 5·6 5 3 3 2 | 3 3 5 6 1 | 3 2 - |

（五唱）五姑娘 望　郎 面朝　　東，

176

一雙 眼睛 望得 酸又 痛。 老天爺 我

願拿 十年壽命換雙千里 眼， 望見仔阿天格 下落

心裡鬆一鬆。

(眾女唱) 心 裡鬆一 鬆。

(五唱)五姑娘望 郎面朝 南， 一雙腳踩立得

啊……

178

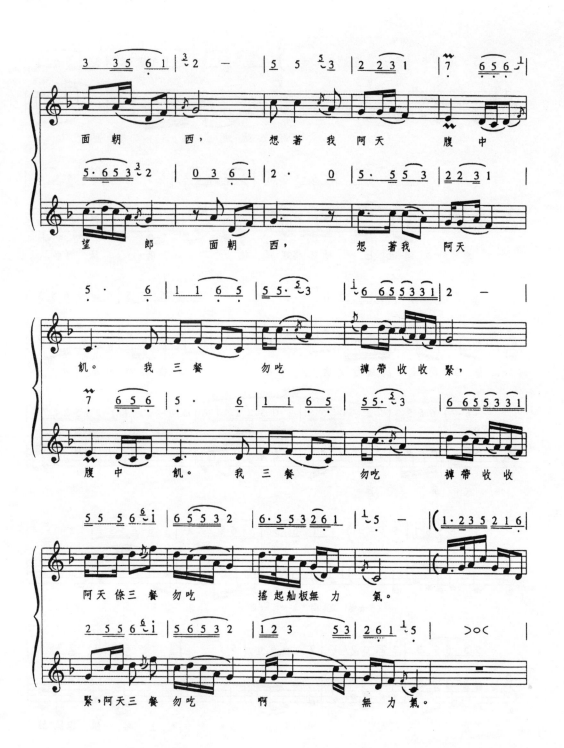

面朝西， 想著我阿天 腹中

望郎 面朝西， 想著我阿天

飢。 我三餐 勿吃 褲帶收收緊，

腹中飢。 我三餐 勿吃 褲帶收收

阿天徠三餐勿吃 搖起舢板無力 氣。

緊，阿天三餐勿吃 啊 無力氣。

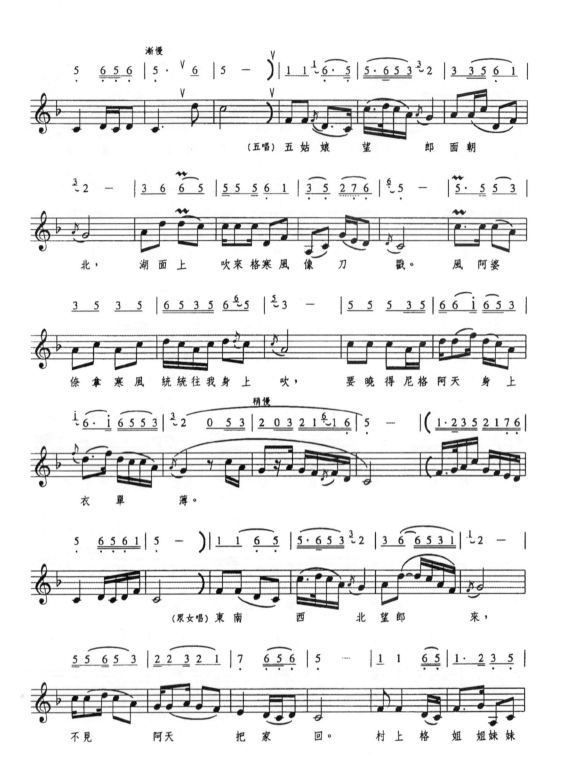

渐慢

5 6̲5̲6̲ | 5· ∨6 | 5 -) | 1̲1̲ 1̲6̲·5̲ | 5̲·6̲5̲3̲ 3̲2̲ | 3̲3̲ 5̲6̲ 1̲ |

（五唱）五 姑 娘 望 郎 面 朝

3̲2 - | 3̲6̲ 6̲5̲ | 5̲5̲ 5̲6̲1̲ | 3̲5̲ 2̲7̲6̲ | 6̲5 - | 5̲·6̲5̲5̲3̲ |

北， 湖面上 吹來格寒風 像 刀 戳。 風阿婆

3̲ 5̲ 3̲ 5̲ | 6̲5̲3̲5̲6̲ 6̲5̲ | 5̲3 - | 5̲5̲ 5̲3̲5̲ | 6̲6̲ 1̲6̲5̲3̲ |

俫 拿 寒 風 統統往我身上 吹， 要曉得尼格阿天 身上

稍慢

1̲6̲·1̲6̲5̲5̲3̲ | 3̲2 0̲5̲3̲ | 2̲0̲3̲2̲1̲ 6̲1̲6̲ | 5 - | (1̲·2̲3̲5̲2̲1̲7̲6̲ |

衣 罩 薄。

5 6̲5̲6̲1̲ | 5 -) | 1̲1̲ 6̲5̲ | 5̲·6̲5̲3̲ 3̲2̲ | 3̲6̲ 6̲5̲3̲1̲ | 1̲2 - |

（眾女唱）東 南 西 北望郎 來，

5̲5̲ 6̲5̲3̲ | 2̲2̲ 3̲2̲1̲ | 7̲ 6̲5̲6̲ | 5 - | 1̲1̲ 6̲5̲ | 1̲·2̲3̲5̲ |

不見 阿天 把家 回。 村上格姐姐妹妹

180

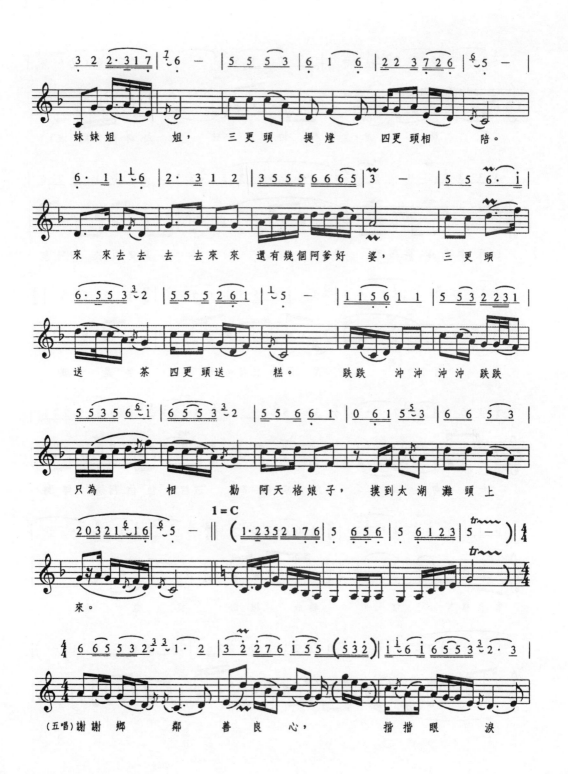

妹妹姐　　姐，　　三更頭　提燈　四更頭相　陪。

來　來去去去　去來來　還有幾個阿爹好　婆，　　三更頭

送　　茶　四更頭送　糕。　　跌跌　沖沖沖沖跌跌

只為　　相　勘 阿天格娘子，　摸到太湖灘頭上

來。

(五唱)謝謝鄉　鄰善良心，　揩揩眼　淚

181

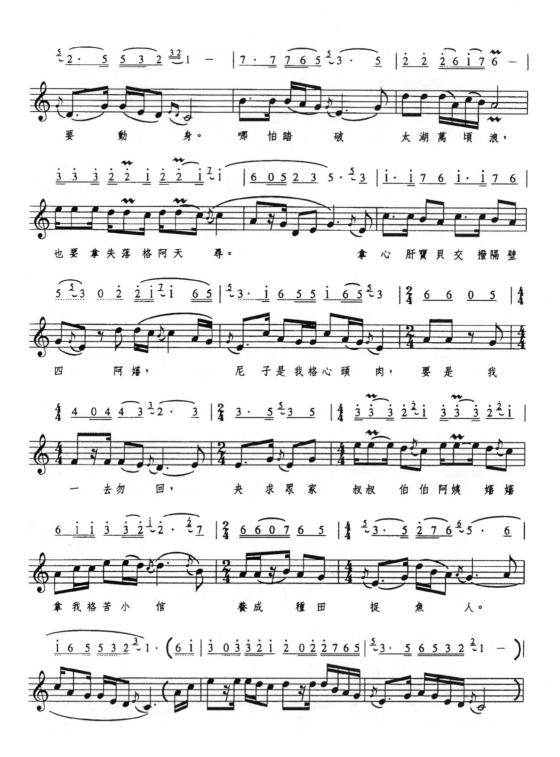

要　動　身。　哪　怕　踏　破　　太湖萬頃　浪，

也要拿失落格阿天　尋。　　　　拿　心　肝寶貝交　撥隔壁

四　　阿嬸，　　　　尼　子是我格心頭　肉，　要是　我

一　去勿　回，　　　央　求眾家　叔叔　伯伯阿姨嬸嬸

拿我格苦小　倌　　養　成　種田　捉　魚　人。

阿囡　　啊　　　姆媽今朝離開仔俆，只怕再要想　見

難上　難。　　　　　　　　　　　（五白）俆長大成人曉得仔

姆媽個苦處，俆就勿會怪姆媽拋棄

（五唱）忒心　狠。

183

蘇劇的器樂曲分兩類。其一是開場音樂，起靜場作用，一般演奏江南絲竹八大名曲，如〔三六〕、〔四合如意〕等。其二是場景音樂，有配合身段動作、渲染劇情氣氛的作用，大多來自崑劇的曲牌音樂，有的稍加變化，常用的有〔朝天子〕、〔漢東山〕、〔迎仙客〕、〔普庵咒〕、〔小拜年〕、〔小開門〕等，多用於前灘的部份。

蘇劇中前灘與後灘是正戲與小戲結合的表演形式，正戲中的音樂唱腔已發展成相當精緻的曲牌體音樂，而後灘的小戲中仍保留了雜曲小調的音樂形式。雖說蘇劇已具大戲的特質，音樂結構也已形式曲牌體，但基本上前灘與後灘是兩個分別獨立的表演形式和音樂內涵，也就是說後灘小戲，並沒有融入崑劇中曲調細膩、柔軟婉約、約制嚴謹的曲牌體音樂，這是戲曲發展過程中的一種分別獨立混合期的典型例証。

揚劇是以花鼓戲為基礎，吸收揚州清曲唱腔及部份曲目，發展成“維揚文戲”，約於 1936 年前後與“香火戲”結合形成“維揚戲”俗名“揚州戲”，後統稱揚劇。

花鼓戲唱腔大多是花鼓戲和花鼓表演“打對子”中的專用唱腔，一劇一曲，專用唱腔，如〔種大麥〕、〔探親〕〔、老補缸〕、〔磨豆腐〕，就分別是花鼓戲劇種《種大麥》、《探親相罵》、《大補缸》、《王樵磨豆腐》中的專用唱腔。另外還有〔武城調〕、〔青紗扇〕、〔虞美人〕、〔算命調〕等。而〔跌懷〕、〔背肩〕、〔跨馬〕、〔磨盤〕、〔賣卦〕等則是“打對子”中配合舞蹈身段的專用唱腔，因而曲調則沿用了這些劇目和舞蹈的名稱。

曲例五：〔種大麥〕

正月裡是新年

《種大麥》農婦〔旦〕唱

李　華演唱
何　炬記譜

1 = C　♩ = 96

185

二 月 裡 龍 抬 頭 (嘿 呀)， (咿 嘿 呀 荷 呀)

二 月 裡 龍 抬 頭 (哪 呀 嘿 呀)。 王 氏 寶 釧

拋 彩 球， 拋 呀 彩 球(哪) 就 把 彩 彩球

拋 (呀 荷 嘿)

曲例六：〔武城調〕

《打花鼓》花鼓婆〔旦〕唱

許桂芬等演唱
楊　珺記譜

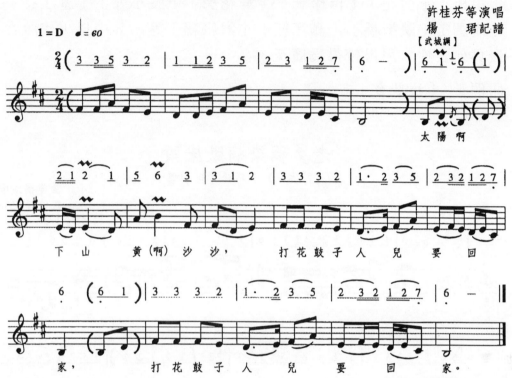

〔種大麥〕保持較為質樸的民歌特性，輕快活潑，動作性強，因而不僅作為特定需要的唱腔使用，亦可作為渲染氣氛的器樂曲牌使用。〔武城調〕為揚劇中少用的羽調式曲牌之一，仍經常被使用，它較多地用於表現人物詼諧的情趣和陰險狡黠的性格。另外還有常用的〔探親調〕多用於男女對唱，敘事為主，兼以抒情特性，旋律質樸簡單，易於上口，所以在群眾中廣為流傳，並常與"香火戲"的大開口腔系的〔聯彈調〕結合使用，被稱為〔探親聯彈〕，有如帶過曲的曲式。

揚州清曲是流行於揚州、鎮江、南京一帶素衣清唱的曲藝，所唱曲調大多是明清俗曲及民歌音樂，色彩豐富、唱腔細膩、優美動聽，戲劇性極強，逐漸成為揚劇的主要唱腔，花鼓戲原無絲

竹伴奏，後與揚州清曲結合，才用絲竹伴奏，這時演員唱戲因多用小嗓，講究細膩，常用的曲調有〔梳妝台〕、〔補缸〕、〔數板〕、〔滾板〕、〔剪花〕、〔侉侉調〕、〔鮮花調〕、〔哭小郎〕、〔蘆江怨〕、〔漢調〕、〔跌斷橋〕、〔滿江紅〕、〔銀紐絲〕等。其中以〔梳妝台〕最具代表性，用得較得為廣泛。

曲例七：〔梳妝台〕

老爹爹染病臥床頭

《恩仇記》卜巧珍〔旦〕唱

翟美捐演唱
武俊達記譜

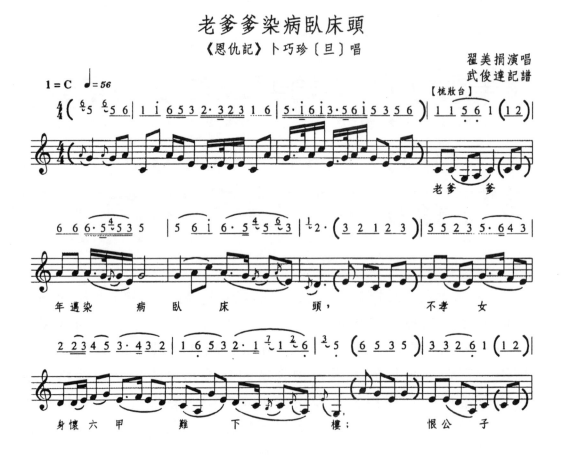

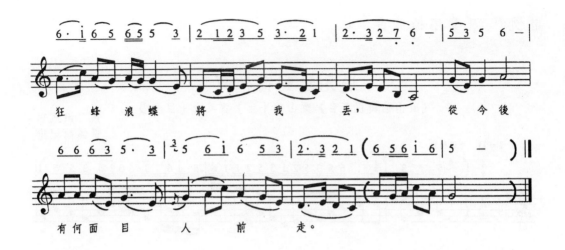

狂蜂浪蝶將我丟，從今後有何面目人前走。

　　從其唱詞格律、規範性得知〔梳妝台〕已為約制較粗的曲牌體音樂，系由民間〔春調〕[18]發展而成。基本句式是四句結構，由七字句或十字句所組成。在揚劇中由於長期在舞台實踐，使得旋律衍變成多種多樣。例如在句中插入二、三十字唱詞，使唱腔變得密集，更能表現複雜的感情和使詞意更加緊湊，稱「穿孕梳妝台」或「堆(多)字梳妝台」，這應當和元曲的增句弋陽腔、青陽腔的「滾唱」多少有傳承的關係。其唱腔曲調又變化多樣，有高、平、低三種唱法，並逐漸發展為多流派的唱腔，其中金運貴所創的風格獨特，個性鮮明的"金派唱腔"中以〔梳妝台〕最有代表性，稱為〔金派梳妝台〕(又稱為〔金調〕、〔自由調〕)。另外根據劇情需要，將伴奏增加小筒高胡並用如京劇西皮定絃(La－Mi)來伴奏，為了表現更加悲憤或慷慨激昂的感情，在保持原伴奏旋律同時，小筒高胡加花演奏，使曲調豐富有變化，則又稱為〔西皮梳妝台〕。曲例分別如下：

[18]　據武俊達《梳妝台研究》載 1957 年《戲曲研究》第二期稱〔梳妝台〕源於民間小調〔春調〕即〔孟姜女〕。

曲例八：〔穿字梳妝台〕

送兄送到荷池東

《梁山伯與祝英台》梁山伯〔生〕祝英台〔旦〕唱

張月娥演唱
葉傳翰記譜

1 = D 中速稍慢

【穿字梳妝台】

(旦唱)送兄送到 荷池 東，　　　(生唱)荷花 出水 一點

紅：　　　(旦唱)荷花 老來 結 蓮 子，(生唱)山伯 訪友 一場 空，

你拿你家愚兄 我撞 木 鐘。　　　(旦唱)送兄　　送到

荷池 南，(生唱)我彎腰 把痰 來 吐：

190

2̇ 1̇ 650 1̇1̇ | 2̇ 6 1̇ 66·5033 | 555 1̇1̇ 1̇1̇ 6655 531 |

(旦唱)問 兄　　得的 什麼病，(生唱)不相 干 就是 一路上 訪友我受了一點風

2 231 (6 1̇ 5 6 1̇ 3 | 5 －)‖

寒。

曲例九：〔金派梳妝台〕

只見他全家

《二度梅》梅良玉〔生〕唱

金運貴演唱
王　弘記譜

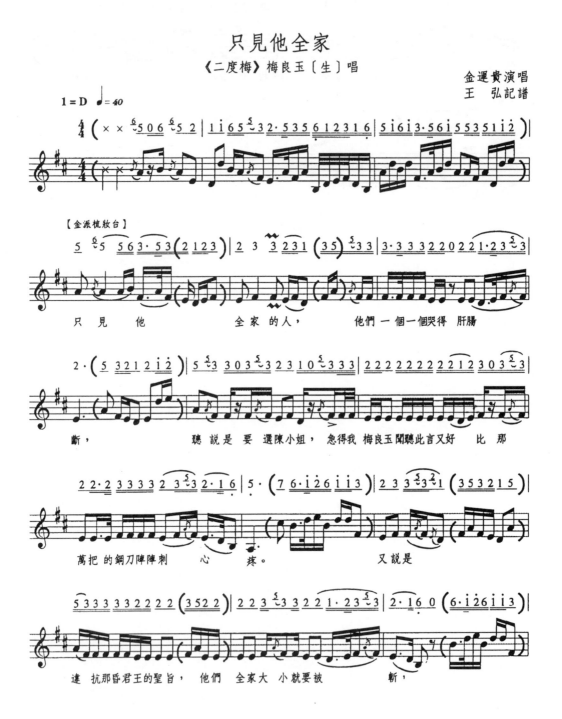

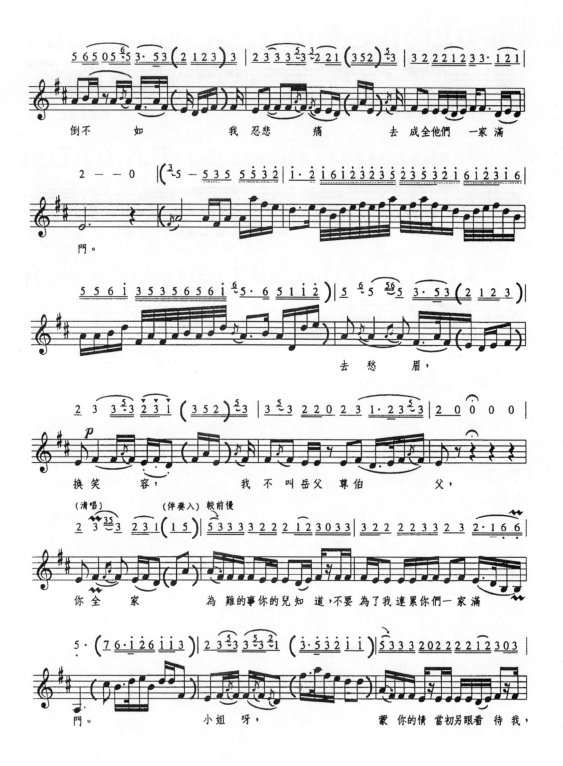

倒不如　　　　我忍悲痛　　去成全他們　一家滿

門。

去愁眉，

換笑容，　　　我不叫岳父尊伯父，

(清唱)　　　(伴奏入)較前慢

你全家　　　為難的事你的兒知道，不要為了我連累你們一家滿

門。　　　小姐呀，　　　蒙你的情當初另眼看待我，

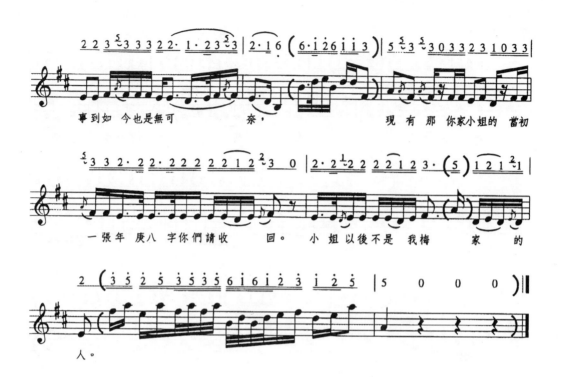

事到如 今也是無可　　　　奈，　　　　現 有那 你家小姐的 當初

一 張年 庚八 字你們請收　　　回。　　小 姐以後不是 我梅　家　的

人。

曲例十：〔西皮梳妝台〕

恨劉妃盜去我小王

《斷太后》李太后〔老旦〕唱

高秀英演唱
陳大琦記譜

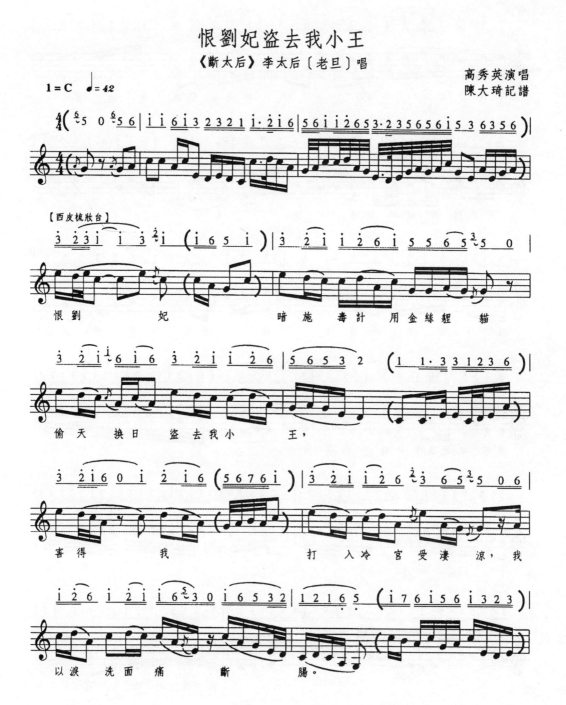

恨劉　　妃　　暗施毒計用金絲貍貓

偷天　換日　盜去我小　王，

害得　　我　　　打入冷宮受淒涼，我

以淚洗面痛斷　　腸。

195

十八年來　　我早也盼來晚也望，

何日裡衝破牢籠重把天日見。

陳琳帶來小復元，　　母子見面訴衷腸，好似

黑牢裡透進了一線之光。

妖妃定計火燒冷宮

挑 蔥 賣 菜 不 離 忙，早晚 送 茶 送 飯 問 寒 問 暖 孝 敬 為

娘。

宗 華 兒 一 片 恩 情 我 永 難 忘，

有 一 日 雨 過 天 晴 見 太 陽；

我 定 要 重 重 加 封 報 恩 光，那 時

母子倆 跳出苦海 同受 安 康。

　　由於金運貴很善於"穿字"，有時既多且巧，鬆緊得當，所以有人又稱〔金派梳妝台〕爲〔金派堆字梳妝台〕。如曲例五中之第二句和第八句，每句堆入三十二字之多，使之爲其特點。

　　〔梳妝台〕常單獨反覆使用。基本結構爲四樂句十七小節(前三樂句各四小節、末句五小節)的曲體結構，各句落音爲 Re、Sol、La、Sol 的徵調式。因爲〔梳妝台〕的可塑性很大，常有變體，但其調式結構是不變的。通常其變體都因唱詞影響，又有一種〔半妝台〕是將〔梳妝台〕第二句和第三句省略，由第一句和第四句組成一段而成。〔梳妝台〕與〔半妝台〕連接又叫〔雪　蘭關〕。在大段成套唱腔中，〔梳妝台〕也常分別與〔銀鈕絲〕、〔補缸〕、〔跌斷橋〕等曲調連接使用，但更多是與〔數板〕、〔滾板〕連接以形成情緒上的對比。

　　〔補缸〕源出於花鼓戲《王大娘補缸》，牌名「呀呀優」，在揚州清曲長期演唱，旋律變化甚大，但其基本結構爲上下對句式，上句落 Sol，下句結 Do 的曲體與調式特徵卻維持不變，男女唱腔曲調類同，調高不同，對唱時可臨時作上下五度移移調[19]。

[19]　揚劇自二Ｏ年代出現女演員後，〔補缸〕在男女緊接對唱時，頻繁地上下四、五度移調，往往效果不佳。至五Ｏ零年代中期，專業理論作曲人員開始對一些常用男女對唱的曲調，採用分腔的方法來解決，男女同調高的問題，於是產生〔分腔補缸〕。在原〔補缸調〕基礎上創作新腔，初爲男性反面人物專用，現已爲其他男性角色所廣泛採用。

曲例十一：〔補缸〕

《西廂記》張生〔生〕唱

夏玉樓演唱
葉傳翰記譜

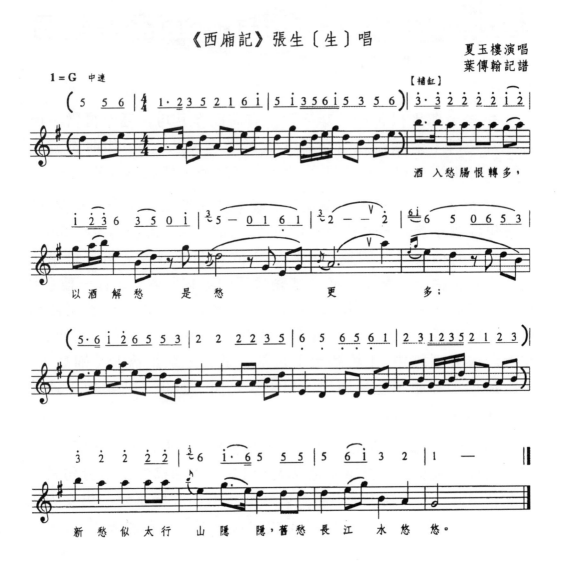

酒 入愁腸恨轉多，

以酒解愁 是愁 更 多；

新愁似太行 山隱 隱，舊愁長江 水悠 悠。

曲例十二：〔四板補缸〕

《探陰山》包拯〔花臉〕唱

石玉芳演唱
楊　珺記譜

1 = F ♩ = 60

〔四板補缸〕

都只為　　柳金蟬　　她
屈死　　可慘，　　連累(啊)了
顧查散　　年幼兒　　男。

　　〔補缸調〕上句原為五板（即五小節）如曲例七，為使曲調更加緊湊和上下句對稱，二十世紀五〇年代陳彭年將其緊縮成四板從，從此演員多採用此〔四板補缸〕，原五板的曲式今多不用。

　　〔剪剪花〕是清曲唱腔中常用的抒情調之一，源於揚州小調〔下盤〕，旋律優美華麗、典雅端莊，節奏舒展徐緩，常被用來抒發人們內在情思。

曲例十三：〔剪剪花〕

剪剪花

《青山紅梅》二嫂唱腔

華素琴演唱
陳大琦記譜

1 = G ♩ = 72

剛才間 好像 是

風雨 來 臨，

現如今 烏雲散 雨過天 晴，

有了 紅梅來 照應， 二嫂我就放 了

202

　　〔剪剪花〕在清曲曲牌中，常與一些風格相近的曲牌聯結，構成獨特的曲調群，轉折自然，不落痕跡，如〔群花調〕、〔侉侉調〕、〔哭小調〕等。

　　揚州清曲所使用的曲牌音樂非常多，可分爲常用與不常用的兩類，分述如下：

　　〔數板〕、〔快板〕(又名〔滾板〕)、〔散板〕、〔侉侉調〕、〔鮮花〕、〔哭小郎〕、〔蘆江怨〕、〔漢調〕、〔跌斷橋〕(又名〔穿心調〕或〔川心調〕)、〔滿江紅〕、〔銀紐絲〕等，都是目前揚劇常用的屬於揚州清曲類的曲牌。

　　此外如〔道情〕、〔湘江浪〕、〔關東調〕、〔刮地風〕、〔雙蝴蝶〕、〔蓮花調〕、〔虞美人〕、〔倒搬槳〕、〔十杯酒〕、〔吟詩調〕、〔九連環〕、〔春調〕、〔送郎〕、〔八段錦〕、〔浪淘沙〕等曲牌，在一些劇目的特定場合中也經常用到。但像〔疊板〕、〔落板〕、〔南調〕、〔半鮮花〕、〔倒花籃〕、〔知心客〕、〔蓮花落〕、〔評調〕、〔急急風〕、〔哈哈調〕、〔玉美針〕、〔四季相思〕、〔南無調〕、〔妓女告狀〕、〔青紗扇〕、〔新痰迷調〕、〔遊春調〕、〔下盤棋〕、〔俏尼僧〕、〔太平年〕、〔揚子調〕、〔小上墳〕、〔螃蟹哥〕、〔梨膏糖〕等曲牌，多因戲劇性較差或不易與當前劇本創作中普遍流行的七字句和十字句的唱

詞結構相吻合，因此不常用。其中〔滾板〕、〔數板〕和〔大陸板〕均是曲調名稱而非板式變化的名稱，特此說明。

　　香火戲是揚州的做香火，由非僧非道的巫師，給人看風水、驅災逐疫的做會形式。有"內壇"與"外壇"之分，內壇多在室內設壇請神逐疫，並演唱系列神話故事；外壇除演唱多種說部十字書外，還演唱民間傳說故事，並在出會時表演各種雜技[20]。在向其他劇種學習，進一步發展後，於1932年改名為"維揚大班"，因為曲調簡單粗獷，演唱高亢有力，伴奏過門不用管弦，全用鑼鼓，所以也稱"大開口"，與"小開口"區別，有相對之意。

曲例十四：〔大開口七字句〕

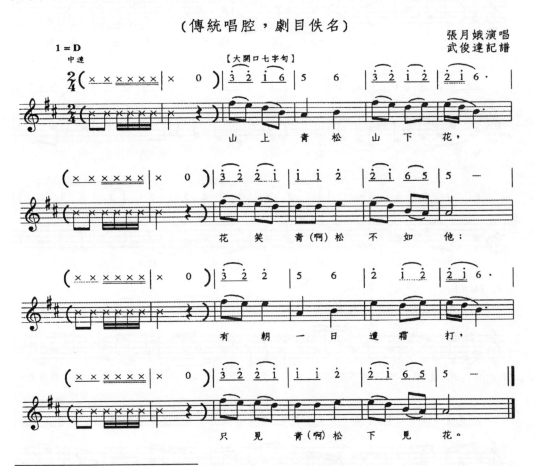

（傳統唱腔，劇目佚名）

張月娥演唱
武俊達記譜

[20]　香火出會時，表演站鍘力，油鍋取錢，燒肉香等雜技。

大小開口合併後，唱大開口的藝人大都改唱小開口，原來大開口的曲調因為簡單粗獷，高亢直樸，被小開口的柔美婉約音樂所取代，而漸趨消失，唯〔聯彈調〕經過修飾調整後能與小開口融為一體，成為揚劇舞台上的常用曲調。

曲例十五：〔探親·聯彈〕

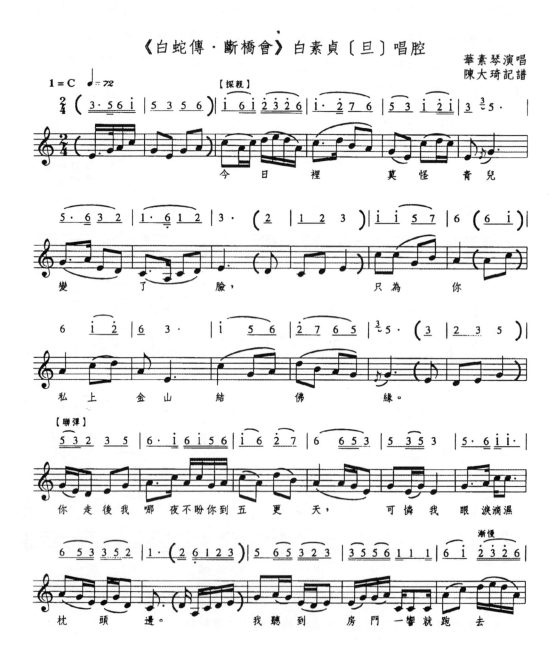

206

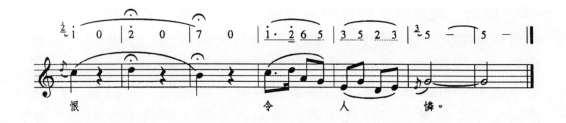

恨　　　　令　人　憐。

揚劇除了花鼓戲唱腔、揚州清曲、香火戲唱腔外，還有一些其他曲調，在大小口合併初期，吸收了京劇和其他地方戲的一些唱腔、板式，加以衍化發展成為新的曲調、如〔大陸板〕、〔堆字大陸板〕、〔導板〕、〔回龍〕、〔搖板〕等。這些板式曲調，雖不是揚劇的主要唱腔，但也把揚劇從曲牌體系統加入了與板式變化融合的綜合曲式。

小　結

通過以上對「花鼓戲」音樂的排比分析和例証說明，瞭解花鼓戲系統的音樂已從「小戲」所特有的地方性極強的民歌小曲結構，一劇一曲，專曲專用的形式，發展到多曲雜綴，板式變化體和雜曲與板式變化混合體，甚至有運用南北詞曲牌精緻大戲所使用的音樂結構形成。

雖然在音樂曲式上分為以上五大類型，但屬於花鼓系的劇種是同時包含其中數種類型，即使是發展成熟板腔體與曲牌體的劇種，也仍然有一劇一曲的單曲重頭曲式，保留了小戲的基本音樂形態。而發展完備的曲牌體音樂多用於大型的劇目或歷史劇中，並未與純樸的民間小調雜綴綜合使用。如本文所論蘇劇，雖已發展為曲牌體形式，但其引用的南詞、崑曲曲牌僅用於前灘「正戲」，後灘則使用雜曲小調演小戲，二者分開表演。揚劇的大小開口也發展到約制不甚嚴謹的曲牌體，僅字數、句數有規範，關於平仄律、對偶律、協韻律、聲調律以及音節形式等並未有嚴格的規律，因此並未如崑曲的曲牌性格明確。

總之「花鼓戲」的音樂，因應劇目的不斷創新、演進，而逐漸發展豐富中，但屬於「小戲」風格的民間歌謠、小曲的基礎曲調仍然繼續傳承；發展成熟的音樂曲式結構不斷深入、精緻、單曲重頭和多曲雜綴的曲式仍然廣受歡迎，這說明「花鼓戲」已在傳承中不斷精進，但發展中不失其傳統本質。至於本文對於「花鼓戲」系統劇種的音樂結構，分析研究所得的類型，為清眉目請見以下附表。

花鼓戲系統劇種的音樂結構類型表

劇種名稱	地域	音樂結構	唱腔	主要伴奏樂器
東路花鼓	湖北	板式、小調、專曲專用	正腔、小調	鑼鼓伴奏、人聲托腔
二夾弦	河南	板式、少雜曲、小調	大板、北詞、娃娃、雜曲（花鼓丁香）	四胡
四平調	河南	板式為主	平板、直板、流水、散板、慢板(蘇北花鼓)	高胡
豫南花鼓戲	河南	雜曲、具板式雛型	慢板、行板快板、散板	鑼鼓、板鼓、堂鼓 大小鑼、手
滬劇	上海	板式、小曲	灘簧腔系	男敲鑼女打兩頭鼓 胡琴、笛、板
兩夾弦	山東	板式、部份曲牌	大板、二板、北詞、娃娃（花鼓丁香）	四弦
柳琴戲	山東	板式、少曲牌	溜山腔、拉魂腔	大三弦→月琴→柳葉琴
樂昌花鼓戲	廣東	曲調雜綴、簡單板式	唱花鼓(走場腔、對子小調) 唱調子(川子腔、絲弦小調)	酒筒子、月琴、嗩吶、打擊
長沙花鼓戲	湖南	民歌、初具板式	川調、打鑼腔民歌、小調	大筒、嗩吶

常德花鼓戲	湖南	小調、專曲專用、板式	琴腔爲主、打鑼腔、小調	大筒
岳陽花鼓戲	湖南	民歌、小調	鑼腔、琴腔、散曲	琴(大筒)、嗩吶
邵陽花鼓戲	湖南	小調	川調、鑼鼓牌子、走場牌子、小調	大筒
平陸花鼓戲	山西	民歌體	一唱眾和、眉戶唱腔	揹花鼓、手執銅鑼、打擊樂器
鳳陽花鼓戲	安徽	民歌、具板式雛型	娃子、羊子	鑼鼓、鼓、鈸鑼
隋縣花鼓戲	湖北	民歌、板式	打鑼腔(蠻調、奮調)大筒腔(梁山調)雜腔小調(彩調)	打擊、大筒、板、鼓、鑼鈸、馬鑼
八岔	陝西	小曲、單曲體	郎陽調	鑼鼓、柿餅鼓洋縣大平面鑼
花鼓戲	陝西	板式、民歌小調	大筒子、八岔、花鼓小調	大筒子、鑼鼓、柿餅鼓、摺鑼、鐃鈸、鼓板、笛子
提琴戲	湖北	板式、小調	大筒腔(正詞)小調	大筒胡琴
廬劇	安徽	花腔曲調、單曲體、板腔體	主調、花調	打擊、嗩吶
大筒子	陝西	板式	大筒子調	大筒子胡琴
襄陽花鼓戲	湖北	小曲、板式	桃腔、漢調、四平、彩腔	高胡(板胡)
四股弦	河北	板式、少小曲	花鼓丁香、河北梆子腔	四胡
揚劇	江蘇	曲牌聯套	揚州清曲、花鼓戲、香火戲	二胡、四胡、琵琶
蘇劇	江蘇	曲牌聯套	花鼓灘簧、南詞、崑曲曲牌	二胡爲主、反胡爲副
一勾勾	山東	板式	花鼓丁香、民歌	高音手鑼、低音蘇鑼
四平調	山東	板式	花鼓腔、吸收京劇、評劇、山東梆子	高二胡

參、花燈戲之音樂結構

前　言

「花燈」是流行我國西南一帶的民間歌舞小戲，原爲各地農民慶賀豐收和春節時平地圍燈邊歌邊舞的“跳燈”，後來逐漸發展爲有故事情節的“燈戲”。

花燈戲的起源，據老藝人傳說，最早是北宋時四川土著赴汴京（今河南開封）進貢時帶回，也有一說是於明洪武年間（1368~1398）“調北南征”時，隨明軍入貴州的。最早見諸文字記載的是清康熙二年（1663）貴州省《平越直隸州志·風俗篇》：「黎峨風俗，正月十三日前，城市弱男、童崽、飾爲女子妝、雙鬟低鬟，翠翹金釵，服鮮衣半臂，拖繡裙，手提花籃燈，聯袂緩步，委蛇而行。蓋假爲探茶女，以燈作茶筐也。每至一處，輒繞庭而唱，爲十二月採茶之歌，歌如“竹枝”，俯仰柳揚，曼音幽怨，亦可聽也。」可見清初「花燈」歌舞踏謠形成已在當地普遍流行。

山西萬載花燈戲的形成，最早是清康熙年間（1662~1722）贛南和閩西的大批移民到山西的萬載山區落戶，帶來的早期贛南採茶戲，與當地燈彩結合形成一丑一旦或一丑二旦的小戲。邊玩燈、邊演戲，以燈帶戲。雖然各省花燈戲的起源形成時間不一，但在清初是已具戲曲雛形。

花燈歌舞因流佈地域非常廣，並在各地深受歡迎，尤其年節期間各地都有慶祝活動，是花燈發展上極好的溫床。其中發展成「花燈戲」的有江西萬載花燈、四川秀山花燈、四川燈戲、廣西唱燈戲、雲南雲南花燈、甘肅玉壘花燈戲、湖北燈戲、湖南花燈戲等。另外還有不是以花燈命名，實爲花燈系統的劇種，如湖南陽戲、甘肅高山劇等。而雲南佤族清戲在發展過程中，與蘭家寨燈班結成“燈親家”，也融合了燈戲的音樂

和表演藝術 [1]。

　　著者經由目前已出版之《中國戲曲志》歸納整理出，以「花燈」單一因素為基礎而形成的劇種，依其大小戲的形態分述如下：

一、花燈戲小戲劇種：

　　1.唱燈戲（廣西）

　　2.秀山花燈（四川）

　　3.佤族清戲（雲南）

　　4.雲南花燈（雲南）

　　5.王皮戲（山東）

　　6.四川燈戲、胖筒筒、跳燈、踐燈

　　7.零陵花鼓戲（湖南）

　　8.陽戲（湖南）

　　9.山歌戲（福建）

　　10.燈戲（湖北）

二、以小戲為主，逐漸有大戲形態的花燈系劇種：

　　1.高山劇（甘肅）

[1] 花燈戲還有多元因素為基礎，發展而成的戲曲劇種，如福建山歌戲含山歌、小調、竹板歌、十番、鼓吹、及採茶燈、船燈、龍燈等歌舞曲；湖南零陵花鼓含祁陽花鼓燈、道縣調子；湖北梁山調和楚劇含花燈、花鼓；郿陽花鼓戲含花燈、說唱、民歌；儺戲含花燈、花鼓、宗教、俗曲；廣西彩調劇含彩燈、歌舞、採茶歌，鹿兒戲含花燈、採茶、歌舞；雲南彝劇含花燈、歌舞、宗教；安徽推劇含花鼓燈、說唱、民歌；嗨子劇含花燈、雜技；黃梅戲含花燈、採茶、花鼓、秧歌、漁歌、樵歌等；淮北梆子戲含花鼓燈、雜技、民間舞蹈；廬劇含秧歌、花燈；廣東粵北採茶戲含花燈、花鼓、民歌；陝西漢調二簧含雜技、民歌、花燈；江蘇錫劇含山歌、道情、採茶燈等十七個劇種。

2.玉壘花燈戲（甘肅）

三、已發展成大戲，但仍保留有小戲劇目的花燈系劇種：

1.柳子戲（湖北）

2.殺戲（雲南）

花燈戲流播到各地，與當地的民歌、風俗相結合後，在逐漸發展中，又形成了各自的特色，雖在同一省而分別有以各地命名的名稱，如在貴州省漢族地區和一些民族雜居地區流傳的花燈歌舞基礎上發展而成的貴州花燈劇，在黔北黔西一帶稱“燈夾戲”；獨山一帶稱“台燈”；思南、印江等地稱“高台戲”或“花燈戲”。湖南省陽戲分南北兩路，按流行地域又分為四個流派，南路：流行於黔城、托口、安江等地稱“上河陽戲”，流行於瀘溪、鳳凰、麻陽、吉首、懷化等地稱“辰河陽戲”。北路：流行於大庸、沅陵、桑植、永順等地稱“澧河陽戲”。流行於保靖、花垣、古文、龍山等地稱“酉河陽戲”。各有自己主要曲調，風格也各有差異，但聲腔結構相同。又如雲南花燈，主要流行於雲南省內漢族聚居區和漢族、少數民族雜居區，由於歷史及地理原因，逐漸形成以地名命名十個支系（一）崑明、呈貢花燈（二）玉溪花燈（三）元謀花燈（四）姚安、大姚、楚雄、祿丰花燈（五）彌渡花燈（六）騰沖花燈（七）建水、蒙自花燈（八）嵩明、羅平花燈（九）丘北、文山花燈（十）邊疆地區花燈等。湖南花燈戲以湘西花燈戲、平江花燈戲和嘉禾花燈戲為代表，彼此間劇目題材、聲腔結構、表演特點，因流行地域的方言、音樂素材和風格的差異，以及受相鄰劇種藝術影響的不同，使其各具特色，自成一家，發展的歷史進程也不一致。

有些與花燈戲有關的劇種名稱更因時節變易、場合有別而有不同的稱謂，如貴州天柱陽戲在形成前是一種模仿鳥獸動作的舞蹈，後受辰河戲和漢劇影響，逐漸形成戲曲，流佈於湘西一帶稱「大河陽戲」、在黔東南地區稱「小河陽戲」，流行於天柱一帶稱

「天柱陽戲」，在每年禾谷揚花季節演出的稱"禾花戲"，在祭祀還願時設矮台演唱的稱"願戲"或"矮台戲"，在正月玩龍燈時演出則稱爲"龍燈戲"。因此"小河陽戲"與當地民間花燈很接近。

又貴州花燈戲根據資料記錄，屬於小戲的花燈系劇種並不多，由花燈歌舞形成基礎的僅整理出以上所列十一個劇種。而就其音樂曲式結構內容，加以排比分析，則有以下五種形式：

（一）單曲重頭體

（二）多曲雜綴體

（三）板式雛形體

（四）雜曲與板式混合體

（五）曲牌體

雖然從花燈系劇種的音樂曲式可以歸納出以上的五種形式，但以單曲重頭體與多曲雜綴體爲多，雖有板式變化，但僅屬於板式雛形的結構，尚未發展成精緻的板式變化體，而曲牌音樂多用於伴奏或過場，在唱腔音樂上則僅有少數劇種受說唱音樂影響而從中汲取運用的情況，茲舉例論說如下：

一、單曲重頭體

小戲劇種，幾乎初期階段多爲單曲重頭的一劇一曲、專曲專用的曲式，不論秧歌系、花鼓系、採茶系中的小戲劇種，雖然其音樂各有特色，互不相同，但單曲重頭的音樂結構，卻是各種系統的小戲劇種所共同使用的。即使各劇種已逐漸向大戲精緻音樂發展，而單曲重頭曲式仍維持原始形態，在特定的劇目中靈活運用。花燈系統的劇種也不例外，如湖南花燈戲已由雜曲小調發展

爲板腔體和曲牌體結構[2]，但仍保留了一劇一曲的單曲重頭體。

曲例一：〔賣絨線〕

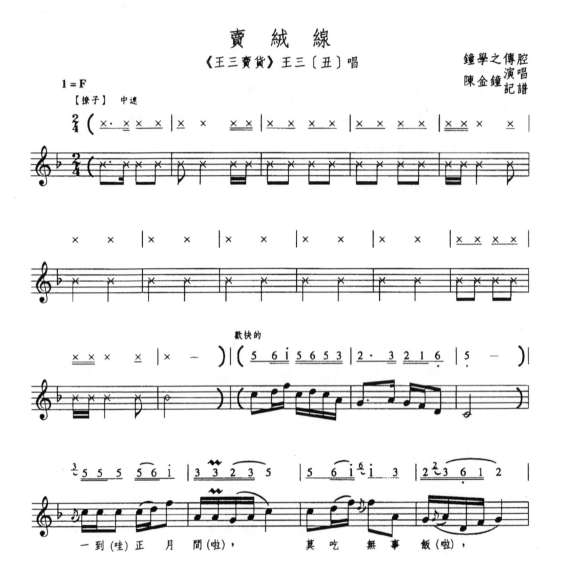

賣 絨 線

《王三賣貨》王三〔丑〕唱

鐘學之傳腔演唱
陳金鐘記譜

[2] 關於湖南＜花燈戲＞的音樂曲式，待下文中（五）曲牌音樂體再詳加討論與說明。

214

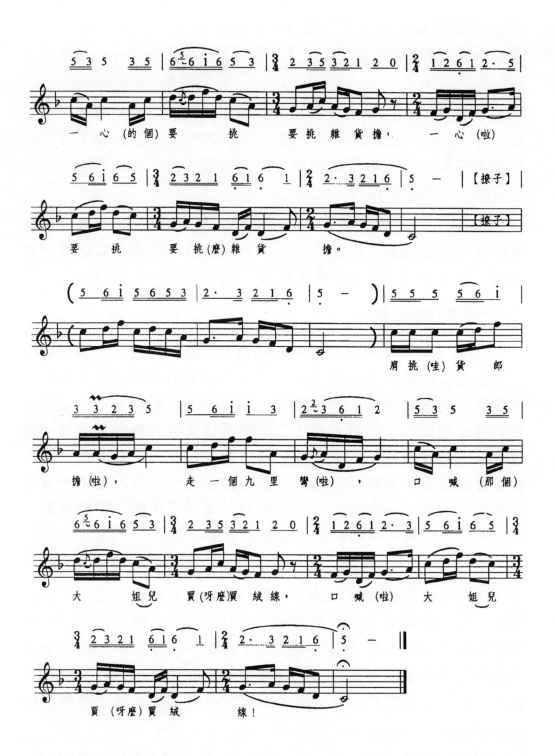

一心（的個）要挑　要挑雜貨擔，一心（啦）

要挑　要挑（麼）雜貨擔。

【撩子】

肩挑（哇）貨郎

擔（啦），走一個九里彎（啦），口喊（那個）

大　姐兒買（呀麼）買絨線，口喊（啦）大　姐兒

買（呀麼）買絨　線！

〔賣絨線〕是《王三賣貨》的專用曲調，一板一眼（2/4）
為主，以〔撩子〕為過門，句中多用泛聲，裝飾音等，活潑輕快，
鄉土氣息濃郁。

另外還有一些曲調最初為某一劇目或某一人物所專唱，並以
此而得名，如〔神調〕、〔張三調〕、〔李四調〕、〔勸夫調〕等，也
是專曲專用，由於這些曲調具有較大的可塑性，逐漸演變，今已
和川調一樣被廣泛運用了。

花燈系統的劇種中二小戲、三小戲的主要唱腔，大多保持民
歌結構的故有風貌，但曲調眾多，色彩豐富，單曲重頭體就逐漸
減少，而逐漸由多曲雜綴體所取代。

二、多曲雜綴體

花燈系統的劇種初期，由於相當重視舞蹈身段，歌舞緊密配
合，音樂呈現歡快活潑的氣氛，發展中因應劇情的需要，增加了
許多不同的情緒變化，便脫離了一劇一曲的原始形態，使用多曲
雜綴體，如湖南花燈戲及平江花燈戲劇目《張三盤姐》中就一邊
演唱了十三首小曲，此種多曲雜綴體曲式，在花燈系中最普遍，
並廣泛的運用，如廣西唱燈戲、四川秀山花燈、四川燈戲、雲南
雲南花燈、甘肅高山劇、玉壘花燈戲、湖南花燈戲、湖北燈戲、
江西萬載花燈戲都有屬於多曲雜綴的音樂曲體。

許多花燈戲音樂雖以民間歌謠曲調為唱腔音樂的基本曲調，
但在逐漸戲劇性強化的發展下，各曲調又有更細緻的分類和特定
用法，使每首樂曲性格漸趨明顯，而有代表性，例如四川秀山花
燈的音樂曲調有一千多首[3]，分為"正調"和"雜調"兩大類。
"正調"為花燈調中直接用於春節拜年的曲調，包括紅燈調和祝
賀調兩部份。紅燈調是花燈班子跳燈前後，舉行的儀式中所唱的

[3] 見《中國戲曲劇種大辭典》第一四三五頁，四川秀山花燈未見於《中國戲曲志・
四川卷》，此乃奇特現象。

調子，內容包括起燈、會燈、看燈、送燈、燒燈等。祝賀調是花
燈班子給主家拜年時所唱的祝詞，內容包括開財門（祝賀主家發
財）、送壽月（祝賀主家長壽）、參匠人（恭賀手藝人）、謝主（酬
謝主家的款待）等，曲調氣氛熱鬧，曲例如下：

曲例二：〔龍纏燈〕

龍　纏　燈
（秀山花燈戲正調類）

$1 = C$

（沙子銓據張建彪演唱記譜）

217

曲例三：〔開財門〕

開 財 門

（秀山花燈戲雜調類）

（李樹廣據張吉成演唱整理記譜）

218

雜調類，多在跳燈中唱完正調後演唱，在花燈調中最常用，所占比例極大，其中有用於歌唱勞動生產的，如〔採茶調〕、〔油茶調〕、〔撻谷調〕、〔一把菜籽〕、〔黃揚扁擔〕等，多歡快明朗。曲例如下：

曲例四：〔上茶山〕

上 茶 山
（秀山花燈戲雜調類）

正（哪）月裡（呀）來上（喲）茶山（哪），採茶（那個）姑娘 採（呀）茶忙（哪呀兒呀）。滿山茶葉綠茵茵，沖杯清茶送哥嚐，沖杯（哪個）清茶送（呵）哥嚐（哪呀兒呀）。

（李樹廣據張建彪演唱整理記譜）

曲例五：〔一把菜籽〕

一把菜籽
（秀山花燈戲雜調類）

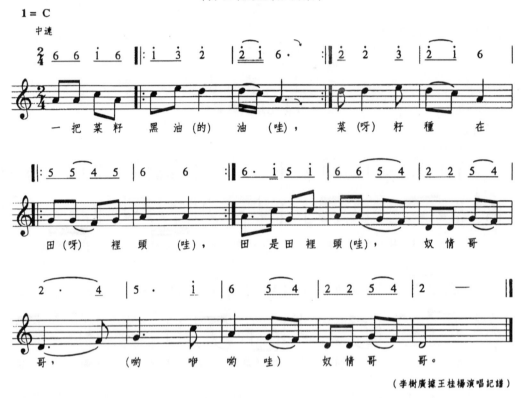

（李樹廣據王桂楊演唱記譜）

　　有用於歌唱愛情的，如〔五更調〕、〔繡花調〕、〔望郎調〕、〔送郎調〕、〔繡荷包〕、〔十望〕、〔十送〕、〔十打〕、〔十愛〕等，多委婉深情。有用於歌唱生活知識、歷史典故的，如〔盤花調〕、〔栽花調〕、〔唱古人〕、〔一把扇子〕、〔十繡〕、〔草〕、〔十字〕等，多為敘說性。有用於控訴的，如〔黃花草〕、〔十二月望郎〕等，多悲流深沉。

　　秀山花燈各種曲調基本屬於五聲音階，以兩個或四個單樂句組成。旋律上下行較勻稱，且呈波浪形起伏，很有律動性，歌唱性強，宜歌宜舞；廣用泛聲，附加詞、呼喚語多用，顯得輕快活

潑，喜慶色彩很濃。

　　另外甘肅玉壘花燈戲音樂是在四川秀山花燈音樂基礎上，兼收當地民歌小調形式而形成的。唱腔音樂結構爲多曲雜綴體，劇中常用的曲調除了分別代表不同性格情緒外，更細分腳色唱腔，是以行當歸類的專用唱腔，有旦、青衣、老旦、小生、武小生、老生、花臉、丑腳等專用曲調，試舉旦唱腔，曲例如下：

曲例六：〔旦唱腔〕

花　音

《二姑娘做夢》二姑娘〔旦〕唱腔

張文英演唱
楊鳴鍵記譜

從花燈戲各種腳色的專用唱腔觀察花燈戲音樂逐漸改變轉為精緻，也已從小戲形成發展成大戲了，但是多曲雜綴的形式卻仍然為花燈戲的主要音樂曲式。

玉壘花燈戲也有表現各種感情的專用唱腔，如表現憂傷難過心情的〔哭板調〕、屬於悲愴情緒的〔哭音平調〕，人物起死回生的〔陰板調〕等。

曲例七：〔哭板調〕

説與　母　親（坭）(啊荷衣荷咳)　　得　知　情。

民歌小調主要配合劇中各種動作、各種情境時演唱,如繡花、趕路、渡船、飲酒等表演。常用的曲調有〔鬧元宵〕、〔懷胎歌〕、〔鬧五更〕、〔換小腳〕、〔雪花飄〕、〔十二月〕、〔下茶園〕、〔開財門〕等。大多屬於 2/4 拍子,二句體或四句體結構,速度中庸,情緒多樣。

曲例八:〔換小腳〕

換 小 腳

《杜桶子接妹》杜蓮蓮〔花旦〕唱腔　　　　　　袁俊德演唱
華　杰記譜

1 = D

奴在（喲）後面（喲）換小

腳,（咿子喲）那（外）小伙子好下作（喲荷）

他來摸奴腳,（外）　　　　　（哎呀咿子喲

哎呀咿子喲) 他 來 摸 奴 腳 (外)

另外甘肅高山劇音樂在曲調上也是配合某一劇目或某一腳色
表達特定戲劇情節的專用唱腔，如撐船擺渡唱〔船曲〕、騎馬行
進唱〔馬曲〕等，另外還有〔酒曲〕、〔車曲〕、〔燈曲〕、〔花花〕、
〔耍耍〕等多種。

曲例九：〔馬曲〕

馬 曲
(跨馬走場專用)

劉建奎演唱
楊鳴鍵記譜

我在京城來的早，(來) 朝裡(哎) 差我
(哎 衣喲 哎是)送報條(衣喲荷咳 呀噢衣 喲)。

唱腔基本多為 2/4 節拍，曲體結構有四句體，也有二句體，
旋律多滑音，更廣用泛聲為其特點。

高山劇唱腔音樂雜綴的曲式，幾乎都以過門為銜接。

曲例十：〔縫補披袈走針線〕

縫補披袈走針線

《繡新春》路雁翎〔女〕唱腔

楊鳴鍵曲

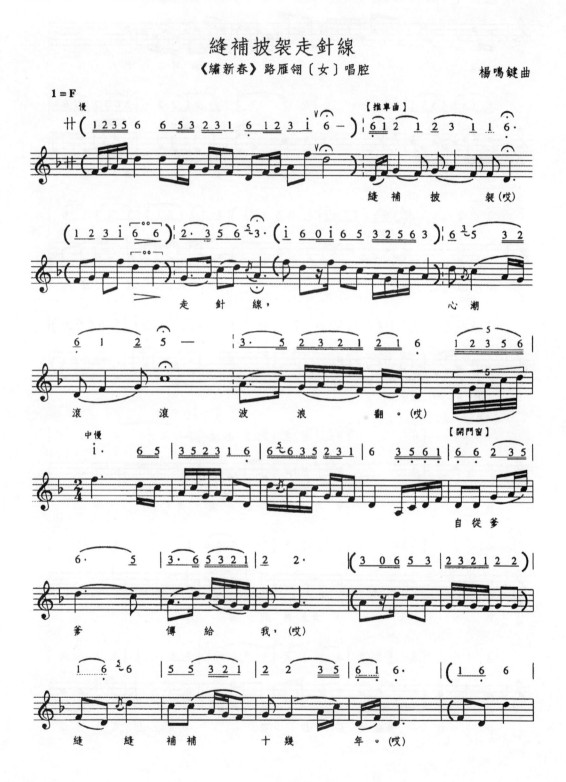

225

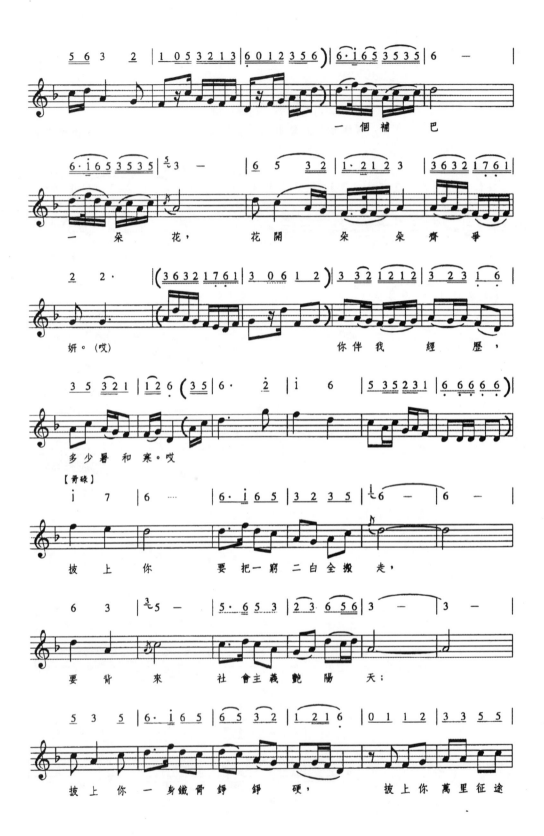

全曲由〔推車曲〕接〔開門帘〕接〔骨碌〕而成，每曲在情緒上分別有不同內涵，中間用過門連接做轉折，使其自然順暢，節拍由散板接 2/4 接散板結束，速度由散到慢接快再轉散，仍保留了我國傳統樂曲的遺風。

三、板式雛形體

小戲音樂中多種系統的音樂都已向板式變化體發展，尤其秧歌系、花鼓系的音樂結構，板式變化體都已得到很好的運用，但在花燈系統的劇種中卻仍以多曲雜綴為主要曲式，一般板式的形式僅有初步的發展，仍屬於雛形的階段。如湖南陽戲音樂中四個流派，上河陽戲、辰河陽戲、澧河陽戲、酉河陽戲中，酉河陽戲的板式體，統稱正調，有〔正板〕、〔悲板〕、〔苦板〕、〔喜板〕之分，是依劇情之性格而分。澧河陽戲正宮調由〔叫頭〕、〔哀子〕、〔導板〕、〔一流〕、〔二流〕、〔三流〕、〔梢腔〕組成，有板式雛型。辰河陽戲則僅有曲調連接，〔一字〕、〔七句板〕、〔趕板〕常連接使用。上河陽戲主要曲調有〔七字句〕、〔五字句〕、〔三字句〕等也無板式變化。

雖然陽戲音樂結構因應劇情內容之需求而有不同板式曲調，但在板式變化上卻沒有更複雜多變的曲式，尚屬板式雛形階段。

貴州花燈音樂唱腔，屬於曲牌體稱“花燈調”，屬於板腔體稱“燈戲調子”。燈戲調子板式單一，上、下句式反覆演唱，用收腔（或稱放板、放腔）結尾。某些曲調也有起腔，如陰二簧的前二句，起〔導板〕作用。另外山坡羊哀子主要用在開頭，也有〔導板〕作用，這都是樂曲漸向板腔體變化的初期，具有板式雛形。貴州花燈常用曲調漸向板式變化發展的有出台調、路調、行程調、數板、正數板、罵板、哭板、一字調、出馬門、陰二簧、山坡羊哀子、四平調等。試舉一例，曲例如下：

曲例十一：〔出台調・中板〕

太陽出來耍耍喜
（選自傳統曲牌生角唱）

1 = F

（出台調・中板）

228

照見(的呀個) 南京(呀哈)

對北(喲的) 京(喲喂),

北京(的呀個) 去 會(呀哈)

毛主(喲)席(是嘛 的 嗬喂, 喲衣喲嗬 喲衣喲嗬喂)

(眾)(衣衣喲嗬喂, 衣衣嘛喲 嗬喂, 喲衣喲嗬衣喲 喂)。

(陶柏生據羅煥然演唱記譜)

四、雜曲與板式變化混合體

花燈戲系統，有板腔體的劇種很少，屬於較精緻細膩音樂的劇種都已發展成大戲，雖保留有花燈的特質和精神，但已逐漸脫離小戲型態，還有一些劇種屬於綜合因素為基礎形成小戲的劇種，不完全是花燈的音樂內涵，因此屬於雜曲與板式混合體的劇種只舉出二例，其一為湖南陽戲，其二為貴州貴州花燈，前文皆說明其二劇種已具板式雛形，有關其雜曲與曲牌的部份在此論述。

湖南陽戲中的上河陽戲和辰河陽戲是屬於雜曲體，酉河陽戲與澧河陽戲具有板式雛形，因此陽戲只屬於雜曲與板式混體，陽戲的調式特點是，上河、澧河以徵、宮調式居多，每首曲調都為單一調式。男女同腔，不同行當各有自已的唱法。酉河、辰河則為男女分腔，女腔為 C 宮之徵、商、宮三種調式，以宮調式為主；男腔多為 F 宮之商調式。男女腔的結合構成調式交替。演唱上，澧河、酉河多用真假聲相結合的唱法，俗稱 "金錢吊葫蘆"。每一句腔的腔末用小嗓翻高八度唱，與常德花鼓戲之 "搭搭腔" 相似。

曲例十二：〔正宮調〕（澧河）

正宮調（澧河）

《平貴回窯》薛平貴〔正生〕唱腔

谷志壯演唱
歌　徒記譜

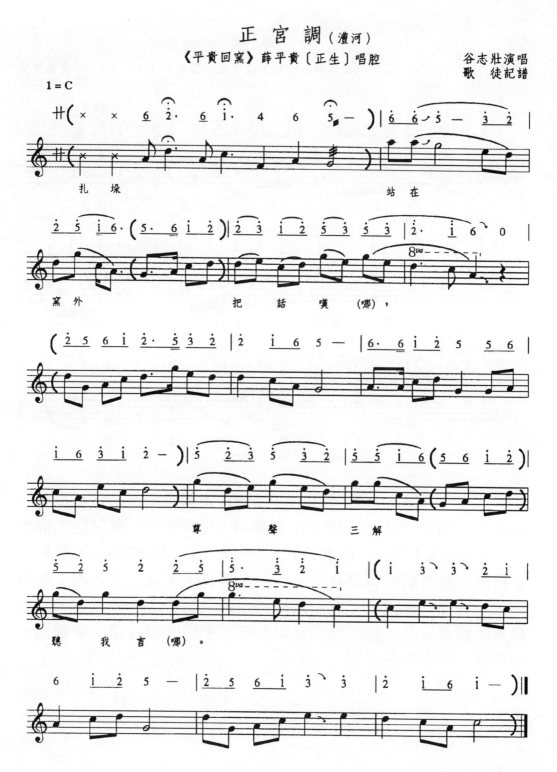

231

曲例十三：〔七句板〕（辰河）

七 句 板 (辰河)

《撿田螺》布仲實〔小生〕唱腔

吳慶忠演唱
歌 徒記譜

1 = C

〔正宮調〕是一流，也爲夾句結構，澧河正調都是這種風格。辰河、上河則用本嗓，腔末不再翻高。〔七句板〕是另腔、商調式，下句轉入 F 宮，它的調式、旋法代表了辰河陽戲的基本特點，＜陽戲＞的正調同川調有一定的淵源關係，尤以〔正宮調〕較爲明顯。辰河、酉河之正調則是同湘西民歌相結合，並以本地方言爲基礎而發展的，較突出的特點是宮系不同的徵、商交替調式。如民歌〔茶山歌〕。

曲例十四：〔茶山歌〕

茶 山 歌

1 = C

遠看茶山像茶 山（勒），像 茶 山（噢），

近看茶 山 像 牡 丹（喻荷荷）。

　　儘管陽戲有民歌雜曲體與板腔體的音樂內容，但同流佈於不
同地域，二曲體仍屬分開體制，並未混合使用於同一劇目中，到
是已具板式雛形的酉河陽戲與澧河陽戲，原屬於雜曲體，某些曲
調已具板式雛形，共本身已是雜曲與板式混合體。

　　貴州花燈戲有燈戲調子（板腔）與花燈調（曲牌），其中燈
戲調子前文已說明，在此不重覆，而花燈調為曲牌和雜曲曲式，
曲調有數百首，常用的有〔四小景〕、〔蘇州姐〕、〔光榮花〕、〔山
茶花兒〕、〔騎驢調〕、〔月調〕、〔一更打扮著花燈〕、〔八月桂花香〕、
〔巧梳妝〕等。

　　用於伴奏的曲牌有〔板頭〕、〔觀音草〕、〔捶鑼〕、〔滿樹紅〕、
〔大、小開門〕、〔陰二簧〕等。因此＜貴州花燈＞的戲調子、花
燈調和伴奏音樂，實具有雜曲曲牌與板式混合體。

五、曲牌體

　　戲曲音樂的發展歷程中，小戲的音樂較具民歌特色，地方性
色彩較強，但逐漸發展中，因汲取其他劇種養份漸趨於精緻而性

格明顯，約制也相形增加。曲牌體的音樂是規範相當嚴謹的曲式，通常用於較成熟的劇種中，花燈戲雖屬於鄉土氣息濃鬱的民間小戲，但有些劇種吸收了說唱音樂的曲牌體，進一步發展，產生性格明確，格律講究的曲牌體結構。如湖南花燈戲，是由民間歌舞的花燈、茶燈、地花鼓和調子發展而成的劇種，清道光三年（1823）《衡山縣誌・風俗》載：

> 新年民間無事，五、六人扮為採茶，另女一唱一酬，互相贈答，以長笛倚之，月琴應之，覺悠揚動聽，不厭其聒耳也。

> 清《嘉禾縣誌》收有咸豐元年嘉禾貢生李鉥《竹枝詞》元宵節近鼓，歌舞台前興欲騰；正月新春無箇事，大家同去看花燈。

清代地方誌書頗多記載當地民間歌舞演出盛況，而湖南花燈戲正是在此種盛況中得到很好的發展。其演出形式大體分為兩種，其一是有腳色的丑、旦劇唱，被稱為地花鼓、竹馬燈、打對子和對子花燈等；其二是聯臂踏歌的集體歌舞，習慣稱「擺燈」和「跳燈」。花燈、地花鼓經過長期衍變，有的吸收戲曲程式規律，逐漸發展成「花鼓戲」；有的則較多地保持著花燈的歌舞特點，搬演戲曲故事，被稱為「燈戲」或「花燈戲」。

　　儘管湖南花燈戲保留較多民間歌舞特點，但在傳唱、表演的過程中，仍融匯了一些說唱音樂、宗教音樂（包括儺腔）及當地地方大戲的音樂，使其音樂曲式多樣而豐富。湖南花燈戲以湘西花燈戲、平江花燈戲和嘉禾花燈戲為代表。因流行地域不同而各有特。

　　湘西花燈戲流行於麻陽、吉首、古丈、大庸、桑植、保靖等地，唱腔包括燈調、民歌小調。燈調是花燈戲的主要唱腔，沿用文花燈（擺花燈）和武花燈（跳花燈）的曲調。習慣分為歌舞型和敘事型。歌舞型燈調節奏明快，曲調活潑、適合歌舞；敘事型

燈調節奏平穩，曲調流暢，適於演唱故事。譜例如下：

曲例十五：〔武花燈〕

四季花兒開

《對子花燈》〔旦〕、〔丑〕唱

谷　志　壯傳腔
佐絨　金鐘演唱
曲辰　劉淡記譜

（合唱）春季花兒開，　花開(是)一(呀)朵來，　一對(呀的個)鴿子兒(喇嗬嗬)

飛(呀)過(的)山(啦)　來(呀)，　　(旦唱)飛呀，噴噴噴(丑)飛呀，噴噴噴

(旦唱)飛　過(的)山來(呀)看(啦)，　瞧見我的小　乖　乖(呀)，

哥兒(丑唱)喂，妹兒，(旦唱)喂，(合唱)恩(啦)愛(呀)恩(啦)愛(呀)真(啦)是(啦)愛，(是)

夏季花兒開。　【武花燈】

曲例十六：〔文花燈〕

十　繡

《對子花燈》〔旦〕唱

陳天高傳腔
向佐絨演唱
蔡　晞記譜

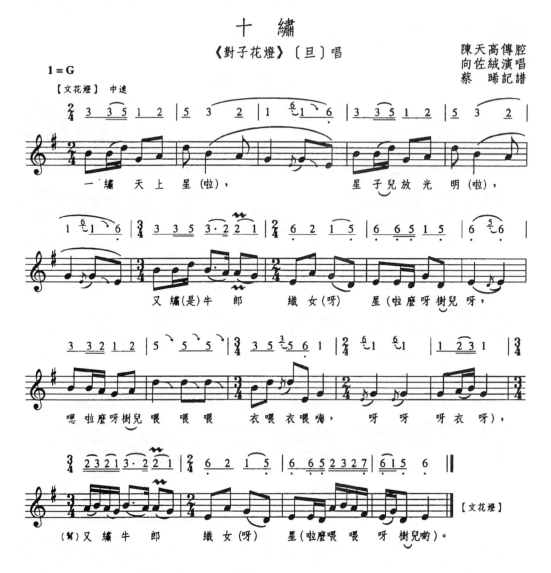

燈調不論武花燈、文花燈都是民歌體結構，有呼應二句式、三句式和起承轉合四句式，也有五句式和長短句式，屬於字數、句數規範不嚴謹，自由多類型的曲式，大多短小精悍，色彩豐富，地方風格濃郁。

民歌小調，是花燈戲音樂重要的組成部份，是從絲弦曲牌、儺腔、陽戲和其他劇種中吸收的曲調。如〔小姐上花園〕、〔娘教

女〕、〔七姐送子〕、〔麻陽縣〕、〔扯扯歌〕、〔永順縣〕、〔出奪板〕、〔大庸縣〕、〔十二月點兵〕等，常直接在花燈戲中作為唱腔用。另外還有不少絲弦曲牌被採用，如〔虞美人〕、〔跌落金錢〕等。當花燈戲借用陽戲曲牌時藝人稱之為：陽戲頭、花燈尾，如《單盤花》中柳二姐唱的〔女正宮調〕、〔翻山調〕就是陽戲正調。湘西花燈戲常用的曲牌還有〔掐菜苔〕、〔虞美人〕、〔五更鼓兒咚〕、〔一更月亮起〕、〔放風箏〕、〔送夫調〕、〔五月裡〕、〔貨郎調〕、〔探花調〕、〔茶花歌〕、〔盤花調〕、〔送報聞〕、〔浪沙調〕等。這些曲調，大都具有特殊個性和表現功能，適應於某些特殊場合。

曲例十七：〔浪沙調〕

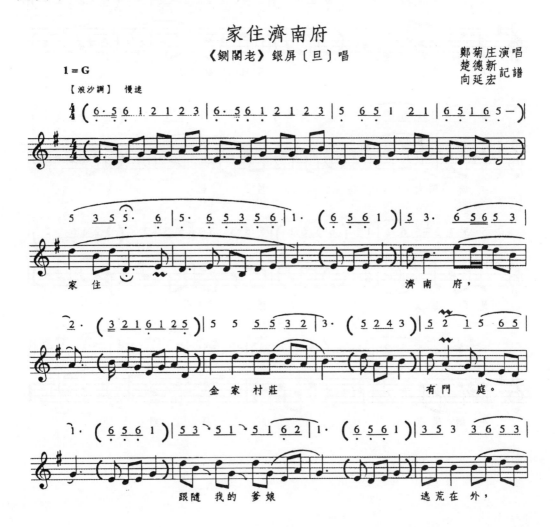

家住濟南府

《鍘閣老》銀屏〔旦〕唱

鄭菊庄演唱
楚德新
向延宏 記譜

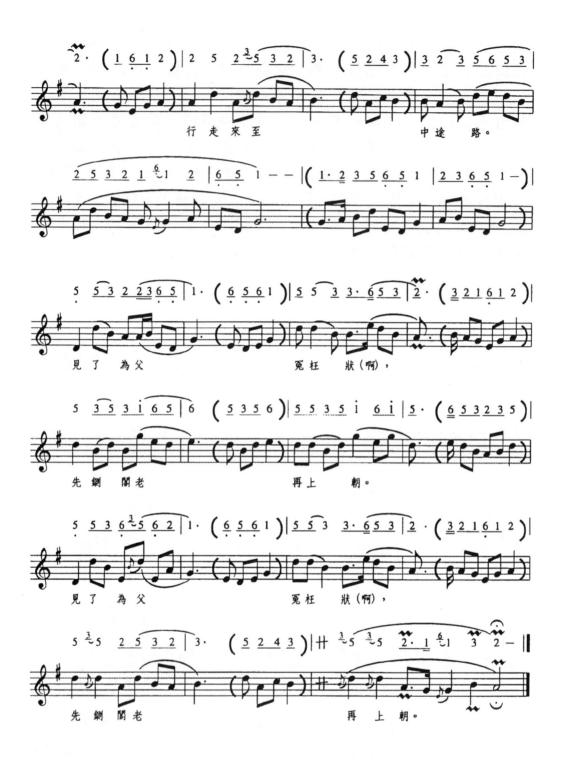

行走來至　　　　中途　路。

見了　為父　　　　冤枉　狀(啊)，

先鍘閻老　　　　再上　朝。

見了　為父　　　　冤枉　狀(啊)，

先鍘閻老　　　　再上朝。

〔浪沙調〕爲一板三眼（4/4）商調式，最後一句爲疊句，句中有長短不一的過門，多用滑音和裝飾音。雖然已具曲牌體初期簡單規律，但並未完全發展爲約制嚴謹的曲牌體音樂，僅介於小調雜曲（粗曲）與曲牌體（細曲）之間的可粗可細之曲牌體結構，因此燈戲不僅有曲牌的音樂類型，又不失民間鄉土氣息。

湖南花燈中的平江花燈戲唱腔包括正調與小調，正調屬於板式結構，小調則用於燈戲中作插段或插曲用。嘉禾花燈是以一首曲調反覆或多首曲調的聯綴、更替來表現戲劇內容的雜曲體。此二種花燈戲唱腔部份較少用到曲牌體音樂，但是伴奏部份則經常使用曲牌音樂，如嘉禾花燈，伴奏曲牌有六十多首，一部份來自民間吹打曲，如〔二道開台〕、〔舞龍曲牌〕、〔舞獅曲牌〕；一部份來自祁劇曲牌，如〔大開門〕、〔哭叫頭〕、〔小過場〕、〔小五對〕等；一部份來自風俗音樂，如〔天鵝過嶺〕、〔哭皇天〕、〔夜三晴〕；還有一部份直接由唱腔演變而成，如〔跌落金錢〕、〔一盤瓜子〕、〔一枝花〕、〔三月三〕、〔娘送女來〕等。

小　結

由上例說明花燈戲音樂已從民間小調雜曲發展爲板式變化，和吸收汲取其他劇種音樂，形成曲牌體的音樂曲式結構，使原先極具鄉土氣息的民間小調雜曲，獲得很好的發展，讓花燈戲音樂曲式有更多的類型和變化。茲將花燈戲劇種的音樂結構、唱腔和主要伴奏樂器列表分述如下：

花燈戲系統劇種的音樂結構類型表

劇種名稱	地域	音樂結構	唱腔音樂	主要伴奏樂器
唱燈戲	廣西	雜曲、小調、曲牌（伴奏）	正板： 小調：山歌、巫歌	二胡、月琴、笛、打擊樂器

秀山花燈	四川	雜曲、小調 曲牌（伴奏）	正調：紅燈調、祝賀調 雜調：小調	早期：噯琴、堂鑼、馬鑼 近期：二胡爲主中西混合樂隊
四川燈戲	四川	小曲 板式 雜曲	胖筒筒腔 種歌腔 小曲雜腔	胖筒筒、大鑼、盆鼓
雲南花燈	雲南	曲牌 嗩吶曲牌、絲竹曲牌、鑼鼓曲牌（伴奏）	民間小調 明清俗曲 戲劇腔調	各地主奏樂器不一 胡琴（滇胡）：彌度、姚安 笛：大姚 筒筒：元謀、巧家、羅平 打擊樂器
高山劇	甘肅	民歌雜綴	小調（曲曲）、曲牌	大筒子、土琵琶爲主、打擊樂器
玉壘花燈戲	甘肅	民歌雜綴	民歌、小調	筒子胡、四弦子、竹笛、打擊樂器
陽戲	湖南	板式雛形、曲牌（伴奏過場）	正調（唱花燈）	瓮琴 鑼鼓
燈戲	湖北	民歌 曲牌（伴奏）	本腔、民間小調、七句半、老生腔、丑行腔	大筒胡琴、大鑼、小鑼、鈸、嗩吶
花燈戲（湘西花燈戲）	湖南	雜曲 曲牌	燈調 民歌小調 說唱 宗教音樂	早期：二胡、低音鈸、低音大鑼、馬鑼、棋子鼓 近期：民族樂隊、打擊樂器
平江花燈戲	湖南	板式 雜曲	正調、川調、打鑼腔 小調	早期：大筒、嗩吶、小鑼、大鑼、大鈔、馬鑼指揮 近期：民旋樂隊、鼓指揮
嘉禾花燈戲	湖南	雜曲 曲牌（伴奏）	正調 小調：本地小調、絲弦小調	瓮琴、二胡、大嗩吶、笛子、三弦、打擊樂器 小型民族樂隊
貴州花燈戲	貴州	板腔體 曲牌體	燈戲調子 花燈調	鼓、筒筒、月琴
萬載花燈戲	江西	雜曲、民歌、板式雛形、曲牌（伴奏）	花燈調、民歌、本調（普通調、平調）	二胡、嗩吶、笛、打擊樂器

肆、採茶戲之音樂結構

前　言

　　「小戲」是由民間勞動階層自己創造、衍進形成，流傳於各地鄉鎮間，這種野生的民間表演藝術也是給鄉間廣大群眾自行欣賞的，因此音樂方面，總選用鄉里間耳熟能詳的民歌小調，爲唱腔上的基礎，形成具有各地特色、風格的小戲劇種。

　　採茶戲是流傳於我國東南丘陵一帶的民間小戲，流行的地域有江西、湖北、廣東、廣西、福建等地，淵源於明清各地山區的採茶歌，並吸收了當地的民間小調和彩燈而形成的劇種，由於早期交通不發達、資訊不便利，各地採茶戲爲多源並起，並在當地獲得很好的發展，因此形成各地採茶戲的音樂特色。

　　在江西省流傳的採茶戲，南昌採茶戲起源於清道光年間南昌民間的“花燈”和十二月採茶調，經燈戲、三腳班、半班等階段而於清末形成；贛東採茶戲淵源於明末武夷山下鉛山的採茶歌，吸收了當地採燈和民間小調，於清康熙年間形成；撫州採茶戲是於清康熙年間由當地民間歌舞、小曲發展而成；贛南採茶戲是明代末年，由贛南安遠縣九龍山的採茶燈發展而成。以上採茶戲劇種，分別形成於不同時期，皆以當地民間歌舞小調爲基礎。雖然地緣接近，但因各地流行曲調不同，而有各自的音樂特色。

　　採茶戲的形成與發展，也有受到其他劇種的影響而產生變化，形成另一種音樂特點。例如受黃梅戲影響而形成的江西都昌、波陽等地的採茶戲，於清乾隆年間傳入景德鎮，乃形成景德鎮採茶戲，萍鄉採茶戲於清乾隆年間由民間彩燈逐漸發展形成後，因安源煤礦開採，湖南花鼓戲傳到萍鄉，使其音樂受很大的影響，具有花鼓色彩；高安採茶戲由高安民間採燈發展，後受贛南、浙江小調及瑞河戲的影響而形成，又武寧採茶戲、吉安採茶戲也分別吸收其他劇種劇目和音樂，形成另一風格。

總之，採茶戲雖以發源各地為劇種命名，其表演形式劇目內容大同小異，都以地方小戲特質呈現，然而其音樂內涵卻差異很大。

著者匯整了有關採茶戲的音樂資料，江西就有十四種之多，分別為：贛南採茶戲、贛東採茶戲、撫州採茶戲、吉安採茶戲、寧都採茶戲、瑞河採茶戲、袁河採茶戲、高安採茶戲、南昌採茶戲、武寧採茶戲、九江採茶戲、景德採茶戲、贛西採茶戲、萍鄉採茶戲等。湖北有、陽新採茶戲、黃梅採茶戲、通山採茶戲、廣東粵北採茶戲、廣西採茶戲等。此外彩調戲，福建三角戲雖不以採戲命名，但實質上是以採茶調為其音樂主體。

採茶戲劇種初期都是以小戲的風格成形，並在各地流傳廣受歡迎。發展期間部份劇種汲取其他劇種的養份而又有各自的發展，有些在音樂上、表演藝術上、劇目上形成各自的風格，有些已從小戲往大戲方向發展。

目前以採茶調為主要形成因素並仍保持小戲特色的有：

1.撫州採茶戲（江西）

2.三角戲（福建）

3.貴兒戲（廣東）

以採茶調為主要形成因素，仍保留小戲特色，但逐漸向大戲發展的劇種有：

1.贛南採茶戲（江西）

2.贛東採茶戲（江西）

3.吉安採茶戲（江西）

4.寧都採茶戲（江西）

5.瑞河採茶戲（江西）

6.袁河採茶戲（江西）

7.高安採茶戲（江西）

8.南昌採茶戲（江西）

9.武寧採茶戲（江西）

10.九江採茶戲（江西）

11.景德鎮採茶戲（江西）

12.贛西採茶戲（江西）

13.萍鄉採茶戲（江西）

14.採茶戲（廣西）

除了以上劇種外，還有一些劇種，是由多元因素形成的，其中也包含了採茶的歌舞樂 [1]，由於本節是以探討採茶戲的音樂結構，因此屬綜合性音樂形成的劇種就不在本文例証之內。

將上述所列各省採茶戲排比分析其音樂結構，有以下四種形式：

（一）單曲重頭體

（二）多曲雜綴體

（三）雜曲與板式變化綜合體

（四）雜曲和板式變化與曲牌綜合體

從以上四種採茶戲音樂結構體的性質，瞭解採茶戲的音樂不僅止於民歌小曲雜綴或重頭的方式，已進入了多種板式變化體和

[1] 由多元因素（包含採茶）形成的劇種屬於小戲的有：鹿兒戲（廣西）含採茶、花燈、民間歌舞；彩調戲（廣西）含採茶、花燈、山歌；粵北採茶戲（廣東）含採茶、花燈、花鼓、民歌；梅縣山歌（廣東）含客家山歌、說唱曲調、民間小曲、採茶等。由多元因素形成小戲，並逐漸向大戲發展的劇種有：黃梅戲（安徽）含採茶、花鼓、秧歌、漁歌、樵歌、花燈；陽新採茶戲（湖北）含採茶、花鼓、小調；黃梅採茶戲（湖北）含採茶、花鼓、道情、高蹺；通山採茶戲（湖北）含採茶、道情、花鼓等八個劇種。

精緻的南北曲牌系統，茲分述如下：

一、單曲重頭體

　　採茶戲大多為小戲劇種，音樂結構有明顯的小戲特點，即使有些劇種已向大戲發展，音樂上加入曲牌體，板腔變化體，但仍然保留了許多小戲的劇目，因此一劇一曲，單曲重頭的音樂曲式，廣泛的運用於採茶戲音樂中，如江西贛南採茶戲、贛東採茶戲、撫州採茶戲、瑞河採茶戲、袁河採茶戲、高安採茶戲、武寧採茶戲、九江採茶戲、景德鎮採茶戲、贛西採茶戲等，另外福建的三角戲、廣西採茶戲、廣東貴兒戲、等都有專劇專曲的單曲重頭曲式。茲舉廣西採茶戲為例。

　　廣西採茶戲在乾、嘉年間盛行於玉林、欽州等地。每逢農閒或過節，鄉民們在晒谷坪演歌舞小戲，故又稱“禾堂戲”，由一男子扮茶公，兩男童扮茶娘，即一丑二旦，前者舞紙扇和錢鞭，後者挽花籃舞手帕，結伴穿插於舞獅、舞龍隊伍之中，唱〔十二月採茶〕，唱竹馬、唱麒麟，場面熱鬧，表現了茶農一年四季的甘苦和祈福的願望。

　　採茶戲音樂是由“茶腔”和“茶插”兩類腔調和伴奏曲牌及鑼鼓樂組合而成的。

　　茶腔：玉林地區稱“茶腔”；欽州地區稱“茶祖”，為採茶戲的主要唱腔形式，還包括了〔開荒〕、〔點茶〕、〔探茶〕、〔摘茶〕、〔十二月採茶〕、〔炒茶〕、和〔送哥賣茶〕等，這些唱腔大部份是從〔十二月採茶〕和〔正茶〕等派生出來的，用途廣、風格突出，既可抒情又可敘事，更宜於載歌載舞。

曲例一：〔十二月採茶〕

十二月採茶
《十二月採茶》茶公〔小生〕唱腔

甘福華演唱
王保威記譜

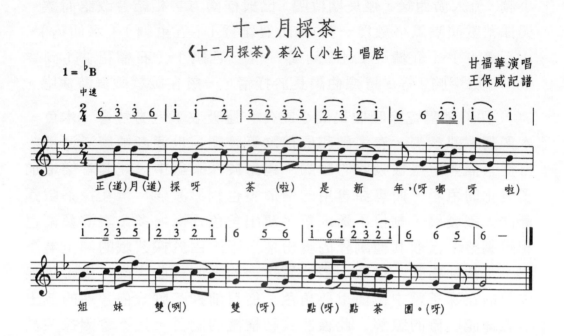

〔十二月採茶〕是《十二月採茶》小戲劇目的專用曲調，一板一眼 2/4 二句式，上下句均落 La 音爲羽調式，多用泛聲切分節奏和小跳旋律，活潑中鄉土氣息濃，其音樂結構與廣東貴兒戲的《採茶》小戲劇目的〔採茶調〕極爲近似，或許同出一源。

曲例二：〔採茶調〕

正月採茶是新年
《採茶》姊妹〔女〕合唱

徐兆漢演唱
孔少英
盧如成記譜

茶插：即在唱採茶中插入的雜腔小曲，多是江南一帶的民間小調，流入廣西後，經長期傳唱，已與桂南方言相結合改語而歌，與採茶戲演唱風格融爲一體。如〔賣雜貨〕、〔五更調〕、〔水仙花〕、〔玉美人〕、〔紅繡鞋〕、〔四小景〕、〔一匹綢〕、〔石榴花〕、〔到春來〕、〔四平腔〕等。這類曲調長於抒情，一般在載歌載舞時演唱。

採茶戲唱腔除吸收民間小調外，還吸收了地方快書、木魚、木偶調、麒麟調、春牛調和風俗歌等腔調，也逐漸被廣泛運用。自從茶插與這些被吸收的腔調，運用於採茶戲中，使其音樂增加了變化的色彩，而專曲專用的情形，也相形減弱。但在採茶戲逐漸向大戲發展，劇目不斷創新，演出角色逐漸增多，表演藝術也相繼調整，汲取其他劇種的養份情形下，由於採茶戲的鄉土氣息濃，生活性極強，這種小戲特質之一的一劇一曲音樂結構，仍很強勢的在採茶戲中扮演重要角色，從目前採茶戲分佈各地的演出形態即能明確的瞭解，此種曲式結構體的劇目，是不會因採茶戲逐漸發展壯大而消失的。

二、多曲雜綴體

採茶戲音樂在長期演變中，和彩燈、竹馬、舞獅等歌舞相結合後，發展成多曲雜綴體已有很長的時間，並廣泛運用此音樂曲體，幾乎流行於各地的採茶戲音樂唱腔都是由＂正調＂與＂雜調＂結合運用，二者本身已是不同音樂結合的形式，而正調與雜調又分別由不同的曲調組合而成，例如：江西撫州採茶正調有本調、撫調、單台調、川調；雜調有南詞、北詞、小曲、曲牌。寧都採茶戲正調有川調、才郎別店調、青龍山調、毛朋調、過界嶺調；雜調有南詞、北詞、茶歌、燈歌、山歌等。南昌採茶戲正調有下和調、本調、凡字調；雜調有傳統小戲腔調、燈歌小調、高腔、漁鼓調等。以上例証多得不勝枚舉，請詳見附表，而正調與雜調中的各個曲調除板式體外，又分別由多首小曲或曲牌所構成，形成多曲雜綴體的音樂曲式。

江西贛南採茶戲就是屬於多曲雜綴體的典型代表。贛南採茶戲是江西省影響較大的一個地方劇種，舊稱"燈子"、"茶籃燈"和"三腳戲"。贛南地區自古盛產名茶，隨著茶葉生產的發展，採茶歌聲也同時不斷傳唱，不斷發展。明萬歷年間，這種歌曲就成為席間助興演唱藝術。聯唱形式的〔十二月採茶歌〕，從正月依次唱到十二月的稱"順採茶"；從十二月逆唱到正月的稱"倒採茶"；唱春夏秋冬的稱"四季茶"。此時粵東地區的採茶燈也傳入贛南，與採茶歌和一些民間藝術相結合逐漸變成歌舞小戲。具有鮮明的地方特色和濃鬱的生活氣息，劇目大多是贛南採茶人民自編的傳統小戲，反映贛南農民的勞動過程和一些生活片段，多為喜劇。這些劇目並不靠完整故事和離奇情節來吸引觀眾，全靠演員的幽默、詼諧和生動活潑的表演、唱腔取勝。

　　贛南採茶戲的唱腔音樂，可分為茶腔、燈腔、路腔和雜調四大類，各類腔調中又包涵多首民歌小曲的曲調、為多曲雜綴的曲式結構。

　　茶腔現存六十一首曲，常用的有〔牡丹調〕、〔上山調〕、〔勸郎調〕、〔三句板〕、〔班鳩調〕、〔數板〕、〔打鞋底〕、〔繡花〕、〔山歌〕等。

曲例三：〔牡丹調〕

去(呀 你個)出門　　本當(你個)做 生 意,

家中 (喲你個)事(呀)情　(該就你個)全 靠 你,

家中 (喲你個)事(呀)情　(該就你個)全靠喲荷　你。　(下略)

曲例四：〔上山調〕

1 = C

【上山調】

選自《挖筍》爆腦子唱段
（張宇俊演唱）

響 咚(喲)　　　叻(你個)鬧咚(喲　叻)

實在(你個)去 進 坑,(呀衣啊 嗨)

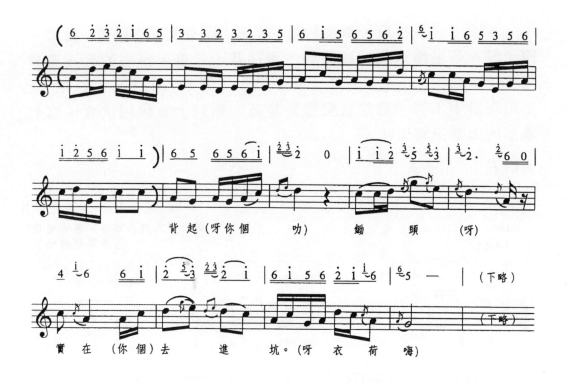

背起（呀你個　叻）　鋤　頭　（呀）

實 在 （你個）去　　進　坑。（呀 衣 荷　嗨）

　　〔牡丹調〕以及〔上山調〕除少數爲商調式、羽調式外，大部份爲五聲徵調式，前者爲起、承、轉、合四句式，後者爲上下句式，除此之外，尙有五句的結構形式，即在第四句後面通過一個附加句過渡到第五句上結束。此二調爲茶腔典型的結構形式。

燈腔：主要指燈子戲節目所用的腔調，如馬燈、龍燈、獅燈、擺子燈、茶籃燈以及採蓮船等，現存八十三首。常用的有〔春景天〕、〔雙牽手〕、〔鬧五更〕、〔報茶名〕、〔問茶名〕、〔五月踩地〕、〔姐在房中〕等。燈腔音樂特點是高亢熱列，旋律起伏大，富有濃郁的山野田園風味。

曲例五：〔春景天〕

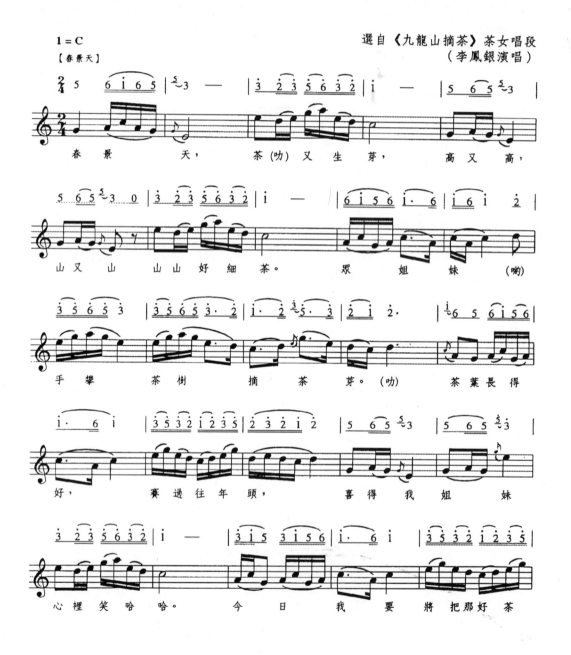

250

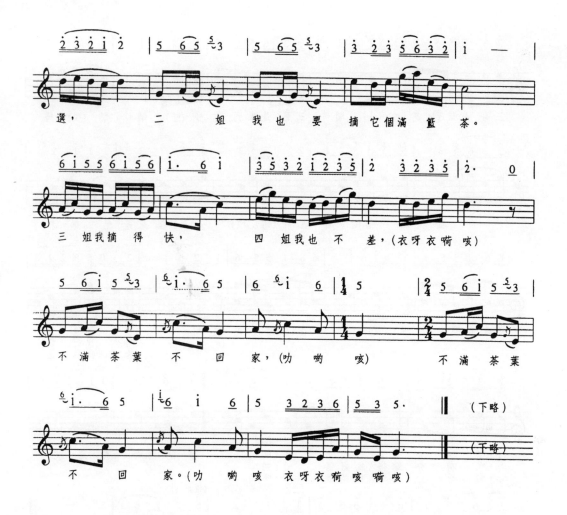

選，　　　　二　姐我也要　摘它個滿籃茶。

三 姐我摘 得 快，　　　四 姐我也不 差，(衣呀衣嗬咳)

不滿茶葉不 回 家，(叻喲 咳)　　　不滿茶葉

不 回 家。(叻 喲 咳 衣呀衣嗬咳 嗬咳)

曲例六：〔鬧五更調〕

1 = C

選自《九龍山摘茶》茶童唱段
（盧聖陀演唱）

〔鬧五更調〕

一 更裡 來　　童 郎思想 妹，

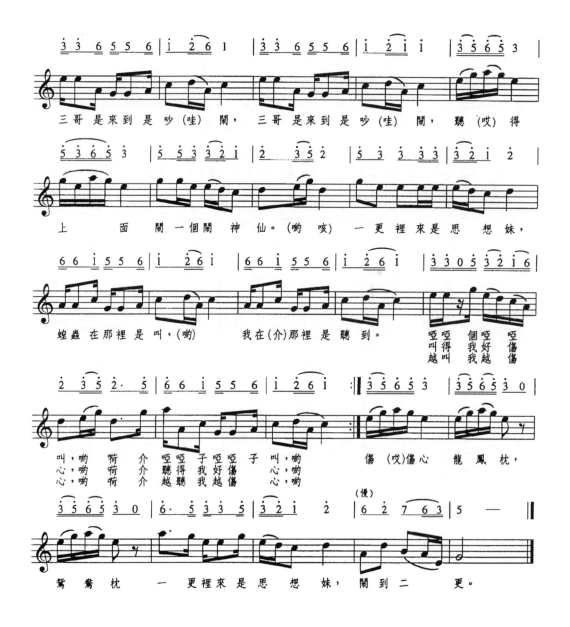

三哥是來到是吵（哇）鬧，三哥是來到是吵（哇）鬧，聽（哎）得

上　　面　　鬧一個鬧神仙。（喲咳）一更裡來是思想妹，

螅蟲在那裡是叫，（喲）我在（介）那裡是聽到。啞啞個啞啞

叫得我好傷
越叫我越傷

叫，喲　荷介啞啞子啞啞子叫，喲　　傷（哎）傷心龍鳳枕，
心，喲　荷介聽得我好傷　心，喲
心，喲　荷介越聽我越傷　心，喲

鴛鴦枕　一更裡來是思想妹，鬧到二更。

　　二曲例皆爲徵調式，通常也有宮調式和少數羽調式或商調
式，多爲一板一眼（2/4）節奏，〔春景天〕常使用裝飾性滑音，
增添茶女旦角的嬌媚氣息。

　　路腔：是由其他地區流傳進贛南採茶系統，一些曲調與湖南
零陵花鼓戲的走場牌子有密切關係，因此其過門稱爲“湖南托
子”；還有少數曲調與廣西彩調同源。現存曲調四十首。

曲例七：〔路腔〕片段

選自《上廣東》表哥唱段
（許為雄演唱）

路腔多泛聲，旋律多滑音輕快活潑，歡樂幽默，更增加採茶戲詼諧的特色，常用於人物行路時演唱。儘管路腔從外地傳來，但長期受贛南地方語言與當地音樂的影響，已形成當地音樂風。

雜調：是指一般的民歌小調，來源甚廣，既有流行於江西的民歌小調，也有在全國廣為傳唱的里巷歌謠，如〔茉莉花〕、〔鳳陽花鼓〕等，這部份曲調在傳統劇目中一般不作主腔使用，是穿插於劇情中，使採茶戲音樂多曲雜綴曲式呈現更豐富的色彩。

另外，江西萍鄉採茶戲也是多曲雜綴的曲式，約於清乾隆年間形成，每逢新春佳節，舉行"採茶燈"的活動，由兩個旦腳扮演茶花娘子，手持茶花燈，邊歌邊舞，一個小丑手持紙折扇，在二旦之間插科打諢，談笑逗趣。其後發展成"牛帶茶燈"[2]，又受贛南採茶戲和湖南花鼓的影響，逐漸從小戲向故事完整的"正戲"發展。

萍鄉採茶戲與湖南花鼓戲的匯合，再經過發展，形成兩個不同流派。其一流行於淥水流域的一支，吸收了湖南花鼓的特色，唱腔、道白用帶萍鄉音的湖南話。其二是袁水流域的一支，仍用當地方言演唱，兩派均無專業班社，以演出小戲和折子戲為主，一九四九年後才陸續有專業劇團，演出整本大戲。

萍鄉採茶戲的唱腔分為正調、雜調和小調三大類，為多曲雜綴曲式。

正調有〔神調〕和〔川調〕，多用於折子戲和正戲，其中〔神調〕有〔老神調〕、〔反神調〕、〔還魂調〕、〔十字韻〕等變體。用作神鬼角色演唱得名。

[2] "牛帶茶燈"為萍鄉採茶戲的雛型，是由二旦飾茶花娘子，丑扮耕田農人，配合紙扎的耕牛一起表演載歌載舞的簡單故事，唱時胡琴與笛相和，有鑼鼓與嗩吶伴奏，還有數人幫腔。

曲例八：〔老神調〕

選自《四姐下凡》魯班仙師唱段
（藍家祺演唱）

255

　　〔老神調〕是一板三眼上下句結構，而上下句均為對稱的四小節，腔後帶過門時上句一般落 Do 或 Sol，下句落 Re；腔調轉入敘事而不帶過門時上句一般落 Do，下句落 Mi，結束句的節奏和節拍較自由，而且使用帶襯字的拖腔，旋律多用跳進，色彩蒼勁豪放。

　　〔反神調〕為〔老神調〕之反弦調，保持一板三眼的拍式，和上下句結構，但旋律則較多級進，色彩柔和婉轉，帶過門的腔上句一般落 Re，下句落 La；不帶過門的腔，上句落音較自由，下句落 Do，結束落 La。由〔反神調〕演變的〔還魂調〕，則成為典型的上下句結構，上句落 Mi，下句落 Do，旋律常用下行級進，

色彩哀怨淒涼。〔十字韻〕和〔神調〕結構相同，也是上下句、下句落音較自由，一般落 Re，下句落 Sol，長於敘事。

　　〔川調〕是一變化多，表現力強的基本調，結構為上下句，但有兩種類型：其一是用"半句子"唱法的單腔句，實際上只有一個腔句，但其間分成兩個對稱的腔節，節間又用對稱的過門分隔，每個腔節只唱半句唱詞，有〔陰魂調〕、〔兩板半〕和〔單川調〕，以〔單川調〕為例。

曲例九：〔單川調〕

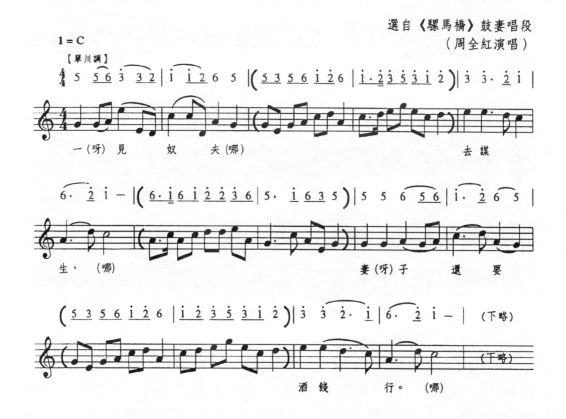

選自《騾馬橋》鼓妻唱段
（周全紅演唱）

　　唯〔兩板半〕是結束句用"整句子"唱法，即句間不再用過門分隔。其二，是用"整句子"唱法的雙腔句，即每句唱完後接過門。如〔川調正韻〕。

曲例十：〔川調正韻〕

選自《藍橋會》韋開元唱段
（胡愛萍演唱）

屬於第二種類型的還有〔服藥調〕、〔梁山調〕、〔南山調〕、〔北
山調〕、〔陰調〕、〔一字調〕、〔思行調〕、〔產子調〕、〔四板〕等變
體。〔川調〕上句一般落 Re，下句落 La，結束句落 Re。又有“正
韻”與“派韻”之分，二者基本形態相同，旋律大同小異。其變
體雖基本結構相同，但調式和腔句的落音則有不同變化，才能有
不同音樂色彩。如〔服藥調〕，一般上句落 Mi，下句用於起腔或
收腔時落 Sol，用於中間時則落 La，也有“正韻”與“派韻”之

258

分，"派韻"的上句一般落 La，下句落 Sol。

曲例十一：〔服藥調派韻〕

選自《服藥》梅香唱段
（游天燕演唱）

1 = C

【服藥調派韻】

在高堂　領過了　韓姑娘的命，

（下略）

她叫奴到　長街　請（呀）先生。（哪）　（下略）

從以上正調的音樂結構瞭解採茶戲音樂已趨於多變的複雜形式，並分別有特定的調式結構。

雜調：主要指傳統小戲或折子戲所用的腔調。有〔反情調〕、〔勸夫調〕、〔勸姑調〕、〔嫂子調〕、〔送妹調〕、〔回門調〕、〔過江調〕、〔篩茶調〕、〔張三調〕、〔大送郎〕、〔小送郎〕等數十首。此類腔調樂曲結構靈活多樣，調式色彩豐富，唱詞有十字句、七字句和五字句，並經常使用重句反覆和襯詞。例如〔茶燈調〕

曲例十二：〔茶燈調〕

選自《茶燈》茶花娘子唱段
（馬亦可演唱）

1 = C

【茶燈調】

正　月(個)採　茶　是香新年採，（哪）
二　人　就採　把茶帶　採頭，（哪）
二　月(個)採茶子　香龍千百　萬，（哪）
王　孫公　子　千百萬，（哪）

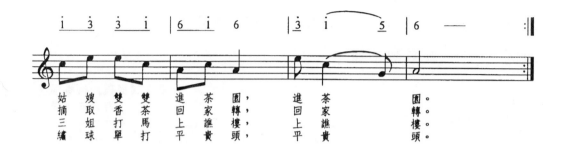

雜調還包括一些外地傳來的戲曲腔調，如〔衡州調〕、〔打鑼腔〕等。此外還有一些吸收皮影戲的歌腔，有〔花旦歌腔〕、〔小生歌腔〕、〔老生歌腔〕、〔婆旦歌腔〕等不同角色在特定情景中的唱腔。

小調類，則主要指傳統劇目中用作插曲的民歌小曲，如〔十杯酒〕、〔洗菜心〕、〔銅錢歌〕、〔十繡〕、〔十月望郎〕等。還有部份明清俗曲的詞調，如〔摘葡萄〕、〔鐵馬兒〕、〔下棋盤〕、〔放風箏〕、〔西宮詞〕、〔四季相思〕、〔梳妝台〕、〔鬧才郎〕、〔巧人兒〕、〔哭五更〕、〔美女攔江〕等。這些小調穿插於雜調的唱腔中構成萍鄉採茶戲多曲雜綴的音樂曲式。

三、雜曲與板式變化體

採茶戲劇種中，大多數都已形成板式變化的音樂結構，但仍保有傳統的雜曲小調共同穿插於劇目中，形成音樂綜合曲式。但因各劇種中的板式各有不同的變體，而有簡單板式變化與多種板式變化兩種，前者有江西吉安採茶戲、寧都採茶戲、袁河採茶戲、撫州採茶戲、瑞河採茶戲、高安採茶戲、景德鎮採茶戲、贛西採茶戲，福建三角戲等。後者有江西贛東採茶戲、南昌採茶戲、武寧採茶戲、九江採茶戲等。茲各舉一例說明如下：

江西吉安採茶戲就是雜曲與簡單板式變化綜合體的音樂結構，其原始形式分為花鼓燈和三腳班兩種，二者合流後又受吉安戲、湖南湘劇、京劇以及新余花鼓班的影響逐漸由小戲發展成有

歷史劇等的大戲，其唱腔曲調主要為花鼓探茶調與川調兩類。

　　花鼓探茶調是以民間小曲的曲調所構成，大多因戲而得名，如〔秧麥調〕、〔補背調〕、〔別店調〕、〔青龍山調〕、〔毛朋調〕、〔拜年調〕、〔服藥調〕等。曲調中有簡單的節奏變化，如〔簡板〕長於敘事。

曲例十三：〔秧麥調〕

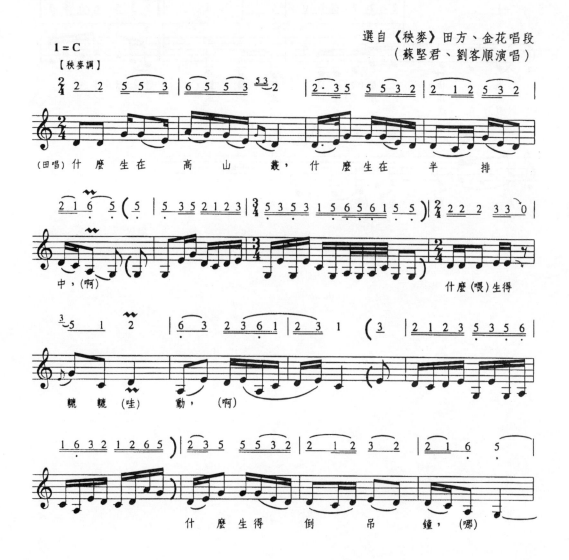

選自《秧麥》田方、金花唱段
（蘇堅君、劉客順演唱）

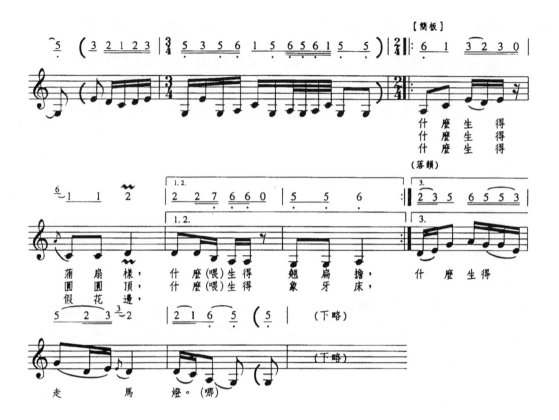

【简板】

什麽生得
什什麽生得
什麽生得

（落韻）

蒲扇樣，　　什麽（喂）生得　翹扁擔，　　什麽生得
圆圆頂，　　什麽（喂）生得　象牙床，
假花邊，

走馬燈。（哪）　　（下略）

曲例十四：〔別店調〕

選自《菜鳴鳳醉店》杏花女唱段
（劉金山演唱）

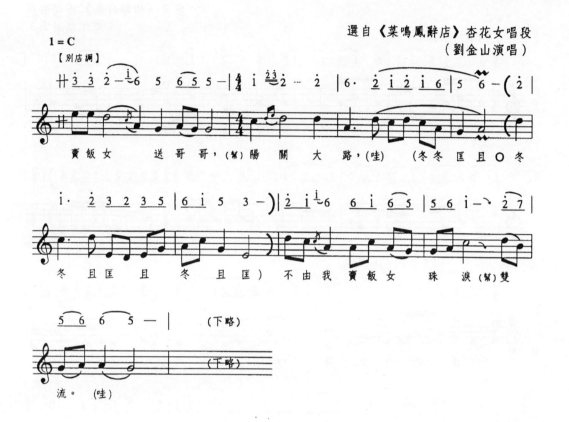

1 = C

【別店調】

賣飯女　　送哥哥，(幫)陽　關　大　路，(哇)　(冬冬匡且〇冬

冬且匡且冬且匡)不由我賣飯女珠淚(幫)雙

流。(哇)　　　　　(下略)

263

曲例十五：〔拜年調〕

選自《四郎拜年》四郎唱段
（黃光烈演唱）

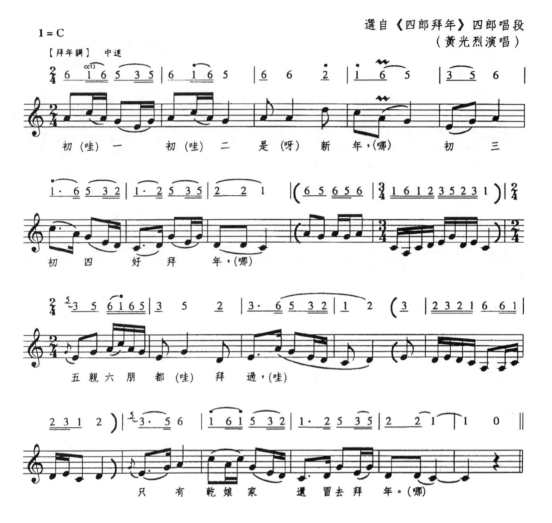

初（哇）一 初（哇）二 是（呀）新 年，（哪） 初 三

初 四 好 拜 年，（哪）

五 親 六 朋 都（哇） 拜 過，（哇）

只 有 乾 娘 家 還 冒 去 拜 年。（哪）

　　花鼓茶調的音樂經常更換拍式，2/4 與 3/4 頻繁更換，多爲
徵調式，其次是宮調式，曲例一中的〔簡板〕爲上下句式，一板
一眼，主要有兩種結構，其一是四句體結構（如譜例十三、十四）；
其二是上下句結構（如曲例十五）。

　　另有川調包括〔快川調〕、〔慢川調〕、〔反川調〕（又名凡字
調）、〔川調倒板〕（又名大哭頭）、〔川調簡板〕（又名川調數板）、
〔神調〕等。是以川調的曲調爲基礎，而在節奏、力度、速度和

音樂結構上加以板式的變化而形成多種曲調，屬於簡單的板式變化體。

　　由以上屬於雜曲的花鼓採茶調和簡單板式變化體的川調結合的音樂類型，在採茶戲音樂中普遍的被運用。

　　江西贛東採茶戲音樂結構是雜曲與多種板式綜合體的形式。是源於上饒地區鉛山縣，在當地民歌、茶歌和採茶燈的基礎上，再吸收湖北黃梅戲音樂發展而成。唱腔可分為正調與採茶調兩類。

　　正調包括〔湖廣調〕與〔凡字調〕，〔湖廣調〕是具有多種板式的腔調，其中常用的有〔湖廣本調〕、〔搜介〕、〔疊板〕、〔哭板〕、〔散板〕、〔導板〕等。

曲例十六：〔湖廣本調〕

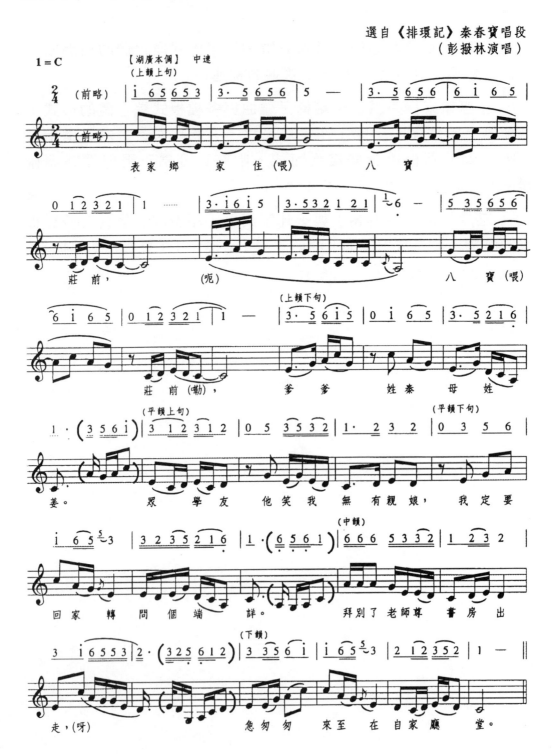

選自《排環記》秦春寶唱段
（彭撥林演唱）

266

〔湖廣本調〕唱腔結構包括上韻、平韻、中韻和下韻。其中上韻與平韻又各由上下句組成男女腔。男腔爲宮調式，女腔爲徵調式，同屬五聲音階，均爲劇種主要唱腔。

曲例十七：〔搜介〕

　　〔搜介〕速度快的上下句結構，有板無眼（1/4），上句可使用重覆句，並以打擊樂伴奏，或使用幫腔，以表現熱烈緊張的氣氛。

曲例十八：〔疊板〕

選自《王百萬討板》王百萬唱段
（彭撥林演唱）

可憐我 挨了多少打和 罵，吃過多少 剩菜剩飯 充 飢 腸。

〔疊板〕以七字、十字句為主，一板一眼（1/4），上句一拍為板起，第二拍為眼起，腔調接近口語，唱詞可有較大的伸縮彈性，長於敘事。

曲例十九：〔哭板〕

選自《排環記》紅梅唱段
（汪木林演唱）

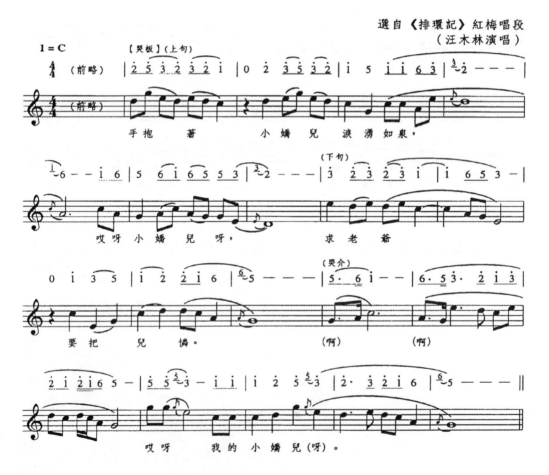

手抱著 小嬌兒 淚湧如泉，

哎呀小嬌兒 呀，　　　求老爺

要把兒憐。　　（啊）　　（啊）

哎呀 我的小嬌兒(呀)。

268

〔哭板〕由兩個長短不同的樂句組成，演唱時旋律起伏大又常加顫音，有時加插"哭介"，表現淒厲、哀傷之情。

〔凡字調〕本身又有〔正板〕、〔慢板〕、〔疊板〕、〔哭板〕等多種板式，是一種表現悲苦憂傷，氣氛低沉的腔調。

曲例二十：〔凡字調正板〕

選自《山伯訪友》祝英台唱段
（童年水演唱）

以上是正調的湖廣調與凡字調分別都有多種的板來變化體，並分別適於表現贛東採茶戲的各種情境，加強了採茶戲的音樂氣氛，另外屬於雜曲的採茶調，是贛東採茶戲小戲曲調的統稱，包括茶歌、燈歌、民歌小調及傳統小戲的專用曲調。

從資料顯示採茶戲音樂雖然多具有雜曲與板式變化的綜合體，但幾乎是分別用於不同的劇目中，例如採茶調的雜曲體多用於鄉土小戲，而正調通常都用於發展成熟的正戲或歷史劇中，是否有些劇種是二種唱腔皆使用的，和如何銜接法則有待深入探究。

269

四、雜曲和板式變化與曲牌綜合體

　　前已論及採茶戲的劇種幾乎都以雜曲和板式變化綜合體爲主，但是也有些採茶戲含融了南北詞的曲牌體，一般小戲劇種其音樂多以具鄉土氣息的民歌小調爲表現主體，甚或發展成約制較鬆的曲牌體別，通常曲調本身性格並不明顯，才能一劇一曲的反覆同一曲調，表現整齣劇的不同情境，不同劇情內容。前所論述的秧歌系音樂、花鼓系音樂皆如此，雖然花鼓音樂也有南北曲詞曲牌體系統與雜曲融合，但終究是少數的幾個劇種。然而採茶系的劇種雜調中，多數含雜曲與南北詞中約制嚴謹的曲牌體音樂或道情，如江西撫州採茶戲、吉安採茶戲、寧都採茶戲、瑞河採茶戲、袁河採茶戲、高安採茶戲、南昌採茶戲等劇種中都是板式變化和雜曲與曲牌體的綜合音樂結構，有關板式變化體和雜曲體，前文已詳細論述，此處不再重覆，這裏討論曲牌體音樂在上述採茶劇種中使用的情形。

　　撫州採茶戲音樂唱腔分爲正調和雜調兩類，其中雜調可分爲四種：其一爲花鼓採茶調，一般爲雜曲小調，常用於一劇一曲。其二爲文詞，含〔南詞〕與〔北詞〕的曲牌體音樂，是三腳班後期吸收入採茶戲，與宜黃戲、贛劇的南北詞大同小異，由於旋律優美，深受群眾喜愛，如今已是大戲（特別是宮廷戲）中的主要唱腔之一。其三是從撫河大班中吸收的一部份曲牌，如〔一支引〕、〔水門曲〕等等，這已是發展成熟，約制嚴謹的曲牌體音樂，但在採茶戲中僅在特殊場合才偶爾用之。其四爲小調，包含部份單台戲用的〔數天下圖〕、〔打哩蓮花〕、〔郎想〕、〔打彩〕等小調外，還有一些當地流行的民歌或明清小曲，如〔十二月採茶〕、〔十杯酒〕、〔四季相思〕、〔照花台〕、〔銅錢歌〕、〔九連環〕等，一般只作戲中插曲使用。

　　另外撫州採茶戲的伴奏音樂初期只有鑼鼓，三腳班後期半班興起後，大量吸收了傀儡戲、宜黃戲和民間吹打的曲牌，如〔大

開門〕、〔小開門〕、〔傍妝台〕、〔滾龍珠、〕、〔大得勝令〕、〔將軍令〕、〔萬年歡〕、〔回回曲〕、〔水底魚〕、〔上高樓〕、〔白浪沙〕、〔風入松〕等。

　　吉安採茶戲音樂唱腔分爲花鼓採茶與川調和雜調，其中雜調包括高腔、南北詞和民歌小調。高腔吸收吉安大班的部份曲牌，如〔桂枝香〕、〔山坡羊〕等，但影響不大，後逐漸被淘汰。南北詞，由於曲調流暢，結構較簡單，表現力豐富，故一直被沿用。民歌小調有〔十杯酒〕、〔湖南走江西〕、〔瓜子仁〕、〔枝子打花〕等，一般都作戲中插曲使用。

　　吉安採茶戲的過場曲牌，現存五十首（包括吹奏曲牌和絲弦曲牌），其中有來自大劇種中用的曲牌，如〔朝天子〕、〔傍妝台〕、〔哭皇天〕，也有一部份吸收民間吹打樂，如〔鬧金街〕、〔八板子〕等。

　　寧都採茶戲的唱腔分正調與雜曲，雜曲包括〔南詞〕、〔北詞〕以及茶歌、燈歌、山歌等，其中茶歌、燈歌、山歌皆爲民間小曲，多作插曲使用。而〔南詞〕、〔北詞〕則爲曲牌體，演唱時不分角色，並有簡單的板式變化，如〔快板〕、〔簡板〕等。

　　寧都採茶戲過場牌子比較豐富，分嗩吶牌子和絲弦牌子，嗩吶牌子有近七十首，大都源自民間吹打樂，多與鑼鼓結合演奏，其中一部份吸收了道場音樂，如〔玉芙蓉〕、〔普天樂〕、〔四門子〕、〔朝天子〕、〔玉梵青廣韻〕、〔西皮鑼鼓〕等。絲弦牌子有〔一枝花〕、〔小桃紅〕、〔九連環〕、〔八板頭〕、〔小過場〕等。

　　瑞河採茶戲唱腔分正調與雜調兩大類，其中雜調包括燈調與高腔，燈調指民間燈彩小調，在小戲中爲專曲專用，一劇一曲。高腔來源於瑞河大班戲，與採茶調相同只用鑼鼓伴奏，都有幫腔，屬於曲牌體，常用的有〔桂枝香〕、〔天下樂〕、〔孝順歌〕、〔江城子〕等，不分行當，曲牌結構一般由曲頭、滾唱和曲尾組成，有時還運用散唱。

曲例二十一：〔桂枝香〕

選自《毛洪記》張云英唱段
（皮金秀演唱）

瑞河採茶戲原無伴奏曲牌，後借用瑞河大班劇目中的吹打音樂，分小吹（海笛）、大吹（嗩吶）、橫吹（笛子）等多種，曲牌有〔解九連環〕、〔天官賜福〕、〔八板頭〕、〔錦上花〕、〔鬧元宵〕等。有的曲牌夾有鑼鼓非常熱鬧。

袁河採茶戲的曲調包括雜調、正調和高腔三類，其中高腔來自湘劇，又受弋陽腔影響，旋律高揚，在大戲中常為皇帝、法師、神鬼和江湖先生等角色出場時演唱，常用曲牌有〔小高腔〕、〔漢大腔〕、〔高腔〕、〔夢調〕等，還有簡單板式。

高安採茶戲唱腔分本調、採茶調和雜調數種。其中雜調有屬於曲牌體的唱腔，包括道情、文南詞和民歌小調。〔道情〕，源於民間說唱，是發展成熟的曲牌系統，旋律悲慘哀怨，長於敘述，是高安、樟樹、豐城一帶盲藝人演唱"坐堂戲"的主要曲調。〔文南詞〕亦稱〔南北詞〕，是〔南詞〕與〔北詞〕的合稱，更是精緻的曲牌體音樂結構，由於腔調古樸、文雅，委婉動聽，既長於抒情也宜於敘述，逐成為高安採茶戲的重要聲腔。但從四O年代起，〔南詞〕漸少用，到六O年代初只保留了〔北詞〕，〔北詞〕分〔四音北詞〕和〔五音北詞〕，將曲調分成四個腔節和五個腔節演唱，前者上下各句為兩個個腔節，落音順次為 Do、Sol、La、

Re 四音，稱〔四音北詞〕；後者上句爲三節腔，下句爲兩節腔，落音依次爲 Re、Do、Sol、La、Re 五音，稱〔五音北詞〕。其結構相當嚴謹而有規律。民歌小調以前用戲前戲後的歌舞表演，或作爲劇中插曲用，現又以小調爲素材，編成新曲用於現代戲中。

高安採茶戲用胡琴演奏的曲牌原來只有＜一字起板＞、（八板頭）、〔四工起板〕、〔倒西皮〕三首。後來吸收了一些京劇曲牌如〔急三槍〕、〔大開門〕、〔小開門〕、〔潮州牌〕、〔紫青音〕、〔葬花池〕、〔鴛鴦戲水〕、〔小陽春〕等。同時還吸收了部份民間吹打曲牌，如〔撒網〕、〔小北京〕、〔十轉〕、〔開茶園〕等。如今共有絲弦、吹奏、吹打各類曲牌近四十餘首。

南昌採茶戲唱腔分正調與雜調兩類，其中雜調包含小曲：燈歌小調、高腔和漁鼓調。高腔和漁鼓調均爲曲牌體音樂結構，但只在某些固定的劇目中運用，一般不常用。關於間奏曲牌，基本分爲絲弦曲牌和嗩吶曲牌兩類。其中除極少數是來自民間吹打樂外，大部份系從京劇和贛劇中吸收而來。絲弦曲牌有〔小開門〕、〔萬年歡〕、〔柳青楊〕、〔哭皇天〕等。嗩吶曲牌有〔大開門〕、〔風入松〕、〔三槍〕、〔傍妝台〕等。後又創作了不少新的曲牌，已被廣泛地運用在許多新的劇目中。

小　結

從以上諸多採茶戲劇種中都運用了曲牌體的音樂結構，不論用於唱腔或過場音樂、伴奏音樂，都幾乎是從外地或其他劇種中傳入的。尤其好些劇種還重新創作曲牌，並被廣泛運用，足見採茶系的劇種音樂曲式結構的發展相當成熟，這是秧歌系、花鼓系劇種所沒有的音樂現象。可以說採茶系劇種在小戲劇種中音樂結構最細膩、最複雜也最精緻，約制性嚴格個性較明顯、藝術性自然強。然而越是如此，小戲的特點就相形減弱，但是採茶戲音樂保留了小戲的特質，儘管好些劇種已發展成大戲、歷史劇、現代戲等，屬於小戲的劇目仍然保留許多，並廣泛流傳，這可從曲牌

體音樂結構在許多劇種中已少用或不用了的情形顯示出來。說明了採茶戲劇種採雙向發展，一方面強調小戲的特色，另一面也擁有雜曲和板式變化體與曲牌體綜合音樂結構，使採茶戲音樂逐漸向大戲發展。

　　同屬於採茶戲的劇種，從伴奏樂器的不同也可以分析出音樂風格的差異。例如廣東貴兒戲是乾唱無弦管伴奏，場景音樂才有嗩吶和鑼鼓。江西高安採茶戲早期只有文場胡琴類樂器伴奏，後來才加入鑼鼓。其他採茶劇種雖以鑼鼓、吹打為主，而主奏樂器也因音樂風格不同而再細分，如贛南採茶戲唱「茶腔」與「路腔」時用絲弦（勿筒）加鑼鼓伴奏；唱〔燈腔〕時則用嗩吶和鑼鼓伴奏。而採菜系劇種也因逐漸發展成熟在伴奏樂器編制上，有大有小，甚而有些劇種加入了西洋樂器等。

　　採茶戲音樂因地域、民情、方言不同而有乾唱的純樸風格；以絲弦為主要伴奏的典雅、柔美風格；和以鑼鼓伴奏的熱鬧特色；以及用吹打伴奏的氣勢大而遼闊的風格等。雖然同為採茶戲，其音樂風格特色又各有不同的表現，得知採茶戲音樂不僅發展相當成熟、規範較為嚴謹，唱腔豐富多樣、伴奏音樂也有各種不同的變化色彩。為清眉目，茲將分析所得之「採茶戲」劇種之音樂結構、唱腔和伴奏附表於下：

採茶戲系統劇種的音樂結構類型表

劇種名稱	地域	音樂結構	唱腔音樂	主要伴奏樂器
贛南採茶戲	江西	雜曲	茶腔、燈腔、路腔、雜調	茶腔：路腔絲絃加鑼鼓、勾筒 燈腔：嗩吶、鑼鼓
贛東採茶戲	江西	多種變化板式雜曲（一劇一曲）	正調（湖廣調、凡字調）、採茶調	早期：鑼鼓 近期：民族樂隊

撫州採茶戲	江西	簡單板式變化 雜曲（一劇一曲） 曲牌 文詞	正調（本調、撫調、單台調、川調） 雜調（南詞、北詞、小曲、曲牌）	早期：鑼鼓 近期：民族樂隊
吉安採茶戲	江西	民間小調 簡單板式變化 曲牌體	花鼓採茶調、川調 雜調（調腔、南北詞、民歌小調）	早期：梆子、小鑼 中期：有鑼鼓經 近期：高二胡、三弦、笛、嗩吶
寧都採茶戲	江西	簡單板式變化 雜曲	正調（川調、才郎別店調、青龍山調、毛朋調、過界岭調） 雜調（南詞、北詞、茶歌、燈歌、山歌）	早期：小鈸、大鈸、鐃鈸、勾筒兼吹打 近期：樂隊加西洋樂器
瑞河採茶戲	江西	簡單板式變化 雜曲（一劇一曲） 曲牌	正調（老本調、蘇月英調、逃調、毛洪記調） 雜調（高腔、燈調）	吹打音樂大吹（嗩吶）小吹（海笛橫吹（笛）
袁河採茶戲	江西	雜曲（一劇一曲） 板式變化 曲牌 簡單板式	雜調（山歌、俚曲、燈調） 正調（一字調、河南板調） 高腔	鑼鼓曲牌 班鼓、吉子、堂鼓、漢鑼、小鑼、鐺仔（雲鑼）、鈸
高安採茶戲	江西	簡單板式變化 雜曲（專劇專曲） 曲牌 民間小調	本調 採茶調 雜調（道情、文詞南詞、民歌小調）	早期：只有文場；胡琴（順弦、反弦） 近期：加入鑼鼓竹筒
南昌採茶戲	江西	板式變化 雜曲 曲牌（不常用）	正調（下和調、本調、凡字調） 雜調（傳統小戲腔調、燈歌小調、高腔、漁鼓調）	早期：鑼鼓 近期：鑼鼓加絲弦 二胡、揚琴為主板胡
武寧採茶戲	江西	板式變化 板式雛形 小調（專用唱腔）	正腔（北腔、漢腔、嘆腔） 花腔（四平腔、麥腔）、小調	早期：鑼鼓 大小鑼、鐃鈸 近期：加文場、民間吹打
九江採茶戲	江西	板式變化 民歌小調（專用唱腔）	平板、花腔、漢調 雜調	早期：鑼鼓 近期：文武場

景德鎮採茶戲	江西	板式變化、簡單板式、小調（一劇一曲）	正調（詞調、金雞調、還魂調）雜調	早期：只有鑼鼓 近期：文武場
贛西採茶戲	江西	簡單板式變化雜曲（一劇一曲）	正調 耍碉（雜調）、小調 演唱多顫音、上下滑音	文武場： 二胡、鼓、鑼、鈸、嗩吶
萍鄉採茶戲	江西	雜曲 雜曲 民間小曲	正調（神調、川調） 雜調外地傳來戲曲腔調（衡州調、打鑼腔） 小曲（劇中插曲）	文武場：嗩吶、胡琴（瓮琴提琴）、紫琴（二胡）、竹笛 響器（武場）：竹兜（代班鼓用）尺（拍板）、哦磯（梆）、堂鼓、大小鑼、雙鑔、小鑔
三角戲	福建	雜曲、板式	採茶腔	早期：鑼鼓 近期：樂隊加西洋樂器、大鑼、小鑼、各鼓、小鈸、狗叫鑼
採茶戲	廣西	小曲、雜曲	茶腔、茶插	早期：堂鼓、高邊鑼、大鈸、嗩吶 近期：樂隊加西洋樂器
貴兒戲	廣東	小曲	貴兒詞（採茶曲）	乾唱、無弦管伴奏 場景音樂：嗩吶、鑼鼓（鼓、鑼、鈸）

伍、台灣所見小戲之音樂

　　台灣四百年來，雖然經過多次的戰亂和侵略，但在先民努力開墾、建設之下，延續至今，物質經濟和文化都有相當的發展。

　　台灣早期移民來自閩粵，自然的將閩粵的藝術文化帶入台灣。就戲曲而言，也因地域、方言之不同有許多劇種。彼此間音樂、語言和表演藝術差異頗大。據許常惠老師統計，大戲方面除歌仔戲之外，有亂彈與四平、西皮與福祿、外江與正音等的北管戲；有七子戲、高甲戲及白字戲的南管戲；偶戲方面則有皮猴戲、傀儡戲及布袋戲；小戲方面有車鼓弄、採茶戲、駛犁陣等[1]。

　　以上除了歌仔戲是台灣本土產生的，其他如北管、南管、偶戲、小戲等各系統的劇種都是先民們從大陸引進的，但經過長時間的蛻變，生活上的溶合，已與大陸的相關劇種產生某些相異之處而形成自己的特色。

　　許老師提及台灣小戲有車鼓弄、採茶戲、駛犁陣，其中採茶戲是流行於台灣客家族群的客家三腳採茶戲，依其性質和表演藝術具有小戲特質。車鼓弄，應稱車鼓戲較恰當[2]，台灣的車鼓戲黃玲玉小姐已有深入研究[3]，就其內容已是小戲。至於駛犁陣則是車鼓戲用於迎神賽會中，神轎陣頭的活動，以牛犁歌舞表演藝陣，應不屬於小戲，而是車鼓戲中的一種表演形式。

[1] 見許常惠著《台灣音樂史初稿》八十五年九月全音樂譜出版社出版第一九七頁，著者於民國八十五年參加由曾永義教授主持之「閩台戲曲關係之調查研究計畫」·得知在民國三十八年以前，見諸文獻的台灣戲曲有七子戲、高甲戲、白字戲、採茶戲、車鼓戲、皮影戲、傀儡戲、布袋戲、正音戲、四平戲、亂彈戲、歌仔戲、司公戲等十三種　見計畫之《成果報告》。

[2] "弄"可當動詞用即「表演」之意，應為「弄車鼓」；若「車鼓弄」"弄"便是名詞，曲子之意，如「梅花弄」。

[3] 見黃玲玉著《台灣車鼓之研究》民國七十五年六月台灣師範大學音樂研究所畢業論文。

著者於八十七年七月應國立傳統藝術中心委託執行民間藝術保存傳習計劃中的「新營竹馬陣研究計劃」。赴台南縣新營市土庫里田野調查時，瞭解土庫里竹馬陣團所演劇目《早起日上》、《看燈十五》、《千金本是》、《頂巧》、《走賊》等，不但有歌舞、說白、代言，還有完整的故事情節，腳色有二或三人，固定扮相。從劇目內容、表演形式、音樂唱腔、服裝、道具、舞台等觀之，應屬於「小戲」劇種[4]。

　　本文就台灣小戲車鼓戲、客家三腳採茶戲、竹馬戲之音樂進行分析探討。

[4] 著者八十七年五月份於「傳統藝術研討會」中發表「閩台竹馬戲之探討」論文中還認定「土庫里竹馬陣」所表演的「竹馬戲」僅是藝陣，還算不上「小戲」，經多次田野調查後深入瞭解其內涵實具有「小戲」特質。

一、車鼓戲之音樂結構

前　言

　　「車鼓戲」是台灣一種古老的小戲，早期隨著移民由閩南傳入台灣[5]，又在原有車鼓歌舞基礎上，引進福建漳州歌仔調和泉州梨園劇目而形成的小戲。前文提及台灣歌仔戲與閩南的車鼓戲有血緣關係，而台灣的車鼓戲又結合宜蘭地區所形成的「歌仔」，成爲「歌仔陣」，發展成老歌仔戲，所以台灣車鼓戲與歌仔戲也有密切的關係。車鼓戲是由一丑一旦或一丑二旦或一旦一老婆所搬演的二小三小滑稽戲，其劇目如：《蕃婆弄》、《五更鼓》、《桃花過渡》、《點燈紅》、《病囝歌》、《十八摸》等較爲原始[6]。這六齣戲可以獨立演出，也可以依序連續上演，形成一組「小戲群」。逐漸發展形成的劇目則有《王昭君》、《呂蒙正》、《孟姜女》、《秦雪梅》、《陳杏元》、《劉智遠》、《李三娘》、《陳三五娘》、《梁山伯

[5]　見《民俗曲藝》第十六期，原載一九五七年《戲劇論叢》第三期，謝家群＜福建南部的民間小戲＞云：

　　　原有的採茶戲和車鼓戲，現在閩南已經絕跡　車鼓戲最先是由一種爲迎神而扮演的「社火」。陳淳在「上傅丞論民俗書」文中有這樣的記載：「每裝士偶如將校衣冠，名曰舍人，或曰太保；時騎馬街道，號曰出巡　隊群不逞十數輩　擁旌旗，鳴鉦鼓，隨之肇疏。」這種在街上化妝遊行的習俗，在閩南地方很盛行。後來因爲路上看熱鬧的人太多，扮演的人行走不便，就想起把他們安放在牛車上；同時又在車上四邊結以花草和各種彩飾，配以鑼鼓樂隊，讓演員在車上演唱民歌小調，也做些簡單的動作，這就是「車鼓陣」的初期形式。盛行後的「車鼓陣」受到觀眾的熱烈歡迎，逐漸發展爲演唱民間傳說和故事內容爲主的小戲，如「陳三五娘」、「山伯英臺」、「呂蒙正」、「孟姜女」的某些片斷，這種邊走邊演的活動舞臺，大大的得到群眾的喜愛，就逐漸成熟發展起來但是，演員的臺步受到牛車上四邊的限制，只好以小步的進退來適應需要；而把更多的表情動作，從面部、眼神、兩臂和雙手來加以發揮。這就形成「車鼓弄」的主要特徵：眼神靈活，動作輕快，上身扭動，下身進退。這種「車鼓弄」的形式，也就是老白字戲、竹馬戲的舞蹈動作的特點。至於音樂方面，則幾乎全是閩南民歌；尤其是以錦歌說唱爲主要曲調。人們又把「車鼓弄」從牛車上解放下來，讓它在地下臺演出，這就成爲「落地索」形式的「車鼓戲」每場戲開始都表演「走圓圈」和「踏四角頭」動作，這就和老白字戲的表演一樣了。

[6]　見呂訴上《台灣電影戲劇史》中＜台灣車鼓戲史＞第一七二頁。

與祝英台》，另外還有《牽紅姨》、《探花叢》、《小補甕》、《青冥看花燈》、《石三驚某》等。

「車鼓戲」腳色以丑腳為主，台灣光復前（民國三十四年）均由男性扮飾，光復後才有女性加入演出。丑腳的扮相以滑稽逗趣為主，動作活潑開朗、詼諧，手持「敲仔」，當樂器使用；旦腳扮妖艷嬌媚，動作較柔和細膩，左手拿手帕，右手拿摺扇；老婆扮相醜陋詼諧，手持椰扇，動作誇大扭動。表演時必須眼神靈活、動作輕快，互相配合，上下身扭動誇張，進退自如，充滿活力。

像這樣極盡「踏謠」之能事的「車鼓戲」加以重視，其音樂內涵也必定活潑多樣。著者八十八年一月份曾赴台南縣進行田野調查，在六甲鄉甲南村的「保安宮」觀賞了當地「車鼓戲」的演出，從其表演形式、歌舞特色、故事內容以及運用代言體等情況看來，可以斷定已屬「小戲」。當時演出的劇目，皆是傳統戲碼，如《陳三五娘》、《孟姜女送寒衣》、《郭小儀七子八婿》和《劉知遠與李三娘》等故事。腳色有二小、三小，分別為丑、生、旦。生丑頭戴白帽，腰擊黃帶，手執響板按踏謠節奏敲擊；旦腳著紅衣綴綠帶的鮮豔戲服，頭戴珠花，醒目亮麗，左手執紅巾，右手持扇，邊歌邊舞。

在一連串七個小戲的過程得知，每個小戲是可以獨立演出，亦可串連表演形成「小戲群」。劇情內容也有巧思安排，由喜氣小戲開場，團圓劇目結束，顯示了中國人頭尾需喜氣吉利的傳統觀念。其中最特別的是劇中年歲高的腳色只舞不歌，而由台下人幫腔演唱。尋問多位老藝人方知，原先是演員自己邊舞邊唱的代言形式，由於藝人年紀逐漸增加體氣不足，乃由其他不舞的腳色代唱，但是主要腳色表演時，口中也小聲的歌唱著，以保持體力，和兼顧唱腔。

其伴奏樂器有大廣弦、殼仔弦、三弦、中胡和鈴與演員手中

並具的響板、串鈴等互相應和、節奏歡快、曲調流暢，是屬於南音系統，也許因為臨時的表演，伴奏樂器並不如一般車鼓多樣。

　　台灣的車鼓小戲歷史淵源悠久，有關源起諸家說法不一，但其古老性是大家所共同的認定，由於形式簡易、滑稽詼諧、劇情與台灣民情息息相關，音樂曲調亦是大家耳熟能詳的里巷歌謠，曾在台灣各地區廣為流行。從以下數首詩便可略見一二。

<艋舺竹枝詞>

　　誰家閨秀墜金釵，藝閣妖嬌履塞街，車鼓逢逢南復北，通宵難得幾場諧。

<元宵竹枝詞>

　　鰲山藝閣簇卿雲，車鼓喧闐十里聞，東去西來水如湧，儘多冠蓋庇釵裙。

《彰化縣誌（三）》陳學聖「車鼓」詩

　　歲稔時平樂事多，迎神賽社且高歌，嘵嘵鑼鼓無音節，舉國如狂看火婆。

　　以上詞句，字裡行間將「車鼓」廣受歡迎、深植民間的盛況明顯的刻劃。

　　台灣「車鼓戲」已隨經濟發達、社會進步而逐漸式微，通常在鄉村地區還有一些活動，也隨著藝人逐漸老化、凋零而沒落。目前車鼓陣團多集中於台灣中南部沿海地區，且多為農民業餘團體，年青人較少。多在神明生日、祭典出巡、新廟落成等喜慶時表演，偶爾私人喜、喪事中也有演出。由於經營演出皆為業餘人士，限於經費，常只有舞弄身段的「車鼓陣」，完整內涵的戲曲風格特色逐漸減退中，實令人感嘆。

（一）音樂類型

　　由於許多車鼓團體，在不同情況下，或演車鼓戲、或弄車鼓，

使一般人對「陣頭弄車鼓」與「小戲車鼓戲」的名義模糊不清。其實二者是有極大差異的。「弄車鼓」只是表演者隨著音樂節奏扭動身體進行踏謠活動，在廟會活動時常能見到；而「車鼓戲」則需要有劇情內容、固定腳色扮相、代言的歌謠或說白等完整的戲曲條件。「車鼓小戲」由於與台灣民間日常生活關係密切，所以其劇目有祈願、詛咒、報喜、滑稽詼諧、算命、諷刺、勸世、買雜貨等類別。至於像《番安弄》、《桃花過》、《病子歌》、《十八摸》、《青冥看花燈》、《小補缸》等，可以說純屬「踏謠」，像《王昭君》、《呂蒙正》、《孟姜女》、《秦雪梅》、《陳杏元》、《劉智遠》、《陳三五娘》、《梁山伯與祝英台》等則故事性較強。「車鼓」的音樂內涵相當豐富。基本上分為聲樂曲、器樂曲與歌舞樂三類。車鼓小戲的劇情內容用聲樂曲呈現；過路曲、行路譜等為器樂曲，其他陣頭表演、小戲的身段部份，則為歌舞樂。

　　台北師範學院黃玲玉教授，曾就台灣地區車鼓音樂進行研究。將聲樂曲分成「民歌系統」與「南管系統」，並整理出車鼓歌曲和器樂曲，其曲目如下[7]：

甲、聲樂曲

（一）民歌系統曲目：

1.台灣電影戲劇史（呂訴上，第 172、225 頁）

　　有〔番婆弄〕、〔五更鼓〕、〔桃花過渡〕、〔點燈紅〕、〔病囝歌〕、〔懷胎歌〕、〔十二按〕、〔十八摸〕、〔牽紅姨〕、〔採花叢〕、〔小補甕〕（小補缸）、〔青冥看花燈〕、〔石三驚某〕等。

2.台灣車鼓之研究（黃玲玉，第 331 頁）

　　有〔海反〕、〔問卜〕、〔問病〕、〔補甕(一)〕、〔補

7　見黃玲玉著《從閩南車鼓之田野調查試探台灣車鼓音樂之源流》第二九六頁民國八十年六月社團法人中國民族音樂學會出版。

甕(二)〕、〔補甕(三)〕、〔十八摸〕、〔三月三〕、〔大紗窗〕、〔五更鼓(一)〕、〔五更鼓(二)〕、〔五更響〕、〔牛犁歌(一)〕、〔牛犁歌(二)〕、〔白牡丹〕、〔死尪歌〕、〔有情歌〕（十二月古人、剪剪花）、〔瓜子仁〕、〔病子歌〕、〔送哥歌(一)〕、〔送哥歌(二)〕、〔桃花詩〕、〔哖渡伯〕、〔採蓮歌〕、〔捶金扇〕、〔番婆弄〕、〔賣什貨〕、〔點燈紅〕、〔二八佳人〕、〔十月懷胎〕、〔三月初一〕、〔本身無故〕、〔桃花過渡〕、〔推遷過關〕、〔過渡雜唸〕、〔鴉片煙歌〕、〔我是撤調直〕等。

3.台灣歌仔戲唱曲來源的分類研究（徐麗紗，第276頁）

　　台灣歌仔戲唱曲來源中，來自車鼓小戲的民歌有〔留傘調〕（後被編成〔農村酒歌〕）、〔送哥調〕（牛犁歌）、〔串調仔〕（病子歌）、〔崁仔腳調〕（亦稱花鼓調，來自車鼓〔撐渡調〕）、〔五空小調〕（長工調）、〔五更調〕、〔探親仔調〕（桃花過渡中之〔撐渡調〕）、〔青春調〕（洗手巾）、〔月月按〕（即十二按、十月花鼓，亦稱懷胎）、〔三月三〕（與王大娘、跪某歌為同曲異名）、〔補甕〕、〔死某歌〕等十二首。著者在此特別說明，原書作者只說明係自車鼓小戲，並未說明係來自台灣或閩南的車鼓小戲，因這些曲子中，有些現今台灣車鼓已不用反被歌仔戲所吸引，或根本不用。有些則可能直接吸收自閩南車鼓，如「台灣歌仔戲－薌劇音樂，第2頁」載有「車鼓音樂中的"車鼓調"、"游湖歡"、"腔仔調"、"花鼓調"、"鶯爪歌"、"點燈紅"、"兩傘韻"等曲調，都被吸收到錦歌中，成為錦歌的主要"什錦歌"。這些曲調多被歌仔戲、改良戲所繼承，至今仍在應用。」可知這些曲目並非吸收自台灣車鼓，因此不能把這些曲目，完全視為台灣車鼓曲目。

4.野台鑼鼓（陳健銘）

　　有〔番婆弄〕、〔五更鼓〕、〔四九弄〕、〔桃花過渡〕、〔病囝歌〕

（十二月胎）等。

（二）南管系統曲目

　　有〔小娘子〕、〔給君斷〕、〔夫人聽說〕、〔共婆斷約〕、〔念阮番婆〕、〔看燈十五〕、〔頭毛髣死〕、〔關關睢鳩〕、〔共君斷約〕、〔恨冤家〕、〔值年六月〕、〔七月十四〕、〔三哥漸寬〕、〔有緣千里〕、〔陳三落船〕、〔我看汝(一)〕、〔記得當初〕、〔寫書一封〕、〔拜神〕、〔共君走到〕、〔早起起來〕、〔自小出外〕、〔秀才先行〕、〔秋天梧桐〕、〔第一掃地〕、〔鼓返三更〕、〔元宵十四五〕、〔孤栖悶〕、〔班頭爺〕、〔刑罰做這重〕、〔聽門樓〕、〔我也恨(一)〕、〔恨我恨〕、〔我也恨(二)〕、〔重台別〕、〔今旦打獵〕、〔園內花開〕、〔清早起來〕、〔雲山重疊〕、〔銀心弄四九〕、〔山險峻〕、〔自伊去〕、〔一欉柳樹枝〕、(柳樹枝)、〔團圓〕、〔出漢關〕、〔小妹聽說〕、〔早起日上〕、〔年久月深〕、〔陳三為娘〕、〔我看汝(二)〕、〔牽君手〕、〔嗹弄嗹〕、〔心內暗喜〕、〔我正是相命的先生〕、〔只花開〕、〔千金本是〕、〔早起日出〕、〔自君一去〕、〔門樓起更〕、〔為君發業〕、〔拜辭爹爹〕、荔枝為記、娘子心悶、〔開起樓窗〕、〔卜驚汝罔驚〕、〔益春不嫁〕、〔偷身出去〕、〔水窟頭〕、〔念小子〕、〔我也是〕、〔為伊刈吊〕、〔當初卜嫁〕、〔聽說母親〕、〔跕步行入〕、〔三千兩金〕、〔牽君手上〕、〔我少年〕、〔請月姑〕、〔一幅春遊芳草地〕、〔聽出我子〕、〔為君病相思〕、〔漢宮君王〕、〔遠望鄉里〕、〔清早起來〕、〔吉老師〕、〔紙糊燈〕、〔勸爹爹〕、〔一門三孝〕、〔含蕊牡丹〕、〔阿起姿娘〕、〔阿娘聽嫺〕、〔知州坐堂〕、〔看汝較水〕、〔恨煞延壽〕、〔拜謝天地〕、〔手拿一枝扇〕等。

乙、樂器曲曲目

　　有〔雙青〕、〔四門譜〕、〔行路譜〕、〔萬年青〕、〔過路曲〕、〔囉

285

嗹譜〕、〔將軍令〕、〔朝天子〕、〔開船譜〕、〔普庵咒〕、〔反五管〕、〔許記德〕、〔什二花名〕、〔捶金扇〕、〔雙桂子〕等。

丙、歌舞樂

　　車鼓小戲的表演身段極為重要，而且以此見其特色，因此節奏旋律與舞蹈的動作密不可分，有唱詞的歌曲，唱時亦舞；無唱詞的器樂曲，演奏時演員仍扭動著身體傳達各種劇情內容，因此可以說歌舞樂包括了部份聲樂曲以及器樂曲，為其音樂的主軸。其曲目名稱含融於上述二者之中，這裏不

另例出[8]。

　　有關車鼓戲調查研究一向不被重視，黃玲玉教授橫跨海峽兩岸，深入調查訪問，對車鼓戲音樂有記錄、保存與研究之功，就其研究而言，對每曲調採音高、音域、音階、調式、曲調結構等分析。本人則在其基礎之上，進一步加以探討，尤其對於車鼓小

8　閩南地區的車鼓有載歌載舞的車鼓，如：
　1.同安文車鼓的〔車鼓調〕、〔四季歌調〕、〔更鼓調〕、〔乞丐調〕、〔十月病子歌〕、〔十二碗菜歌〕、〔百花歌〕、〔病子歌〕、〔作車鼓歌〕、〔貳肆節氣歌〕、〔臭頭歌〕、〔花歌〕（花調）、〔滿姨歌〕、〔聽唱夫妻歌〕、〔年兜歌〕、〔十二生相歌〕、〔桃花過渡〕、〔新病子歌〕、〔僥倖錢歌〕等。
　2.同安武車鼓演唱曲目南管有〔一群姿娘〕等，民間器樂曲有〔車鼓譜〕、〔小將軍令〕等。
　3.同安演化（火婆）車鼓演唱曲目有〔病子歌〕、〔臭頭歌〕、〔桃花過渡〕、〔管甫送〕等。
　4.晉江車鼓弄演唱曲目有〔長工歌〕、〔病子歌〕、〔六步送〕、〔風吹啊〕、〔十二步送〕、〔送落船〕、〔青春嫁尪〕、〔跪某歌〕、〔十二更鼓〕、〔燈紅歌〕、〔四季歌〕、〔猜花名〕、〔送哥調〕等。
　5.泉州車鼓跳演唱曲目以南管為主，民歌較少　南管曲目有〔因歌送嫂〕、〔為伊刈吊〕、〔元宵十五〕、〔山險峻〕、〔共君斷約〕、〔小娘子〕、〔出漢關〕、〔孤　栖悶〕、〔秋天梧桐〕等，南管曲中除慢三撩外，皆可用　民歌有〔富貴圖〕、〔跳龍門〕等。
　6.惠安車鼓弄演唱曲目有〔公婆拖〕、〔打花鼓〕等。
　7.漳浦宋城趙家堡大車鼓演唱曲目以南管為主，後也唱乞丐歌仔和改良調，如〔病囝歌〕、〔手巾歌〕、〔點燈籠〕等。
　8.宗教儀式用的車鼓演唱曲目有〔安營調〕、〔鑼車鼓歌〕（見黃玲玉《從閩南車鼓之田野調查試探台灣車鼓音樂之源流》第 299~301 頁）都是歌舞樂類型，另外還有「只舞不歌」的車鼓、「只歌不舞」的車鼓、「不歌不舞純樂器演奏」的車鼓等。

戲音樂體制種類和音樂與劇情內容之配合上，進行較為詳密的分析。所使用譜例，皆取自於黃教授《台灣車鼓之研究》[9]，所分析的結論，希望能看出個人的一得之愚。

　　台灣「車鼓小戲」之音樂，從著者之排比分析，有以下三種曲式：

　　1.單曲重頭體

　　2.多曲雜綴體

　　3.曲牌體

分別論述如下：

（二）單曲重頭體

　　單曲重頭體，亦即一劇一曲是車鼓戲音樂的基本結構，如：

曲例一：〔看燈十五〕

[9]　黃玲玉著《台灣車鼓之研究》民國七十五年六月國立台灣師範大學音樂研究所碩士學位論文。

曲例一：〔看燈十五〕

看燈十五

台灣民俗藝曲車鼓調

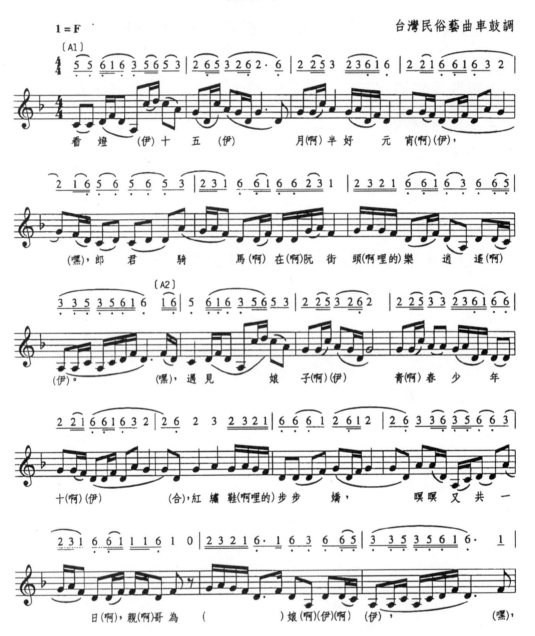

本文譜例中唱詞部份，無法查出原詞處以（）記載，以下亦同。〔看燈十五〕爲《看燈十五》劇目的音樂曲調，屬於南管系統。

（1）門頭：水車。

（2）旋律：由於唱詞描寫農曆正月十五元宵看花燈時，青春少年遇到心儀的女子，心情愉快，因此音樂旋律跳躍性強，句中多穿插十六分音符與八分音符，到句末才用長音收尾。

（3）節奏：是一板三眼，常使用附點的快速節奏形態，有滑稽的旨趣。

（4）調高：爲 F 調。

（5）調式：使用五聲音階的羽調式。

（6）曲式結構：爲單體多段，每段重覆時有些許變奏：A₁＋A₂＋A₃＋落譜。另外大量的運用泛聲以工尺和囉嗹爲其唱詞，增加冗長的音樂曲調爲其特點。

（7）落譜之工尺音高與實際音高：唱「Re」爲「五」或「士」，　六
　　　五　　上　　尺　　工
　　　Do　 Re　 Fa　 Sol　 La

曲例二：〔桃花過渡〕

桃花過渡

台灣民俗藝曲車鼓調

1 = C

【前奏】(1)

4/4 2 2 7 2 7 6 7 2 2 5 | 6 7 6 6 7 5 6 7 6 5 6 | 2 3 2 2 2 2 5 3 2 3 5 | 2 2 7 2 3 5 3 2 2 7 |

6 6 2 6 7 2 2 7 2 | 3 5 3 2 2 7 6 7 2 2 5 | 6 7 6 6 5 3 3 5 6 5 | 6 7 6 (2)稍慢 6 1 2 3 |

a tempo

2 1 6 2 5 5 2 6 1 2 3 | 2 1 6 1 5 6 2 3 2 2 5 | 6 1 6 5 5 5 2 5 6 1 | 6 5 6 1 2 2 5 5 6 1 2 3 3 5 |

5 3 2 2 3 3 2 2 1 6 6 | 6 1 6 5 5 6 1 6 1 6 5 4 5 | 3 3 2 3 2 1 6 6 1 2 1 2 | 3 6 1 2 0 2 6 2 0 |

慢板〔A1〕(a1)

5 · 6 5 2 5 2 5 6 7 · 6 | (b1) 5 7 5 6 7 6 5 7 6 2 5 | (b2) 5 5 7 5 6 7 6 5 5 6 2 2 7 · |

正　月　算來人迎尪，　單身(哪)娘(來)守　空房，　嘴(啊)食(哪)檳榔(來)面(哪)抹　粉

(b3) 7 7 6 5 6 7 6 5 6 5 2 5 6 5 3 | (c) 2 2 3 5 2 7 7 6 5 6 7 | 7 7 2 6 7 7 7 2 7 6 5 5 6 7 5 ‖

手(啊)捧(哪)珊瑚去等(啊)待尪。　嘿啊囉的咳，嘿啊　囉的咳，嘿啊　囉的嘿啊　囉的咳啊囉的咳。

〔桃花過渡〕爲車鼓小戲《桃花過渡》劇目的主要曲調，全曲由正月唱到十二月，反覆十二次，屬於民間歌謠系統，本曲例摘錄第一段進行分析。

（1）旋律：前有一段冗長的前奏，以級進音形爲主，音域也不寬，自然流暢。

（2）節奏：一板三眼，正規節奏形態，偶用切分音增加變化，字多腔少，尤其曲末泛聲部份，雖不具劇情發展的實質意義，但仍用「嘿啊囉的咳」等唱腔，配合身段動作，幾乎一字一音，尤其最後二個小節運用了三十二分音符等快節奏，更增加了詼諧、流暢、輕快感。

（3）調高：C大調。

（4）調式：五聲音階宮調式。

（5）曲式結構：單體多段式，每段音樂大同小異，分別套入不同唱詞，演一齣小戲：$A_1 + A_2 \ldots \ldots$。

（三）多曲雜綴體

　　從民歌樂曲演變爲小戲音樂時，由於劇情內容多轉折，須多種風格曲調，才能深入細微地刻劃出詞情、劇情。台灣車鼓戲多採用多曲雜綴體，不論是南管風格或民間小調，經常排比連用。如《陳三五娘》劇目就是運用多曲雜綴體呈現整齣劇情內容。茲選劇中數曲爲例：〔元宵十四〕、〔孤栖悶〕、〔班頭爺〕、〔刑罰做這重〕，此四曲皆屬於南管系統的曲調，分別以每曲第一句詞爲曲名。

曲例三：〔元宵十四五〕

元宵十四五

台灣民俗藝曲車鼓調

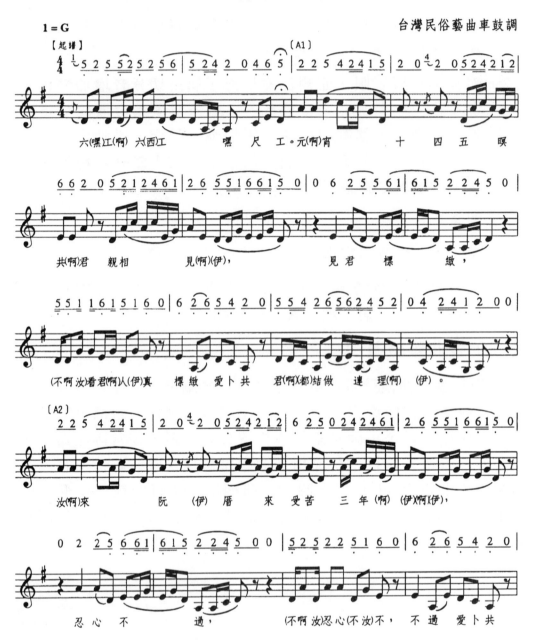

292

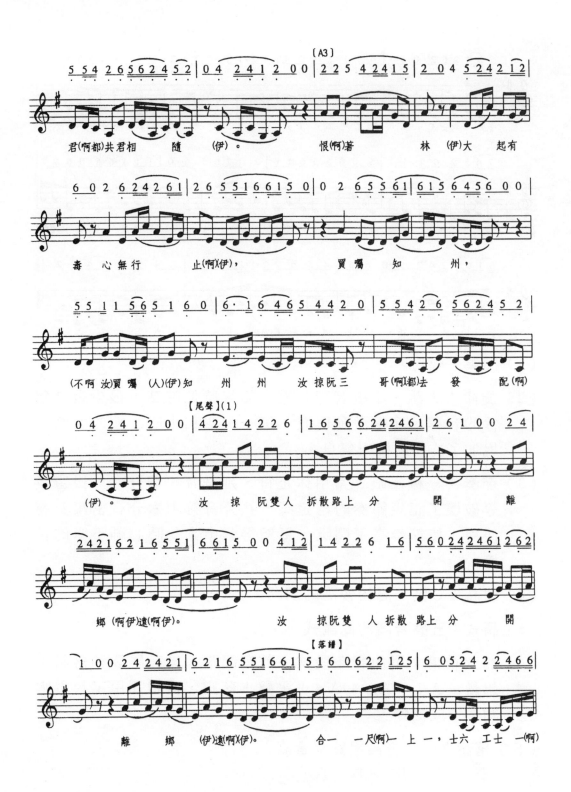

〔A3〕

$\underline{5\ \underline{5\ 4}\ \underline{2\ 6}\ \underline{5\ 6}\ \underline{2\ 4}\ \underline{5}\ 2}\ |\ 0\ \underline{4}\ \underline{2\ 4\ 1}\ 2\ 0\ 0\ |\ 2\ \underline{2\ 5}\ \underline{4\ 2\ 4\ 1\ 5}\ |\ 2\ 0\ \underline{4}\ \underline{5\ 2\ 4}\ \underline{2\ 1\ 2}\ |$

君(啊都)共君相　隨　　(伊)。　　　恨(啊)著　　林(伊)大　起有

$6\ 0\ \underline{2}\ \underline{6\ 2}\ \underline{4\ 2}\ \underline{6\ 1}\ |\ \underline{2\ 6}\ \underline{5\ 5}\ \underline{1\ 6}\ \underline{6\ 1}\ 5\ 0\ |\ 0\ \underline{2}\ \underline{6\ 5}\ \underline{5\ 6\ 1}\ |\ \underline{6\ 1}\ \underline{5}\ \underline{6\ 4}\ \underline{5\ 6}\ 0\ 0\ |$

毒　心無行　　止(啊×伊)，　　　買囑知　州，

$\underline{5\ 5}\ \underline{1\ 1}\ \underline{5\ 6}\ \underline{5\ 1}\ 6\ 0\ |\ \underline{6\cdot\ 1}\ \underline{6}\ \underline{4\ 6}\ \underline{5\ 4}\ \underline{4}\ 2\ 0\ |\ \underline{5\ 5}\ \underline{4\ 2\ 6}\ \underline{5\ 6\ 2\ 4}\ \underline{5}\ 2\ |$

(不啊汝)買囑(人)(伊)知　州　州　汝掠阮三　哥(啊×都)去　發　　配(啊

【尾聲】(1)

$0\ \underline{4}\ \underline{2\ 4\ 1}\ 2\ 0\ 0\ |\ \underline{4\ 2}\ \underline{4\ 1}\ \underline{4\ 2}\ \underline{2\ 6}\ |\ \underline{1\ 6\ 5}\ \underline{6\ 6}\ \underline{2\ 4}\ \underline{2\ 4\ 6\ 1}\ |\ \underline{2\ 6}\ 1\ 0\ 0\ \underline{2\ 4}\ |$

(伊)。　　　汝　掠阮雙人　拆散路上　分　　開　　離

$\underline{2\ 4}\ \underline{2\ 1}\ \underline{6\ 2}\ \underline{1\ 6}\ \underline{5\ 5}\ \underline{1}\ |\ \underline{6\ 6}\ \underline{1}\ 5\ 0\ 0\ \underline{4\ 1\ 2}\ |\ \underline{1\ 4}\ \underline{2\ 2}\ 6\ \underline{1}\ 6\ |\ \underline{5\ 6}\ 0\ \underline{2\ 4}\ \underline{2\ 4\ 6\ 1}\ \underline{2\ 6\ 2}\ |$

鄉　(啊伊)遠(啊伊)。　　　　汝　掠阮雙　人　拆散路上　分　　開

【落譜】

$1\ 0\ 0\ \underline{2\ 4}\ \underline{2\ 4}\ \underline{2\ 1}\ |\ \underline{6\ 2}\ \underline{1}\ \underline{6}\ \underline{5\ 5}\ \underline{1\ 6}\ \underline{6\ 1}\ |\ \underline{5\ 1}\ 6\ 0\ \underline{6\ 2}\ \underline{2}\ \underline{1\ 2\ 5}\ |\ 6\ 0\ \underline{5\ 2}\ \underline{4\ 2}\ 2\ \underline{2\ 4\ 6\ 6}\ |$

離　鄉　(伊)遠(啊×伊)。　　　合一　一尺(啊)一　上一，士六　工士　一(啊)

293

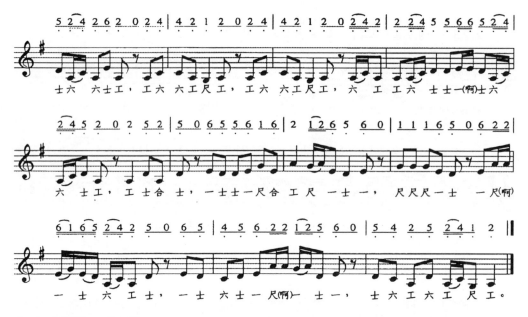

（１）門頭：福馬。

（２）旋律：大跳、小跳音程頻繁，旋律時低時高，很少級進舒
徐的音程，顯得激動憤慨，第一、四和十四小節的裝飾音
增加了旋律的鄉土氣息。

（３）節奏：一板三眼，常用休止符、延長音、切分音、掛留音
等破壞了正規節奏的穩定感，八分音符十六分音密集交替
使用，使節奏高下閃賺，更顯得劇中人此時心神不寧的情
境。

（４）調高：G調，屬於較高的調門。

（５）調式：五聲音階的商調式。

（６）曲式結構：單曲體多段式，前有起譜，後有尾聲和落譜；
起譜＋Ａ₁＋Ａ₂＋Ａ₃＋尾聲＋落譜，落譜運用工尺為唱
詞，形成泛聲。

（５）落譜之工尺音高與實際音高：

士	一	尺	工	六
Re	Mi	Sol	La	Do

曲例四：〔孤栖悶〕

孤栖悶

1 = D

劉悶 唱

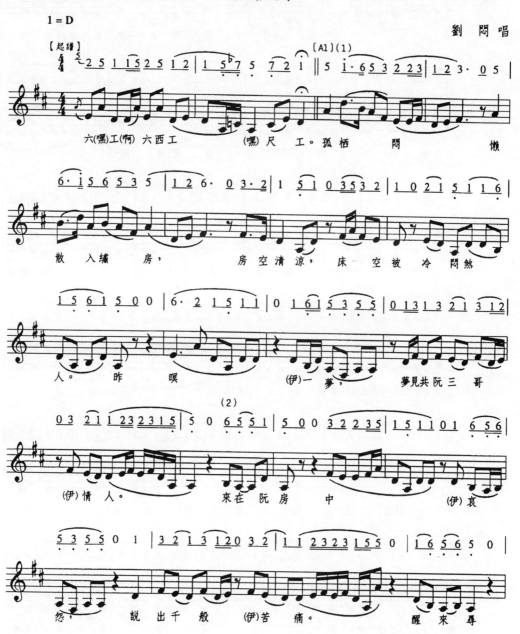

【起譜】
六(嘿)工(啊) 六西工　　　(嘿)尺 工。孤栖 悶 懶

散 入繡 房，　　房空清涼，床 空被 冷 悶 煞

人。 昨 暝　　　　　　(伊)一 夢，　　夢見共阮三 哥

(伊)情 人。　　　　來在 阮 房 中　　　　(伊)哀

怨，　 說 出千 般 (伊)苦 痛。　　　　　醒 來 尋

295

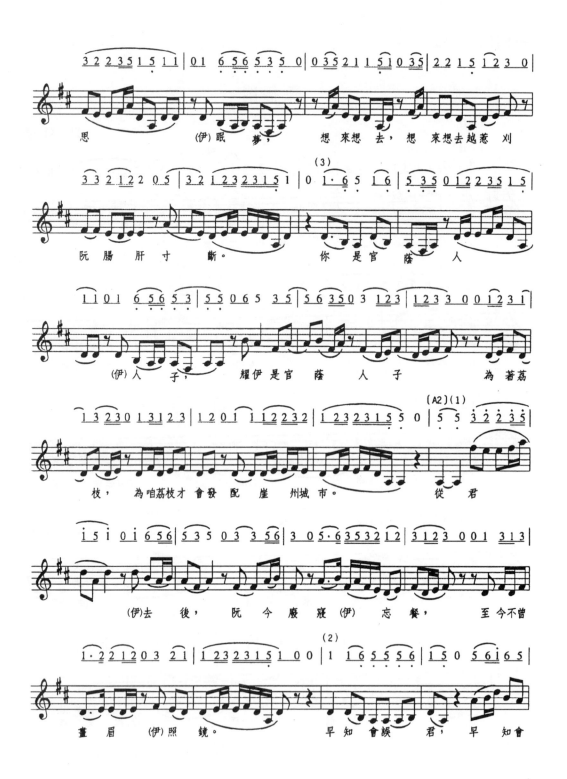

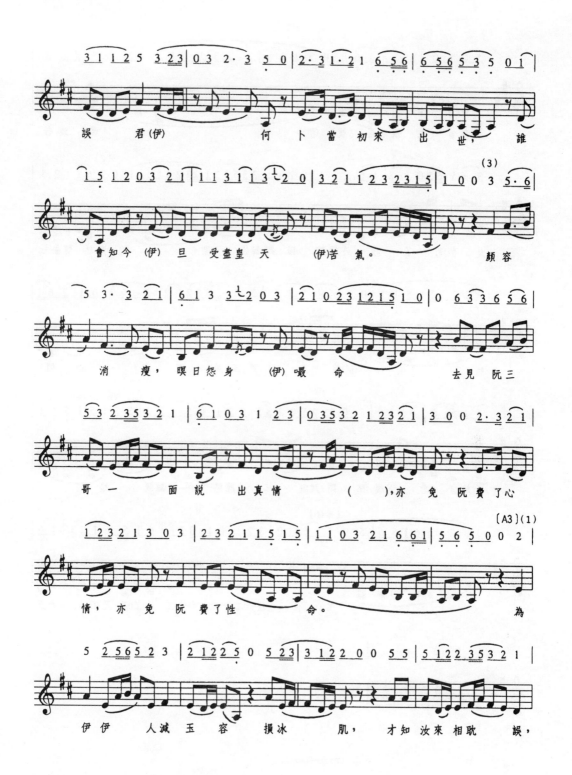

误 君(伊)　　何 卜 當 初 來 出 世，　誰

會 知 今(伊) 旦 受 盡 皇 天 　(伊)苦 氣。　　　顏 容

消 瘦，　暝 日 怨 身 　(伊)嘅 　命　　　去 見 阮 三

哥 一　　面 說　出 真 情　　（　）,亦 免 阮 費 了 心

〔A3〕(1)

情,　亦 免 阮 費 了 性　　　命。　　　　　　　　為

伊 伊　人 減 玉 容 損 冰　　肌，　才 知 汝 來 相 耽　誤,

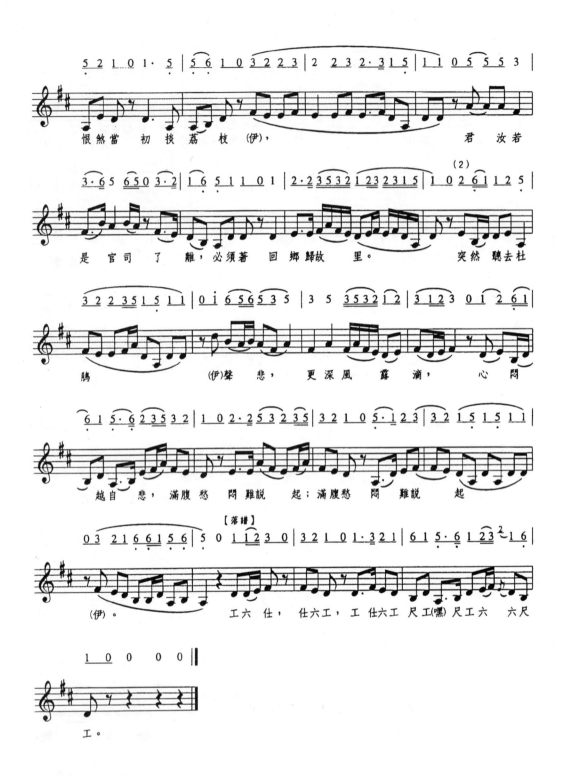

恨然當初 拈荔枝(伊)，　　　　　　君汝若

是 官司 了 離，必須著 回鄉歸故 里。　　　突然 聽去杜

鵑　　　(伊)聲 悲，更深風 露滴，心悶

越自 悲，滿腹愁 悶難說 起；滿腹愁 悶難說 起

(伊)。　　　　　工六 仕，　仕六工，工 仕六工 尺工(嘿)尺工六 六尺

工。

298

（1）門頭：潮疊。

（2）旋律：音樂旋律起伏與〔元宵十四五〕相似，跳躍音程為主，每段都有不同的變化，雖大跳音程不多，但句句都有不同的起伏線條，段段都有逼人的感傷情懷。

（3）節奏：一板三眼，節奏型態極不穩定，不僅旋律高低起伏，節奏也變化多樣，八分音符、十六分音符、附點八分音符、八分休止符此起彼落，穿插於樂句間，形成強烈、激動的音形。

（4）調高：D調。

（5）調式：五聲音階徵調式。

（6）曲式結構：複三段體：由起譜＋A₁＋A₂＋A₃＋落譜，完成一段劇情　照例落譜由唱工尺結束。

（7）落譜之工尺音高與實際音高：

尺　工　六　仕

Si　Re　Mi　Fa

曲例五：〔班頭爺〕

班頭爺

劉悶唱

〔A3〕

人說 善 心 將 有 報， 莫得兇悍如虎 狼。

列位班頭聽阮 (伊)告 訴， 只 是(伊)

兩 邊 相 央 託， 共阮益春乜何干。

離了肩 頭 七 尺 路， 若 不 做 人

II.〔B1〕

情阮亦無乜 布。 (噎!)

你，你看，你看，這是

查某 嫺仔説是共噲 人非相干， 風流 罪案，

風流瑤奔 就是 偷漢重犯， 這

是熱症 你看做風 寒 阮 道衙 門人 當差著

辦， 亦無做水 田生理去討 趁 敢無禮數來分

頌， 金 簪是小 關，也乜許 這罕，若無打黃五 來共伊陳

三， 那畏 你身受艱 難， 水流落 地頭田(啊)

（1）門頭：潮疊。

（2）旋律：旋律分為ＡＢ二段，Ａ段是五娘哭訴的內容，大跳
音程，有中音 Fa 到高音 La 共十度，顯示五娘悲泣的心境，
旋律起伏不定、變化多。Ｂ段為班頭爺責罵五娘的情節，
旋律流暢起伏多，句句段落明確，第五、六小節的唱詞「你
看、你看」使用同旋律不同節奏，運用休止符分句，有咄
咄逼人的氣氛；第十二、十三小節的唱詞「就是偷漢重犯」
使用一字一音，中間用連續四個休止符斷音，雖然音程跳
躍不大，音符僅使用 Re、La、Mi 三音，變化不多但造成刻
劃深重的效果，形成旋律上的特點　頻頻使用裝飾音，也
使曲調活躍多變。

（3）節奏：一板三眼，ＡＢ二段的節奏都有密集的變化，使人
感受深刻，由於節奏型態多樣，極易抓住觀眾的注意力，
有令人耳目一新的效果；樂句分明、清楚，句末不論是單

音或一長串曲調，都有休止符分句，使觀眾清晰易懂，此乃小戲音樂特色之一。

（4）調高：D調。

（5）調式：五聲音階徵調式。

（6）曲式結構：複二段體，由二段單段式加變化的多首曲調組合而成，前有起譜後有落譜，起譜＋A（A$_1$A$_2$A$_3$）＋B（B$_1$B$_2$B$_3$）＋落譜。落譜中工尺為唱詞，以泛聲結束。

（7）落譜之工尺音高與實際音高有二種用法：

尺　工　六　仕

Si　Re　Mi　#Fa

士　一　尺　工　六

Re　Mi　#Fa　La　Si

曲例六：〔刑罰做這重〕

刑罰做這重

劉 問 唱

六(嘿)工(啊) 六仕工 (嘿)尺 工。 刑罰，

刑罰 做 這 重， 到此 更當， 到此

更當，(噯喲)三 兄 阿 娘怎亦無 主 主張。

誰想 三 人 遭虎 狼，

水 流 低 處，流 水 低 地 獨齮著益春 遮 處受 災

〔A3〕
汇著忍痛，亦汝

著忍痛記我密囑心 休 休 忘。

〔A4〕
汝若 漏 機， 汝若 漏 機 就是 連累 著咱三

兄， 到 許 時， 到 許 時 恐有 反 判 災 禍 起

〔A5〕
蕭 蕭 牆。 阿 娘，

阿

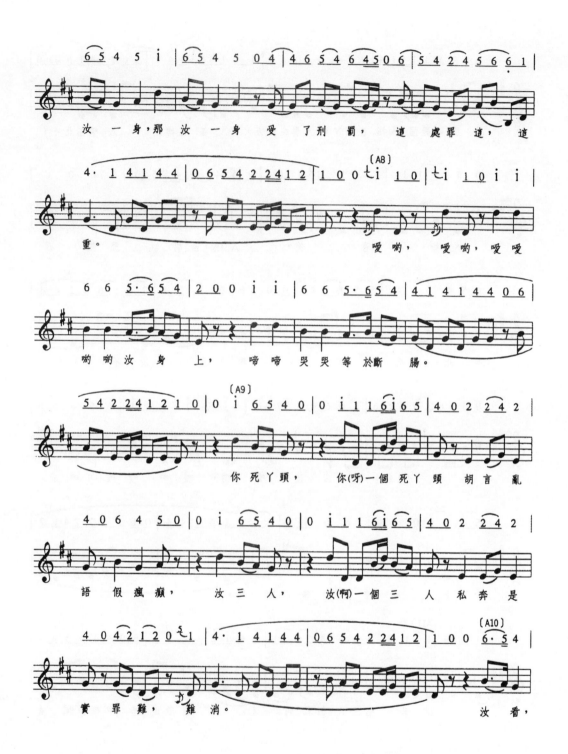

汝一身，那汝一身受了刑罰，這處罪道，這

重。　　　　　　　　　　　嗳喲，　嗳喲，　嗳嗳

喲喲汝身上，　啼啼哭哭等於斷腸。

你死丫頭，　你(呀)一個死丫頭胡言亂

語假瘋癲，　汝三人，　汝(啊)一個三人私奔是

實罪難，難消。　　　　　　　　　　　汝看，

309

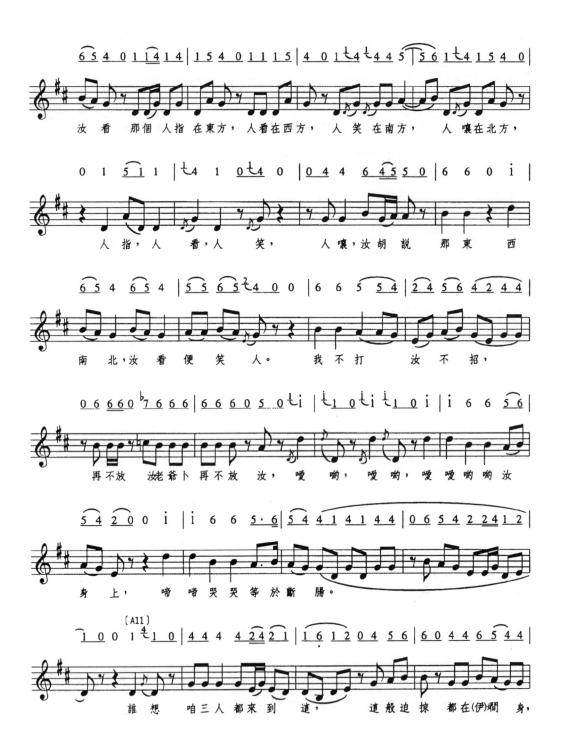

310

（1）門頭：潮疊。

（2）旋律：全曲旋律以跳躍音程為主，道盡了五娘悲慟哀傷的心情，同一段旋律反覆變化十一次，在第八次頭和第十次的第十六小節「嘍喲，嘍喲」處，連用二次同音 Re 上下八度大跳，令人感受深刻。每段句末用冗長的旋律斷句，確有使人牽腸掛肚、肝腸寸斷的情懷。

（3）節奏：附點四分音符、八分音符、十六分音符、休止符，不斷轉換使用，再加以裝飾音穿插曲中更增加節奏的變化，使人有不穩定感。

（4）調高：D調。

（5）調式：五聲音階徵調式

（6）曲式結構：單曲體，由於唱詞冗長，分成十一個段落，前有起譜，後有落譜：起譜＋A₁＋A₂＋A₃＋A₄＋A₅＋A₆＋A₇＋A₈＋A₉＋A₁₀＋A₁₁＋落譜。落譜以工尺為唱詞。

（6）落譜之工尺音高與實際音高有二種用法：

其一：尺　　工　　六　　士

　　　Mi　Sol　La　Si

其二：士　　一　　尺　　工　　六　　仕

　　　Sol　La　Si　Re　Mi　Sol

以上四首曲調皆為《陳三五娘》劇中較悲淒、傷慟的情節，是南管系統約制不嚴謹的曲牌粗曲，雖然僅〔元宵十四五〕屬於「福馬」門頭，其他三曲〔孤栖悶〕、〔班頭爺〕、〔刑罰做這重〕門頭是「潮疊」彼此性質相近，但已是多曲中的單曲重頭曲式了，更增加雜綴的效果。劇中僅此相同情境，已用四首以上的音樂，若是整齣戲，何止數十首樂曲。因為不同的內容情感便更換曲調，以配合詞情，這是車鼓小戲多數使用多曲雜綴體的原因。

（四）曲牌體

前文已提及台灣車鼓小戲是由二個系統組成，其一為民歌系統；其二為南管系統。前者為地方民歌小調，多為單曲體的體制，並常反覆使用，頗具地方特色和鄉土氣息。後者則多為曲牌體的音樂體制。據黃玲玉教授對台灣車鼓音樂田野摘錄的五十一首樂

曲，除了民歌系統有六曲、器樂曲有六曲外，其餘的三十九曲皆爲南管系統[10]，分別歸類於十一個「門頭」[11]，有「水車」、「中滾」、「序滾」、「倍思」、「短滾」、「福馬」、「潮疊」、「三腳潮」、「北青陽」、「望吾鄉」、「短相思」等。

其中有的門頭本身已具備曲牌的特質，有些門頭又分爲數個曲牌。分爲二個層次說明：南管音樂歷史悠久，本身已是複雜、深奧的體製，加以樂曲數量相當多而擁有一套獨特而完整的樂學體系　南管音樂將宮調、節拍、旋律、節奏等相近似的曲調歸納爲一個門類，稱「門頭」。

「門頭」本身有二種意義，其一：同一個「門頭」內的樂曲，基本上有共同的屬性和近似的曲調，與非南管系統的戲曲音樂中曲牌體的性質類似　因此可以說有些「門頭」的名稱本身定位與曲牌同，如「水車」、「福馬」等，屬於同一門頭的曲調以本曲最前數個唱詞爲曲名，如「水車」曲調有〔小娘仔〕、〔給君斷〕、〔夫人聽說〕、〔共君聽說〕、〔共婆斷約〕、〔念阮番婆〕、〔看燈十五〕、〔頭毛髒死〕、〔關關雎鳩〕等　「福馬」的曲調有〔共君走到〕、〔早起起來〕、〔自小出外〕、〔秀才先行〕、〔秋天梧桐〕、〔第一掃地〕、〔遠返三更〕、〔元宵十四五〕等，這些曲調分別出自不同的劇目內容，因此有不同名稱，由於音樂結構有共通性，所以同歸於一個「門頭」。而曲牌體的音樂，同一個曲牌因用於不同的劇目中也會有不同的唱詞內容，但基本音樂節構和唱詞本身的字數、句數、押韻、平仄、音節形式等都有一定的規範。因此同名曲牌，雖唱詞內容不同，但音樂骨幹音基本有共同性，與南管同「門頭」不同曲名的性質實有異曲同工之妙。也就是說此類「門頭」己具曲牌實質意義，只是曲調分別不同名稱（非南管系統的戲曲音樂中同曲牌音樂是相同名稱）。

[10]　見《台灣車鼓之研究》第 188 頁

[11]　「門頭」爲民間稱呼，一般學者則稱「滾門」二者意義相同

其二：同屬於「門頭」的「長滾」、「中滾」、「短滾」、「序滾」等，為音樂門類的稱呼，依音樂長度、拍法而命名。

王愛群＜泉腔調＞有云[12]：

> 滾門含義即是把宮（調）、節拍相同、旋律節奏型較相似的
> 曲調（即曲牌），其調式不一定相同，歸納為一門類。「滾」
> 的由來，可能是由四空管中長、中、短滾的「滾」字引伸
> 來的。因為四空管的三滾與唐宋大曲的三滾，不管從節拍、
> 稱謂、節奏、符號均相同。至少在曲體上是唐宋大曲的遺
> 響。

　　不僅道出了南管音樂的古老性、歷史性，還說明「長滾」、「中滾」、「短滾」等門頭之下還有不同的曲牌，而曲牌之下才是音樂結構相近的樂曲。例如：「長滾」中有〔大迓鼓〕、〔雀踏枝〕等曲牌，樂曲速度由慢漸快、拍法和長度皆冗長；「中滾」的拍法和長度則適中；「短滾」則曲短輕巧；「序滾」為曲頭散板性質。可以說此類門頭的名稱不等於曲牌名稱，而是一種音樂曲體的稱謂。

　　關於黃教授將「倍思」列為「門頭」，著者與研究南管音樂的呂垂寬教授請教，他則認為「倍思」僅是南管音樂的音階、調名，而非「門頭」。由於本文所論台灣車鼓戲音樂，並無「倍思」曲例，此問題待另文探討。

　　明白南管音樂系統中「門頭」的定義，則可瞭解台灣車鼓戲音樂中，曲牌音樂的內涵　以下二曲例是《陳三五娘》劇目中的曲牌體音樂。

[12]　王愛群＜泉腔論＞一文，收於《南戲論集》一書。

給君斷

車鼓調大唱集2A

316

伊著早死(伊) 無命(啊)(伊)， (嘿)每日(啊)會來

(伊) 催(啊)迫(啊來)緊，害阮險險(啊哩的)誤送性 命(啊)(伊)。

〔A6〕

嘿()咒詛(伊) ()阮。

心(啊)頭按著驚(啊)(伊)， (嘿)明知(啊)明知 刈

吊(啊)不敢辜負三哥 汝去空 行(啊)(伊)。

〔A7〕【尾聲】

(嘿)明知(啊)明知 刈 吊(啊)不敢辜負三哥 汝去空

（1）門頭：水車，是屬於與「水車」一類樂曲，骨幹音形相似的音樂，以第一句唱詞命名，也就是說此曲是與「水車」一類曲牌體音樂「管門」、「撩指」相同，旋律相近的樂曲。

（2）旋律：由工尺和虛詞〔起譜〕和〔落譜〕，形成泛聲效果。由於此曲是《陳三五娘》劇中，五娘等待陳三坐立難安、痛苦萬分的情境，旋律起伏很大，如唱詞「三更人去睏恬靜」，旋律下行到低音 La。下一句「若還若不來」又上行到高音 Sol，中間相差十四度音程對比極強，張力也很大。對白後的「若還若不來」，也有中音 Re 到高音 Re，八度大跳的情形，顯示五娘內心的衝擊在旋律跳躍中表露無遺。

（3）節奏：圍繞在八分音符與十六分音符交替之間，尤其是每句末的長串音符，並不以長音或連續十六分音符收尾，而多用連續一個八分音符接二個十六分音符的不穩定節奏收尾，使原本傷痛欲絕的情緒，更增加些許不安與強化作用。

（4）調高：F 調。

（5）調式：五聲音階羽調式。

（6）曲式結構：單曲體，反覆四次，前有起譜，後有落譜：起譜＋A_1＋A_2＋A_3＋A_4＋落譜。

（7）落譜之工尺音高與實際音高：「Re」唱「五」或「士」：六　五上　尺　工。

　　　 Do　Re　Fa　Sol　La

曲例八：〔第一掃地〕

第一掃地

台灣民俗藝曲車鼓調

（1）門頭：福馬，此曲音樂內涵、骨幹曲調與「福馬」一類的音樂相近似，或者可以說此曲是以「福馬」音樂曲調、格律進行填詞創作的。

（2）旋律：此曲描寫陳三非常愛慕五娘，而至五娘家中為長工，早晨掃地時盼望見到五娘時的心情，由於敘事性強，多採用字密腔疏。唱詞之間有許多虛字，不僅使原來字密的情形更強化又增加了鄉土氣息。全曲音形以跳進音程為主，顯示陳三工作中的期待和見到五娘梳頭、化妝時神魂不定的心情。每句末的長旋律不僅達到分句的效果，還能顯示、表達劇中人深濃的情懷。

（3）節奏：此曲節奏型態很穩定，多為正規節奏，以八分音符與十六分音符組合為主，並分配平均，沒有切分、掛留和密集十六分音符、連續八分音符連接十六分音符的節奏，使樂曲平穩中帶有些許輕快活潑之意。

（4）調高：G調，由於是男角演唱，使用稍微高一點，適合其音域的G調，也使音樂更顯明亮、活潑，足見得曲牌體的音樂在各方面的配合都比較重視和講究。

（5）調式：五聲音階高調式。

（6）曲式結構：單曲體，反覆三次加一尾聲，前有起譜，後有落譜。曲式：起譜＋A₁＋A₂＋A₃＋尾聲＋落譜。

（7）落譜之工尺音高與實際音高：

士　一　　尺　　工　六。

Re Mi　Sol　　La Do

從以上車鼓戲曲牌體音樂曲式結構上，可以瞭解雖然多為單曲體，並且用多段重頭，但與詞情的配合，旋律節奏的特點和調高調式的選用，都逐漸趨於嚴謹的規範，是小戲音樂中較成熟的階段，並有向大戲發展的趨勢。

小　結

台灣車鼓戲伴奏樂器以文場為主，極少用到打擊樂器，音樂雖屬於南管系統，而伴奏樂器也與南管不同　常使用的樂器有：

一、吹管類：曲笛、小嗩吶（小吹成噯仔）。

二、弦樂器：小椰胡（殼仔絃）、大廣弦。

三、撥弦樂器：月琴、三絃。

四、打擊樂器：四寶（四塊）。

隨著車鼓戲日趨式微，目前僅留存於農村、鄉間表演場合逐漸減少，藝人年齡層顯著增加，實為台灣車鼓戲之危機。所幸民間游藝活動中仍能經常見到車鼓陣的表演，雖不具有小戲的性質，但仍保留有其表演內容和音樂特色。車鼓陣音樂中經常有大量的武場打擊樂器，如大鑼、小鑼、小鈸、通鼓、扣仔板等，使

演出更為熱鬧。

　　從著者對台灣車鼓戲音樂的排比分析，瞭解其音樂曲體，以單段體為主，並經常使用重頭曲式，幾乎每曲，都是由一段旋律經多次反覆結合而成，因此旋律主題經常出現，使人感覺熟悉、親切，偶爾有一點變化，更增加了熟識中的新鮮感。頗有「既是初見的親朋，又是熟識的舊友」之情境，無怪乎能在民間扎根並廣為流傳。

　　隨著戲曲的發展，南管音樂體制中有許多曲牌體的音樂，也廣被運用於「車鼓戲」中，本文所論車鼓戲音樂曲式中多曲雜綴體與曲牌體的曲例，多為曲牌曲體。雖然唱詞格律約制不如南北曲之嚴謹、講究，但從音樂類型、「門頭」曲調的分類，實具有曲牌體的特點。另外屬於民歌系統的〔桃花過渡〕、〔駛犁歌〕、〔三月三〕、〔二八佳人〕等，更能顯現民間色彩，是小戲音樂的基礎　台灣車鼓戲音樂不僅完整的保留民歌單曲重頭的曲風，還擁有複雜曲體、悠久歷史的南管音樂，此二者的結合，在藝術中既有較精緻的一面，同時也有不失樸實之鄉土氣息的一面，實為台灣車鼓戲在小戲中的特色。

二、客家三腳採茶戲之音樂結構

前　言

　　台灣的採茶戲於清同治年間已在台灣盛行 [1]，早期的三腳採茶戲是屬於小戲性質，深入民間後受到其他劇種的影響，也有逐漸向大戲發展的情形。由於盛行於苗栗、新竹、桃園等客家族群密集一帶，又使用客家方言，因此又稱客家三腳採茶戲，是以「賣茶郎」故事為主和其他相褒小戲的總稱，以三腳色（二旦一丑）表演而得名，演員手持手帕、茶籃、傘、扇子踏謠形成演出，故事內容簡單詼諧。

　　以「賣茶郎」為主的故事有十齣：1.《上山採茶》、2.《送郎》、3.《綁傘尾》、4.《糶酒》、5.《勸郎怪姐》、6.《接哥》、7.《山歌對》、《打海棠》、8.《十送金釵》、9.《盤賭》、10.《桃花過渡》等。每齣戲可單獨演出，為獨立小戲，亦可串連演出成為小戲群。另外還有《無良心》、《送歌》、《紅花告狀》、《公揹婆》、《棚頭》、《扰茶》、《拋彩茶》、《送郎十里亭》、《綁扇尾》、《酒》等小戲劇目。近年來榮興客家採茶劇團陸續改編發展了《雙鳳姻緣》、《三娘教子》、《鐵公園》、《花燈姻緣》、《王文英認親》、《姻緣有錯配》等大戲。

（一）音樂曲體

　　早期三腳採茶戲有一劇一曲，專曲專用的情形，如＜桃花開＞、＜撐渡船＞、＜送金釵＞、＜勸郎怪姐＞等，都是小戲專用曲調，但在逐漸發展中，已覺單曲重頭曲調缺少變化，而增加了

[1] 陳雨璋著《台灣客家三腳採茶戲－賣茶郎之研究》第十一頁：「唯有莊木桂先生，談到他父親卓清雲先生的師父何阿文先生是來自廣東，定居在頭份，從年齡推算，何阿文先生大概在同治年間到台灣，可是他是否第一個傳入"三腳採茶戲"的則不知道。唯一可確定的是那時已有"三腳戲"在台灣。」民國七十四年六月，師範大學音樂研究所。

其他歌謠，形成多曲雜綴曲式。目前三腳採茶戲多曲雜綴結構，不僅唱客家民謠，還加入了約制不甚嚴謹的山歌曲牌，如＜老山歌＞、＜山歌子＞、＜平板＞等。

（二）山歌曲牌

　　＜老山歌＞又稱大山歌，為客家民謠中最古老的音樂曲調，以散板為主，唱詞四句七言。在不同的劇情中，可使用此曲調，更換符合格律之唱詞，屬於曲牌體。音樂悠揚、豪放，節奏自由流暢。

曲例一：〔老山歌〕

老　山　歌

游春蘭　唱
楊兆禎記譜

　　<山歌子>又稱山歌指，是由老山歌變化而來，多為一板三眼（4/4）四句七言的曲牌體，可分別套入不同唱詞，音樂性質與老山歌非常接近。

曲例二：〔山歌子〕

山 歌 子(二)

楊兆禎記譜

<平板>又稱改良詞，是由老山歌、山歌子改變而來，一板三眼（4/4）以四句七言體為主，有時唱<肚子歌>，由一月唱到十月懷胎情形，歌詞因而加長，與老山歌和山歌子最大的不同是旋律已跳離 La、Do、Mi 的範疇，而常用 Sol 為落音。由於句式、協韻等約制較鬆，性格較不明顯，依演唱者情緒，可高亢、愉快；亦可哀怨、傷感，甚至可唱成勸世文的數板形式，是使山歌由荒山原野，慢慢進入茶園、家庭、戲院的重要曲調，並經常用於小戲中。

曲例三:〔平板〕

平　板（三）

台灣桃竹苗一帶客家民謠
葉子楓詞

寶島（子）台（丫）　　　　灣　　好風（子）

光　（ㄉ）　　　野柳（子）奇　（丫）

石　　衝海（子）浪　（ㄉ）

彰化（子）大（丫）　　佛　八卦（子）

頂　（ㄉ）　　　日月（子）潭　（丫）

畔　　聽杆（子）聲　（ㄉ）

330

三腳採茶戲音樂除了老山歌、山歌子、平板為約制較鬆的曲牌體粗曲，依劇情內容不同而可填入不同唱詞外，其他曲調都是客家民謠，歌詞差不多是固定的內容，如＜病子歌＞、＜挑擔歌＞、＜十八摸＞、＜苦力娘＞、＜桃花開＞等。有的曲調，也可以代表一種唱腔，讓演員自由發揮，用於小戲中。唱詞便不固定，如＜洗水巾＞、＜剪剪花＞、＜鬧五更＞、＜初朝歌＞、＜桃花過渡＞等。

一般台灣的客家人並不將客家小調和山歌刻意區分，但統稱平板、老山歌、山歌仔等曲牌體音樂為「山歌」，其他民謠小曲稱「小調」或「採茶調」[2]。早期三腳採茶戲常用採茶調；使用固定唱詞配合劇情，逐漸在自由、即興的特徵中，演員忘詞就自編一段，畢竟「記腔容易記詞難」，再加上山歌大量運用於小戲中，只要格律不變可以任意更換唱詞，久而久之「活中的死戲」部份也就愈來愈少了。使用於戲中腳色參加一些活動時或心情好時，唱一段小調助興，或劇中人走到酒店時，唱一曲＜賣酒歌＞。當唱此類小調時，因曲調大家熟悉，唱詞固定，因此一人啟口，其他腳色便可輪唱、對唱或合唱等[3]，達到同台協合有默契的效果。

（三）客家民謠

由於客家三腳採茶戲曲調種類多、唱腔音樂豐富，素有「九腔十八調」之稱[4]。這些曲調的內容多為客家民謠，除了老山歌、

[2] 《台灣客家山歌－一個民間藝人的自述》第十頁，賴碧霞女士云：「山歌與採茶最大的不同點在：山歌是用聽的，採茶是用看的，山歌的歌詞是可變性的，採茶的歌詞則有一定的內容和連貫性。」（百科文化事業出版）

[3] 演員合唱時，如有人忘詞時，經常用「唉呀喲」、「哪唉喲」等客家歌謠中常用的襯字任意插入，形成泛聲，使其聽似合聲。

[4] 關於「九腔十八調」一詞，各家有不同的說法：其一賴碧霞女士《台灣客家山歌－一個民間藝人的自述》第一一二頁云：「客家民謠有九腔十八調之稱，這是因為廣東省有九種不同的口音，也就是因鄉音的不同而導致唱腔的不同。所謂九腔

山歌子、平板等山歌外，屬於小調類的曲調有〔病子歌〕、〔挑擔歌〕、〔桃花開〕、〔初一朝〕、〔十二月古人〕、〔撐渡船〕、〔十八摸〕、〔苦力娘〕、〔送金釵〕、〔思戀歌〕、〔賣酒〕、〔陳仕雲〕、〔瓜子仁〕、〔五更歌〕、〔補缸〕、〔春牛調〕、〔馬燈調〕、〔落水天〕、〔唱歌人〕、〔香包調〕等。

　　楊兆禎先生將「九腔十八調」依照歌詞分類，有以下十七類[5]：

1、愛情類

（1）老山歌（2）山歌仔之二（3）平板之二、之四（4）採茶（5）挑擔歌（6）過新年（7）上山採茶（8）桃花開（9）送金釵（10）思戀歌（11）陳仕雲（12）賣茶調（13）松口山歌之一、之二（14）

包括：有海陸腔、四縣腔、饒平腔、陸豐腔、梅縣腔、松口腔、廣東腔、廣南腔、廣西腔等。所謂十八調是指歌謠裡有：平板調、山歌仔調、老山歌調（亦稱南風調）、思戀歌調、病子歌調、十八摸調、剪剪調（亦稱十二月古人調）、初一朝調、桃花開調、上山採茶調、瓜子仁調、五更調、送金釵調、打海棠調、苦力娘調、洗手巾調、賣酒調（亦稱跳酒）、桃花過渡調（亦稱撐船歌調）、繡香包調等十八種調子。嚴格一點說，客家民謠不止九種腔、十八種調，但由於其它腔調，較無特色以致湮沒失傳無法考據罷了」。

　　其二：鄭榮興《八十三年度全國文藝季苗栗縣活動成果專輯》中＜九腔十八調與台灣客家三腳採茶戲＞第七十九頁－八十三頁云：「九腔十八調」即是指在台灣三腳採茶戲的唱腔，其演唱方式是極其靈活的，不同的演奏、歌唱人按照骨譜能詮釋出各異的表演風格，故可說其藝術價值十分豐富，已為諸多學者所認同。「九腔十八調」和「客家三腳戲」，這兩個名稱幾乎是同時出現的　提到「九腔十八調」，便一定會指「客家三腳採茶」唱腔，不會是指別的劇種，提到「客家三腳採茶」的音樂，則一定是「九腔十八調」，足見此二者互為體用，密不可分。至於「九腔十八調」一詞，我們必須釐清的是，這是泛指所有「腔」和「小調」而言的名詞，是一個總稱。並非恰有那麼多腔調　因為「九」為個位數中最大之數，故以「九」冠於腔之前，而「小調」之數量又比「腔」多，故以「十八」之數來強調其繁多。所以，九腔十八調的定義絕對不能說九個腔頭十八個調，其實稱作九腔十八調乃是稱這種戲很豐富……就像九拐十八彎；九、十八是表示多的意思。

　　鄙意以為九與十八應是誠如鄭榮興先生所言，指「多」之意。

[5] 見楊兆禎著《客家民謠九腔十八調的研究》民國六十三年六月，育英出版社出版第五－九頁。

送哥送到大船頭（15）天長地久心一樣

2、勞動類：

（1）老山歌之一（2）採茶（3）挑擔歌（4）上山採茶（5）撐渡船（6）賣茶歌（7）洗手巾

3、消遣類：

（1）老山歌之二（2）山歌子之一（3）平板之一（4）美濃山歌調

4、家庭類：

（1）病子歌（2）初一朝（3）十八摸（4）陳仕雲

5、勸善類：

（1）山歌子之一（2）勸世文

6、故事類：

（1）十二月故人

7、相罵類：

（1）撐渡船

8、嗟嘆類：

（1）苦力娘（2）五更歌（3）落水天（4）唱歌人

9、盼望類：

10、飲酒類：

（1）賣酒

11、愛國類：

（1）從軍歌（2）馬燈調

12、祭祀類：

（1）誦經調（2）念佛調

13、催眠類：

（1）催眠曲

14、戲謔類：

（1）補缸

15、安慰類：

（1）平板之一

16、歌誦自然：

（1）平板之三

17、生活類：

（1）山歌子之二（2）平板之五（3）送郎歌（4）過新年（5）思戀歌（6）瓜子仁（7）春牛調

（四）音樂分析

以上的許多曲調，依其唱詞內容，分別用於客家三腳採茶戲適當的劇目中，常用譜例如下：

曲例一：〔病子歌〕

病 子 歌

台灣桃竹苗一帶客家民謠
羅石金 賴碧霞對唱
楊兆禎記譜

曲例二：〔採茶〕

採 茶

台灣桃竹苗一帶客家民謠
卓清雲　陳玉妹唱
楊兆禎記譜

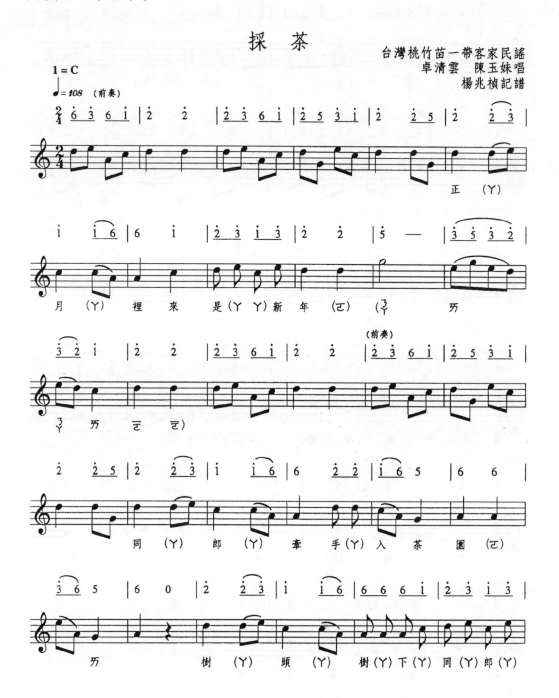

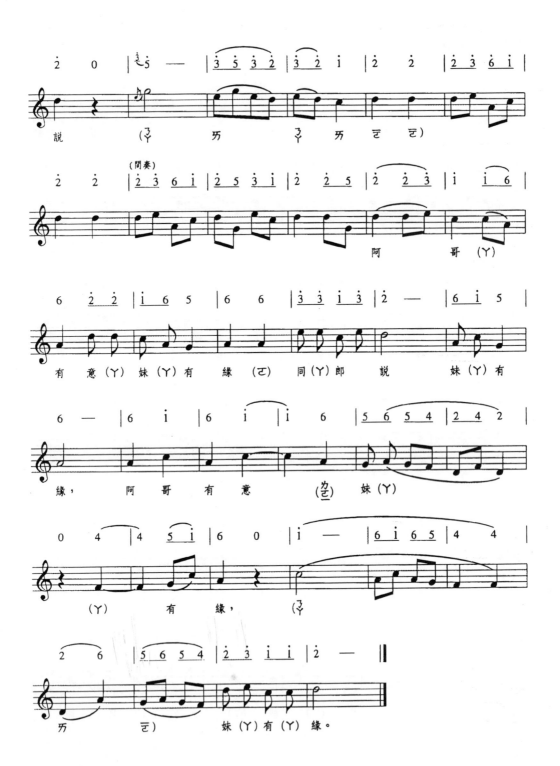

曲例三：〔送郎歌〕

送 郎 歌

台灣桃竹苗一帶客家民謠
楊兆禎記譜

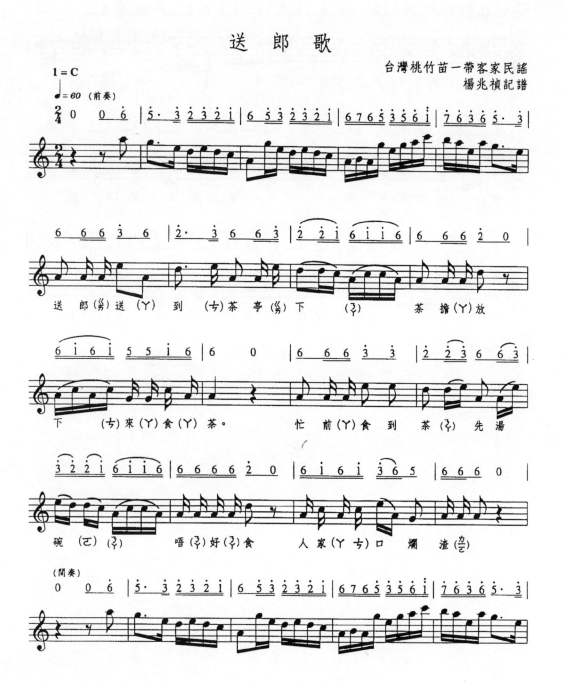

339

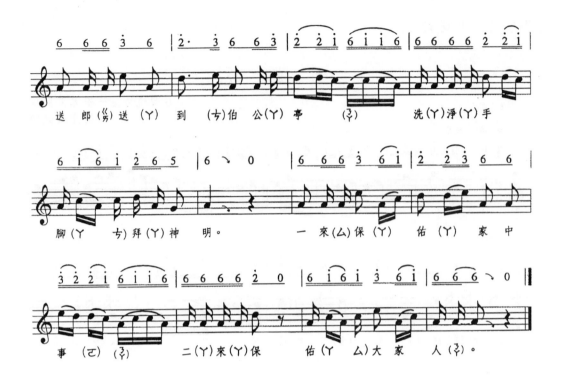

送 郎(ㄌ)送(ㄚ)到 (ㄊ)伯 公(ㄚ)亭 (ㄋ) 洗(ㄚ)淨(ㄚ)手

腳(ㄚ ㄊ)拜(ㄚ)神 明。 一 來(ㄙ)保(ㄚ) 佑(ㄚ)家 中

事 (ㄛ)(ㄋ) 二(ㄚ)來(ㄚ)保 佑(ㄚ ㄙ)大 家 人(ㄋ)。

勸 世 文

蘇萬松　唱
楊兆禎記譜

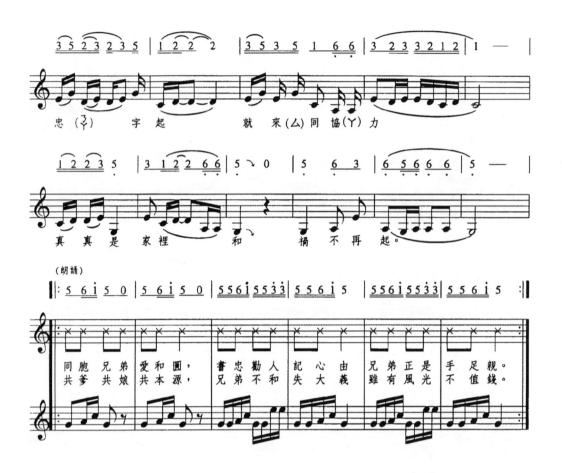

忠(ㄓ) 字起 就 來(ㄙ)同 協(ㄚ)力

真 真 是 家裡 和 禍 不 再 起。

(朗誦)

同胞 兄弟 愛和圍，
共爹 共娘 共本源，

書忠勸人 記心由 兄弟正是 手足親。
兄弟不和 失大義 雖有風光 不值錢。

342

曲例五：〔五更歌〕

五 更 歌

湯玉蘭 唱
楊兆禎記譜

1 = C

一更 想 郎 夜更 深， 思想 阿 哥

真 傷 心， 兩 人 離 別 幾 年

久（乙） 無 信 無 息 轉 我 身

343

曲例六：〔挑擔歌〕

挑 擔 歌

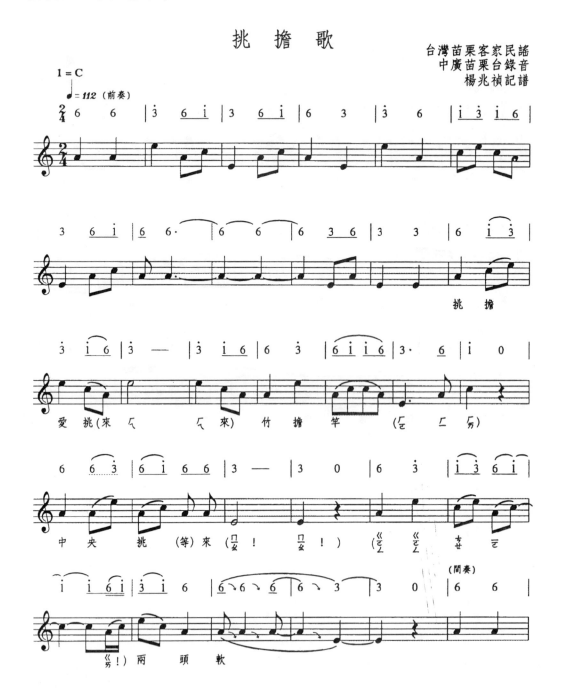

台灣苗栗客家民謠
中廣苗栗台錄音
楊兆禎記譜

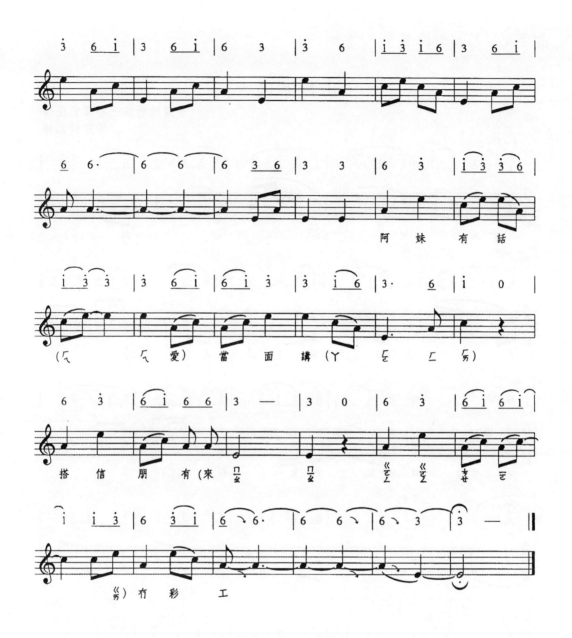

阿妹有話

(ㄈ ㄈ愛)當 面 講(ㄚ ㄛ ㄈ ㄞ)

搭 信 朋 有(來 ㄇ ㄇ ㄛ ㄛ ㄛ ㄛ
 ㄠ ㄠ)

《ㄞ) 冇 彩 工

上山採茶（一）

台灣桃竹苗一帶客家民謠
楊兆禎記譜

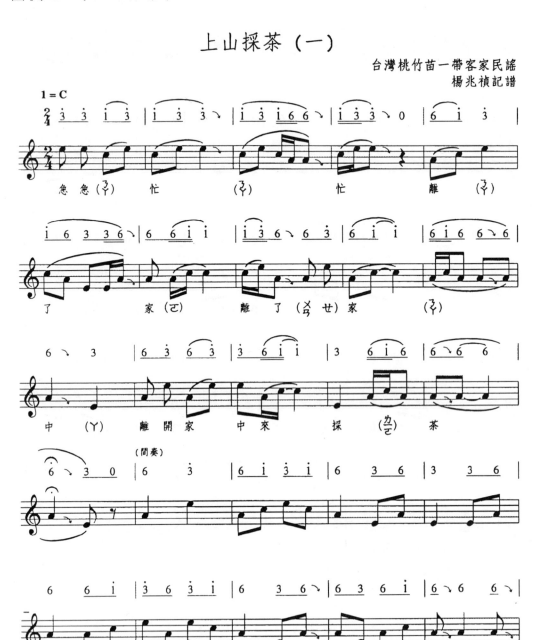

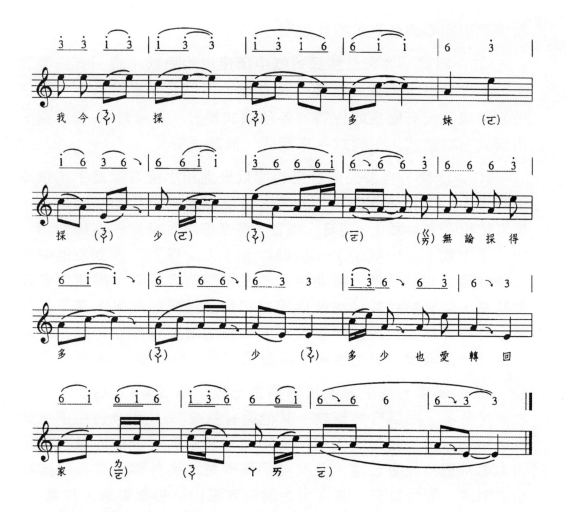

以上曲例由楊兆禎先生記譜，分別有不同詞情，〔病子歌〕
描寫家庭、〔採茶〕有勞動有愛情、〔送郎歌〕寫生活、〔勸世文〕
是勸善、〔五更歌〕是嗟嘆、〔挑擔歌〕有勞動和愛情、〔上山採
茶〕也是描寫勞動的情形。唱詞以七言四句為多，其中第一、二、
四句押韻，平仄規律較寬。因用於不同劇目中，依故事情節字數
可增可減，並常用襯字泛聲，使唱腔流利圓潤，以充分表達感情，
音樂結構分述如下：

A：調高，由於民歌小調多屬於首調唱法，有時因演唱者的
音域移高或移低，因此楊兆禎先生使用C調五線譜記譜，並非每

曲皆爲固定 C 調音高，特此說明。

B：調式，客家三腳採茶戲中所使用的民歌小調，有三聲音階、四聲音階、六聲音階和七聲音階，但以五聲音階爲多，所使用的調式，沒有固定的性質，各種調式都有，據統計 [6] 依序爲、角調式、徵調式、羽調式、宮調式、商調式等。

C：旋律，客家民謠音樂旋律以級進和小跳音程爲主，很少用到大小七度和小六度、半音等，是旋律流暢自然的原因之一，經常使用滑音、振音、連音、倚音、迴音等增加音樂的潤飾作用。如〔老山歌〕、〔山歌子〕、〔挑擔歌〕、〔上山採茶〕等歌曲僅使用三聲音階或四聲音階，樂曲應只使用單調的幾個音，因使用各種裝飾法，使音樂性能達到豪邁遼擴和情意纏綿的效果。甚至已打破半音的界線，使用比半音還小的音程，增加音樂性。雖在記譜上確實相當困難，卻是客家民謠曲風別具一格的重要原因。

D：節奏，幾乎客家民謠都是一板一眼（2/4）拍子，老山歌使用散板，曲風自然豪放，其他還有少數 3/4 和混合拍子。經常使用切分、掛留等不正規節奏增加活潑生動、俊俏的氣氛。每句末經常運用長音收尾，使樂句明顯清楚。另外伴奏樂器的節奏相當明確，配合得宜，基本上台灣的客家山歌相當委婉、樸實。

E：樂曲結構，多屬於二段式，通常開始有前奏，二段之間有間奏，後有尾聲，而尾聲之音樂可成爲下一曲之前奏，如此將二段體的歌曲周而復始的反覆。爲中國民歌中的典型曲式。

F：演唱方式，多採用獨唱或對唱，在劇目中也有使用一唱眾和，或一領眾唱的情形。客家三腳採茶戲主要用一把大廣絃伴奏，其他無固定伴奏樂器，後來受南管、北管或歌仔戲影響，又加入二胡、蕭、揚琴和通鼓、拍鼓、大鑼、小鑼和小鈸等打擊樂

[6] 據楊兆禎先生匯整四十八首客家民歌排比分析所結論，見《客家民謠九腔十八調的研究》第八十九頁。

器，使其音樂更豐富。

小　結

　　以上台灣客家三腳採茶戲的音樂分析，雖然在曲體曲式結構上與中國大陸的採茶小戲音樂基本相同，有單曲重頭體、多曲雜綴體和曲牌體等曲體，但由於地域差別，在音樂旋律的音階形式、音程使用演唱性格、方言和裝飾唱腔上又形成了另一種特色，並分別有特定的調式結構。中國大陸採茶戲的音樂戲劇性較濃，起承轉合較明顯，功能性極強，而台灣客家山歌民謠，常用於喜慶、以及各種活動時演唱，較委婉甜美易於上口，又因與生活息息相關音樂較樸實傳統，形成獨特的風格。

三、竹馬戲之音樂結構

前　言

　　民國八十六年著者參加「閩台戲曲關係調查研究計劃」，赴福建閩南閩西和台灣北中南部進行田野調查，並觀賞各地劇團精彩的演出，演出結束後舉行「座談會」，讓大家對各劇種有更深層的認識和瞭解，收穫頗多。就在這樣的機緣裏，見識到台南縣新營市土庫里有一「竹馬陣」團。由於團員多為當地農民，平日務農為重，工作餘暇進行竹馬陣表演，雖歷史悠久，但對於沿革歷程多已不解，僅代代傳承其技藝與音樂。當時初步認知台灣竹馬戲，誤以為表演十二生肖的不同身段，根本沒有劇情可言，是鄉土歌舞結合鄉土舞蹈的「踏謠」，不過是雜技調弄，還算不上戲曲中的「小戲」。

　　經過數次南下造訪，才深入瞭解，新營土庫里竹馬陣團，不僅有藝陣表演，並已實質發展形成「小戲」。常演劇目有《千金本是》、《看燈十五》、《早起日上》、《走賊》、《元宵十五》、《共君走》、《新淚雜膜》等。

　　台灣台南縣新營市土庫里「竹馬陣」團為台灣唯一的竹馬陣團體，並演出「竹馬戲」。根據我們的田野調查，中國大陸目前已無完整的竹馬陣戲團，僅在漳州薌劇戲團中作散出保存，因此更增加了此團的重要性和研究價值。著者乃於八十七年參加國立傳統藝術中心「民間藝術保存計劃」，主持新營土庫里竹馬戲調查研究計劃，深入其各方面之特色，從而對竹馬戲之音樂有所認識和了解。

　　關於台灣竹馬戲之沿革，無文獻資料可探索。據當地耆宿稱，在清雍正九年（一七三二年），有一位竹馬陣師傅從大陸山東來

台 [1]，隨身帶有一尊田都元帥神座至土庫里定居。並在土庫傳教竹馬陣，嗣後該竹馬陣師傅就在土庫壽終正寢。竹馬陣得以在土庫留存，一代傳一代，迄今已有二百六十六年，由於時代的變遷，土庫里也面臨失傳之危機。

土庫國小校長林瑞和先生有見於民俗技藝維護保存之重要，乃大力支持與提倡，鼓勵當地竹馬陣師傅廖丁力、花龍雄、林宗奮、郭不、周振文、蘇木材、陳丁進、蔡欽祥、林助、王來順等組成竹馬陣促進委員會。這些師傅在土庫國小組織「竹馬陣」並擔任教學。才又恢復了土庫竹馬陣之薪傳。

據廖丁力說，早期土庫里「竹馬陣」為一文館，由十二生肖組成，加上後台文武場，人數不夠，扮演十二生肖者，每人均以竹子編製十二生肖模型，上糊以紙，加上彩繪，穿戴身上，因為馬在十二生肖中扮成「白馬書生」，在古代以讀書人為貴的觀念下，乃將此十二藝陣命名為「竹馬陣」，只是又由於編製這十二生肖模型的技術已失傳，所以用現代的戲服來代替竹編模型。

廖先生又說，與竹馬陣有淵源的田都元帥為救世濟民，向玉皇大帝請領玉旨，由鼠為首，帶領十二生肖軍，配合神的威力與神咒，在古樂、古曲的演奏和歌聲中，腳踏七星步，以開大小、分陰陽、文陣、配對，點四門等各種不同的陣勢，加上口唱團曲咒語，各展神通，各施法力，同心協力，驅邪普救眾生，為增加戲劇的效果，由十二生肖各扮演不同的戲劇角色，龍扮帝王、虎扮武將、狗扮知縣、猴扮齊天大聖，蛇、羊、雞等扮奴嫻、牛扮宰相、鼠扮師爺、馬扮小生、兔、豬為女性角色，其他均為男性角色。

[1] 台南縣新營市土庫里「竹馬陣」團老藝人稱，此技藝源於山東，據著者多次田野調查，深入探究其音樂內涵屬於「南管」系統，應源於閩南一帶。是否是福建省的「東山」則有待考究。

（一）藝陣表演形式

新營市土庫里的「竹馬戲」團以十二生肖「竹馬陣」為主要表演形式，其內容分為「藝弄」、「歌曲」和「路曲」三方面，說明如下：

甲、藝弄：

1.環繞藝弄：即十二生肖鼠、牛、虎、兔、龍、蛇、馬、羊、猴、雞、狗、豬全部出陣，由鼠、豬（頭尾）舉旗，其餘魁扇，打鑼鼓調弄。

2.十二生肖各舞一次，即由鼠至豬，每一生肖出場舞弄。

3.對弄，三人弄等，即由兩種生肖或三種生肖同時出舞。

乙、歌唱：歌唱演奏之音樂近似南管樂，約有一百首樂曲，如＜元宵十五＞、＜看燈十五＞、＜將軍走＞、＜陳三五娘＞、＜牽君手雙＞等，每曲名稱皆有特定劇情含意呈現於唱詞中，歌唱時一曲接一曲依戲劇劇情發展的連貫性，展現歌聲和音樂美。每曲演唱之前有一段前奏，唱腔句間有過門，最後還有尾聲，從音樂理論上分析，有些樂曲有轉調的情形，而非從頭至尾同一調門，以增加音樂之變化。其演唱速度比南管快一點，又比車鼓音樂緩慢一些，形成另一特色。

丙、路曲：通常在香陣行進中表演，即所謂陣頭。由歌舞和鑼鼓穿插交織而成。可分為「厭淚」和「傳令將軍」，兩類分述如下：

1.厭淚：講中原女子被送到番邦的心境，沿路啼哭歌唱，唱時邊舞邊走，有樂器伴奏，每句唱完由鑼鼓擔任過門，一曲唱完以轉一圈等身段為完結，再進行下一曲。

2.傳令將軍：情節是番邦派遣入中原之將領，娶中原女子回番，此為六人合演之劇目，狗表示小番要傳令給大王；兔子代表被選中之小姐，豬是不願嫁去番邦女子，要受處罰；另外還

有鼠、牛、龍等男性身份的三個生肖，表演形式也是行進中邊走邊舞邊唱，由鑼鼓與唱腔加樂器伴奏相互交替演出。

以上各種形式的演出，其伴奏樂器如下：

文場：大廣弦、殼仔絃、笛、三絃、高音嗩吶等。

武場：鼓、鑼仔、鈸、板、四塊等。

（二）單曲體

雖然南管的伴奏樂器以蕭為主，新營竹馬戲的音樂也近似南管，但其主奏樂器卻是以笛為主，即所謂「品管音樂」。新營竹馬戲在音樂的呈現上較漳浦縣竹馬戲多樣化，不論曲調旋律、節奏形態都較豐富。在表演場地上，新營竹馬戲團不在舞台表演，而是除地為場，或是在行進中的陣頭表演。近年來熱心人士正不斷傳承於學校、社區之中。只是令人可疑的是，既然傳自山東，何來泉州風格的「品管音樂」？著者訪問音樂師傅花龍雄先生，對這個問題他也不知情。

在田野調查的過程中，一方面從各文獻中蒐集相關資料，以深入瞭解台灣「竹馬戲」；另一方面從實地訪問老藝人，明白此劇種現況及表演方法、內容等。並將新營「竹馬戲」小戲表演錄影拍攝，以保留其影像，供學界作為研究參考資料。除了整理腳本外，音樂方面也從田野調查中錄音記譜，並進行曲譜整理。另外也將纂寫當地藝人生命史。

雖然新營土庫里竹馬陣團號稱歌唱演奏之音樂有一百首樂曲，但藝人所知者至多六十多曲，屬於小戲演出的有二十曲左右、如＜看燈十五＞、＜情金去＞、＜千金手雙＞、＜元宵十五＞、＜早起日上＞、＜走賊＞等。都是一劇一曲、專曲專用的曲體，並且劇名皆以首曲開頭唱詞為曲名和劇名[2]。

[2] 南管系統的音樂，同一門頭的樂曲，常以首曲開頭唱詞為曲名。

由於負責音樂的花龍雄師傅是唯一記寫簡譜者，將歷代老師傅口傳相授的音樂聽寫成簡譜，但未標明高、低音，言明其適用於高胡或低胡等樂器，因此頗讓初學者無所適從。著者爲將新營竹馬陣音樂與南管音樂作比較，特別請教辛晚教教授、李國俊教授、呂垂寬教授、王櫻芬教授、卓聖翔先生、林素梅小姐、陳美娥小姐，將所摘錄曲譜一一辨明探究。據著者考查，「竹馬戲」小戲音樂幾乎是以調高的類別，來作樂曲分類。例如屬於 C 調的樂曲＜早起日上＞、＜千金本是＞、＜頂巧＞、＜元宵十五＞、＜共君走＞、＜新淚雜膜＞等是同一個調高，基本上這些曲名即劇名，每劇起首之前奏 [3] 音樂骨幹音皆相同，雖然曲調不完全一樣，但都有相同的語法和相近的音形，也有共同的屬性。

[3] 「前奏」形同「序曲」又稱「音頭」或「串」。

曲例一：＜千金本是＞

竹馬戲曲譜【千金本是】

角色：龍・羊・雞三生肖相弄

花龍雄記譜
施德玉整理

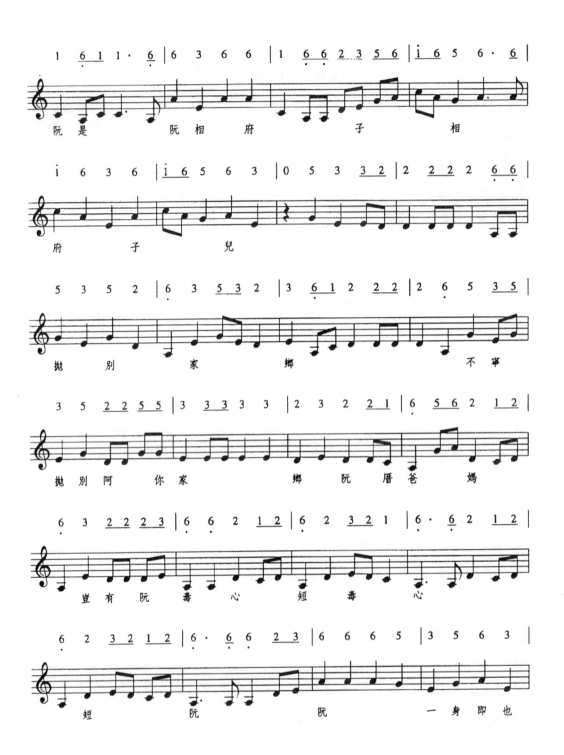

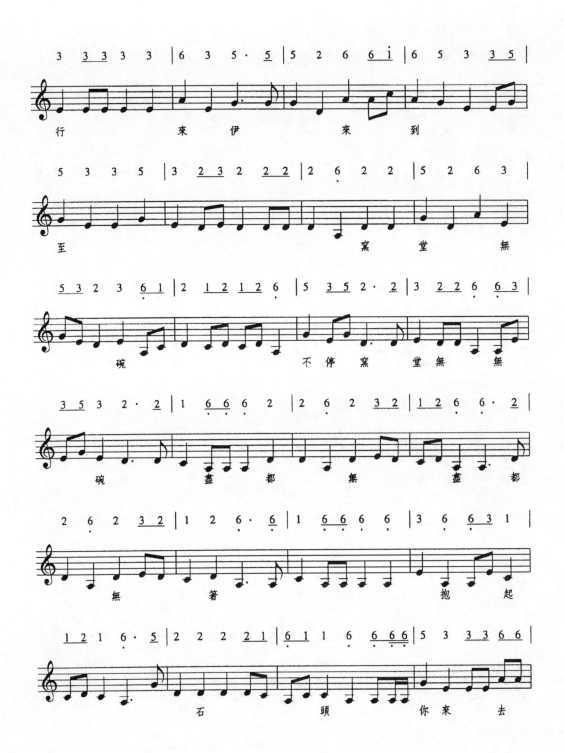

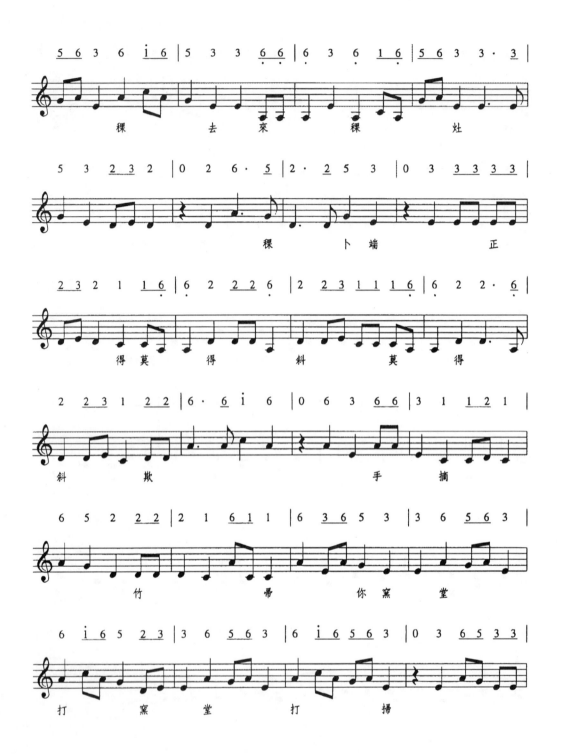

358

欺

*本曲內容為呂蒙正與相府千金的愛情故事經過。

曲例二：＜頂巧＞

頂 巧

演出角色：猴・雞・豬三生相弄

花龍雄記譜
施德玉整理

362

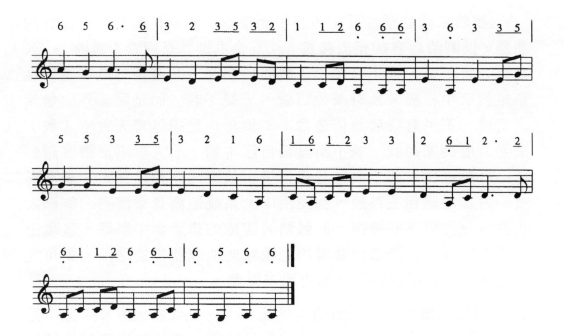

　　二曲例使用相同〔前奏〕、〔後奏〕，前奏爲閩南民歌「家婆答」常用於車鼓戲。樂曲內容骨幹音相同，同爲五聲音階羽調式，應屬於同一牌子。雖然竹馬戲音樂已發展爲曲牌體，但與南北詞屬於「細曲」曲牌唱詞上有極大差異，竹馬戲音樂同一調門的樂曲唱詞沒有字數、句數、平仄等的約制，可以依劇情內容的變化，填入適當的唱詞，只要句末維持押韻即可，因此這是「粗曲」形式，仍保留有相當傳統的民間色彩。

　　＜千金本是＞與＜頂巧＞二曲旋律流暢舒徐、委婉動聽，是屬於閩南一帶歌謠曲調，南管藝人陳美娥唱出有＜粉紅蓮＞的音樂特質 [4]。二曲沒有強烈的切分節奏、也沒有激昂的大跳音程，在力度與速度上也沒有突兀的變化和特殊的效果。全曲以四分音符和八分音符自然流暢的反覆，偶爾以二分音符或附點四分音符增加些變化情趣。

[4] ＜粉紅蓮＞是閩南一帶流行的歌謠小曲，類似＜百家春＞，爲家喻戶曉、耳熟能詳的曲調，是曲牌中之粗曲類型。

雖然二曲音樂性質和內容如此接近，因為是屬於同一性質的曲體，但劇情內容卻相去甚遠。＜千金本是＞是南管「過橋」、「入窯」二折劇情，唱出呂蒙正落魄居於寒窯，其妻劉月娥本是千金小姐於家中打掃，此時家徒四壁，三餐不飽，而是蒙正外出借米之情境。不免有怨嘆感傷之情。＜頂巧＞是描述齊天大聖（猴）調弄二位良家婦女，並不斷誇耀自己本領，三人對唱滑稽詼諧，極為輕鬆逗趣。此二劇在意義情境、故事內涵相差甚大，表演形式、內心情感相去甚遠，卻使用同一系統曲調音樂演唱，僅藝人在表達時運用不同聲調、肢體語言明確的傳達劇中情感，呈現出不同內容等，此乃戲曲音樂約制較鬆的曲牌體早期階段，更可見「竹馬戲」音樂保留有原始的地方特色。

　　另為同屬於同一性質的＜早起日上＞，雖曲調與＜千金本是＞、＜頂巧＞接近，但表現手法極為特別，茲將其音樂結構進行分析，以探究其內涵、特色。

曲例三：＜早起日上＞

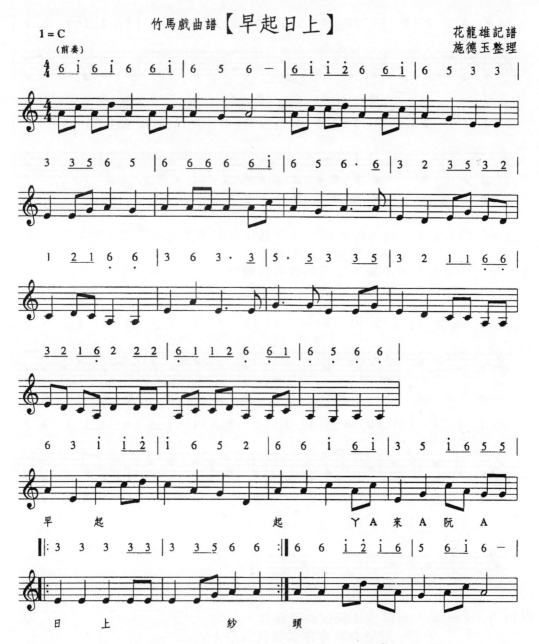

竹馬戲曲譜【早起日上】

花龍雄記譜
施德玉整理

口白（1）〔男〕－講甲你一也凹表，講未得通了，睡甲三學日半到吃卜起來
西頭，西甲二支頭毛ＱＸＱＱ，一在阿甲我抹去六、七兩
茶仔油。頭前又哥結鳥阿壽，後壁殺母池地併恁得隨人卜
加收流。

373

〔女〕－管待恁祖媽。
〔男〕－阿我那不管你，黃望這也，阿不阿管你。總是難拉……。

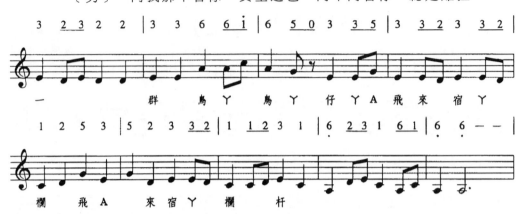

口白（2）〔男〕－嗄甲呀都好，一群鳥仔高阿不葉底阿不葉，對對都阿好來
葉池阿娘，這也彎孔。
〔女〕－不是，是來葉池阮也欄杆。
〔男〕－阿娘一群鳥仔飛起去拉……。

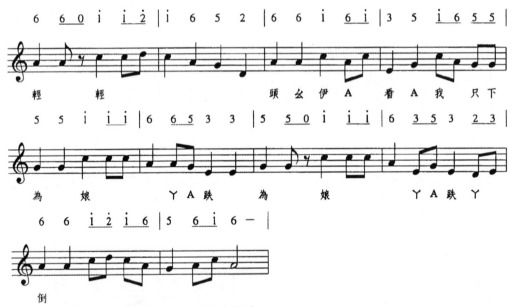

口白（3）〔男〕－阿娘Ａ阮倒的牽阮起。
〔女〕－牽兒牽孫牽你這也臭短命卜去死。
〔男〕－臭短命不臭短一年三百六拾五工無病無痛，跋死你甲也
無翁。
〔女〕－無翁嫁拔人。
〔男〕－阿人一人都一人隨卜愛你這也空攏棕。
〔女〕－阮站向蓮蕉吐高

〔男〕－阿坐麗麗

〔女〕－坐麗觀音疊坐

〔男〕－阿倒麗

〔女〕－倒麗倒支梅

〔男〕－阿照我觀看浪無影，站麗一元那斤蕉棕，倒麗一元那死
人啦……。

口白（4）〔女〕－臭短命想一病未得通好，阮莊相江爺兒哥友麼，串派伏苓
紅椒，一束馬想過好。

〔男〕－阿那未好麗。

〔女〕－我也褲帶尾阿，三也煙也，二也剪也，拿去藥店楊龍肝，
鳳隨來吃，一束的想過好拉……。

口白（5）〔女〕－臭短命在恁厝，咁，鹽，阱無兼，臭酸吃甲生漣，淋雨也
寒吱斧頭阿哥吉的五，六碗頭，阿這二日阿來阮這吃二
日阿好當，含龍肝鳳隨阿吞未得通落喉拉⋯⋯。

口白(6)〔女〕－臭短命不用你番落，買米粉也無你份，
　　　　〔男〕－阿我真哥無凡共無落，一日吃飽冷四蛇生你，頭路弄無做，
少年那不風梭，吃老你甲的無拉⋯⋯。

口白(7)〔男〕－也我不親醒，隨人卡親醒，阿那無福慈娘麗⋯⋯。

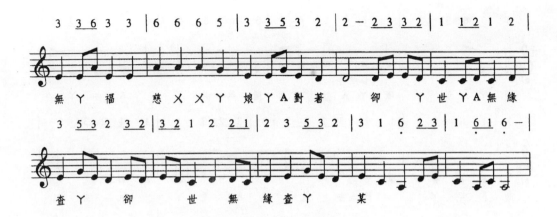

口白(8)〔男〕－你講我無緣，濫娶娶出來風看（男在內拉女到前面）阿你
卡美，（三次）我卡美然不知樣卡美，你正人看盲看，敢看
也出只下走銀阿Ａ，無破皮也破骨，正月坐胎十月十月十五
出世，對對都阿好三界公生，生一隻三界公豬阿子，阿卜生
因娘爸真知康，卓去叫一也算命阿仙，先生阿你的鋼，不是
先生你的算，子丑寅卯辰巳午未申酉戌亥對對都好是亥卯
未，阿這也誰某銀仔也，算來第一害，出世寒曾無半支專專
地吉米阿月內無油餅麵線，川吃正肉腰旨，阿生一也大，因
娘爸的去出外，講因爸洞空，因娘地牽賴，看人死鬼阿也安
公。

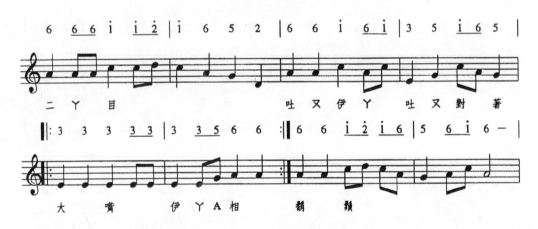

口白(9)〔男〕－夏無甲賴恁胡。二支阿數數。柞左日阿正銧，都阿好地起
毛箭，阿那卜胡的乙莊狗相胡，阿那卜吐的乙也莊虎也相土
親象老伯阿無三共無束，二撇過一束。

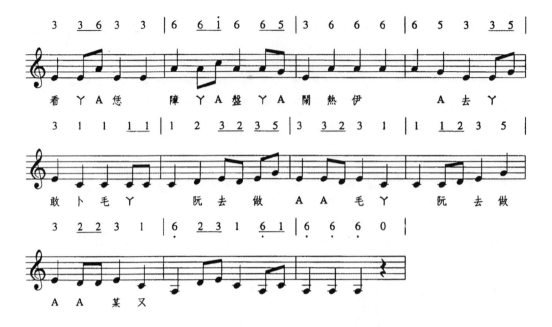

口白(10)〔男〕—講雨我喜，恁爸收我也定，恁老母提我也八字去看命，阿
恁大哥，小弟哥吃我也餅，阿我有錢有銀，娶恁來做某敢
不成。勸這也三方二接也6、7月龜泥錢腳，西驚你不的
痛拉……。

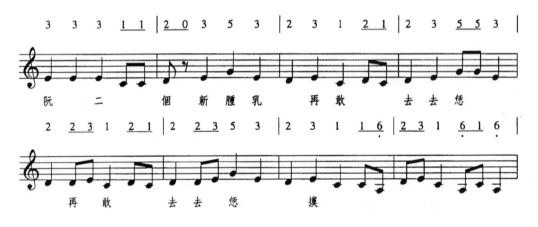

口白(11)〔男〕—講雨我喜，娶某不摸乳，開錢聲路用，恁正人朧未請散，
我今阿日也生也死多卜來摸一下昨銀阿乳分恁看，我
我……這也昨銀也，真不空，二粒乳哥那海碗公。拉……。

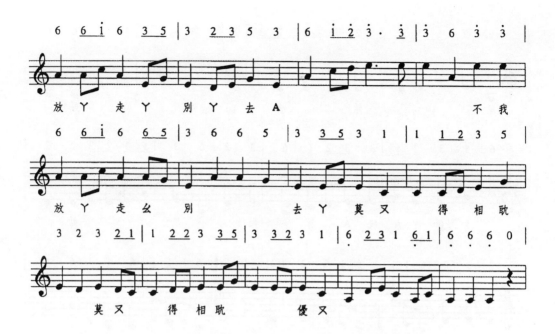

放Ｙ 走Ｙ 別Ｙ 去Ａ 不 我

放Ｙ 走幺 別 去Ｙ莫又 得 相 耽

莫又 得 相 耽 優又

口白(12)〔男〕－夏未撈，我吃甲6、7、10歲也昨坡，塔也來膽溴你也10、7、8歲也昨某。也阮在早做田兄，牛聲伯，頭前行，透早吃飯，日頭卜頭到園，阿人種稻。阮是地種草秧，阿人大區青吹吹，阮是下二支阿弟下土皮地鑽，阿人收加大笨阮格收是半螢虹，九日哥格吃十一棟，哥二棟點心，寒針一也浪，米～眼藥重，柴是箭弟下老單阿空，阿一尾三界公娘阿吊弟夏壁起阿卜給你配一世人做人加賴隨邁，黑暗夜拿加忠盜割柴規，大月去做保利，小月稻夜寒只，做人加賴隨邁，加你勸甲寒換熱換熱，雨你九重穿加通胸前，6月天肉阿知知出來看人拉……。

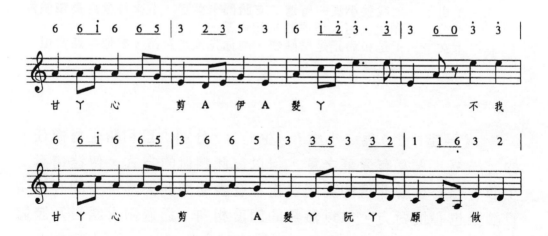

甘Ｙ 心 剪Ａ 伊Ａ 髮Ｙ 不 我

甘Ｙ 心 剪 Ａ 髮Ｙ阮Ｙ 願 做

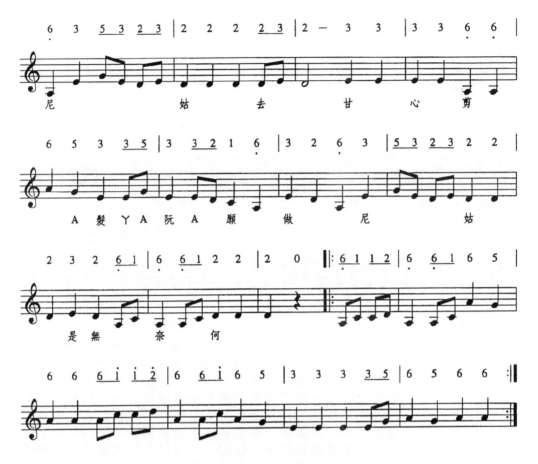

口白(13)〔男〕－小人無某夜間苦。晚時地睡南皮鼓。這也昨銀阿也，講卜
　　　　　　鐵頭做尼姑，阿也留一下來。
　　　　〔女〕－未。
　　　　〔男〕－阿我就小漢的留這二支胎門卡美樣，卜來拜權馬為鐵頭做
　　　　　　和尚，阿人講尼姑是和尚某。
　　　　〔女〕－不是和尚正是尼姑爐，雨你先飛馬無路，舉他半路當但
　　　　　　拉……。

　　《早起日上》為二小戲，一生一旦，分別由鼠和豬生肖擔任。
內容描寫二人互有愛慕之意，但以彼此調侃的方式，傳達情意，
生腳有想對旦腳非禮的笑鬧對白、有表達想要娶其為妻的心意；
旦腳雖也心悅對方，但以潑辣的態度相向。通過兩人語言及肢體
動作的相互調笑，帶來有趣、滑稽詼諧之氣氛。

音樂方面，分成三個段落，前有一段前奏，後有一段短小的尾聲。整齣劇以說白為故事主體，音樂唱詞多為說白後之泛聲。不是重覆說白內容，即為一些虛字，所以唱腔音樂部份的劇情，是停滯不進的，類似西洋歌劇的詠嘆調。此劇運用音樂唱腔為每段說白後的延續。這是運用說白、音樂唱腔互相交替的曲體。

A：調高：C調

B：調式：七聲音階羽調式

C：旋律：以級進和小跳音程為主，旋律流暢舒徐，常縈繞在 La、Mi 等音符上，有明顯調式性格。由於唱詞內容沒有喜怒哀樂等強烈的詞情表現，除了第四段音樂具有相思之意，有一點類似南管的「短相思」曲調，其他音樂上每段的變化並不大，多作泛聲使用，增強了樸實的鄉土氣息。

D：節奏：幾乎都是正規節奏，四分音符與八分音符串連而成，只有前奏與十三段用了少數附點四分音符。節奏相當平整、穩定。

E：曲式：單段體，全曲反覆十三次：〔前奏〕＋A_1＋A_2＋A_3＋A_4＋A_5＋A_6＋A_7＋A_8＋A_9＋A_{10}＋A_{11}＋A_{12}＋A_{13}＋後奏。每段段前有說白為劇情之主體。

以上三曲＜千金本是＞、＜頂巧＞、＜早起日上＞皆為C調門，雖然劇情內容，曲式上互不相同，但音樂旋律、節奏上有共同性質，應屬於同一性質曲調的多種變化。

（三）音樂類型

前文已論及台灣竹馬戲的音樂類型是以調門來分類，幾乎同調門的曲子是同一音樂類型，並且〔前奏〕與〔後奏〕皆相同，著者目前田野調查所得結果，台灣竹馬戲音樂共有四種類型：

甲、C調樂曲

乙、D調樂曲

丙、F 調樂曲

丁、C 調轉 F 調樂曲

　　前已分析探究 C 調樂曲，以下分別將 D 調、F 調、C 調轉 F 調樂曲例証分析如下：

D調樂曲：

曲例四：＜有緣千里＞

【有緣千里】

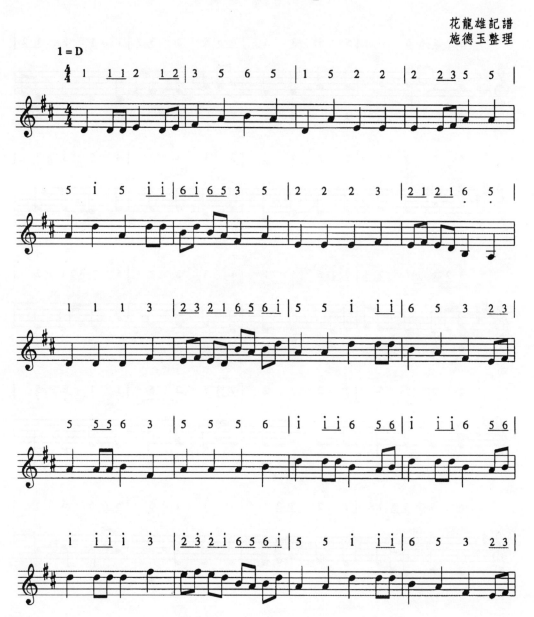

花龍雄記譜
施德玉整理

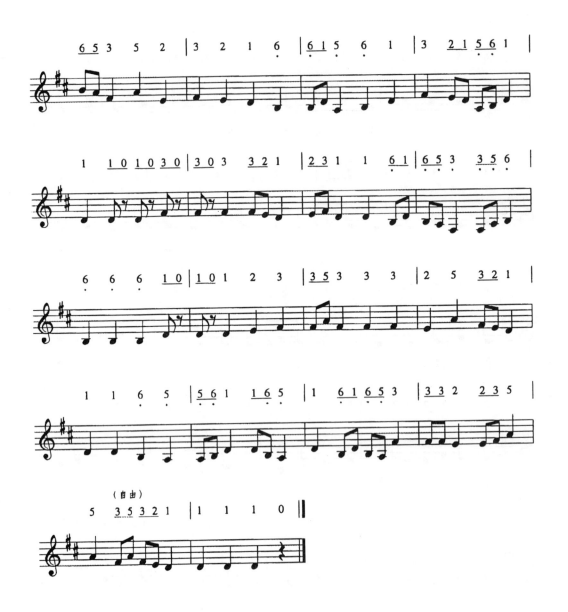

曲例五：＜厭雷（淚）＞

【厭 雷】（淚）

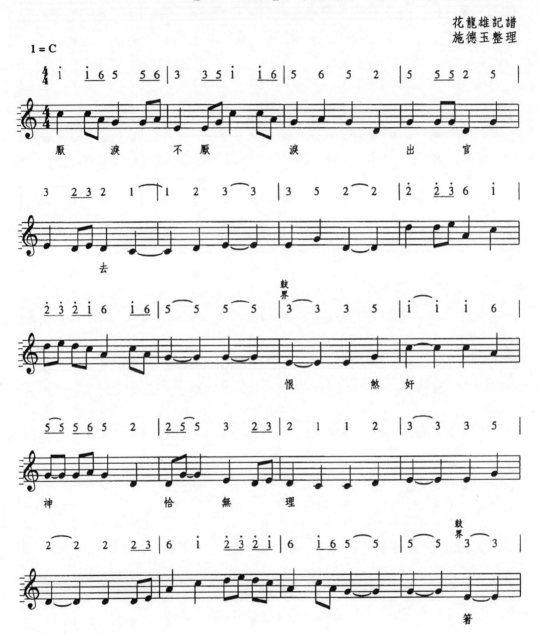

花龍雄記譜
施德玉整理

389

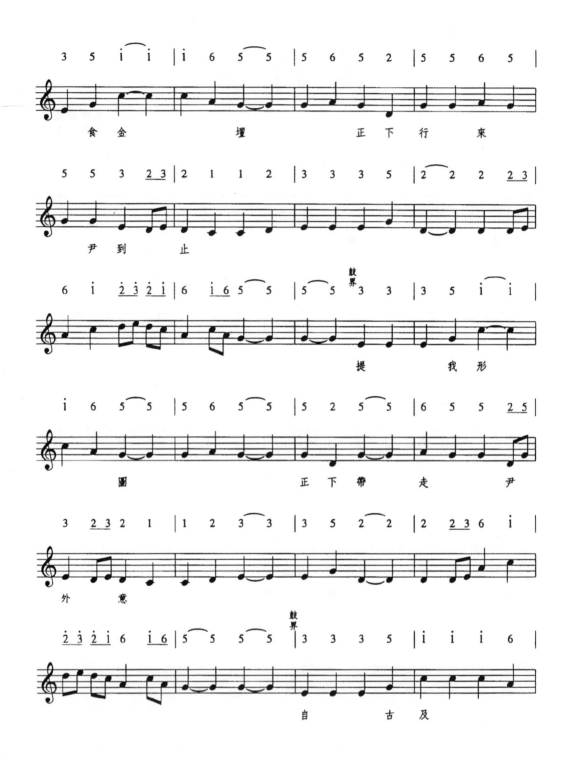

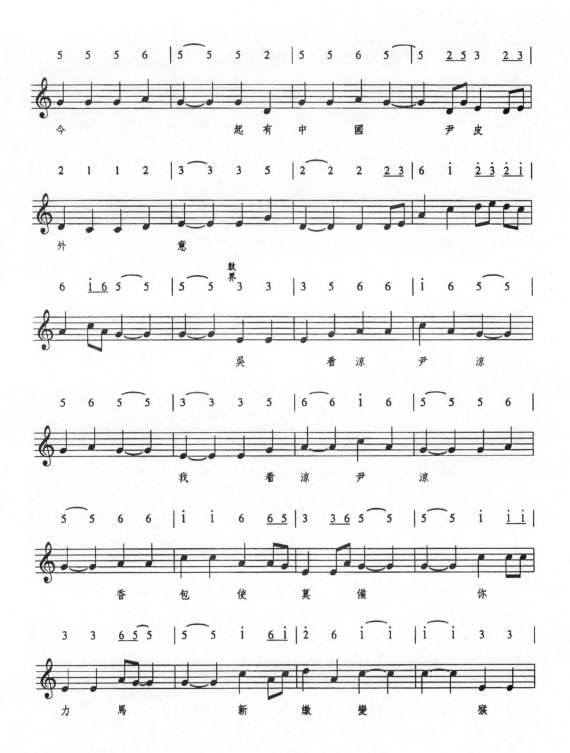

　　二曲音樂結構，旋律節奏音形相當近似，但劇情內容卻不同。
＜有緣千里＞是《陳三五娘》的情節，描寫五娘思念陳三時悲傷、
哀愁之情境，是小戲性質。＜厭雷（淚）＞是車鼓陣行進中表演
之路曲，唱出中原女子嫁至番國，一路啼哭感傷，想念家鄉的情
形[5]。樂曲段落有「鼓界」，運用鑼鼓穿插更顯熱鬧，並有分段之
效果，藝人表演時，常加入D調〔前奏〕和〔後奏〕使全曲更完
整。

　　雖然此二曲例為不同情節內容、不同表演場合與形式。但是
音樂調性上卻因為哀傷、愁苦之情調。曲調是受南管音樂影響的
民歌，有些近似「貝士管」的＜朝陽春＞曲牌。

[5]　＜厭雷＞由唱詞內容觀之，應是＜厭淚＞。民間藝人對唱詞內容多為音譯，並
常以同音字記之。據土庫里「竹馬陣」團音樂師傅花龍雄先生推測，此曲當記入＜
厭淚＞較合劇情內容。

F調樂曲：

曲例六：＜看燈十五＞

【看燈十五】

演出角色：馬・雞・羊

<div align="right">

花龍雄記譜
施德玉整理

</div>

1 = F

（樂譜）

395

397

403

有 阮 人 情

曲例七：＜正月掛起旌旗＞

【正月掛起旌旗】

花龍雄記譜
施德玉整理

405

曲例八：＜生新醒＞

【生新醒】

花龍雄記譜
施德玉整理

1 = F

其中＜看燈十五＞是《陳三五娘》的故事，唱詞前半為南管之＜看燈十五＞，後段為＜共君斷約＞，均使用「水車」門頭演唱。此劇描寫元宵十五看燈時陳三與五娘相遇，互相愛慕，陳三便入五娘家學做磨鏡，五娘又喜又愛，又怕父母洞悉察覺的矛盾心情。＜正月掛起旌旗＞也是男女相戀，互相誓言彼此專情，互訴款款深情之意境，曲調似南管「青納襖」。＜生新醒＞，則是描述孫悟空的長相等事宜。三劇情節不同，曲調相近，皆為受南管音樂影響的民間曲調，由於調性接近，使用同一調門，〔前奏〕與〔後奏〕完全相同，土庫里竹馬陣團經常將三曲連接著奏唱。儘管內容完全不同，並沒有連貫性，僅因音樂有相同屬性，民間藝人便將其多曲雜綴表演，成一個大的單元，可見台灣竹馬戲並不以劇情內容、主題思想為主要表現，而是以唱弄的表演和音樂特色為主體。

　　＜生新醒＞樂曲後段，有一段〔咒語〕為全曲〔尾聲〕。據花龍雄先生稱，此段為「咒語」系統的第二段，為何置於＜生新醒＞曲末為〔尾聲〕已無人知悉，此乃一脈傳唱之樂曲，仍保留至今。尚待進一步研究有關「咒語」音樂時再行探究。

　　另有一種本曲「轉調」之類型，台灣竹馬戲音樂多為一劇一曲、一曲一調，雖有多曲雜綴表演，也都以同調門的同性質樂曲銜接，沒有異調雜綴的情形，但唯有一曲＜牽君手雙＞是由 C 調轉 F 調。

曲例九：＜牽君手雙＞

【牽君手雙】

花龍雄記譜
施德玉整理

1 = C

牽君 手雙　　牽來 睡　相隨

不甘拆分離　　共伊　共伊　溫愛　溫

愛　翻身如如去　　雙手攬君抱君允來共君

結成雙　　現轉星　　現轉星又來

若是眠望　　翻來乎去　翻來乎去

想我一點相思病　障重　床共　枕共

翻身卜尋無半人　　情伊去　　不肯

421

　　樂曲〔前奏〕與Ｃ調的＜早起日上＞相同，是同曲調。曲中用同音高轉成Ｆ調音階形式演唱，據花龍雄先生說明，早期藝人每唱此曲到轉調處，便言明音樂怪怪的，不好演奏唱，花師傅用笛色伴奏時發現已是轉成Ｆ調的指法，這才豁然。

　　＜牽君手雙＞音樂內容很接近南管之「綿搭絮」，是描述兒女私情的感傷，被男人遺棄的女子，因思君而徹夜難眠。當思念情感激昂時，音樂由Ｃ調轉Ｆ調。曲調升高，較激動，想喚回郎君的心，以不同調門的音階形式表達一層一層的思想情感。基本上雖然轉調，但Ｆ調部份的音樂旋律節奏仍維持Ｃ調樂曲風格，與前所論的Ｆ調樂曲＜看燈十五＞、＜正月掛起旌旗＞、＜生新醒＞是不一樣的音樂內涵。也就是說，台灣竹馬戲音樂中唯一的轉調樂曲，是轉換不同調性的色彩以渲染情節，而非二曲連綴。

（四）十二生肖弄

　　新營土庫里「竹馬陣」團的表演，有一種最具特色十二生肖弄，當有重大的慶典、廟會活動或當地新公司成立即組團前往表演。每一個腳色都出場表演一番，自跳自唱，應屬於「藝陣」。

曲例十：＜十二生肖弄＞

【十二生肖弄】

花龍雄記譜
施德玉整理

鼠乙變 1＝C

427

花龍雄記譜
施德玉整理

花龍雄記譜
施德玉整理

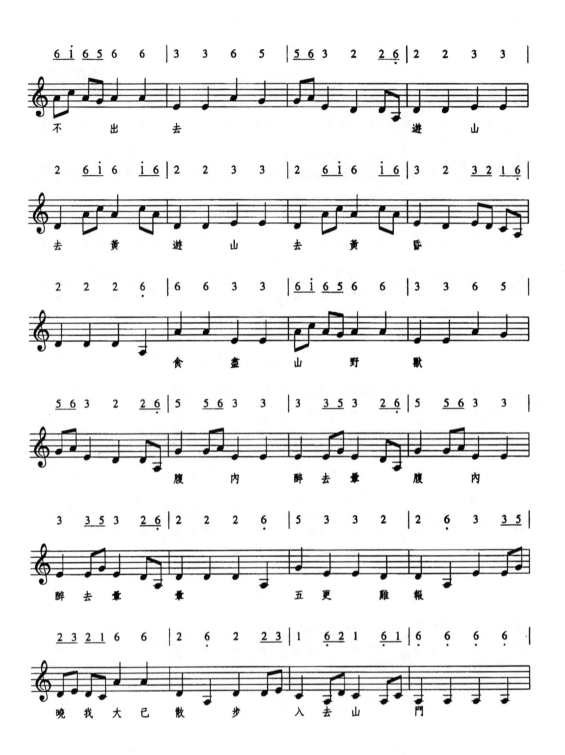

434

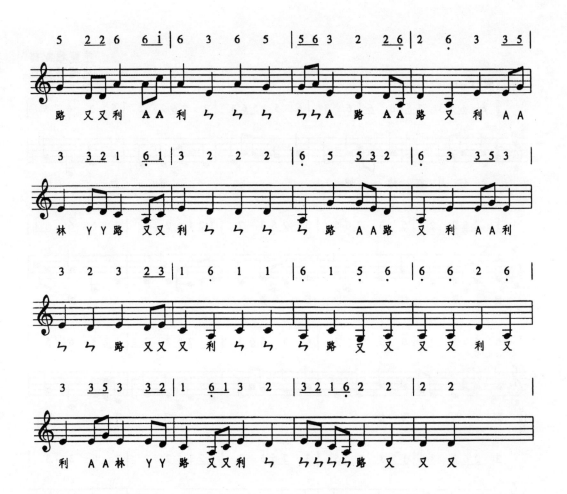

花龍雄記譜
施德玉整理

兔乙變 1＝C

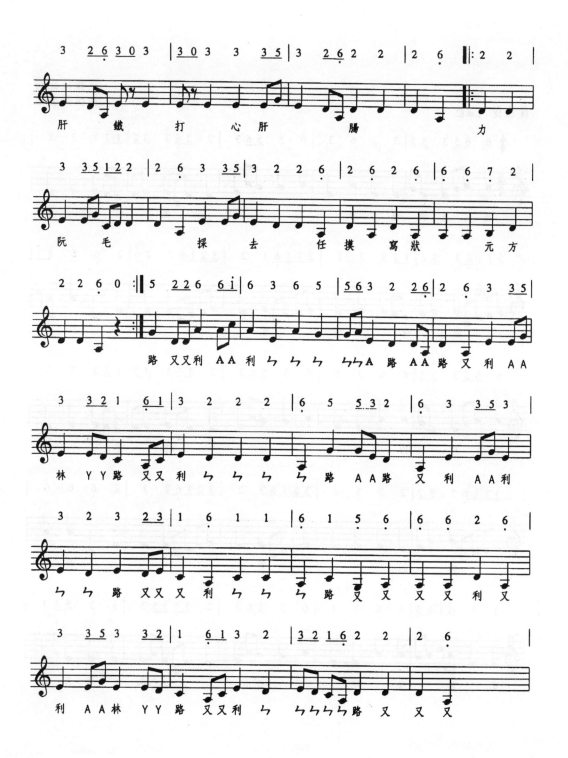

龍乙變 1 = C

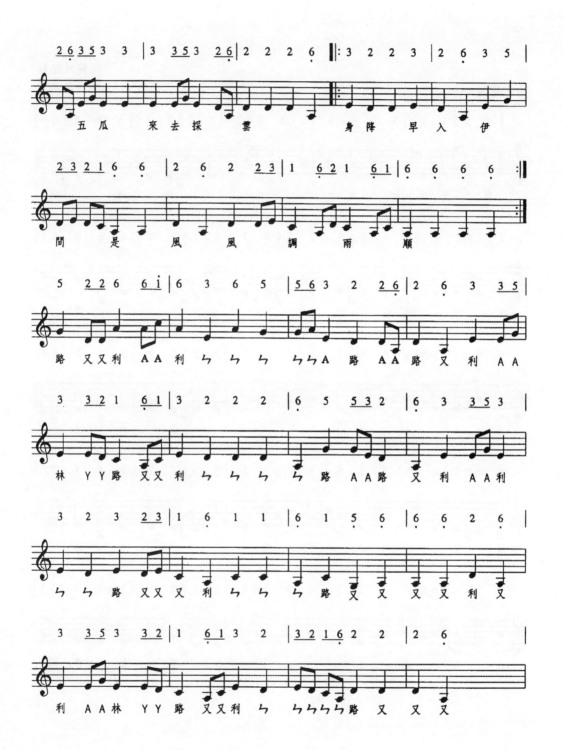

五 瓜　　來 去 探　雲　　　　身 降 早 入 伊

間 是　風　鳳 調 雨 順

路 又 又 利 ＡＡ 利 ㄑ ㄑ ㄑ ㄑㄑＡ 路 ＡＡ 路 又 利 ＡＡ

林 ＹＹ 路 又 又 利 ㄑ ㄑ ㄑ ㄑ 路 ＡＡ 路 又 利 ＡＡ 利

ㄑ ㄑ 路 又 又 又 利 ㄑ ㄑ ㄑ ㄑ 路 又 又 又 又 利 又

利 ＡＡ 林 ＹＹ 路 又 又 利 ㄑ ㄑㄑㄑㄑ 路 又 又 又

花龍雄記譜
施德玉整理

蛇乙變 **1 = C**

4/4 6 65 3 35 | 3 3 6 3 | 6 5 563 | 2 262 2 | 5 3 263 |

我　　是伊蛇精　　　　　　神　通　伊

2 262 2 2 | 5 3 263 | 2 263 2 | 32162 2 2 | 2 6 6 61 |

無　神　通　伊無　比　　　　　要

6 65 3 35 | 6 6 3 3 | 6 5 563 | 2 262 2 | 3 3 2 61 |

行　不　牛　足　　　盤　山　去

6 16 2 2 | 3 3 2 61 6 163 2 | 32162 2 2 | 2 6 3 3 |

過　盤　山　去　過　坑　　　落

6 3 6165 | 6 6 3 3 | 6 5 563 | 2 26505 | 303 3 35 |

洋　空　內　坐　　　龜　繁　尋阮

440

花龍雄記譜
施德玉整理

馬乙變　**1 = C**

4/4 6 1̇65 6 | 3 356 61̇ | 6 636 5 | 563 2 2̇6 | 303 303 |

白馬　　掛乞金鞍　　　　　騎出

3 353 2̇6 | 303 303 | 3 353 2̇6 | 3 2 3216 | 2 2 2 6 |

上伊人　騎出上伊人看

6 61̇6 65 | 3 356 56 1̇ | 6 665 | 563 2 2̇6 | 2 2 3 3 |

拋行　是伊千里　　　　一時

2 61̇6 1̇6 | 2 2 3 3 | 2 61̇6 1̇6 | 3 2 3216 | 2 2 2 6 |

遊世一時遊世間

6 663 33 | 61̇656 66 | 3 3 65 | 563 2 2̇6 | 35533 2 |

手擇中龍箭　　　　鑼鼓打

442

羊乙變　**1 = C**

$\frac{4}{4}$ 6　3 5 3　3 ｜ 6　3　6　5 ｜ 5 6 3　2　2 6 ｜ 3　3 2 1 2 3 ｜ 3　5　3　2 6 ｜

我 是 羊　婆　　　走　遍　伊 山

3　3 2 1 2 3 ｜ 3　5　3　2 6 ｜ 3　2　3 2 1 6 ｜ 2　2　2　6 ｜ 6　6 1 6　6 5 ｜

走 遍　伊 山 坡　　　　今　逢

3　3 5 6　6 6 ｜ 1　6　6 5 ｜ 5 6 3　2　2 6 ｜ 2　3　2　1 ｜ 6　1 6 2　3 ｜

是 我 春　天　　　花 目 盡 都 花

2　1　6　1 6 ｜ 3　3 5 3　2 ｜ 3 2 1 6 2　2 ｜ 2　6　6　6 1 ｜ 6　6 5 3　3 5 ｜

目　盡 都 柳 菁　　　　心 腸 不 你

6　6　3　3 ｜ 6　5　5 6 3 ｜ 2　2 6 2　2 3 ｜ 2　1　6　1 6 ｜ 2　2 3 2 1 ｜

料 想　　　月 內 校 梭 月 內

花龍雄記譜
施德玉整理

猴乙變　**1 = C**

```
4
4  6  i 6 5  6 | 3  3 5 3  3 3 | 6  3  6  5 | 5 6 3  2  2 6 | 5  5 3 2  3 |
```

齊　天　是伊大　聖　　　　　　　火　眼

```
3  2  3 2 1 6 | 5  5 3 2  3 | 3  2  3 2 1 6 | 3  2  3 2 1 6 | 2  2  2  6 |
```

金　　火　眼　　金　精

```
6  6 i 6  6 5 | 3  3 5 6  5 6 | i  6  6  5 | 5 6 3  2  2 6 | 5  5 3 2  3 |
```

兄　弟　那有三　人　　　　　　八　戒

```
3  2  3 2 1 6 | 5  5 3 2  3 | 3  2  3 2 1 6 | 3  2  3 2 1 6 | 2  2  2  6 |
```

山　八　戒　山　僧

```
6  6 i 6  6 5 | 3  3 5 6  5 6 | i  6  6  5 | 5 6 3  2  2 6 | 2  2  3  3 |
```

本　師　那卜愛　我　　　　　　西　天

446

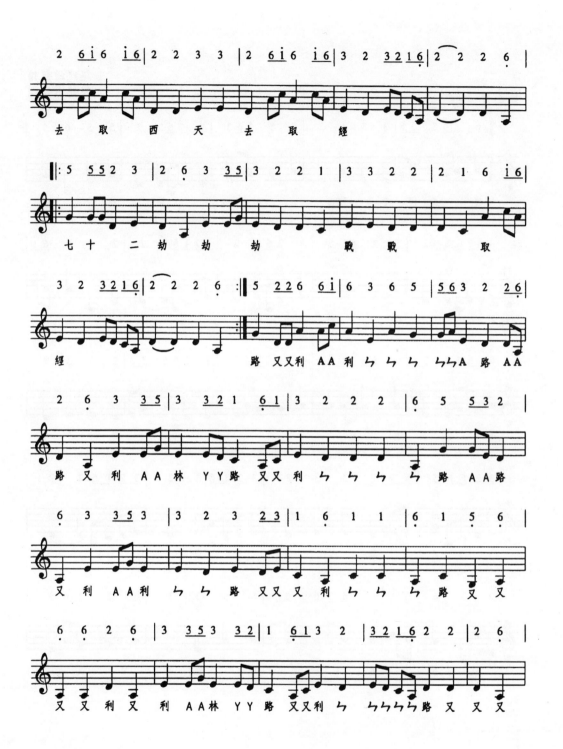

花龍雄記譜
施德玉整理

雞乙變 1 = C

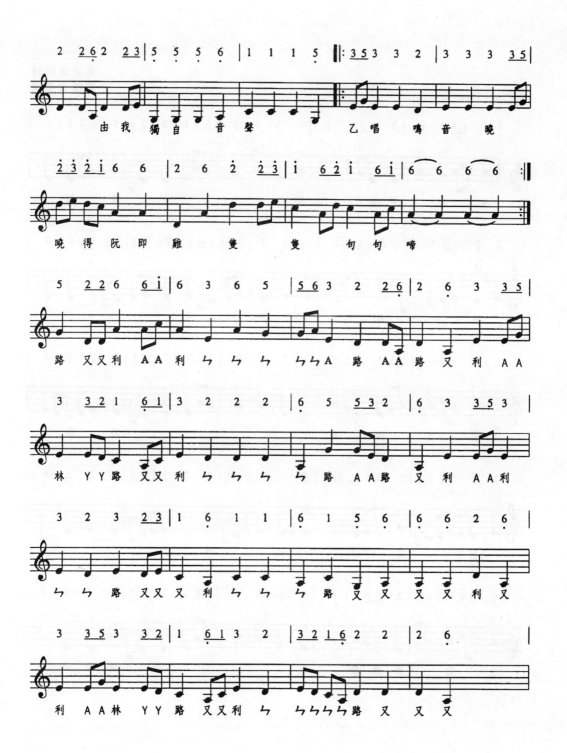

449

花龍雄記譜
施德玉整理

狗乙變 **1 = C**

$\frac{4}{4}$ 6 | i̲6̲5 6 | 3 3̲5̲3 3 | 6 3 6 5 | 5̲6̲3 2 2̲6̲ 5 | 5̲3̲2 3 |

狐　　狸　是　伊　大　王　　　　　展　　起

3 2 3̲2̲1 | 6 5 5̲3̲2 | 3 3 2 3̲2̲ | 1̲6̲3 2 3̲2̲ | 1̲6̲2 2 2 |

神　　展　　起　神　　通

6 6 6̲i̲6 | 6̲5̲3 3̲5̲6 | 3 3 6 5 | 5̲6̲3 2 2̲6̲ 3 | 3̲2̲1̲2̲3 |

勝　身　那　來　化　　　　得　勝

3 2 3̲2̲1̲6̲ | 5 5̲3̲2 3 | 3 2 3̲2̲1̲6̲ | 3 2 3̲2̲1̲6̲ | 2 2 2 6 |

回　　得　勝　回　單

6 6̲i̲6 6̲5̲ | 3 3̲5̲6 6 | 3 3 6 5 | 5̲6̲3 2 2̲6̲ | 6 2 2 5 |

金　鐘　那　無　援　亂　　　　是　我　領　先

450

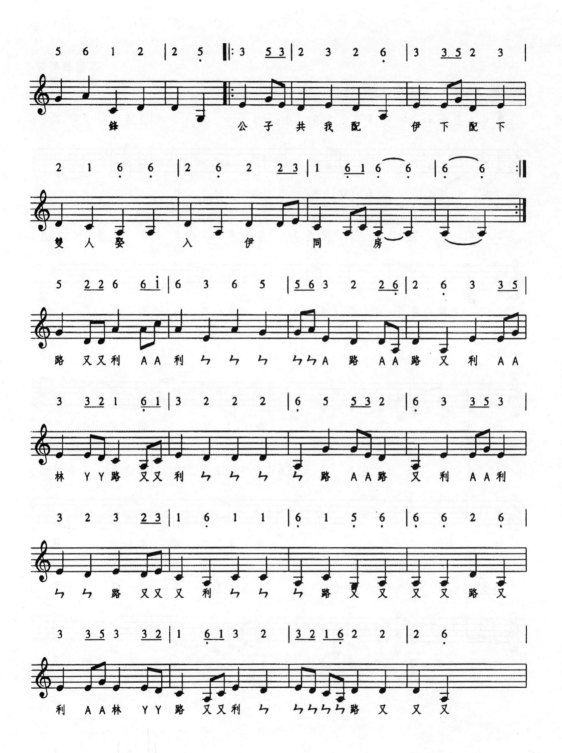

花龍雄記譜
施德玉整理

豬乙變　**1 = C**

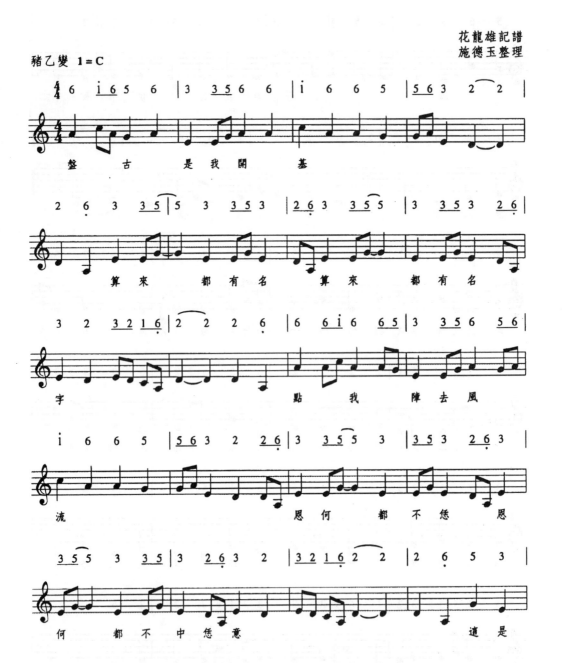

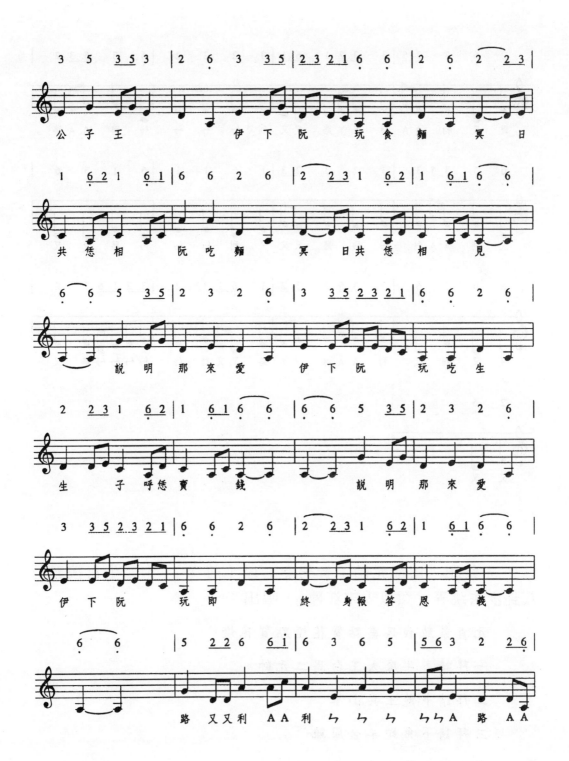

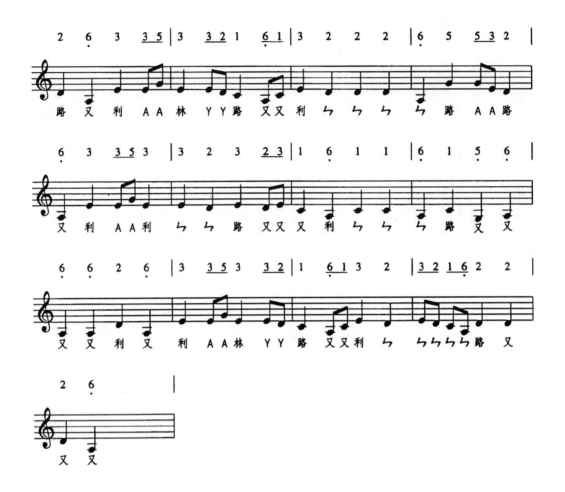

先祭祀「田都元帥」音樂奏一段〔前奏〕，十二生肖按五行八卦步法跳弄，類似「宋江陣」，唱出：

元肖景致我只盡點賀花燈點賀花燈

一拜請卜牛魔大王白馬二元帥

二拜請卜龍王共山軍

三拜請卜鬼蛇羊金鳳雞

單拜請卜齊天孫大聖

又拜請卜狗頭大王豬鳳搖

總拜請卜十二生軍都齊到

手執旌旗展起府法力

接著十二生肖，一一表演，從鼠至豬結束。

曲中較特別處，為每生肖唱完曲末都有一段相同的「咒語」為〔尾聲〕。唱「咒語」前要將手中扇子打開轉一圈做一特定動作，再繼續唱，並且有一些特定的步法，此乃台灣竹馬陣團表演時的一個特點。

一般竹馬戲音樂表演時，也許受到南管音樂的影響，打擊樂器用的並不多，唯獨演唱「咒語」時要加入大小鑼、鈸、鼓等樂器，據當地老藝人說，如果土庫里有居民房舍不潔，陰間晦氣侵入時，他們便進行裝扮，口含綠葉跳弄唱「咒語」即可清除不淨物，驅邪避凶，並且非常有效。「咒語」內容是以聲記字，不明詞意，其聲如下：

路又又利ＡＡ利ㄅㄅㄅㄅＡ路ＡＡ路又利ＡＡ林ＹＹ路又又利ㄅㄅㄅㄅ路ＡＡ路又利ＡＡ利ㄅㄅ路又又又利ㄅㄅㄅ路又又又又路又利ＡＡ林ＹＹ路又又利ㄅㄅㄅㄅㄅ路又又又。

這是「咒語」的第一段，「咒語」第二段是Ｆ調＜生新醒＞的〔尾聲〕，列述如下：

路又又利ㄅ利ㄅ林ㄅ路又又又又又又又又又又路又林ㄅ利ㄅㄅ路又利ㄅ路又又又林路我路利ㄅㄅㄅㄅㄅ路又利林路又林ㄅㄅ路又又利ㄅㄅㄅ利ㄅㄅ林ㄅㄅ又又又又又。

至於完整的「咒語」有多少段落？如何演唱？目前藝人言明，多已失傳。但無疑的，此劇種是具有宗教驅邪意義，是否與宗教音樂有關，尚待考証。

小　結

台灣竹馬戲在表演上還有其他特點分述如下：

甲、無女性演員

「竹馬陣」劇團的所有成員皆為男性，這是因為早期社會，女性不宜拋頭露面，更不可與男性演員表現出打情罵俏的情態，因而女性不容許上舞臺演戲；再者，「竹馬陣」還具有宗教儀式性的「驅邪除魔」演出，這對於向來被視為不潔的女性而言更是不容加入。

乙、無劇場觀念，屬落地掃演出型態（除地為場）

演員不具上下場的觀念，在一塊空地上即可演出，演員依據劇情的推移，當無自己的戲份時，往往出現暫停身段，恢復演員自身身份，這種暫時從劇中人化為觀眾的情形，演員完全不自覺自己位於舞臺上。

丙、演員二人與三人為主，但三人演出有時並非劇情所需，乃是為演出排場之美觀而安排。

如《千金本是》中之旦腳由二位演員扮飾，同演一人物，身段唱腔完全相同。

丁、演員妝扮仍屬醜扮

早期「竹馬陣」扮演十二生肖者每人以竹子編製十二生肖的模型，上糊以紙，加上彩繪，穿戴身，惟此一編製的技術已經失傳，故而改以現代服裝取代之。妝扮的腳色若為生角即穿著平時男性服裝，並依其妝扮之生肖的腳色而於臉部著上臉譜，倘若妝扮之腳色為旦角，即穿著女性平日服裝，戴上綴有珠花彩帶的頭飾，臉部則不需畫上臉譜，而僅依平日彩妝修飾即可。發展至今除了頭飾外，已逐漸有特定之戲服。

戊、演出劇場為廣場

竹馬陣的演出劇場爲平地上演出的「場」，通常在廟前的廣場開演，不需設置搭建舞臺，觀衆觀戲時可由四面或三面圍觀。

　　綜觀以上台灣新營土庫里竹馬陣團的音樂結構與內容，分析出以下九項特點，分述如下：

（一）台灣竹馬戲音樂是閩南一帶流行的民歌曲調，受到南管音樂影響而形成的。如＜生新醒＞有閩南錦歌風格。＜千金本是＞類似＜粉紅蓮＞。＜有緣千里＞似＜潮陽春＞。＜正月掛起旌旗＞又似南管＜青納襖＞曲牌。

（二）土庫里竹馬陣團演出形式有二種，其一爲「陣頭」，如本文曲例十＜十二生肖弄＞，沒有故事情節，僅踏謠形成的歌舞表演。其二爲「小戲」，如《早起日上》、《看燈十五》、《千金本是》、《頂巧》、《走賊》等。從表演形態看來，不但古樸俚俗，還充滿插科打諢，並有歌舞、故事情節和代言，已具有小戲的特質。

（三）音樂性質以調門區分，目前曲調可歸爲四種類形，其一C調，其二D調，其三F調，其四C調轉F調。每種類型樂曲使用相同的前奏和後奏，極似南管音樂門頭的曲牌的分類方法，與西洋音樂調高的意義不同。樂曲以五聲音階爲主。

（四）台灣竹馬戲音樂屬於曲牌體中的「粗曲」，約制不嚴謹，同一曲調可依劇情內容做不同情感的表達，唱詞的字數、句數、平仄都沒有規範，屬於比較自由的體製。

（五）音樂曲體都是屬於一劇一曲的單段體，應劇情需要可重頭或重頭變奏成多段。如《早起日上》有十三段之多。

（六）田野調查時瞭解土庫里「竹馬陣」團的音樂，早期是口傳心授，老藝人唱一句學一句，完全沒有曲譜，劇本上也沒有工尺的記載，近期花龍雄先生按他本人音樂素養才寫成曲譜，但幾乎曲譜高低八度音並未明確記錄，經多次田野調查仔細聽寫，才將曲譜內容確實記錄。

（七）具有宗教驅邪意義，運用十二生肖的擺陣踏謠歌舞演出，清除當地居民房舍中的不潔晦氣，唱「咒語」時跳著特定的步法，達到驅邪避凶的作用。

（八）伴奏樂器文場：大廣弦、殼仔弦、三弦、笛；武場：、小鑼、木魚、響板、鈸、鼓等。

（九）每曲前有〔前奏〕、曲末有〔後奏〕，有些劇中說白多，如《早起日上》；有些說白少如《走賊》；有些有冗長的過門，如《走賊》；有些以「鼓界」分段，如《厭淚》。〔前奏〕有二層意義，其一讓在場觀眾靜心，進入情況。其二讓演員有充份時間準備，上台時有「梳妝」動作，演員整髮，先左而右，整衣領、衣服、鞋子，轉一圈才正式演出，，這期間〔前奏〕可自由反覆，直至開始，所以〔前奏〕可長可短，極自由。

　　以上經分析所得之「竹馬戲」表演藝術的五項特色和音樂結構上的九項特點，即建構了台灣「竹馬陣」、「竹馬戲」在我國眾多小戲中的獨特風格。

結　　論

　　小戲之音樂在中國大陸有四個系統，分別爲華北一帶的秧歌戲劇種、長江流域一帶的花鼓戲劇種、西南邊陲的花燈戲劇種和東南丘陵一帶的採茶戲劇種；而在台灣所見小戲劇種不多，僅見以中南部爲主的車鼓戲、桃竹苗一帶的客家三腳採茶戲和台南縣土庫里的竹馬戲等，本文將各系統之小戲劇種音樂排比分析，得出以下結論。

　　就秧歌系劇種音樂而言，唱腔音樂是由流行於當地民歌曲調基礎上形成的，本身汲取性極強，常借吸收各地民歌小調、皮影音樂、大鼓、單鼓、蓮花落、什不閑以及梆子腔等，使其音樂豐富而多變化。音樂曲式有單曲重頭、雜綴板式變化以及綜合等曲體，並以一劇一曲專曲專用體爲主，大量運用泛聲爲其特點。旋律起伏大、跳躍性強，節奏閃賺歡快，活潑開朗，有單一調式和調式交替等情形。使用民歌聲腔演唱，吟唱和說白都用當地方言，早期只有打擊樂伴奏後加入管絃樂器。

　　就花鼓系劇種音樂而言，已從「小戲」所特有的地方性極強的民歌小曲結構，一劇一曲，專曲專用的形式，發展到多曲雜綴，板式變化體和雜曲與板式變化混合體，甚至有運用南北詞曲牌精緻大戲所使用的曲牌體音樂結構形成。雖然在音樂曲式上分爲以上五大類型，但屬於花鼓系的劇種是同時包含其中數種類型，即使是發展成熟板腔體與曲牌體的劇種，也仍然有一劇一曲的單曲重頭曲式，保留了小戲的基本音樂形態。而發展完備的曲牌體音樂多用於大型的劇目或歷史劇中，並未與純樸的民間小調雜綴綜合使用。如本文所論蘇劇，雖已發展爲曲牌體形式，但其因應劇目的不斷創新、演進，而逐漸發展豐富中，但屬於「小戲」風格的民間歌謠、小曲的基礎曲調仍然繼續傳承；發展成熟的音樂曲式結構不斷深入、精緻，單曲重頭和多曲雜綴的曲式仍然廣受歡迎，這說明「花鼓戲」已在傳承中不斷精進，但發展中不失其傳

統本質。

　　就花燈系劇種音樂而言，保留較多民間歌舞特點，但在傳唱、表演的過程中，仍融匯了一些說唱音樂、宗教音樂（包括儺腔）及當地地方大戲的音樂，使其音樂曲式多樣而豐富。有單曲重頭體、多曲雜綴體，並已從民間小調雜曲發展爲板式變化，和吸收汲取其他劇種音樂，形成曲牌體的音樂曲式結構，更有雜曲與板式變化混合體的複雜曲式，使原先極具鄉土氣息的民間小調雜曲，獲得很好的發展，讓花燈戲音樂曲式有更多的類型和變化。

　　就採茶系劇種音樂而言，諸多採茶戲劇種中都運用了曲牌體的音樂結構，不論用於唱腔或過場音樂、伴奏音樂，都幾乎是從外地或其他劇種中傳入的。尤其好些劇種還重新創作曲牌，並被廣泛運用，足見採茶系的劇種音樂曲式結構的發展相當成熟，這是秧歌系、花鼓系劇種所沒有的音樂現象。可以說採茶系劇種在小戲劇種中音樂結構最細膩、最複雜也最精緻，約制性嚴格個性較明顯、藝術性自然強。然而越是如此，小戲的特點就相形減弱，但是採茶戲音樂保留了小戲的特質，儘管好些劇種已發展成大戲、歷史劇、現代戲等，屬於小戲的劇目仍然保留許多，並廣泛流傳，這可從曲牌體音樂結構在許多劇種中已少用或不用了的情形顯示出來。說明了採茶戲劇種採雙向發展，一方面強調小戲的特色，另一面也擁有板式變化體和雜曲與曲牌體綜合音樂結構，使採茶戲音樂逐漸向大戲發展。

　　就台灣車鼓戲音樂而言，是屬於南管系統音樂，其音樂曲體，以單段體爲主，並經常使用重頭曲式，幾乎每曲，都是由一段旋律經多次反覆結合而成，因此旋律主題經常出現，使人感覺熟悉、親切，偶爾有一點變化，更增加了熟識中的新鮮感。頗有「既是初見的親朋，又是熟識的舊友」之情境，無怪乎能在民間扎根並廣爲流傳。

　　隨著戲曲的發展，南管音樂體制中有許多曲牌體的音樂，也

廣被運用於「車鼓戲」中，本文所論車鼓戲音樂曲式中多曲雜綴體與曲牌體的曲例，多為曲牌曲體。雖然唱詞格律約制不如南北曲之嚴謹、講究，但從音樂類型、「門頭」曲調的分類，實具有曲牌體的特點。另外屬於民歌系統的〔桃花過渡〕、〔駛犁歌〕、〔三月三〕、〔二八佳人〕等，更能顯現民間色彩，是小戲音樂的基礎。台灣車鼓戲音樂不僅完整的保留民歌單曲重頭的曲風，還擁有複雜曲體、悠久歷史的南管音樂，此二者的結合，在藝術中既有較精緻的一面，同時也有不失樸實之鄉土氣息的一面，實為台灣車鼓戲在小戲中的特色。

就台灣客家三腳採茶戲之音樂而言，雖然在曲體曲式結構上與中國大陸的採茶小戲音樂基本相同，有單曲重頭體、多曲雜綴體和曲牌體等曲體，但由於地域差別、長時間的傳承，在音樂旋律的音階形式、音程使用、演唱性格、方言和裝飾唱腔上又形成了另一種特色，並分別有特定的調式結構。中國大陸採茶戲的音樂戲劇性較濃，起承轉合較明顯，功能性極強；而台灣客家山歌民謠，常用於喜慶、以及各種活動時演唱，較委婉甜美易於上口，又因與生活息息相關音樂較樸實傳統，形成獨特的風格。

就台灣竹馬戲之音樂而言，是閩南一帶流行的民歌曲調，受到南管音樂影響而形成，曲調類別以調門來區分，分別有 C 調、D 調、F 調和 C 調轉 F 調等，以五聲音階為主。曲牌系統音樂均為「粗曲」。曲式上為一劇一曲的單段體。伴奏以大廣弦、殼子弦、三弦、笛等文場為主，很少用到武場樂器，經常是以邊歌邊舞的踏謠形式演出。

台灣目前所見的小戲有車鼓戲、客家三腳採茶戲、竹馬戲等三種，論其音樂性質，車鼓戲和竹馬戲皆屬於南管音樂系統，與近代中國大陸小戲音樂的秧歌、花鼓、花燈、採茶等四大系統差異極大。由於此二劇種是從閩南南宋小戲嫡派傳承，應是極古老

的小戲系統 [1]。而客家三腳採茶戲則是屬於大陸採茶戲系統，由於在台灣長久發展，又形成九腔十八調等獨特的風格。

總而言之，中國地方小戲之音樂結構及其特色，可歸納爲以下數端：

一、由流行於當地民歌曲調基礎上形成的，即使是吸收其他地區的曲調，也與本地腔調相結合，使其具有親和力。

二、曲式上有一劇一曲（曲名即劇名）、單曲重頭體、多曲雜綴體、板式變化體、曲牌體以及上述體式綜合體等。雖然音樂結構已逐漸向大戲精緻化發展，但仍以單曲重頭體和多曲雜綴等曲式爲主，並廣受歡迎，使傳承中不斷精進，發展中不失傳統。

三、大量使用泛聲，增強音樂特色和民間鄉土色彩。

四、調高、旋律、調式、節奏，因不同劇種、不同劇情發展而有不同的形式內容。

五、多數劇種早期只有打擊樂伴奏，無管絃樂，並以當地流行的樂器爲主。逐漸發展而增加了傳統國樂器和少部份西洋樂器。

六、音樂唱腔，多用民歌唱法，有男女同腔和男女分腔二種，唱詞和說白多使用當地方言，通俗易懂，經常有幫腔等情形。

[1] 著者有「閩台竹馬戲之探討」一文詳論其事，見八十七年「傳統藝術研討會論文集」第一七五頁。

參考書目

一、史料・史論：

1. 《燕樂考原》　歝凌廷、堪次仲著　奧雅堂叢書

2. 《台灣電影戲劇史》　呂訴上著　銀華出版社　民國五十年出版

3. 《中國戲曲史》　孟瑤著　傳記文學社印行　民國五十九年十二月初版

4. 《中國音樂史論述稿》　張世彬著　友聯學術叢書　一九七四年初版

5. 《中國音樂小史》　許之衡著　台灣商務印書館印行　民國六十三年出版

6. 《戲曲叢譯》　華連圃著　台灣商務印書館印行　民國六十三年四月初版

7. 《新校正夢溪筆談》　宋沈括撰・胡道靜校注　中華書局　一九七五年初版

8. 《武林舊事》　宋周密著　古亭書屋　民國六十四年出版

9. 《東京夢華錄》，宋孟元老著　古亭書屋　民國六十四年出版

10. 《都城紀勝》　宋耐得翁著　古亭書屋　民國六十四年出版

11. 《夢梁錄》　宋吳自牧著　民國六十四年出版

12. 《宋元戲曲考第八種》　王國維著　僶勉出版　民國六十四年九月初版

13. 《宋元戲曲史》　王國維著　河洛圖書出版社　民國六十四年九月初版

14. 《中國戲劇史》　徐慕雲著　河洛圖書出版社印行　民國六十

463

六年四月初版

15.《中國戲劇發展史》 學藝出版社編輯及出版 民國六十九年
四月初版

16.《中國近世戲曲史》 青木正兒著，王吉廬譯 台灣商務印書
館發行 民國七十一年出版

17.《河北柳子簡史》 中國戲曲劇種史叢書 馬龍文、毛達志著 中
國戲劇出版社 一九八二年十月出版

18.《中國戲曲史漫話》 吳國欽著 木鐸出版社 民國七十二年
初版

19.《山東地方戲曲劇種史料匯編》 李趙璧、紀根垠主編 山東
人民出版社 一九八三年十月出版

20.《中國戲曲通史》 張庚、郭漢城著 丹青圖書有限公司出版
民國七十四年台一版

21.《中國古代音樂史稿》 楊蔭瀏著 丹青圖書有限公司 民
國七十四年五月出版

22.《老調簡史》 中國戲曲劇種史叢書 李忠奇、孟光壽、蔡晨、
葉中瑜著 中國戲劇出版社 一九八五年十一月出版

23.《滇劇史》 中國戲曲劇種史叢書 楊明頤峰主編 中國戲劇出
版社 一九八六年六月出版

24.《清代戲曲史》 周妙中著 中州古籍出版社 一九八七年十
二月出版

25.《柳子戲簡史》 中國戲曲劇種史叢書 紀根垠著 中國戲劇出
版社 一九八八年四月出版

26.《粵劇史》 中國戲曲劇種史叢書 賴伯疆、黃鏡明著 中國戲
劇出版社 一九八八年七月出版

27.《湖南戲曲史稿》 龍華著 湖南大學出版社 一九八八年九月

出版

28.《中國古代音樂史簡述》 劉再生著 人民音樂出版社 一
九八九年十二月出版

29.《中國音樂史略》 吳釗、劉東升編 人民音樂出版社 一
九九〇年第四次印刷

30.《戲曲音樂史概述》 莊永平著 上海音樂出版社 一九九〇
年七月出版

31.《越劇史話》 高義龍著 上海文藝出版社 一九九一年五月出
版

32.《清代燕都梨園史料》正續編 張次溪編纂 中國戲劇出版社
一九九一年七月第二版

33.《台灣音樂史初稿》 許常惠著 全音樂譜出版社 民國八十
年九月初版

34.《中國戲曲聲腔源流史》 廖奔著 貫雅文化事業有限公司 一
九九一年十二月出版

35.《中國戲劇史》 魏子雲著 台灣學生書局印行 民國八十一
年三月初版

36.《中國川劇通史》 鄧運佳著 四川大學出版社 一九九三年七
月出版

37.《戲曲理論史述要》 傅曉航著 文化藝術出版社 一九九四
年九月出版

38.《中國戲曲史話》 劉士杰著 上海文藝出版社 一九九五年
一月出版

39.《中國戲曲演義》 羅曉帆著 錢念孫主編 上海文藝出版社
一九九五年九月出版

40.《百年坎坷歌仔戲》 陳耕、曾學文著 幼獅文化事業公司 民

國八十四年十一月初版

41.《中國戲曲史略》　余從、周育德、金水著　人民音樂出版社　一九九六年六月出版

42.《中國近現代音樂史》　汪毓和編著　人民音樂出版社　一九九六年七月第二版

43.《閩西漢劇史》　王遠廷編著　海潮攝影藝術出版社　一九九六年十月出版

44.《中國古代散曲史》　李昌集著　華東師範大學出版社　一九九六年十二月二版

二、論著・專書

(一)戲曲類

1. 《清代地方劇資料集》（一）華北篇　田仲一成編　東京大學東洋文化研究所附屬東洋學文獻發行　昭和 43 年 12 月發行

2. 《從秧歌到地方戲》　黃芝岡著　中華書局　一九五一年出版

3. 《華東戲曲劇種介紹》（五冊）　華東戲曲研究院編輯　新文藝出版社　一九五五年六月出版

4. 《中國戲曲論集》　周貽白著　中國戲劇出版社　一九六〇年出版

5. 《中國戲曲概論》　吳梅著　廣文書局　一九七一年出版

6. 《中國民間藝術的今昔》　汪季蘭著　三民書局有限公司　民國六十一年六月出版

7. 《中國古劇樂曲之研究》　陳萬鼐著　史學出版社　民國六十三年四月台初版

8. 《近古文學概論等三書》　楊家駱主編　鼎文書局印行　民國六十三年十月初版

9.《中國古典戲劇論集》 曾永義著 聯經出版事業公司出版 民國六十四年十月初版

10.《雲南戲曲曲藝概論》 雲南省戲劇創作研究室編 一九八０年出版

11.《地方戲曲選編》 中國戲劇出版社編輯 中國戲劇出版社 一九八０年九月出版

12.《戲文概論》 錢南揚著 中國古籍出版社 一九八一年出版

13.《中國民間小戲選》 張紫晨編 上海文藝出版社 一九八二年三月出版

14.《山西劇種概說》 魯克義、郭士星主編 一九八四年一月出版

15.《台灣三腳採茶戲 ― 賣茶郎之研究》 陳雨璋著 師範大學音樂研究所碩士論文 民國七十四年六月

16.《唐戲弄》 任半塘撰 漢京文化事業有限公司 民國七十四年九月出版

17.《黔北花燈初探》 崔克昌、夏明鈞、李永林 貴州人民出版社 一九八六年二月出版

18.《貴州儺戲》 俞伯巍主編 貴州人民出版社 一九八七年四月

19.《中國少數民族戲劇叢書》 曲六乙主編 一九八七年十二月出版

20.《廣西劇展劇本選》 郭秀芝編 廣西人民出版社 一九八八年出版

21.《戲曲聲腔劇種研究》 余從著 人民音樂出版社 一九八八年出版

22.《詩歌與戲曲》 曾永義著 聯經出版事業公司 民國七十七年四月初版

23.《台灣歌仔戲的發展與變遷》　曾永義著　聯經出版事業公司
一九八八年五月初版

24.《山西戲曲折子戲薈萃》　郭恩德、趙華雲主編　中國戲劇出
版社一九八九年五月出版

25.《福建南音初探》　王耀華、劉春曙著　福建人民出版社　一九
八九年十二月出版

26.《安順地方戲論集》　沈福馨、師學劍、艾築生、苑坪玉、倪
明編　文化藝術出版社　一九九〇年九月出版

27.《梓潼陽戲》　黃道德、于一主編　中國戲曲志四川卷編輯部、
錦陽文化局、梓潼縣文化局　一九九一年九月出版

28.《參軍戲與元雜劇》　曾永義著　聯經出版事業公司　民國八
十一年四月初版

29.《中國戲曲通論》　張庚、郭漢城主編　何為副主編　上海文
藝出版社　一九九三年十一月二版

30.《宜蘭本地歌仔之研究》　林素春撰　中國文化大學藝術研究
所戲劇組碩士論文　民國八十三年六月

31.《中國的戲曲文化》　陳抱成著　中國戲劇出版社　一九九五
年十月出版

32.《中國民間遊戲與競技》　郭泮溪著　上海三聯書店　一九九
六年一月出版

33.《中國戲曲文化》　周育德著　中國友誼出版公司　一九九六
年六月二版

34.《湖北戲曲聲腔劇種研究》　方光誠、王俊著　中國戲劇出版
社　一九九六年六月出版

35.《論說戲曲》　曾永義著　聯經出版事業公司　民國八十六年
三月初版

36.《台灣客家戲劇現況之研究》　黃心穎著　輔仁大學中文研究所碩士論文　民國八十六年六月

37.《我國的傳統戲曲》　曾永義著　漢光文化事業股份有限公司民國八十七年七月出版

38.《南管戲》　辛晚教著　漢光文化事業股份有限公司　民國八十七年七月出版

39.《中國民間小戲》　張紫晨著　浙江教育出版社

40.《台灣客家山歌 ─ 一個民間藝人的自述》　百科文化事業出版

41.《簡介台灣的客家三腳採茶戲》　黃心穎著　單篇論文稿本

(二)音樂舞蹈類

1.《客家民謠九腔十八調的研究》　楊兆禎著　育英出版社　民國六十三年六月初版

2.《中國的戲曲音樂 ─ 總述篇》　陳裕剛著　中華樂訊雜誌社印行　民國六十六年九月出版

3.《湖南花鼓戲音樂研究》　賈古著　人民音樂出版社　一九八〇年出版

4.《薌劇音樂》　黃石鈞、陳志亮著　龍溪地區行政公署文化局編　一九八〇年出版

5.《中國傳統戲曲音樂》　邱坤良主編　遠流出版公司　民國七十年十一月初版

6.《台灣歌仔戲音樂》　張炫文著　百科文化事業股份有限公司民國七十一年九月出版

7.《江淮戲曲譜》　安徽省文學藝術研究所編　安徽文藝出版社一九八五年出版

8. 《戲曲傳統音樂藝術》 傅雪漪著 人民音樂出版社 一九八五年四月出版

9. 《廣西戲曲音樂簡論》 中國音協廣西分會廣西藝術研究所編 廣西民族出版社 一九八五年四月出版

10.《福建南音及其指譜》 陳水機編著 中國文聯出版公司 一九八五年十月出版

11.《民族器樂概論》 高厚永著 丹青圖書有限公司 民國七十五年三月出版

12.《民族音樂概論》 丹青藝叢編委會編著 丹青圖書有限公司 民國七十五年三月出版

13.《台灣車鼓之研究》 黃玲玉著 國立師範大學音樂研究所碩士學位論文 民國七十五年六月

14.《民族音樂學論文選》 上海音樂出版社編 上海音樂出版社 一九八八年十月出版

15.《民族器樂》 袁靜芳編著 人民音樂出版社 一九八九年六月二版

16.《中國民族音樂大系》 東方音樂學會編 上海音樂出版社 一九八九年八月初版

17.《戲曲音樂表演規律再探》 阿甲著 中國戲劇出版社 一九九０年十一月初版

18.《論梆子腔》 常靜之著 人民音樂出版社 一九九一年五月出版

19.《從閩南車鼓之田野調查試探台灣車鼓音樂之源流》 黃玲玉著 社團法人中國民族音樂學會 民國八十年六月初版

20.《從歌仔到歌仔戲 — 以七字調曲牌體系爲中心》 徐麗紗著 學藝出版社 民國八十一年二月初版

21. 《黃梅戲音樂概論》　時白林著　人民音樂出版社　一九九三年七月出版

22. 《中國多聲部民歌概論》　樊祖蔭著　人民音樂出版社　一九九四年八月出版

23. 《高厚永民族音樂論文集》　高厚永著　江蘇文藝出版社　一九九四年九月初版

24. 《越劇音樂概論》　周大風著　人民音樂出版社　一九九五年一月出版

25. 《中國戲曲音樂》　蔣菁著　人民音樂出版社　一九九五年五月出版

26. 《河北柳子音樂概論》　呂亦非、姬君超、項晨、朱維英、韶華合著　人民音樂出版社　一九九六年一月出版

27. 《中國古代音樂舞蹈史話》　張以慰著　蕭東發審定　大象出版社　一九九七年四月出版

28. 《音樂源流學論綱》　王譽聲編著　上海音樂出版社　一九九七年五月出版

三、辭典

1. 《中國文學百科全書》　楊家駱著　中國學典館復館籌備處發行　民國五十七年三版

2. 《藝術大辭海》　敖鳳翔等人撰稿　徐桂峰主編　華視出版社民國七十三年六月出版

3. 《中國戲曲曲藝詞典》　湯草元、陶雄主編　上海辭書出版社一九八五年二月三版

4. 《中國大百科全書・戲曲曲藝卷》　姜椿芳等人編　中國大百科全書出版社發行　一九八五年三月次版

5. 《中國音樂辭典》丹青藝叢委員會編　丹青圖書有限公司　民國七十五年五月出版

6. 《簡明戲曲音樂詞典》　何爲、王琴編　中國戲劇出版社出版一九九〇年九月出版

7. 《中國古代戲劇辭典》　張月中主編　黑龍江人民出版社　一九九三年一月出版

8. 《中國古代民歌鑒賞詞典》　馬聞全、張志江、夏連保主編　山西古籍出版社　一九九三年十月出版

9. 《中國戲曲劇種大辭典》　黃菊盛等人編輯　上海辭書出版社一九九五年六月出版

10.《評彈文化詞典》　吳宗錫主編　漢語大詞典出版社　一九九六年二月出版

四、期刊

（一）民俗曲藝　邱坤良主編　施合鄭民俗文化基金會發行

1. 第五期　＜台灣的南管音樂與南管活動＞　呂錘寬　一九八一年三月

2. 第十五期　＜中國戲曲在台灣的發展＞　邱坤良　一九八二年三月

3. 第十六期　＜福建南部的民間小戲＞　謝家群　一九八二年五月

4. 第十七期　＜台灣的開發與戲曲活動的興起＞　一九八二年六月

5. 第二十期　＜車鼓戲＞　一九八二年十月

6. 第三十期　＜民間小戲的形成與民間固有藝術的關係＞　張紫晨　一九八四年七月

（二）《中華民俗藝術年刊》　許常惠主編　中華民俗藝術基金
　　會發行　七十年刊＜國際南管會議特刊＞　一九八一年十
　　二月

（三）《小戲「蕩湖船」源流初探》　張繼光著　嘉義師範學院
　　學報第十二期　民國八十七年十一月

五、誌類與集成類

（一）《湖南地方劇種誌》　文憶萱主編　湖南文藝出版社　一九八
　　八年八月出版

（二）《中國戲曲志》　張庚　編輯委員會主任委員　文化藝術
　　出版社出版

1. 湖南卷：金漢川主編　一九九〇年五月出版

2. 山西卷：郭士星主編　一九九〇年十二月出版

3. 天津卷：高介雲主編　一九九〇年十二月出版

4. 江蘇卷：王鴻主編　一九九二年十二月出版

5. 河南卷：李國經主編　一九九二年十二月出版

6. 湖北卷：孫家兆主編　一九九三年一月出版

7. 吉林卷：王充主編　一九九三年八月出版

8. 河北卷：馬龍文主編　一九九三年十一月出版

9. 安徽卷：余耘主編　一九九三年十一月出版

10. 廣東卷：謝彬籌、莫汝城主編　一九九三年十一月出版

11. 西藏卷：劉志群主編　一九九三年十二月出版

12. 福建卷：柯子銘主編　一九九三年十二月出版

13. 遼寧卷：劉效炎主編　一九九四年四月出版

14. 黑龍江卷：張連俊主編　一九九四年八月出版

15. 山東卷：高玉銘主編　一九九四年十月出版

16. 內蒙古：王世一主編　一九九四年十一月出版

17. 雲南卷：金重主編　一九九五年一月出版

18. 廣西卷：周民震主編　一九九五年二月出版

19. 陝西卷：魚訊主編　一九九五年三月出版

20. 新疆卷：周建國主編　一九九五年九月出版

21. 四川卷：席明真主編　一九九五年十月出版

22. 甘肅卷：喬滋、金行健主編　一九九五年十二月出版

23. 寧夏卷：荊乃立主編　一九九六年十月出版

24. 上海卷：孫濱主編　一九九六年十二月出版

25. 青海卷：陳秉智編　一九九八年七月出版

26. 江西卷：李堅主編　一九九八年八月出版

27. 海南卷：楊志傑主編　一九九八年十二月出版

（三）《中國戲曲音樂集成》　周巍時　編輯委員會主任委員

1. 北京卷（上下二冊）：盧肅主編　北京出版社　一九九二年七月出版

2. 江蘇卷（上下二冊）：武俊達主編　中國 ISBN 中心　一九九二年十月出版

3. 湖南卷（上下二冊）：吳兆豐主編　文化藝術出版社　一九九二年十月出版

4. 河南卷（上下二冊）：李國經主編　中國 ISBN 中心　一九九三年七月出版

5. 安徽卷（上下二冊）：時白林主編　中國 ISBN 中心　一九九四年五月出版

6. 天津卷（上下二冊）：韓其和主編　中國 ISBN 中心　一九九四年七月出版

7. 黑龍江卷：新蕾主編　中國 ISBN 中心　一九九四年九月出版

8. 山東卷（上下二冊）：張大經主編　中國 ISBN 中心　一九九六年六月出版

9. 廣東卷（上下二冊）：倪路主編　中國 ISBN 中心　一九九六年十一月出版

10. 新疆卷：黃永明主編　中國 ISBN 中心　一九九六年十二月出版

11. 四川卷（上下二冊）：嚴福昌主編　中國 ISBN 中心　一九九七年十一月出版

12. 湖北卷（上下二冊）：方光城主編　中國 ISBN 中心　一九九八年三月出版

（四）《中國民間歌曲集成》　呂驥　全國編輯委員會主編

1. 湖北卷（上下二冊）：楊匡民主編　人民音樂出版社　一九八八年十二月出版

2. 山西卷：　張沛主編　人民音樂出版社　一九九〇年六月出版

3. 寧夏卷：袁宗杰主編　人民音樂出版社　一九九二年一月出版

4. 內蒙古卷（上下二冊）：額爾敦朝魯主編　人民音樂出版社　一九九二年九月出版

5. 浙江卷：　馬驤主編　人民音樂出版社　一九九三年十月出版

6. 湖南卷（上下二冊）：怡明主編　中國 ISBN 中心　一九

九四年十月出版

7. 甘肅卷（上下二冊）：莊壯主編　人民音樂出版社　一九
九四年七月出版

8. 北京卷（上下二冊）：李湘林主編　中國 ISBN 中心　一
九九四年十一月出版

9. 廣西卷（上下二冊）：周民震主編　中國 ISBN 中心　一
九九五年五月出版

10. 福建卷（上下二冊）：李聯明主編　中國 ISBN 中心　一
九九六年十二月出版

（五）《中國地方戲曲集成》

1. 山西卷：中國戲劇家協會主編　山西省文化局編輯　中國戲
劇出版社出版　一九五九年

2. 河北卷：中國戲劇家協會主編　河北省文化局編輯　中國戲
劇出版社出版　一九五九年

3. 上海卷：中國戲劇家協會主編　上海文化局編輯　中國戲
劇出版社出版　一九五九年

4. 江蘇卷：中國戲劇家協會主編　江蘇省文化局編輯　中國戲
劇出版社出版　一九五九年

5. 安徽卷：中國戲劇家協會主編　安徽省文化局編輯　中國戲
劇出版社出版　一九五九年

6. 廣東卷：中國戲劇家協會主編　廣東省文化局編輯　中國戲
劇出版社出版　一九五九年

7. 江西卷：中國戲劇家協會主編　江西省文化局編輯　中國戲
劇出版社出版　一九五九年

8. 湖北卷：中國戲劇家協會主編　湖北省文化局編輯　中國戲
劇出版社出版　一九五九年

9. 山東卷：中國戲劇家協會主編　山東省文化局編輯　中國戲
　　劇出版社出版　一九六〇年

中國地方小戲音樂之探討

著　　　者：施　　　德　　　玉
出　版　者：學　海　出　版　社
登記証字號：行　政　院　新　聞　局　版
　　　　　　版臺業字第一○○二號
發　行　人：李　　　善　　　馨
發　行　所：學　海　出　版　社
　　　　臺北縣深坑鄉土庫路 18 巷 43 弄 5 號
　　　　電　話：（02）2664－5416
　　　　傳　真：（02）2664－5415
　　　　臺北市郵政信箱 07－327 號
　　　　郵政劃撥儲金帳戶 00143541 號
中　華　民　國　八　十　九　年　三　月　初　版
ISBN 957-614-147-8（平裝）
定價 ： NT$ 450

中國地方小戲音樂之探討

著　　　者：施　　　德　　　玉
出 版 者：學　海　出　版　社
登記証字號：行 政 院 新 聞 局 版
　　　　　版 臺 業 字 第 一○二 號
發 行 人：李　　善　　馨
發 行 所：學　海　出　版　社
臺北縣深坑鄉土庫路 18 巷 43 弄 5 號
電　話：（02）2664－5416
傳　真：（02）2664－5415
臺北市郵政信箱 07－327 號
郵政劃撥儲金帳戶 00143541 號
中 華 民 國 八 十 九 年 三 月 初 版
ISBN 957-614-147-8（平裝）
定價：NT$ 450